U0022571

宋如珊　主編
現當代華文文學研究叢書

「樣板戲」的政治美學

李松　著

秀威資訊・台北

本書為湖北省社會科學基金項目「十二五」規劃資助課題

李松「樣板戲」研究系列・總序

雖然「文革」學研究在中國大陸至今仍然是一個眾所周知的政治禁區,「文革」文學與藝術的研究成果卻藉助不直接涉及政治敏感問題而披有一層「保護色」,也就是不直接談政治問題而不顯得那麼「扎眼」,因而勉強獲得了一定的生存空間。「樣板戲」是「文革」文藝的主體組成部份,近四十年來,海內外關於這一文學文本、劇場演出的研究成果相當豐富。近十年來,我對「樣板戲」的研究歷史與現狀進行了較為深入的整理與消化[1],同時就我個人感興趣的、而又認為值得開掘的問題進行了一系列思考。我的研究成果主要涉及四個方面的問題[2]:

一、「樣板戲」文獻的全面整理,尤其是檔案文獻的發掘。包括《「樣板戲」編年史續篇》與《「文革」親歷者的「樣板戲」記憶》兩部書稿。前者逐日記錄與「樣板戲」有關的史實,後者敘述「文革」結束之後那個時代親歷者的「樣板戲」記憶。今夕史實參差對照,形成了歷史事實之間別有意味的呼應與延續關係;史料的客觀性與史實闡釋的主觀性之間形成了一致與差異的思想張力。無論將史料置於何種思想框架,予以何種解

1 詳見拙著《「樣板戲」的政治美學》(秀威資訊科技股份有限公司,二〇一三年四月)一書的學術綜述。

2 筆者曾經在《「樣板戲」編年史·後篇一九六七—一九七六》(秀威資訊科技股份有限公司,二〇一二年二月)一書的「後記」部份介紹過整體的研究計畫,後來對書名有些修正,以此總序所述為準。

釋觀照，盡可能深入展現人物與事件的本來面目，這永遠是歷史研究最基礎的課題。

二、「樣板戲」從戲曲現代戲改革到京劇革命的發展過程，包括《「樣板戲」與京劇革命》、《江青的「樣板戲」創作理論與實踐》兩部書稿。無論對「樣板戲」進行何種政治定性，不能否認的是它凝聚了幾代戲曲藝人的心血，研究者應該從歷史的視角、辯證的觀點實事求是評價其是非得失。

三、「樣板戲」的文本細讀，主要體現在《「樣板戲」的政治美學》一書。「樣板戲」一方面體現了戲曲現代戲、京劇高峰階段的藝術成就，另一方面又不能否認文化大革命的政治美學理念與實踐對於「樣板戲」美學形式的政治內涵的直接制約。肯定「樣板戲」精湛的藝術成就與承認「樣板戲」藝術內涵的政治意識形態，這兩者並不矛盾。藝術有自律性的美，也有康德所說的依存美。藝術表達政治理念並不絕對妨礙其水準的提高，進一步說，即便是政治藝術也並不必然是拙劣的、粗糙的。「樣板戲」的藝術創造主要是圍繞如何表達政治意識形態的內容而展開的，這種政治理念的美學表達到底有多高的成就？又在多大程度上實現了政治美學薰陶、勸服、淨化人心的目的？回答這一問題需要學理性的論述。

四、「樣板戲」的傳播與接受狀況，集中體現在《「樣板戲」的傳播與接受》一書。本書的研究內容是指，「文革」時期「樣板戲」各種媒介作品的傳播載體、傳播手段與傳播過程，以及觀眾的接受、評價狀況。「樣板戲」的傳播與接受過程是文藝作品政治社會化的過程。政治社會化以政治權力對社會的全方位控制為前提，以政治理念塑造全體民眾的生活方式和思想觀念。包括三個方面的內容：第一，社會生活的物質環境。通過各種大眾傳播機器，例如書籍、報刊、雜誌、廣播、電視、電影、標語、大字報等等媒介宣傳毛澤東的思想。通過國家行政機器製造了管理嚴密、等級森嚴的專制型的政治體制。第三，社會各個方面的制度。將國家權威人格化、道德化、神聖化，最後集中於萬眾頂禮膜拜的唯一的最高政治領袖。第二，整體的思想控制。上述政治社會化的三個方面都從「樣板戲」生產與傳播中得到反映。以「樣板戲」的傳播和接受作為起點，透視特

殊社會條件下的社會關係以及傳播者與受眾在共同的語境中對於符號含義的理解的同一性與差異性。畢竟資訊傳播並非絕對被動行為，始終貫穿著雙向互動。雖然「文革」時期的主流權力話語在傳播過程中通常處於主動地位，但受眾也並非完全被動的，他們通過資訊回饋來影響傳播者的態度和策略。傳播，即通過訊息而進行的社會互動。「樣板戲」的傳播與接受這一議題面對的是藝術文本動態發展的接受生態，考察效果史意義上的藝術影響。

總之，關於上述問題的思考體現在如下兩個思路：第一，夯實「樣板戲」的文獻基礎，重視研究對象歷史過程的爬梳。第二，從文學活動的視角，將「樣板戲」視作整體性的話語活動，即包括創作—文本—傳播—接受四個方面的流程。

經過多年的開拓與積累，秀威已經成為一個文史類出版物的響亮品牌。這個「樣板戲」研究系列能夠順利面世，應該特別感謝秀威資訊科技股份有限公司的總經理、總編以及諸位編輯先生與女士。各位對於人文理想的執著，對於學術公義的持守，必將通過出版文化活動形成一種文化信念。有抱負、有關懷、有熱情、有思想的知識份子應該成為這一信念的踐行者。

李松

「樣板戲」的美學問題——序《「樣板戲」的政治美學》

李松帶來了他的書稿《「樣板戲」的政治美學》，囑我寫序。我擱置了一段時間，希望能夠發酵出來一些想法再寫，但是，想來想去，還是不繞彎子，直接寫所感所思就行了。

李松是我所指導畢業的博士生，我的專業是文藝學，但是當時武漢大學文藝學還沒有博士點，因此他是我掛靠在中國現當代文學的二級學科招收的博士生。當時告誡李松等三位我所招收的博士生，以後的畢業論文選題要在現代、當代文學的範圍，而其研究的理路盡可能靠近文藝學，因為畢竟我是文藝學專業的，論文指導方便一些，而且這樣來寫畢業論文或許可以有些特色。李松畢業論文寫的是中共建政後十七年文學經典的批評問題，即「文革」之前的文學所涉及到的文藝政策、文藝評價標準、文學創作的走勢等方面，在這一思考中，在「文革」中尤顯突出的「樣板戲」就自然成為了關注點。但是囿於論文篇幅和時間，「樣板戲」問題研討不能展開，我就提議可以作為以後研究的一個課題。

對於我這一代經歷過「文革」的人，「樣板戲」都非常熟悉。在一九六六年「文革」開始，到一九六九年召開九大，很多文藝作品被禁，人們能夠接觸到的文藝作品就只有「樣板戲」，和偶爾進口的幾部阿爾巴尼亞的電影。七〇年代以後有了一些新作問世，但也都是秉承「樣板戲」的「三突出」等原則，甚至在陸續開禁的中國古典小說的評述中，也都沿襲「樣板戲」的兩大敵對陣營塑造的思路，譬如《紅樓夢》也都要搞出其中的

政治營壘一類。「樣板戲」與我和我的同齡人的青春記憶聯繫在一起，因此無論毀譽都會有一些個人的情懷交織其中，所做的評價不太可能客觀。我個人的感受是，一方面，「樣板戲」經過了集體的長時間的切磋，其中有創新的因素。譬如鋼琴伴奏《紅燈記》，把中國的京劇唱腔和西洋樂器演奏結合起來，在表現力方面有震撼性的效果；在《杜鵑山》的演出中，主唱人演唱時伴有助唱，達成了和聲效果，這在中國戲曲中過去只有川劇採用。「樣板戲」在京劇的唱腔中進行嘗試，也是開拓性的。另一方面，「樣板戲」作為文藝形式來創造的政治宣傳品，在創作思想上嚴重教條化，如只能把正面人物作為舞臺表現的核心，哪怕敵方處在有利位置也不例外，這就束縛了藝術表現的多方面性。

然而，要在學術層面來進行對於「樣板戲」的研究，不能僅就我這樣曾經具有的那個時代的切身體驗，它更多需要的是學術訓練和深入該領域的思考。就此來看，李松有兩點突出的優勢。

第一點是求學的經歷。他在碩士階段學習中國現當代文學，博士階段也是在中國現當代文學的博士點接受培養，所學課程包含了系統的中國現當代文學的主要內容，而「樣板戲」是中國當代文學中的一個點，因此在研究「樣板戲」過程中，可以結合到整個中國現當代文學的格局來看待。博士階段李松把主要精力轉到了文藝學，這樣加強了理論思考上的準備。博士畢業以後，他有美學的博士後進站學習經歷，同時對政治學理論也有涉獵，把這樣一些學習經歷與本書標題中的『樣板戲』的政治美學」聯繫起來看，「樣板戲」是關注的對象，是文學學科的學習所涉及的，「政治美學」則在博士後的經歷中也有了專門性的把握。如果說這樣一些治學經歷已經相當完備了的話，那麼後來他還帶著這樣一個課題的思考，申請了去哈佛大學進修的計畫，有幸得到了哈佛大學王德威教授的認可，在哈佛大學做了一年高級訪問學者，打開了眼界，有了從國際視野來反思「樣板戲」的可能。

第二點，是比較扎實的研究基礎。李松自博士畢業以來，多年關注「樣板戲」的研究，發表了這方面的

論文十多篇。近兩年來，先後出版了《「樣板戲」編年史 前篇・一九六三—一九六六》（秀威資訊科技有限公司，二〇一一年十月）和《「樣板戲」編年史 後篇・一九六七—一九七六》（秀威資訊科技有限公司，二〇一二年一月），兩本書加起來一千多頁，內容相當豐富。這幾本書勾勒出了「樣板戲」的基本概貌和一些研究的狀況。應該說，所發表的系列論文是一些比較深入探索的「點」，三本書則鋪開了全方位搜尋的「面」，點和面結合，既有深入的探討也有全面的把握。在這樣的準備工作的基礎上，他這次拿出的書稿就是《「樣板戲」的政治美學》。

這部書稿一共八章，在我看來，第一章可以理解為全書的總論，提出研討的著眼點；第二章和第三章相對具體一些，對「樣板戲」的出臺，它所體現的意識形態內涵，它對於其他藝術形式的借鑒等方面做了梳理；然後對「樣板戲」的政治美學和創作方法進行了分析。這兩章作為對第一章總論部分思路的具體展開，各自體現了看待問題的側重點，分別相當於韋勒克所說的文學研究的內部規律方面和外部規律方面。再接下來的五章，則各從一個角度加以論述，依次是信仰與崇拜、倫理內涵、性和性別、儀式表徵，每個方面看待問題的角度各有不同，而這些不同方面又都對於揭示和解釋「樣板戲」的美學內涵有所裨益。應該說，全書安排的體例是很恰當的。

書稿中一些具體的分析也可以給人一些啟發，譬如在性的問題上，「樣板戲」除了沒有我們一般意義上所說的性描寫，甚至連談戀愛也沒有，這樣的做法並非紅色文藝只能如此，其實在被今天視為紅色文學經典作品的《青春之歌》等，就把作品主人公形象的塑造和她的戀愛經歷聯繫起來，而另外一些如描寫戰爭生活的作品如《林海雪原》，其中對於戀愛有暗示性質的涉及。可見，「樣板戲」對於性、愛等問題的回避，並不是因為情節無關，而是有意為之，其實早在《白毛女》、《紅色娘子軍》成為「樣板戲」之前就已經有電影作品，其中主人公大春和喜兒已經定親，而吳瓊花與指導員之間則還未捅破最後一層紙，但是電影中的情意綿綿的展

示，顯示出兩人已經是心照不宣。「樣板戲」徹底拋開情愛內容，原因在於書稿中所說的專制制度對人的約束和對感情克制的心理學機制方面的同構，也就是十七世紀法國的古典主義文藝關於克制感情和古典主義的政治保守傾向一致性的道理。「樣板戲」的奧秘不只是一種文藝的製作方面提供原則性的尺規，而且它還是一種政治意識形態的規範性的體現。

書稿中還有一個專章論述「樣板戲」的儀式表徵，這方面也是當年江青在打造「樣板戲」過程中的得意之筆──「三突出」所涉及到的。所謂「三突出」，就是在所有的舞臺人物中突出正面人物，在正面人物中突出英雄人物，在英雄人物中突出主要英雄人物，作為一個戲劇表演的必須遵循套式，它和社會現實中的相近狀況有區別，也和舞臺表演中的傳統的表演修辭有差異。「樣板戲」中很典型的是楊子榮在威虎山的老巢中的表演，按照威虎山的長官排序，匪首座山雕應該處於核心位置，也就是居於在場的所有人的中心，有一言九鼎的分量。楊子榮即使後來被封為老九，也不過是座山雕手下八大金剛系列的高級馬仔，而且老九還處在先前的八大金剛之後。但是，根據「三突出」的原則，楊子榮在戲份上的表演佔據了核心位置，劇情中還安排楊子榮說到了聯絡圖，故意賣關子引而不發，在舞臺上踱起方步，而匪首座山雕迫不及待著楊子榮的腳步要一探究竟，在座山雕身後又是八大金剛等一千眾人，這裏的舞臺表演展示出楊子榮取得了主動權，把敵人牽著走。也許結合到該段劇情，這一描寫確實有一些難能可貴之處，但是純粹從戲劇表演角度看，或許也可以設計座山雕表面不動聲色，更可以體現匪首的陰險狡詐呢？關鍵的是，這裏的原則其實不是審美意義的原則，而是要在舞臺上體現出中國古代早已有之的「禮」的秩序。如果說孔子是強調長幼之別，尊卑有序，那麼這裏則強調人物的政治色彩的秩序。真正的寓意蘊含在「形式的意識形態」之中，為了強化「高大全」形象對於英雄人物的隱喻，就需要把體現意識形態的美學形式加以固化。

總的來看，書稿很有史料含量，也有史識的見地。李松作為七○後的青年學者，他出生的時候，「樣板

戲」早已失去了當年曾經一統天下的強勢地位，甚至在市面上也難以再找到那些音像作品，但是李松找到了這個議題來做。我們經常看到一個說法，歷史是後代來書寫的，作為沒有身處當年「樣板戲」如日中天時代的人，來審視那個時期的作品，初看好像有些缺乏切身體會，其實從做學問的角度看，可能這才是思考問題的更好的立場。因為面對一個「橫看成嶺側成峰」的研究對象，不在此山中的考察也許才是好的考察。

張榮翼

2013年3月於珞珈山南麓

目次

李松「樣板戲」研究系列・總序 ‥‥‥‥‥‥‥‥‥‥‥‥‥‥‥‥‥‥‥‥‥‥ 3

「樣板戲」的美學問題——序《「樣板戲」的政治美學》 ‥‥‥‥‥‥ 6

前言 ‥‥‥‥‥‥‥‥‥‥‥‥‥‥‥‥‥‥‥‥‥‥‥‥‥‥‥‥‥‥‥‥ 17

研究綜述 ‥‥‥‥‥‥‥‥‥‥‥‥‥‥‥‥‥‥‥‥‥‥‥‥‥‥‥‥‥ 29

　一、創作思路 ‥‥‥‥‥‥‥‥‥‥‥‥‥‥‥‥‥‥‥‥‥‥‥‥‥ 34

　二、傳播與接受 ‥‥‥‥‥‥‥‥‥‥‥‥‥‥‥‥‥‥‥‥‥‥‥‥ 40

　三、藝術分析 ‥‥‥‥‥‥‥‥‥‥‥‥‥‥‥‥‥‥‥‥‥‥‥‥‥ 44

　四、思想主題 ‥‥‥‥‥‥‥‥‥‥‥‥‥‥‥‥‥‥‥‥‥‥‥‥‥ 49

　五、語言風格 ‥‥‥‥‥‥‥‥‥‥‥‥‥‥‥‥‥‥‥‥‥‥‥‥‥ 57

　六、人物形象 ‥‥‥‥‥‥‥‥‥‥‥‥‥‥‥‥‥‥‥‥‥‥‥‥‥ 58

　七、敘事模式 ‥‥‥‥‥‥‥‥‥‥‥‥‥‥‥‥‥‥‥‥‥‥‥‥‥ 59

　八、版本研究 ‥‥‥‥‥‥‥‥‥‥‥‥‥‥‥‥‥‥‥‥‥‥‥‥‥ 61

　九、意象研究 ‥‥‥‥‥‥‥‥‥‥‥‥‥‥‥‥‥‥‥‥‥‥‥‥‥ 62

　十、劇照研究 ‥‥‥‥‥‥‥‥‥‥‥‥‥‥‥‥‥‥‥‥‥‥‥‥‥ 63

第一章 「樣板戲」與「文革」的政治美學

第一節 界定「樣板戲」的政治美學 ‧‧‧ 65

一、如何理解政治？ ‧‧‧ 65

二、如何理解美學？ ‧‧‧ 68

三、如何理解「樣板戲」的政治美學？ ‧‧‧ 70

第二節 「樣板戲」政治美學的「文革」背景 ‧‧‧ 70

一、從「文化革命」到「文化大革命」 ‧‧‧ 71

二、「樣板戲」政治美學的文學背景 ‧‧‧ 79

第三節 「樣板戲」政治美學的創作理論 ‧‧‧ 80

一、「三突出」理論 ‧‧‧ 85

二、「高大全」的類型化人物塑造 ‧‧‧ 94

三、二元對立的美學原則 ‧‧‧ 95

四、崇尚政治理性 ‧‧‧ 107

五、建構英雄正劇 ‧‧‧ 111

第四節 「樣板戲」的崇高美學 ‧‧‧ 114

一、誇張的藝術 ‧‧‧ 116

二、革命者的情感 ‧‧‧ 120

三、「高大全」的人物 ‧‧‧ 121

四、崇高的精神 ‧‧‧ 124

‧‧‧ 128

‧‧‧ 134

第二章　「樣板戲」政治美學的構建 141

第一節　「樣板戲」的出臺 142

第二節　「樣板戲」與政治意識形態 151

　一、「樣板戲」是當代中國社會政治過敏症的症候 152

　二、「樣板戲」的戲劇矛盾與階級鬥爭的內在契合 154

　三、「樣板戲」的影響 158

第三節　古為今用：「樣板戲」的現代化 160

　一、「樣板戲」與京劇 161

　二、「樣板戲」的產生與京劇現代戲的關係 169

　三、「樣板戲」改編者的意圖 171

第四節　洋為中用：「樣板戲」的本土化 174

　一、藝術形式：從歌劇到芭蕾舞劇 175

　二、主題內容：從身體的超越到身體的規訓 177

　三、美學範疇：從優美到壯美 180

　四、美學風格：從典雅到剛烈 181

第三章　「樣板戲」政治美學與創作方法 185

第一節　「樣板戲」：「社會主義現代主義」？ 187

第二節　「樣板戲」「革命現實主義」的實質 195

第三節　「樣板戲」「革命浪漫主義」的實質 198

第四章　信仰與崇拜：「樣板戲」政治美學的精神內涵 ‥‥‥‥‥‥‥‥‥‥ 205

第一節　「樣板戲」的信仰 ‥‥‥‥‥‥‥‥‥‥‥‥‥‥‥‥‥‥‥‥‥‥ 207

一、「文革」政治文化的信仰因素 ‥‥‥‥‥‥‥‥‥‥‥‥‥‥‥‥ 208

二、「樣板戲」信仰現象分析 ‥‥‥‥‥‥‥‥‥‥‥‥‥‥‥‥‥‥ 209

三、反思「樣板戲」的政治信仰 ‥‥‥‥‥‥‥‥‥‥‥‥‥‥‥‥‥ 217

第二節　「樣板戲」與英雄崇拜 ‥‥‥‥‥‥‥‥‥‥‥‥‥‥‥‥‥‥‥‥ 219

一、英雄：文學創作的原型 ‥‥‥‥‥‥‥‥‥‥‥‥‥‥‥‥‥‥‥ 220

二、無產階級文藝的英雄形象塑造 ‥‥‥‥‥‥‥‥‥‥‥‥‥‥‥‥ 222

三、「樣板戲」的英雄塑造 ‥‥‥‥‥‥‥‥‥‥‥‥‥‥‥‥‥‥‥ 224

第三節　「樣板戲」與領袖崇拜 ‥‥‥‥‥‥‥‥‥‥‥‥‥‥‥‥‥‥‥‥ 228

一、「樣板戲」對領袖的神化與民眾崇聖心理互為依託 ‥‥‥‥‥‥‥ 229

二、「樣板戲」的英雄崇拜與對領袖的極度崇敬彼此勾聯 ‥‥‥‥‥‥ 233

三、「樣板戲」的劇場演出與劇場觀看中的偶像崇拜互相呼應 ‥‥‥‥ 235

第四節　「樣板戲」的語言崇拜 ‥‥‥‥‥‥‥‥‥‥‥‥‥‥‥‥‥‥‥‥ 245

一、「樣板戲」與領袖詩詞 ‥‥‥‥‥‥‥‥‥‥‥‥‥‥‥‥‥‥‥ 247

二、「樣板戲」引文與領袖的著作、講話的關係 ‥‥‥‥‥‥‥‥‥‥ 249

三、領袖話語引用的反思 ‥‥‥‥‥‥‥‥‥‥‥‥‥‥‥‥‥‥‥‥ 250

第五章　「樣板戲」政治美學的倫理內涵 ‥‥‥‥‥‥‥‥‥‥‥‥‥‥‥‥ 257

第一節　「樣板戲」的政治倫理 ‥‥‥‥‥‥‥‥‥‥‥‥‥‥‥‥‥‥‥‥ 258

第七章 「樣板戲」政治美學的儀式表徵

　第二節 「樣板戲」的儀式內涵‧‧‧‧‧‧‧‧‧‧‧‧‧‧‧‧‧‧‧‧‧‧‧‧‧‧305

　　一、語言儀式‧‧‧‧‧‧‧‧‧‧‧‧‧‧‧‧‧‧‧‧‧‧‧‧‧‧‧‧‧305

　　二、「文革」儀式的文化根源‧‧‧‧‧‧‧‧‧‧‧‧‧‧‧‧‧‧‧‧‧‧299

　第一節 「樣板戲」與「文革」儀式‧‧‧‧‧‧‧‧‧‧‧‧‧‧‧‧‧‧‧‧292

　　一、「樣板戲」作為「文革儀式」‧‧‧‧‧‧‧‧‧‧‧‧‧‧‧‧‧‧293

第七章 「樣板戲」政治美學的儀式表徵‧‧‧‧‧‧‧‧‧‧‧‧‧‧‧‧‧‧‧291

　第二節 「樣板戲」女性形象的歷史反思‧‧‧‧‧‧‧‧‧‧‧‧‧‧‧‧‧286

　　三、「樣板戲」女性的歷史原型‧‧‧‧‧‧‧‧‧‧‧‧‧‧‧‧‧‧‧284

　　二、文學社會學視角中的性別問題‧‧‧‧‧‧‧‧‧‧‧‧‧‧‧‧‧279

　　一、「樣板戲」女性性別形象溯源‧‧‧‧‧‧‧‧‧‧‧‧‧‧‧‧‧278

　第一節 「樣板戲」的性禁忌‧‧‧‧‧‧‧‧‧‧‧‧‧‧‧‧‧‧‧‧‧‧275

　　二、去除性感‧‧‧‧‧‧‧‧‧‧‧‧‧‧‧‧‧‧‧‧‧‧‧‧‧‧‧‧271

　　一、禁欲主義‧‧‧‧‧‧‧‧‧‧‧‧‧‧‧‧‧‧‧‧‧‧‧‧‧‧‧‧270

第六章 「樣板戲」政治美學的性／性別問題‧‧‧‧‧‧‧‧‧‧‧‧‧‧‧269

　第二節 「樣板戲」的革命倫理‧‧‧‧‧‧‧‧‧‧‧‧‧‧‧‧‧‧‧‧‧264

　　二、「家」的寓言‧‧‧‧‧‧‧‧‧‧‧‧‧‧‧‧‧‧‧‧‧‧‧‧‧262

　　一、階級的情義‧‧‧‧‧‧‧‧‧‧‧‧‧‧‧‧‧‧‧‧‧‧‧‧‧261

　第一節 「樣板戲」的政治倫理內涵‧‧‧‧‧‧‧‧‧‧‧‧‧‧‧‧‧259

　　二、「樣板戲」的政治倫理內涵‧‧‧‧‧‧‧‧‧‧‧‧‧‧‧‧‧259

　　一、「文革」政治倫理的社會背景‧‧‧‧‧‧‧‧‧‧‧‧‧‧‧259

第八章 「樣板戲」政治美學的符號表徵

一、動作儀式 ‧‧‧‧‧‧‧‧‧‧‧ 306

三、音樂儀式 ‧‧‧‧‧‧‧‧‧‧‧ 309

第一節 「樣板戲」符號的特點 ‧‧‧‧‧‧‧‧‧‧‧ 331

一、「樣板戲」符號的體系性 ‧‧‧‧‧‧‧‧‧‧‧ 332

二、「樣板戲」符號的等級性 ‧‧‧‧‧‧‧‧‧‧‧ 335

第二節 「樣板戲」符號的類型 ‧‧‧‧‧‧‧‧‧‧‧ 340

一、舞蹈造型 ‧‧‧‧‧‧‧‧‧‧‧ 341

二、亮相造型 ‧‧‧‧‧‧‧‧‧‧‧ 347

第三節 「樣板戲」符號的意象分析 ‧‧‧‧‧‧‧‧‧‧‧ 354

一、青松意象 ‧‧‧‧‧‧‧‧‧‧‧ 354

二、紅燈意象 ‧‧‧‧‧‧‧‧‧‧‧ 357

三、色彩意象 ‧‧‧‧‧‧‧‧‧‧‧ 357

四、燈光意象 ‧‧‧‧‧‧‧‧‧‧‧ 364

結語 ‧‧‧‧‧‧‧‧‧‧‧ 369

參考文獻 ‧‧‧‧‧‧‧‧‧‧‧ 375

後記 ‧‧‧‧‧‧‧‧‧‧‧ 385

前　言

「文革」的政治美學與「樣板戲」的關係，可以用「紅舞臺的政治美學」一言以蔽之。有的讀者看來會覺得有些玄虛，因而我們有必要簡要解析。「紅」和「舞臺」都含有深厚的隱喻內涵。「紅」通常意味著喜慶、熱烈的民俗色彩，血腥、狂熱的殺戮氛圍以及革命、正義等政治內涵。「舞臺」其本義是指戲曲、戲劇、歌舞等演出的物理空間，而其引申義通常指上演特定歷史事件或者展示人生百態的劇場空間，這一空間不單單指立體有形的，還有精神的、情感的以及形而上的意義。如果讀者知道我們在本書將要論說的對象是革命「樣板戲」，如果讀者對「文革」有過親身體驗或書面閱讀的話，估計也會對「樣板戲」與「紅舞臺」一詞的關係了然於心。戲曲（戲劇）小小舞臺展示的是社會廣大天地；反過來也可以說，社會人生的苦辣酸甜也都濃縮於戲曲小舞臺的故事與吟唱之中。戲曲（戲劇）這一實體的舞臺與社會人生這一隱喻的舞臺，二者高度同構、雙向互動。這是「文革」時代藝術表演與社會表演彼此交融的特殊現象。

那麼，何謂政治美學呢？簡言之，政治美學是指政治思想的美學體系建構和美學化實踐。政治美學是本書的理論背景，也是「文革」社會的政治特徵。「政治美學的學科基礎主要包括政治史、哲學史、美學史與思想史。政治美學[1]是政治哲學與政治治理的結合，規範性研究與實踐性研究的結合。規範性是指關注政治的應然

[1] 國內對「政治美學」進行專門研究的專著有臺灣林錫銓的《政治美學》（時英出版社，二〇〇一年）、駱冬青的《二十世紀中國政治美學

性。實踐性是指關注政治的實證性。政治美學可以作為政治科學和政治哲學之間的一種補充，彌合哲學和科學之間的斷裂」[2]。而本書以「樣板戲」為個案的研究，不是指政治美學的規範性研究，而是指實踐性研究，即特殊時期的政治理念借助「樣板戲」得以實施，並形成社會政治動員的工具與烏托邦理想的美學形態。革命「樣板戲」為我們提供了探討文藝政治美學化實踐的合適對象。從政治美學的實踐，諸如作品改編、信仰崇拜、創作方法、符號表徵、革命儀式等方面入手，可以揭示「樣板戲」內在精神的生成過程，這對於研究「文革」文學乃至當代中國政治史、思想史都具有極其重要的學術價值和現實意義。畢竟「樣板戲」濃縮著幾代人的悲歡記憶，作為鮮活的藝術個案，它將永遠不會失去精神史上的認識價值。

就政治美學問題進行過深入開拓的學者駱冬青，他對「政治」一詞有自己的獨特理解，他認為：「政治本身就是審美的一種特殊表現。政治意識形態、政治制度、權力運作、政治家的風格，在在都表現出美學的精神。意識形態對於現實與未來構建了種種『想像的共同體』，把特殊群體、階級、集團的利益、情感、意志、觀念淨化和昇華為人類的普遍理想和共通情感。政治統治的美學奧祕在於使權力成為魅力，權力結構進入情感結構。政治的等級結構深刻地表現為審美的一種價值結構。政治權力滲透到人的感性生存實踐的各個方面，成為人們視、聽、言、動的根據和規範。；對權力的視覺分析可以推及到人的整個感性生活動之中。」[3]他的上述看法有如下幾個要點：第一，政治並不只是意味著權力鬥爭、國家制度、選舉、議會、政黨等問題，政治還具有審美特性，或者說政治是一種美學表達。第二，政治觀念、政治制度、政治活動、政治領袖處處體現了美學的

2 與文藝美學》（南京師範大學博士論文，二〇〇二年）、李松的《政治美學研究》（武漢大學博士後出站報告，二〇一〇年），頁九七。

3 李松，《政治美學研究》（武漢大學博士後出站報告，二〇一〇年）。但是政治美學這一現象自從人類進入文明社會以後就已經普遍存在了，明確做出這一界定的做法還是晚近的事情。

駱冬青，《論政治美學》，《南京師範大學學報》（社會科學版）二〇〇三年第三期。

精神。第三，意識形態包含著特殊群體、階級、集團的情感，將這種特殊群體的情感凝聚、昇華為人類普遍的理想和情感，這體現了政治美學的運作。第四，也是最重要的一點，政治統治需要借助政治美學，也就是「使權力成為魅力，權力結構進入情感結構」，並且使政治的美學化表達滲透人們的視、聽、言、行之中。總之，使一種理性的政治觀念變成一種感性的審美活動。「在權力結構中的生存態勢不僅規範、生成著我們的『觀點』、『視角』、『眼光』和『眼界』，而且還最終形成我們心靈中的『觀念』體系。『觀念』則超越了視覺而成為我們感性生存實踐中的『通感』、『通情』和『通識』：權力融化、滲透到我們的全部身心。如何從中獲得自由與和諧，這既是政治美學的出發點，又是政治美學的歸結點。」[4]因而，我們研究政治美學的目的在於，分析政治權力如何成為了一種可以潛移默化影響人們身心的魅力。同時，對政治美學的感性魅力進行反思判斷：即這是何種政治美學？誰的政治美學？有沒有理想的政治美學？我們需要何種政治美學？政治是不是包裏著不可告人的欺騙？政治是不是走向文明與民主的通途？

學者們對樣板戲一詞有的加有引號，有的沒有，並不統一。「文革」期間的所有刊物中，樣板戲一詞並沒有加引號，當時大家對它耳熟能詳，理所當然認為應該是革命文藝的樣板。遠隔一段歷史時空之後，如果樣板戲不加引號的話，估計人們不一定知道它就是特指特定年代的革命樣板戲。因此，本書從特指的角度出發，同時也從反諷樹立「樣板」的這種做法出發，在寫作中加上了引號。

「樣板戲」包括紙質文本（劇本以及劇本演出情景的介紹、總譜等）、電子文本（電影、電視、廣播）和劇場等媒介形態。劇本、導演、演員、劇場、觀眾是戲劇的五個本體性要素，其他如作曲、舞臺美術、音響效果等等是附屬性的因素。「樣板戲」並不完全是戲劇形式，也還包括音樂、舞蹈等表演形式，以及「樣板戲」

4 駱冬青，《論政治美學》，《南京師範大學學報》（社會科學版）二〇〇三年第三期。

故事等衍生形態。從「樣板戲」出現的先後來看，生成、定型的主要有第一、第二兩批。第一批包括京劇現代劇《智取威虎山》、《紅燈記》、《沙家浜》、《海港》、《奇襲白虎團》，現代芭蕾舞劇《紅色娘子軍》、《白毛女》，交響音樂《沙家浜》這八部，這是「文革」達到巔峰時期的作品，也是「八個樣板戲」統稱的來由[5]。一九六八年後，在江青的直接干預下，第二批「樣板戲」又被生產出來，據筆者的統計，第二批「樣板戲」合計十部，包括京劇：《龍江頌》（上海京劇團演出）、《杜鵑山》（北京京劇團演出）、《磐石灣》（上海京劇團演出）、《平原作戰》（中國京劇團演出）、《紅色娘子軍》（中國京劇團演出）；芭蕾舞劇：《草原兒女》（中國舞劇團演出）、《沂蒙頌》（中國舞劇團演出）；鋼琴伴唱：《紅燈記》（中央樂團、中國京劇團演出），鋼琴協奏曲：《黃河》（中央樂團演出）；革命現代交響樂：《智取威虎山》（上海交響樂團演出）[6]。相對於第一批「樣板戲」而言，從觀眾市場來看，第二批除了《龍江頌》、《杜鵑山》、《磐石灣》以外，其他「樣板戲」獲得的承認相當有限。「樣板戲」的創作後期越來越偏重於政治性而輕於藝術性，第二批「樣板戲」的藝術成就雖然有所發展，但是觀眾熱情已經逐日消退。這實際上已反映了「文革」文學生產難以為繼的內在危機。隨著「文革」後期「地下文學」與手抄本的流行，「樣板戲」的新鮮感與吸引力逐漸遭遇了挑戰。在「文革」即將結束的時候，還有一批「樣板戲」也在創作定型之中，第三批計畫中的「樣板戲」有七部，包括京劇：《決裂》、《春苗》、《第二個春天》、《戰船臺》、《警鐘長鳴》；歌劇：《抗寒

5 「樣板」的原意是楷模、榜樣。最早出現在一九六五年三月十六日《解放日報》一篇讚美京劇《紅燈記》的短評中。一九六六年十二月二十六日《人民日報》發表的《貫徹執行毛主席文藝路線的光輝樣板》一文，首次將京劇《紅燈記》、《智取威虎山》、《沙家浜》、《海港》、《奇襲白虎團》，芭蕾舞劇《紅色娘子軍》、《白毛女》和「交響音樂」《沙家浜》並稱為「江青同志」親自培育的八個「革命藝術樣板」或「革命現代樣板作品」。一九六七年五月三十一日《人民日報》社論《革命文藝的優秀樣板》一文，正式提出了「樣板戲」一詞。

6 參見李松，《「樣板戲」數目考辨新論》，《中國現代文學》二〇一一年第二十期。《長江學術》二〇一二年第一期論點轉摘。

的種子》；話劇：《樟樹泉》。然而，這一批「樣板戲」還只是在計畫之中，「四人幫」的籌畫目的恰恰是要

挽救「樣板戲」業已造成的百花凋零、一枝獨秀的殘局。但是，它們並未成熟，更沒有獲得江青「欽准」出籠

便因為「四人幫」垮臺而胎死腹中。[7] 隨著「四人幫」被繩之以法，這些作品最後半途而廢了。

「文革」以其史無前例的破壞性在幾代中國人心靈留下了永久的創傷，經歷一個時期的撥亂反正之後，

「文革」中盛行的極左思潮雖然漸趨消泯，然而，「樣板戲」曾經給「文革」經歷者留下了深重的精神烙印

——既有痛苦的磨難，也有狂喜的衝動，而這些或悲或喜的文化記憶都會在日後積澱為一種情感上的懷舊情

緒。因此，芭蕾舞《紅色娘子軍》、京劇《紅燈記》、《沙家浜》、《智取威虎山》等劇碼仍然活躍在今天的

戲劇舞臺上，這種現象構成了戲劇理論界與觀眾議論的文化熱點。

目前，「樣板戲」研究中主要存在著兩種態度。第一，由於與歷史對象的近距離關係，人們很容易囿於時

代偏見而難以做出客觀而冷靜的歷史判斷，尤其是那些曾經參與戲曲現代化過程，但在「文革」中遭受厄運的

藝術工作者，他們很難接受「樣板戲」延續了戲曲現代化的發展這一事實。第二，也有人對「樣板戲」成就並

不絕對否定。周揚在一九七九年十一月第四次文代會上所做的報告中說：「我們不能滿足於民族的舊形式，而

要努力發展和創造民族的新形式，一方面要推陳出新，古為今用，另一方面也要把外國一切好的東西拿來，加

以改造，洋為中用。我們應當重視革命現代戲的成果，絕不能因為「四人幫」曾經竊取和歪曲這些成果並荒謬

地封之為『樣板戲』，而對它們採取一概排斥的態度。我們要徹底清除『四人幫』強加在它們身上的污染，正

確總結革命現代戲的經驗，使它們重放光輝。」[8] 周揚試圖在「文革」與後「文革」之間為社會主義文藝尋找

延續性的依據，他的看法是很有歷史感的，也是符合客觀實際的。林默涵一九八八年四月在《中國文化報》上

7 參見李松，《「樣板戲」數目考辨新論》，《中國現代文學》二〇一一年第二十期。《長江學術》二〇一二年第一期論點轉摘。

8 周揚，《周揚新時期文稿》（山西人民出版社，二〇〇四年），頁三七八。

發表文章，提出應該為「文革」前的《紅燈記》、《紅色娘子軍》正名。因為有人將「樣板戲」與江青的關係表述為：《紅燈記》等現代戲就像一塊玉，這塊玉被江青奪去放在懷裡焐熱了，便說是她自己的。」[9]林默涵試圖將「樣板戲」與江青分割開來，從而肯定「樣板戲」的正當性。

細思上述二者的思路，第一種看法以「樣板戲」被江青「冊封」為界，把整個戲曲現代化過程分為現代戲階段與「樣板戲」階段，從而將現代戲與「文革」的政治運動分割開來；第二種看法，將「樣板戲」的創作原則與藝術創新分離，從而有限地肯定「樣板戲」。這些看法可以說是代表了一部分人的觀點。然而，問題在於：「文革」前的戲曲現代戲與「樣板戲」是否完全絕緣？「樣板戲」作為一種被打磨成開創「文化新紀元」的「經典」，其形式與內容可以分離嗎？對當代中國戲劇深有造詣的學者傅謹認為，要完整地闡釋「樣板戲」現象，涉及到兩個相關卻又不完全相同的理論問題，其一是對「樣板戲」現象成因的探究，其二是對這些劇碼的歷史評價問題。傅謹認為：「樣板戲的現實存在引起的爭議，主要是由兩種截然對立的觀點構成的，一端是從政治角度完全否定樣板戲價值的觀點，另一端則是從藝術角度充分肯定樣板戲價值的觀點。並不是說不存在其他比較折衷的看法，而是說在執於兩端的這兩種觀點之間，幾乎找不到交集，雙方分別代表的以政治／道德判斷遮蔽藝術判斷和以藝術判斷迴避政治／道德判斷的視角，使它們之間的激烈對抗只能完全流於表面，這就給後人研究與評價樣板戲增加了諸多困難。所以我們還是要回到政治與藝術的複雜關係，來研究與評價樣板戲現象。」[10]那麼，如何走出這種「政治上否定」、「藝術上肯定」的二難境地呢？應該認識到如下事實：「樣板戲」的政治內容與藝術形式不可簡單割裂，它恰恰是一種政治藝術，或者政治戲劇。對於它的價值判斷應該歷史化地認識，具體問題具體分析。如果從政治與藝術的複雜關係來看：「對文革政治上的否定，並不能完全

9 轉引自高義龍、李曉，《中國戲曲現代戲史》（上海文藝出版社，一九九九年），頁三〇七。

10 傅謹，《樣板戲現象平議》，《中國戲曲現代戲史》，《大舞臺》二〇〇二年第三期。

取代對樣板戲的評價，更不足以評價當前樣板戲仍然流行的現象。純粹從政治的或道德的角度肯定或者否定藝術作品，或者像部分研究者那樣因為樣板戲的創作過程受到政治因素支配，就完全否認它們是藝術品，都不是令人信服的判斷。誠然，對文革政治上的批判與否定至今並不能完全令人滿意，相當多文革中流行的，或者直接間接導致了文化大革命出現的政治觀念，其中當然也包括相當多帶有濃厚政治色彩、卻身著藝術外衣呈現的觀念，並沒有得到徹底的清算，它們仍然有很多機會、可能通過很多種形式借屍還魂，這一現象對樣板戲的繼續存在當然有可能起到一定的作用；但樣板戲的現實存在以及受到相當多觀眾的喜愛，顯然包含了更複雜的、超政治的因素。僅僅指出樣板戲在文革中產生的惡劣政治作用，希望以此從政治上徹底消解樣板戲存在的現實基礎，顯然是不現實的；而且僅僅因為樣板戲的創作改編過程中受到了強大的政治干預，就拒絕從藝術層面上討論它們的價值，也不是嚴肅的態度。」[11] 傅謹的上述論述為了我們研究「樣板戲」提供了很好的方法論的啟示。

「樣板戲」是「文革」文學創作的主體成果，也是集中體現主流意識形態政治標準、藝術規範的典型作品。「文革」期間，毛澤東強調的「以階級鬥爭為綱」、「兩個階級兩條道路」的鬥爭路線擴展到了政治、經濟、文化等領域。鬥爭哲學（「以階級鬥爭為綱」）、革命道德主義成為「文革」文學藝術主要的思維方式與精神特徵，以至被「四人幫」在政治操縱中推到了極致。「樣板戲」是激進的政治路線孕育的產物，它的「三突出」、「高大全」、以階級鬥爭為綱的創作理論嚴重窒息了藝術的創造生命力。從京劇現代戲作為「樣板戲」的源頭來看，不可否定「樣板戲」繼承了京劇現代化改革的優秀成果，因而具有積極意義。「樣板戲」創作人員精益求精的創作、演練使它凝聚了相當精湛的藝術價值。今天，我們既不能因為「樣板戲」的藝術成就

11 傅謹，《樣板戲現象平議》，《大舞臺》二○○二年第三期。

而過分在總體上拔高「樣板戲」的成就與價值，也不能把它視為「陰謀文藝」而全盤否定。合適的處理方式是回到歷史語境、回到文本本身，探尋「樣板戲」在生長、定型的過程中如何處理藝術形式與政治內容的關係，它的創作理論又遭遇了何種困境。在宏大的歷史與文化背景中，「樣板戲」作為一種鏡像反映了人們焦慮與躁動的精神心態。作為特定歷史時期的文藝產物，我們如何從「樣板戲」本身及其現象研讀它透露出的政治美學、人類學等價值內涵？本書所做的工作還僅僅是一個開端。「樣板戲」的研究意義將不僅僅局限於二十世紀這一時間範疇，它將成為瞭解一個時代精神狀態的紐結，它所包孕的精神內涵將獲得思想史的意義。

本書主要根據純粹學術性的研究思路的需要，選擇一些「樣板戲」的劇本、劇場和電影的文本進行分析。

如何從宏闊的歷史視野──二十世紀的思想文化的角度──來思考「文革」的產生根源？站在什麼樣的立足點？論者認為，對於「樣板戲」乃至「文革」的探討不能把「文革」放在一個孤立的歷史時段，應該放開歷史視界，在整個中國傳統與現代的文化生態中審視戲劇的思想觀念、審美趣味、心理需求的產生根源。「文革」絕不是百年中國現代史偶然的產物，它是整體歷史的一個鮮明的界碑。我們應該從「文革」和中國現代文化多方面的關聯出發，反思「樣板戲」這一戲劇形式中所包含的民族的精神心理。本書的分析既有對於特定時期政治制度、文化政策與領袖心態的分析，也將普通百姓在革命歷史運動中的政治心理、推動作用聯繫起來，希望得以更準確地回到事物的歷史本身。「樣板戲」是瞭解二十世紀中國人精神生活深層背景，探索當代集體文化記憶的重要載體，藉此而有利於理解「文革」後文學觀念與政策的變遷原因。「樣板戲」的誕生過程呈現了二十世紀中西文化碰撞和改造傳統藝術面臨的諸多問題，筆者認為既要用人類學家列維‧斯特勞斯的「遙望」態度從宏觀角度俯瞰二十世紀的中國大歷史，又要通過戲劇劇本、小說、影片、回憶錄、口述材料、歷史檔案、歷史評價和當代批評等進行細緻的微觀考察。

在本書的論證過程中，筆者大量引用了「文革」期間主流媒體發表的「樣板戲」評論。在迄今的「樣板戲」研究中，引用這些評論文章進行論證的做法還不多見，因為這些評論具有強烈的主觀性與政治偏見。也許這些不做引用的研究者試圖與之保持一定的距離，而保持自己觀點的獨立性。其實，筆者認為，上述文獻的傾向性並非整體一塊，並不能一概而論。如果進行審慎的辨析，還是可以發現很有價值的歷史資訊與藝術觀點。大致可以分為三類：第一類是張春橋、江青、姚文元等人，以及文化部、北京市文化局等單位組織的「文革」寫作小組的文章。[12] 第二類是全國黨政軍機關、企業事業團體，以及基層單位組織的評論。[13] 第三類是親身參與「樣板戲」創作的編劇、演員等人員、「樣板戲」劇組的評論，以及文藝界人士的評論。[14] 後兩類評論文章，有的出自專業文藝工作者、評論者與學者之手，他們在保持政治正確的前提下，對「樣板戲」的藝術特色與價值進行非常專業的評價和闡釋。因而為了使研究工作盡可能保持客觀、理性，應該對上述評論文章進行實事求是的解讀與辨析。

[12] 「文革」期間進行文藝評論的寫作的寫作小組主要列舉如下：一、上海市革命委員會負責組建。這是張春橋、姚文元等擬為《紅旗》雜誌組織專門的理論寫作班子。該寫作組以丁學雷為筆名發表、與「樣板戲」相關的文章有：《不斷革新的京劇〈沙家浜〉》（《人民日報》一九六五年七月二十日）；《無產階級文藝的光輝里程碑——評革命現代京劇〈智取威虎山〉》（《人民日報》一九六七年五月二十七日）；《迎接無產階級革命文藝新時代的到來》（《人民日報》一九六八年九月十五日）；《中國無產階級的光輝典型——讚李玉和的形象塑造》（《人民日報》一九七〇年五月八日）；「龍江風格」萬古常青——評革命現代京劇〈龍江頌〉》（《人民日報》一九七二年一月二十五日）等。二、「初瀾」是文化部寫作組所控制，故主要為江青代言。該寫作組主要與「樣板戲」相關的作品有：《敢於實踐，努力創作》（《人民日報》一九七三年五月二十七日）；《京劇革命十年》（《人民日報》一九七四年七月五日）等。三、江天，其主要與「樣板戲」相關的主要作品有：《革命英雄主義的光輝典型》（《人民日報》一九七四年五月十二日）；《塑造無產階級英雄典型是社會主義文藝的根本任務》（《人民日報》一九七四年六月十五日）；《進一步發揮革命樣板戲的戰鬥作用——熱烈歡呼革命樣板戲影片匯映》（《人民日報》一九七〇年一月二日）等。

[13] 辛文彤是北京市文化局寫作組的筆名，成立於一九六九年七月。與「樣板戲」相關的主要作品有：《努力塑造無產階級英雄典型》（《人民日報》一九七一年一月二十四日）；《塑造無產階級英雄典型是社會主義文藝的根本任務》（《人民日報》一九七四年六月十五日）等。

[14] 關於具體的撰稿單位，由於本書許多地方大量引用了這一類文章，在此不贅述。以學術研究著稱的評論界專業人士也不少見。關於于會泳、汪曾祺、錢浩梁、譚元壽等人的文章屢見不鮮，本書不一一統計。

文獻不嫌繁雜，關鍵在於目標明確，披沙揀金。本書之所以引入上述評論文章作為論據，一是藉此展現當時主流意識形態的政治態度和藝術觀念；二是通過本書的敘述拆解某些觀點的悖謬；三是揭示史實，從而重構歷史現場。

我們對近四十年來海內外「文革」與「樣板戲」大量研究成果進行了較為全面的整理與辨析，本書的研究工作是在這一基礎上進行的。現有的研究成果在研究視野上有所開拓、研究方法上有所發掘，這一切可以為更深入的開掘提供良好的前提。本書針對存在的問題進行了有目的的拓展。目前的研究態度還有待於克服情感偏見，我們認為，應該以嚴謹的史學態度與科學精神對待「文革」與「樣板戲」中的文化現象。批判固然可以警醒人們，而批判意義的深層價值在於找到思想、制度與靈魂方面的病灶。因此，「文革」文學應該真正提高到學術研究的水準來進行，而不是隨當代政治風向的變化而隨之推移。

對「樣板戲」本質的認識有待於找到一個合適的視角——既不脫離具體的文學對象，又有一定的理論深度。第一，本書提出以政治美學作為中心視角貫串全文，既看到「樣板戲」作為藝術形式的感性化美學色彩，又剖析「樣板戲」創作思想背後深層的政治理性精神，而這兩個特點可以概括為文學的政治美學特徵。就二十世紀中國歷史的發展軌跡而言，「革命」一直是領袖與億萬人民改造社會的工具，又是深入人們骨髓的一種思想意識，還是推動社會發展的精神資源。因此，本書意在通過文學文本闡釋「革命」的內涵，也通過「革命」的政治與思想視角審視文學文本的性質與特徵。第二，「樣板戲」體現了鮮明的政治理念，而當下人們的評價也往往從抽象化的分析、泛泛而論的政治概念去做出肯定或者否定的評價。我們認為，這種做法無疑難以獲得說服力。因此，如何扎實做好細緻深入的文本分析是「樣板戲」研究長足進步的重要方面。文本研究既需要細緻的個案分析，又需要一定的理論提升，我們堅持論從史出，史論結合，使論文觀點落在文本分析的實處。首先對政治美學進行界定，分析政治美學化的創作理論以及特徵。然後結合歷史事實，梳理「樣板戲」政治美學

的歷史背景，再進一步回到歷史原初語境還原「樣板戲」的改編與創作過程。從「樣板戲」的文本細讀中分析政治美學的建構過程，即創作方法、信仰與崇拜、倫理內涵、性別與性、儀式表徵、符號表徵以及「樣板戲」政治美學的困境等問題，從而步步深入開掘文本中包含的文化意蘊。

研究綜述

由於高度的政治敏感性與複雜的情感矛盾，「文革」文學的主導形態——革命「樣板戲」在一九八〇年代中期以前一直是中國當代文學研究的冷門。隨著思想禁區的進一步開放，「文革」文學以其巨大的思想史價值與豐富的意義空間，吸引著學術界探險的目光，目前這個冷門逐漸成為了熱點，也將成為人類精神史上永不過時的話題。「文革」時代，帶有特定時代色彩和政治主流意識的「樣板戲」被認為是文化大革命文藝建設的「豐碑」。

由於它生產、成形的時代特殊性與本身鮮明的政治烙印，人們從情感好惡與道德取向出發眾說紛紜，莫衷一是。本書在參考「樣板戲」研究現有綜述的基礎上，擬對「樣板戲」研究進行全面的梳理與描述，從而補正現有綜述中盲視的範圍與缺漏的問題。

近些年在「紅色經典」裏挾市場懷舊消費的熱潮中，「樣板戲」的許多重要精彩唱段重新贏得了觀眾的熱烈追捧，關於「樣板戲」的爭論又一次浮出水面。有些學者認為完全從政治角度對「樣板戲」進行否定有失公允。有

1 「樣板戲」研究綜述主要有如下四篇：鄧文華，《樣板戲研究四十年》（《社會科學戰線》二〇〇六年第六期）；李松，《近十年來革命「樣板戲」研究述評》（《戲劇》二〇〇七年第一期）；蔣蕾，《新世紀樣板戲研究述評》（《民風·下半月》二〇〇八年第十二期）；馬淑貞，《四十多年來「樣板戲」的研究述評》（《清華大學學報（哲學社會科學版）》第二十四卷，二〇〇九年增二期）。

2 譚解文，《樣板戲橫看成嶺側成峰》，《文藝報》二〇〇一年三月十七日。

人認為「樣板戲是一個政治歷史事件」，因而反對褒獎有政治問題的「樣板戲」，辯論雙方都互有駁難[4]。

如果不包括一九六三至一九八一年期間國家主流意識形態機器數量巨大的「樣板戲」評論的話，「樣板戲」的研究

在中國大陸可以分為兩個歷史階段：一九八〇年代革命「樣板戲」在中國當代文學史的寫作中如蜻蜓點水，點到為止；

八十年代中期「樣板戲」的研究開始起步，首先大都為偏激的情感否定，以後逐漸轉向心平氣和的學術討論，即不宜做

完全否定或完全肯定的簡單化結論，應該在認識到其特定歷史背景的同時，更充分地認識到它獨特的藝術成就。二十

世紀九十年代中期以來，「樣板戲」的研究思路、視角與深度都大大地拓展了。據筆者最近以中國知網和中國學位論文

網所做的統計[5]，九十年代中期以來中國大陸研究「樣板戲」的論文一百餘篇，碩士、博士學位論文十九篇[6]，專著

3 陳沖，《沉渣泛起的「藝術主體」》，《文藝自由談》二〇〇一年三期。

4 參見：譚解文，《樣板戲過敏症與政治偏執病》（《文學自由談》二〇〇一年第五期）；葉櫓，《道理與權力》（《文論報》二〇〇一年十一月一日）。

5 檢索日期為二〇一一年十一月三十日。雖然是以中國大陸最大的兩個網路資料庫作為檢索依據，但是，因為有的學術成果未必納入了網路檢索範圍，因此，並不是對學界「樣板戲」成果最完整的歸納。當然，漏失的統計篇目應該只是極少數了。

6 本書所統計的博士、碩士論文以二〇一〇年十一月三十日為限，且不與已經出版的專著有重複。具體列舉如下：劉豔，《樣板戲》與二十世紀中國文化語境》（南京大學博士論文，二〇〇六年）；徐希錦，《「革命樣板戲」劇照研究》（福建師範大學碩士論文，二〇〇五年）；王惠民，《文革樣板戲現象中的記憶、敘事與權力》（華東師範大學博士論文，二〇〇六年）；黃育聰，《革命現代京劇〈龍江頌〉研究》（福建師範大學碩士論文，二〇〇六年）；林立峰，《文革宣傳話語的修辭分析》（福建師範大學碩士論文，二〇〇六年）；王明良，《毛澤東的人格理想與樣板戲的表達》（山東大學碩士論文，二〇〇七年）；王曉芳，《從樣板戲到樣板戲電影》（福建師範大學碩士論文，二〇〇七年）；閆飛，《「文革」時期中國鋼琴藝術發展狀況研究》（江西師範大學碩士論文，二〇〇七年）；秦萌，《革命交響音樂》《中國音樂學院碩士論文，二〇〇七年）；鍾蕊，《革命話語和「樣板戲」中的「英雄」修辭幻象》（福建師範大學碩士論文，二〇〇七年）；邵彤宇，《「樣板戲」研究》（東北師範大學博士論文，二〇〇七年）；周夏奏，《被模造的身體——樣板戲《智取威虎山》的身體生成及其他》（浙江大學碩士論文，二〇〇七年）；吳瓊，《舞劇〈紅色娘子軍〉音樂研究》（南京藝術學院碩士論文，二〇〇八年）；范貴清，《智取威虎山》音樂研究》（廈門大學博士論文，二〇〇七年）；郭玉瓊，《戲曲與國家神話——延安時期到文革時期的戲曲現代戲研究》

十一部[7]；在文學史專著中提及「樣板戲」研究的大約不下三十部[8]。筆者以「樣板戲」一詞檢索臺灣電子期刊網查到一篇[9]。；以「樣板戲」一詞檢索臺灣期刊論文索引系統，相關的論文有十五篇[10]。以「樣板戲」為關鍵字檢索

《革命樣板戲意象系統論析》（福建師範大學碩士論文，二〇〇九年）；尹飛，《現代京劇〈紅燈記〉的音樂創作特色》（湖南師範大學碩士論文，二〇一〇年）。

[7] 本書的統計時間以二〇一〇年十一月三十日為限。具體列舉如下：許晨，《人生大舞臺：「樣板戲」內部新聞》（黃河出版社，一九九〇年）；戴嘉枋，《走向毀滅——「文革」文化部長于會泳沉浮錄》（光明日報出版社，一九九四年）；戴嘉枋，《樣板戲的風風雨雨》（知識出版社，一九九五年）；《京劇「樣板戲」音樂論綱》（人民音樂出版社，一九九五年）；潘宗紀，《走近樣板戲》（中國文聯出版社，二〇〇二年）；祝克懿，《語言學視野中的「樣板戲」》（河南大學出版社，二〇〇四年）；顧保孜，《實話實說紅舞臺》（中國青年出版社，二〇〇五年）；劉雲燕，《現代京劇「樣板戲」旦角唱腔音樂研究》（中央音樂學院出版社，二〇〇六年）；師永剛、張凡編著，《樣板戲史記》（作家出版社，二〇〇九年）；高波，《樣板戲：中國革命史的意識形態化和藝術化》（雲南人民出版社，二〇一〇年）；惠雁冰，《「樣板戲」研究》（中國社會科學出版社，二〇一〇年）。

[8] 代表性著作列舉如下：張鐘、洪子誠等主編，《當代文學概觀》（北京大學出版社，一九八〇年）；郭志剛、董健等主編，《中國當代文學史初稿》（人民文學出版社，一九八〇年）；張庚主編，《當代中國戲曲》（當代中國出版社，一九九四年）；謝柏梁，《中國當代戲曲文學史》（中國社會科學出版社，一九九五年）；洪子誠，《中國當代文學史》（北京大學出版社，一九九九年）；陳思和主編，《中國當代文學史教程》（復旦大學出版社，一九九九年）；楊匡漢、孟繁華，《共和國文學五十年》（中國社會科學出版社，一九九九年）；高義龍、李曉主編，《中國戲曲現代戲》（上海文化出版社，一九九九年）；傅謹，《新中國戲劇史（一九四九—二〇〇〇年）》（湖南美術出版社，二〇〇二年）。

[9] 孫玫，《文革與樣板戲》，《兩岸發展戲學學術演講專輯》二〇〇九年第六期。

[10] 列舉如下：蔡振家，《從政治宣傳到戲劇妝點——一九五八—一九七六年京劇現代戲的詠歎與歧出》（《戲劇學刊》二〇〇九年第七期）；姚丹，《被「樣板戲」遮蔽的歷史——以〈智取威虎山〉為中心》（《中國現代文學》二〇〇六年第十二期）；李松，《近十年來中國大陸革命「樣板戲」研究述評》（《戲劇學刊》二〇〇九年第六期）；吳子林，《「形式的意識形態」——》；王俐文，《政治角力下的代罪羔羊——自舞臺、服裝、音樂、與表演細探京劇樣板戲〈紅燈記〉的藝術價值》（《東吳中文研究集刊》二〇〇二年第九期）；沈惠如，《汪曾祺戲曲作品探究》（《劇說・戲言》二〇〇六年第九期）；黃心穎，《樣板戲人物形象分析——以幾齣京劇樣板戲為例》（《清雲學報》二〇〇二年第六期）；吳迪，《從樣板戲看「文藝為政治服務」的造神功能》（《當代中國研究》二〇〇一年第九期）；于善祿，《從「樣板戲」到「反共抗俄劇」有感》（《新觀念》二〇〇一年第四期）；王墨林，《沒有身體的戲劇——漫談樣板戲》（《二十一世紀》一九九二年第二期）；許偉芳，《樣板戲的

香港中文期刊論文索引資料庫，發現相關文獻二十二篇[11]。以「樣板戲」為關鍵字檢索哈佛大學圖書館發現的相關文獻有三個[12]。

[11] 列舉如下：梁實耳，《我對「延安文藝座談會講話」、「革命樣板戲」、《白毛女》的一些意見和感想（下）》（《盤古》第五十一期，一九七二年十一月一日）；關文清，《江青與樣板戲》（《廣角鏡》第五十一期，一九七六年十二月十六日）；白領、孤律，《看樣版戲並談華國鋒的歷史任務》（《明報月刊》第十二卷第一期，總第一三三期，一九七七年一月號）；璧華，《談樣板戲和有關的文藝問題》（《七十年代》總第八十六期，一九七七年三月號）；林鬱，《「樣板戲」、「隨想錄」及其他──讀報有感》（《草根》第二十三期，一九八六年五月）；汪曾祺，《江青與我的「解放」》（《明報月刊》第二十四卷第一期，總二二七期，一九八九年一月號）；潘旋軍，《樣板戲重現香江蒽風波》（《大學線》一九九六年第六期）；劉洪波，《〈樣板〉思維》（《瞭望》第三十六期，一九九六年九月二日）；安德斐，《也談〈樣板戲〉思維》（《瞭望》第四十四期，一九九六年十月二十八日）；姜鵬飛，《樣板戲──七人談》（《中華文摘》總第六十三期，一九九七年五月號）；斯麥特，《樣板戲重演揭歷史隱痛》（《亞洲週刊》第十二卷第四十四期，一九九八年十二月七日）；段羅綾，《樣板戲掌故》（《爭鳴》總二五六期，一九九九年二月號）；程映虹，《金氏父子與北韓樣板戲》（《開放》總第一七四期，二〇〇一年五月十五日）；程映虹，《金氏父母不謀而合──六十年代北韓的文化革命》（《開放》總第一七四期，二〇〇一年六月號）；鄧友梅，《我看樣板戲》（《香港文學》總第二一七期，二〇〇三年一月號）；韓三洲，《三個人眼中的江青》（《開放》總第二三八期，二〇〇六年十月號）；周光蓁，《「無產階級文化大革命」四十周年祭──中央樂團在風暴中的人性旋律》（《亞洲週刊》第二十卷第五十二期，二〇〇六年十二月三十一日）；江學文，《中共文化大革命與紅衛兵》（中華民國國際關係，一九六九）；林卓逸，《音樂政治實例研究──極權政體對樣板戲鋼琴協奏曲〈黃河〉的影響》（東吳大學音樂學研究所碩士論文，一九九八）；《從〈江青同志論文藝〉看「革命樣板戲」》（《匪情月報》一九七四年第十七期）；《論共匪「文革派」的崛起與沒落（上）》（《警學叢刊》一九七七年第七期）。戲劇世界》（《復興崗學報》一九八四年第六期）；姜莉莉，《中共對傳統戲曲藝術的破壞與大陸人民對「樣板戲」的抗拒》（《中共研究》一九七四年第十二期）；胡國偉，《「回歸認同」與「樣板戲」》（《民主潮》一九七三年第四期）；吳德里，《毛共所謂「革命樣板戲」與江青》（《幼獅月刊》一九七二年第十一期）；宋寂，《從中共「革命樣板戲」看工農兵文藝路線》（《中國評論》一九七〇年一月三十一日）。

[12] 到二〇一一年十月三十日為止，可以檢索到如下文獻：Rosemary A. Roberts, Maoist Model Theatre: the Semiotics of Gender and Sexuality in the Chinese Cultural Revolution (1966-1976). / Leiden ; Boston: Brill, 2010. Laurence Coderre, Pihuang, Violins, and Infallible Heroes: Internal Contradictions of the Model Operas /2007. 許國惠，《樣板戲與文化大革命的政治》（香港科技大學碩士論文，二〇〇一年）。

本書的文獻綜述主要對第二階段的研究歷史與現狀進行歸納分析，並指出將來的可能走向。概括說來，革命「樣板戲」的研究分為兩種路向：第一是從史料整理的角度入手[13]。通過大量的人物採訪與原始資料敘述了革命「樣板戲」的出臺內幕、電影的拍攝經過、江青的野蠻干涉以及「樣板戲」編演人員的歷史命運。文本史料方面，李松的《「樣板戲」編年史》[14]對「樣板戲」資料進行了系統詳盡的整理[15]。第二是從學術研究的角度進行的。近十年來革命「樣板戲」的研究對象集中在文本、劇場與電影。研究路向包括創作思路、傳播與接受、藝術分析、思想主題、語言風格、人物形象、敘事模式、版本研究、意象研究、劇照研究十個方面。由於國內外現有成果相當繁富，筆者不可能一一縷述，只能擇其要者簡要評析。

13 參見如下作品：戴嘉枋，《樣板戲的風風雨雨：江青‧樣板戲及內幕》（知識出版社，一九九五年）；顧保孜，《樣板戲出臺內幕》（中華工商聯合出版社，一九九四年）；潘宗紀，《走近樣板戲》（中國文聯出版社，二〇〇二年）；許晨，《人生大舞臺：「樣板戲」內部新聞》（黃河出版社，一九九〇年）；沈國凡的系列文章：《〈紅燈記〉引來的橫禍》（《中州今古》二〇〇四年第十期）、《〈紅燈記〉與阿甲的悲劇命運》（《縱橫》二〇〇四年第六期）、《沈默君與〈紅燈記〉》（《名人傳記》（上半月）二〇一〇年第九期）、《〈紅燈記〉成為樣板戲的內幕》（《晚霞》二〇〇九年第二十期）、《江青剽竊〈紅燈記〉的前前後後》（《文史春秋》二〇〇九年第五期）。

14 李松編著，《「樣板戲」編年史‧前篇：一九六三─一九六六年》（秀威資訊科技股份有限公司，二〇一一年）、《「樣板戲」編年史‧後篇：一九六七─一九七六年》（秀威資訊科技股份有限公司，二〇一二年）。

15 李松結合對於「樣板戲」的研究體會以及《「樣板戲」編年史》的編纂經驗，試圖對「樣板戲」編年史的編撰思路與方法進行經驗總結與理論分析。從史實、史識與史觀三個方面闡述了思路與方法（參見《「樣板戲」編年史》的思路與方法》，《中外論壇》（美國）二〇一〇年第一期）。

一、創作思路

第一，「樣板戲」與中國傳統戲曲的關係。

「樣板戲」的創作方法承續了延安時期「舊瓶裝新酒」的思路，因此中國傳統戲曲的表現手段、表演體系成為了「樣板戲」賴以依託的藝術資源。「樣板戲」與傳統戲曲的關係。「樣板戲」之所以從「文革」迄今為止仍具有強大的藝術吸引力，儀平策著眼於「樣板戲」與傳統戲曲的關係，從敘事內容、戲曲音樂、念白方面進行了對比分析。他認為：「樣板戲的敘事內容更具當代性，或者說，對於當代觀眾而言更具可理解性、可體驗性；樣板戲賦予戲曲音樂以鮮明的現代基調，使之更符合當代觀眾的音樂感受水準和欣賞趣味；樣板戲的念白自覺追求標準化、通俗化和生活化。」[16] 他通過梳理「樣板戲」從傳統走向現代所形成的藝術演變，解釋了「樣板戲」能夠風行一時的原因。

「樣板戲」對京劇的改編除了上述一些形式與內容的因素以外，還有更深層次的精神根源，劉豔認為深層的原因是，現代生活的本質面貌並非導向通常意義上的現代內涵，而是帶有非常強烈的擬古性質。而旨在傳達「抽象之事物」的京劇，又正是中國古代現實與意識形態的藝術提升。「通過寫意性極強的京劇形式，『無產階級英雄』能夠得以按『現代民族國家創建』的文化需要呈現出來。京劇獨有的程式特徵恰好提供了本質化的『工農兵』形象所必須具備的外在框架。」[17] 這是對於傳統藝術如何與現代主題相耦合的分析思路。劉寧從審美文化現象著眼認為：「樣板戲」是中華民族長久積澱的和諧美理想的回歸，「理想的膨脹、理性的強制、階級性的誇張導致了情節衝突的單一化、人物形象的類型化、結構方式的模式化、表演形式的程式化，這些藝術

16 儀平策，《樣板戲審美效應與傳統戲曲改革》，《理論學刊》一九九八年第一期。

17 劉豔，《京劇的寫意特徵與「樣板戲」的英雄形象塑造》，《文藝研究》二〇〇一年第六期。

特徵所展現出的古典式的審美特徵暗和了中國傳統偏重和諧的審美心理的同一性，具有一定的說服力。孫玫從創作方法入手，探討了革命「樣板戲」創作的「三突出」理論與與傳統的戲曲理論「立主腦」之間的內在繼承關係，並進一步探討了這種繼承過程中對傳統傳奇色彩的某些失落。[19]

祝克懿認為詩化與言情是戲曲話語的根本特徵。她從「樣板戲話語對傳統戲曲話語詩化特徵的傳承和言情特徵的偏離兩方面展開了討論」。[20]「樣板戲」對原來的故事情節做更「革命化」處理的行為，客觀上卻符合歌舞劇對劇情結構的美學追求。閻立峰從戲劇程式的角度出發，認為「樣板戲」依靠「新程式」把本來就屬於善惡分明的藝術符號系統的京劇進行了生活的政治「升壓」（集中概括、提煉生活）和程式「減壓」（由古人生活向今人生活轉移）。[21]進一步說，閻立峰認為京劇之所以被當作「樣板戲」的載體，是由於江青在「樣板戲」戲劇性層面進行政治化寫作，在劇場性層面進行矯飾美學建設。從而「既憑藉『戲劇』闡釋了意識形態話語，又依靠『劇場』解決了『道』所需的藝術胞衣」。[22]李莉從《智取威虎山》一劇入手分析劇場與京劇的內在關係。她認為：「京劇程式化的兩極對立思維、六七十年代觀眾的審美期待心理，與戰爭題材產生暗合，無形中將京劇的表現形式與現代生活內容之間的內在矛盾消解；程式的創新凝聚了藝術工作者的大量心血，舞蹈、音樂、舞臺美術、表演，對《智取威虎山》取得成功的重要因素。但樣板戲在京劇改革方面的成功，並不能停歇『內容與形式』之間的矛盾，從某種意義上說，它只是以一種特

18 劉寧，《樣板戲——古典主義的復活——文革主流藝術個案分析》，《戲劇藝術》二〇〇三年第二期。

19〔新西蘭〕孫玫，《「三突出」與「立主腦」——「革命樣板戲」中傳統審美意識的基因探析》，《戲劇藝術》二〇〇六年第一期。

20 祝克懿，《「樣板戲」話語對傳統戲曲話語的傳承與偏離》，《復旦學報》（社會科學版）二〇〇三年第三期。

21 閻立峰，《「京劇姓京」與「新程式」——對樣板戲的深層解讀》，《戲劇藝術》二〇〇四年第三期。

22 閻立峰，《載體的選擇與樣板戲的神話》，《浙江學刊》二〇〇四年第一期。

殊的形式延緩了傳統京劇的衰亡。」政治的產物，更是一門獨具特色的藝術。他通過對「樣板戲」前期文本的分析，說明「樣板戲」文學藝術存在的一種藝術特質概括為「社會主義現代主義」。這是一個大膽的判斷，但也還值得進行深入、周密的學理論證。他將「樣板戲」的一[23]

張閎認為，「樣板文藝」所體現出來的美學符合現代主義美學的某些基本精神，是一種「社會主義現代主義」的美學原則，甚至認為「樣板戲」是一種後現代主義文本[25]。對於這一說法，本書在第三章《「樣板戲」政治美學與創作方法》中進行了細緻辯駁。筆者認為，張閎的觀點在學理上是錯誤的，而且也不符合歷史實際。當論說兩種創作方法的關聯的時候，必須明確其不同的歷史背景以及不同的性質與特徵。「文革」派的「革命現實主義」文學創作往往流於憑空虛構、主觀誇大，其「革命浪漫主義」創作主要受制於政黨意志，其浪漫性歸根到底是政治想像的折射。「樣板戲」創作方法與現代主義、後現代主義雖有皮相的相似，卻有本質的差異。

第二，革命「樣板戲」的創作與改編以革命現代京劇、小說等文本為藍本，這些不同文本的嬗遞之間，即通過對「樣板戲」生產創作理念、文化權力、形式因素是如何轉化、運行的？這是研究者關注的主要問題，成形的梳理發現其創作規律。

楊健在一九九六年對革命「樣板戲」的歷史發展做過較為全面的梳理，他認為，一九六三年六月五日京劇現代戲觀摩會後，一九六四至一九六六年「現代劇運動」開始向「樣板戲運動」蛻變。江青插手現代劇之後，對後來被稱為「樣板戲」的一些劇碼進行了進一步的調整。反修戲劇、共產主義道德文學和階級鬥爭文學，是京劇現

「樣板戲」通常被稱為政治工具，但作為一種審美文化現象它不僅僅是政治的產物，更是一門獨具特色的藝術。馬研認為有必要對「樣板戲」作為藝術的「合理內涵」進行剖析和總結。他通過對「樣板戲」前期文本的分析，說明「樣板戲」文學藝術存在的生命力所在。他將「樣板戲」的一[23]

23 李莉，《論樣板戲的文本、表演與生產——以〈智取威虎山〉為例》（西南師範大學碩士學位論文，二〇〇四年）。

24 馬研，《論樣板戲作為藝術存在的「合理內涵」形成的基礎》（吉林大學碩士學位論文，二〇〇五年）。

25 張閎，《「樣板戲」研究的幾個問題》，《文藝爭鳴》二〇〇八年第五期。

代戲形成的大時代背景，江青對重點劇碼的修改，明顯地受到了一九六三年以來共產主義道德文學的影響。實際上，整個威權藝術本身就直接源於這三大創作主題。一九六七年夏天，威權藝術在「大批判開路」下已經全面推毀了權力藝術，威權藝術開始取而代之。江青開始有計畫地推行「革命樣板戲」運動。這一運動是樹立江青個人威權和形成威權藝術體系的核心策略。在「樣板戲」影片拍攝之前，一九七〇年前後，「樣板戲」曾進行過一番精心的加工。在一九七一至一九七二年間拍出的七部「樣板戲」影片，第三次做了重要的修改加工。[26] 楊健借助扎實的史料基礎，對「樣板戲」發展源流進行的梳理，從「樣板戲」研究的學術史來看，他的成就具有奠基意義。

韓國學者卞敬淑從「樣板戲」的改編程式入手，分析「樣板戲」在「刪除的與增加的」、「保留的與改動的」、「顯現的與潛在的」變動過程中是如何遵循意識形態的要求。[27] 這是一種將文學版本與意識形態批評相結合的研究方式。如果從文學藝術發展的歷史規律來看，「樣板戲」的前身——革命現代京劇是如何形成的呢？對這一問題的解析有利於更全面地認識戲劇發展的歷史脈絡。王鍾陵正是以大量的史實從這一角度進行了歷史的爬梳。他認為，「樣板戲」的形成除了與當時左的政治思想路線有關，「還有二十世紀中國戲劇史內在邏輯方面的原因；特別是二十世紀三十年代的『主題先行論』、四十年代的『舊劇革命論』，它們發展到五十年代便演繹為一場粗暴與保守的論爭，而京劇樣板戲正是這一論爭與特定歷史環境相互融合的產物」。[28] 王鍾陵獨具慧眼，善於從蕪雜的史料中尋繹出具有學術意義的理論線索，這種既洞幽燭微，又宏觀把握的學術眼光對於整個「文革」研究都具有啟示價值。姚丹從「無產階級階級意識」的形成入手，梳理文藝在無產階級專政國家中起「意識灌輸」作用的理論依據。在此理論前提下，她以「樣板戲」《智取威虎山》為個案，考察其意

26 楊健，《革命樣板戲的歷史發展》，《戲劇》一九九六年第四期。

27 卞敬淑，《文革時期樣板戲研究》（華東師範大學博士論文，二〇〇一年）。

28 王鍾陵，《粗暴與保守之爭及其合題：京劇革命——樣板戲興起的歷史邏輯及其得失之考察》，《學術月刊》二〇〇二年第十期。

識灌輸的具體內涵、灌輸方式以及傳播和接受過程，從而一定程度觸及「無產階級文藝」實踐的複雜性以及意識灌輸內涵在觀眾接受中可能的偏離。[29]姚丹的研究對於如何將意識形態批評與精神分析相結合提供了較為成為成功的範例。

李松認為，目前學界通常強調江青掠奪了「樣板戲」創作的成果，而很少提及她對「樣板戲」定型為「紅色經典」的實際貢獻。辨析江青與「樣板戲」的關係這一問題，應該看到主觀意圖與客觀條件、個體偶然與歷史必然之間的關係。江青與「樣板戲」作為一種雙向選擇的關係，可以從如下幾個方面進行探討：首先，從「樣板戲」的前史追問，戲曲現代戲在何種程度上為「樣板戲」的出臺奠定了基礎。其次，從主觀意圖上，江青為什麼選擇了「樣板戲」。最後，從歷史條件來看，「樣板戲」為什麼選擇了江青。[30]李松認為，「樣板戲」的藝術部類包括京劇、芭蕾舞劇、交響樂、鋼琴協奏曲、鋼琴伴唱，以及歌劇、話劇。它合計三十二部，第一批八個，第二批十個，試驗演出中的七部計畫中的第三批七個。「樣板戲」通過江青等人主導之下的移植、改編，打上了「江記」烙印。它是中國極左文藝病變的結果，體現了政治與文藝、教化與消遣之間的緊張關係。

德國海德堡大學東亞系的巴巴拉・密特勒教授（Barbara Mittler）在《生存還是毀滅——樣板戲的產生與消亡》一文中對「樣板戲」誕生的思想線索進行了清理，她試圖說明「樣板戲」並非文革產物，而是承續毛澤東的延安《講話》餘脈，並且在延安時代就已經形成了「樣板戲」的藝術規範。[31]她在《文革樣板作品與中國現代化的政治學——以《智取威虎山》的分析為例》一文從編劇、語言、人物、造型、唱腔、導演六個方面論述

29 姚丹，《「無產階級文藝」理論、實踐及其成效初析》，《中國現代文學研究叢刊》二〇〇六年第三期。

30 李松，《江青與「樣板戲」的雙向選擇》，《中國現代文學》二〇一〇年第一期。

31 This is a Manuscript in Progress Originally Prepared for the 1998 Annual Meeting of the American Historical Association Seattle, Jan 8-11, 1998.

了《智取威虎山》對中國京劇與西方音樂劇的融合和發展。人們通常認為宣傳意味著邪惡的涵義，製造無恥的謊言、編織偽善的假象，從而操縱人心，達到意識形態霸權。無疑「樣板戲」是「文革」革命意識形態宣傳的藝術形式。那麼，如何看待「樣板戲」與宣傳的關係呢？巴巴拉・密特勒在《受人歡迎的宣傳？——革命中國的藝術與文化》[32]一文中通過考察五十多位中國作曲家的口述歷史發現，「文革」時期的文藝宣傳其實並不像公眾通常所認為的那麼糟糕可怕，「文革」文藝在二十世紀七十年代乃至九十年代的中國都備受歡迎。許多作曲家在「文革」期間通過大鳴大放、文藝下鄉、革命串聯、傳唱「樣板戲」等大民主形式喜歡上了音樂，從傳統藝術資源中吸取營養，開始自己創作作品。他們還閱讀了很多西方文學諸如巴爾札爾等人的作品[33]。巴巴拉・密特勒並不拘於紙上「文革」的敘述而從口述歷史的角度深入到當時的社會日常生活，這一研究方式是非常可取的。但是，我認為，對於「文革」意識形態宣傳的性質、動機、目標、效果還需要客觀分析；其次，當事人的口述歷史因為帶有個人的情感印記而難免影響記憶的準確性和客觀性，對此需要辨析。此外，毛主席像章、「樣板戲」作品等「文革」文藝在二十世紀九十年代的懷舊式消費（或者消費懷舊）的回潮與當時的中國經濟、文化的轉型的背景具有複雜的關聯，並不能因此而肯定「文革」藝術真正具有深厚的群眾根基。在《八億人民八個樣板戲——音樂裡的無產階級文化大革命》[34]一文中，巴巴拉・密特勒認為「樣板戲」是「封建主義」與「資產階級」的藝術的延續和匯合，她清理了「樣板戲」對傳統京劇和西方藝術的改良和創造。她的分析基於歷史事實和文本實踐，為論證「樣板戲」並非封閉的、保守的藝術作品進行了辯護。

32 Barbara Mittler, Cultural Revolution Model Works and the Politics of Modernization in China: An Analysis of *Taking Tiger Mountain by Strategy*, *The World of Music*, Special Issue, Traditional Music and Composition, 2003(2): 53-81.

33 "Popular Propaganda? Art and Culture in *Revolutionary China*", *in Proceedings of the American Philosophical Society* (forthcoming 2008 vol. 152). 中文譯本即將發表於《中國現代文學》（臺北）（盧絮、李松譯）。

34 "8 Stage Works for 800Million People: The Great Proletarian Cultural Revolution" in: Music——A View from Revolutionary Opera - Opera

第三，對「樣板戲」的整體觀照。

惠雁冰的整體性研究主要分為四個方面：首先，他通過考察二十世紀四十到六十年代中國戲曲現代化的探索過程，認為「樣板戲」是中國傳統戲曲現代化實驗的最終成果，是在民族現代化歷程中展開的中國整體文化現代化的一翼，「樣板戲」的出臺體現著中華民族特定現代性的種種印痕。其次，他將「樣板戲」置於無產階級革命文學的生成關係中來考察，認為左翼文學、解放區文學、「十七年文學」與「文革文學」中的「樣板戲」是無產階級革命文學發展階段中四個內涵不斷封閉、結構日趨嚴整的有機環節，四個階段並沒有本質上的差異，只有藝術表現程度的不同，分別對應著不同歷史狀態下文學與政治的親緣關係。再次，他以「樣板戲」對傳統京劇藝術質素的歷史性置換與對芭蕾藝術品格的本土化改寫兩大板塊，集中考察了「樣板戲」在藝術方面的巨大突破。最後，他分析了「樣板戲」獨特的結構內涵，認為「樣板戲」是「文革」時期民眾精神心理的典型表達，在結構上體現為政治胞衣與民族文化內質的深層扭結[35]。惠雁冰的研究內容學界大都有所涉及，他的貢獻在於通過整體把握釐清了「樣板戲」發展歷史的源流演變以及與社會歷史環境之間複雜糾纏的互動關係。

二、傳播與接受

革命「樣板戲」為什麼在特殊的歷史時期會受到狂熱的政治崇拜？從觀眾的心理分析角度可以發現意味深長的精神幻覺。劉豔從烏托邦文化理論的角度對觀眾的精神生態進行了細緻清理[36]。與之相似的看法是，劉忠

35 惠雁冰，《「樣板戲」研究》（中國社會科學出版社，二〇一〇年）。Quarterly , vols. 26-27, 4 Autumn 2010.中文譯本即將發表於《中國現代文學》（臺北）（吳群濤、李松譯）。

36 劉豔，《「樣板戲」觀眾與烏托邦文化》，《藝術百家》一九九六年第三期。

認為「樣板戲」之所以在被動接受中隱現民間藝術的自由取向，在改編移置中迴避文化革命的主導話語。「究其原因，除了意識形態對民間戲劇的借用和交錯之外，還與國人普遍存在的烏托邦理想有關。在『樣板戲』演出過程中，觀眾的政治狂熱被空前地激發出來，與主流政治、編創人員一道融入到樣板戲的教育體系中。」[37]

何玉麟則以過來人的觀賞體驗，從看戲、評戲的角度認為「樣板戲」從毛坯到定型經歷了靜、驚、喜、厭、惑、困的心態演變[38]。綜合法蘭克福學派與伯明罕學派的觀眾研究，如何將理論闡釋與觀眾的情感體驗進行有機結合，從而既看到觀眾盲目的從眾心態，又發現在編碼——解碼過程中的抵制心態，還有很大的研究空間。

筆者的《間離效果，抑或烏托邦心態？——關於「樣板戲」與韓毓海先生商榷》認為，「樣板戲」的舞臺演出與電影文本為了實現「防修」、「反修」的意識形態免疫功能，必須發揮藝術的感性魅力使臺下觀眾沉浸在崇高的精神體驗之中，從而靈魂得到革命的洗禮。它在音樂、舞蹈、造型等表意功能方面為觀眾創造了一個悅耳悅目、悅心悅意的藝術世界。因而，「樣板戲」的觀眾心理並非韓毓海所說的演員與角色、舞臺世界與現實世界相互隔離而產生的間離效果，而是觀眾通過與戲劇人物共鳴而形成了烏托邦體驗[39]。

王曉芳的《從樣板戲到樣板戲電影》認為，從「樣板戲」發展到「樣板戲」電影，是個有著內在關聯的、合乎邏輯的發展過程，同時也構成了一個傳播奇觀。「文革」結束後，「樣板戲」和「樣板戲」電影經過一段時間的沉寂，又在民間重新被喚醒，並通過廣播、電視等大眾傳媒展開新一輪的傳播熱潮。這個從「樣板戲」到「樣板戲」電影的幾十年興衰歷程，無疑是中國獨一無二的、最重大的文化事件。它波及範圍之廣、延續時間之長、影響程度之深，在中國甚至世界藝術史上都是史無前例的。整個事件涵蓋了「樣板戲」的前身及所編織的「文本

37 劉忠，《「樣板戲」文學的審美效應與烏托邦文化》，《青海社會科學》二〇〇四年第三期。

38 何玉麟，《靜・驚・喜・厭・惑・困——看「樣板戲」的心態演變》，《中國京劇》一九九六年第五期。

39 李松，《間離效果，抑或烏托邦心態？——關於「樣板戲」與韓毓海先生商榷》，《粵海風》二〇〇九年第三期。

互涉」之網、形成的艱難過程及「陰謀文藝」的本質、大眾傳媒的介入及廣泛的社會動員、「樣板戲」形態的變化及生發的諸多影響等等。歷來，對「樣板戲」和「樣板戲」電影的研究，較多集中在「陰謀文藝」的角度，尤其是其所造成的危害更成了學術關注的重心。然而，從傳播的角度切入，「樣板戲」和「樣板戲」電影的特徵、性質和功能隨之發生了變化，一些未充分注意的現象和問題得以顯露出來。可以說，這是中國藝術傳播領域中不可多得的典型個案。通過從傳播角度對它進行重新的梳理和深入的探索，她試圖去揭示一個文化事件和它的中國語境之間的關係，以及這個前所未有的傳播奇觀的外在歷程及內在規律[40]，李松認為，「樣板戲」電影的生產機制表現在：集中最優秀的創作人員；建立強大的「樣板戲」電影工業體系；確立嚴苛的「樣板戲」電影審查與監督制度。「文革」宣傳機器利用多種媒介手段包括電影來控制傳播管道，強化資訊灌輸，從而控制思想、馴化心靈[41]。

李松的《「樣板戲」觀眾的角色認同》認為，對於觀眾來說，「文革」時期「樣板戲」的傳播、流通、接受包括被動與主動兩個方面：既有國家意識形態機器有目的的高飽和宣傳轟炸，也不能完全排除群眾主動的配合接受。「樣板戲」被接受的過程體現了「文革」時期觀眾與對象之間角色認同的過程：一方面，「樣板戲」的創作者在文本中製造了快感，滲透了宣傳說服的意識形態功能；另一方面，觀眾與對象又體現為凝視與被凝視的權力關係[42]。

李松的《政治社會化視野中的「樣板戲」》以「政治社會化」這一理論視角作為「樣板戲」傳播接受的切入口。「樣板戲」演出的美學手段將文藝形式與社會生活結合起來，實現了國家政治權力與人們日常文藝活

40 王曉芳，《從樣板戲到樣板戲電影》（福建師範大學碩士論文，二〇〇七年）。

41 李松，《樣板戲電影的生產與傳播》，《戲劇之家》二〇一一年第五期。

42 李松，《「樣板戲」觀眾的角色認同》，《藝術學界》二〇一二年第一期。

動在思想上的高度統一，即文學藝術政治社會化，政治社會文藝化。「樣板戲」作為一種劇場化行為將整個社會環境劇場化，形成了舞臺小社會與社會大舞臺的有機結合。從觀眾、演員與劇場三個方面的分析可以看出，「樣板戲」的政治社會化表現在，觀眾與演員一方面通過接受政治規訓內化為格式化的政治人格；另一方面，主流政治意識形態按照特定要求對整個社會進行了劇場化的重塑[43]。筆者在《「樣板戲」劇場論》中進一步指出，「樣板戲」政治社會化功能的實現是借助媒體工具來達到的，其中劇場是重要的媒介形式。有如下具體的措施：保持權威版本的原汁原味；全國範圍的大規模巡演；地方戲大力移植「樣板戲」；編演「樣板戲」的折子戲；講述「樣板戲」故事。總之，「樣板戲」借助多種媒介工具實現了文藝的政治社會化功能[44]。為了揭示「樣板戲」接受與傳播中複雜情況。筆者認為，從「樣板戲」生產、傳播、接受、回饋的整個流程來看，「文革」國家意識形態機器力求保證江青的「原創版權」，並且掌握「樣板戲」主題的政治正確性，維護「文革」路線的政治合法性。但是，「文革」期間，「樣板戲」的傳播過程出現了江青等人不能容忍的傳奇化、娛樂化等狂歡化現象。最典型的三個事件是上海縣藝人洪富江、南市區紅衛曲藝隊施春年、譚元泉等人「破壞革命樣板戲」。造成「樣板戲」傳播狂歡化現象主要有文學與社會兩方面原因，前者說明「樣板戲」的藝術魅力恰恰在於脹破政治的箝制而顯示出它的觀賞性；後者反映了無論是社會底層還是中央高層，對於「文革」文藝現狀的嚴重不滿。

揭示「樣板戲」傳播的狂歡化現象，在《「樣板戲」傳播的狂歡化現象》一文中，李松認為，從傳播的起點來說，「樣板戲」的純正性固然可以被牢牢掌握，但是，主流意識形態並不能保證它在流通、接受的各個環節可以滴水不漏、萬無一失。例如，擅自篡改劇本，添油加醬，大擺噱頭，「歪曲和醜化」楊子榮的英雄形象。「文革」期間，關於「樣板戲」傳播的變異引起了當局的高度警惕，甚至被當作重要的政治事件進行批判和懲處。有三

43
李松，《政治社會化視野中的「樣板戲」》，《文化藝術研究》二○一○年第二期。

44
李松，《「樣板戲」劇場論》，《大舞臺》二○一○年第六期。

個最典型的歷史事件：（一）上海縣洪富江「醜化」「樣板戲」；（二）南市區紅衛曲藝隊「醜化」革命「樣板戲」；（三）張春橋、徐景賢一手製造了震驚全市的以譚元泉為首的文藝小分隊「破壞革命樣板戲」事件。[45]

三、藝術分析

在上文筆者認為，「樣板戲」可以分為三個批次。楊健則重點分析了第二批「樣板戲」的產生及藝術成就。他認為，在一九七四年前後，江青又推出新的一批「樣板戲」，它們都被冠以「革命現代京劇」的稱謂。即《平原作戰》、《杜鵑山》、《紅色娘子軍》，芭蕾舞劇《沂蒙頌》、《草原英雄小姐妹》等。它們完全遵照了第一批「樣板戲」的「三突出」創作原則，在思想和藝術上進一步豐富和發展了「樣板戲」的成就，推動了「樣板戲」運動的繼續發展。一九七〇年十月一日《智取威虎山》彩色影片公映後，十月五日，江青、張春橋、姚文元召見于會泳、浩亮和劉慶棠，佈置第二批「樣板戲」「六創三改」的任務。由中國舞劇團改編創作芭蕾舞劇《紅嫂》，北京京劇團改編創作京劇《秋收起義》（《杜泉山》），中國京劇團負責改編創作京劇《紅色娘子軍》和《鐵道游擊隊》，上海京劇院改編創作京劇《龍江頌》及《南海長城》，同時抓緊修改第一批「樣板戲」中的京劇《紅燈記》、《海港》和芭蕾舞《白毛女》，爭取在一九七一年七月一日上演定型本。

《杜鵑山》原名《杜泉山》（編劇王樹元），是一九六四年參加京劇現代戲匯演的優秀劇碼。「文革」初期，被江青點名批判禁演。根據江青指示，於一九七〇年十月開始重新修改。

45 李松，《「樣板戲」傳播的狂歡化現象》，即將發表於武漢的《新文學評論》。

楊健認為：「在京劇現代戲觀摩調演和江青抓樣板戲的初期，一些新表演語彙和舞臺造型都還處於摸索階段，但隨著『三突出』理論的提出，樣板戲的表演由於政治原則的介入，逐漸形成為新模式。在第二批樣板戲推出後，模式化自身開始產生了要上升為程式的強烈要求。」他具體分析了這種「表演規範性」的「新模式」。「『表演規範性』的提出，就是要將『三突出』的表演原則演化為表演程式，使之固定下來。可以說，從現代劇運動到樣板戲運動，再到第二批樣板戲，其間經過了由經驗到程式，作為一種藝術形式，由模式到原則，由原則到程式的發展歷程。由最初的舊瓶裝新酒，簡單地借用舊形式，到最終建構出具有現代藝術形貌的『新形式』。『表演規範化』理論的提出具有藝術、文化、思想和政治的重要意義。這一理論，並不是簡單地將現代生活程式化，豐富戲曲表演語彙，或是宣導回歸舊程式；而是以『三突出』為中心，將舊有一切表演語彙重新組織在新理論框架之下。這意味著一種戲曲新程式的誕生。它從程式化的層面重新整合戲曲舞臺，使戲曲更具『現代』面貌，從而初步完成了革命樣板戲對傳統戲曲改造的歷史工程。」一九七四年推出的第二批樣板戲（「革命現代京劇」及「試驗演出」）劇碼，全面歸納總結了樣板戲運動的改革經驗，表現出新程式化的總體風貌，它表明戲曲改革已經進入成熟和定型階段。具體來說，具體體現在戲曲音樂改革、戲曲舞臺美術改革以及戲曲表演改革三個方面。46 楊健的上述理論總結對「樣板戲」藝術價值的深化理解，可謂真知灼見之論。

是把「樣板戲」看作「陰謀文藝」而全盤否定，還是將政治理念與藝術成就分別看待而辯證分析？這一直是涉及到對「樣板戲」進行價值判斷的關鍵問題。章新強認為「樣板戲」電影作為戲曲電影樣式在藝術和美學傳承上有自己發展的內在動力，因而他對「空鏡頭」的觀點提出了質疑。「樣板戲」電影的創造性表現在：

46
楊健，《第二批樣板戲的產生及藝術成就》，《戲劇》二〇〇〇年第三期。

保持原來戲曲的結構、情節、分場分幕的完整性；利用鏡頭形成的視覺效果突出英雄人物的高大。根據「樣板戲」電影

戲」中的音樂性、舞蹈性特點以及主要演員的特徵，運用長鏡頭等針對性的拍攝技巧[47]。儘管「樣板戲」電影

的所有藝術創新都無法避免藝術形式作為意識形態的深刻印記，章氏對「樣板戲」電影拍攝方法與技術的總結

是有一定認識價值的。張澤倫系統全面地總結歸納了「樣板戲」音樂的創作成就，即主要表現在開拓了京劇音

樂的複音化道路；發揮和聲的功能性與色彩性；發揮複調音樂的功能、配器技術；創立了新的樂隊編制；發展

健全了京劇音樂程式；徹底打破了主演統治舞臺體制[48]。汪人元則從價值判斷的角度認為：「樣板戲藝術上最

大的失敗，便在於政治對藝術的極度扭曲；藝術上的扭曲，最突出的則莫過於模式化；而模式化最典型的概括

就是那一套『三字經』（即所謂三突出、三陪襯、三對頭、三打破）。」具體表現為「音樂概念化、形而上學

的遺產觀與模式的貧困」[49]。這些觀察視點和價值立場的差異有利於展示對象的複雜層面。秦萌以《「革命交

響音樂」《沙家浜》和同名京劇的比較三個方面進行探討。她認為：「『革命交響音樂』《智取威虎山》是以同名

唱劇《沙家浜》和同名京劇的《智取威虎山》音樂研究》為中心，從音樂史學的角度對這部作品的創作演出過程、音樂分析，與清

現代京劇的唱腔、曲調為基礎，由上海交響樂團進行再創作並演出的。這部從一九六七年開始改編創作並演

出，到一九七四年定為『樣板戲』，歷時近八年的作品，沿襲了『革命交響音樂』《沙家浜》的命名模式，實

際上同樣是一部清唱劇。與『革命交響音樂』《沙家浜》一樣，清口呂劇《智取威虎山》通過將中國戲曲音樂

和西方多聲創作技法相結合，為發展具有民族特色的大型音樂體裁進行了有益的探索。儘管受到『革命交響音

樂』《沙家浜》創作模式的影響，但由於這部作品在合唱上頗具匠心的創新應用，因此在總體上還是顯示了自

47 章新強，《「樣板戲」電影是「空鏡頭」嗎？》，《戲文》二○○五年第三期。

48 張澤倫，《京劇音樂的里程碑——論「樣板戲」的音樂創作成就》，《人民音樂》一九九八年第十一期。

49 汪人元，《失敗的模式——京劇「樣板戲」音樂評析》，《戲曲藝術》一九九七年第二期。

己的藝術特色。」[50] 林雅荻認為：「樣板戲並不只是政治力干預下的產物，同時也是結合了許多藝術工作者高度成就的作品，它在音樂方面的成就有目共睹，因政治需要對劇本的精確要求也轉變了傳統以演員為主的劇場形態，對文革結束後的新編戲曲影響至巨。」她「從唱腔分析切入，並聚焦於女性角色塑造，分別從文本及唱腔兩方面著手，將女性角色依其在戲劇中的政治位置分類，再加以分析，用以觀察角色在文本與唱腔之間的呈現如何貼合或分離，讓受到男權中心壓抑的女性角色得以真正為自己發聲」[51]。林雅荻從女性角色塑造與唱腔的關係出發揭示「樣板戲」藝術創造的內在肌理。類似研究還值得關注的是「樣板戲」研究專家戴嘉枋的系列成果。例如：一九九四年出版的《走向毀滅——「文革」文化部長于會泳沉浮錄》（光明日報出版社）、一九九五年出版的《樣板戲的風風雨雨：江青‧樣板戲及內幕》（知識出版社），以及《論京劇「樣板戲」的音樂改革（上）》[52]、《論京劇「樣板戲」的音樂改革（下）》[53]、《鋼琴伴唱〈紅燈記〉及其音樂分析》[54]、《沉重的歷史迴響——論中國「文革」音樂及其在新時期的影響》[55]、《論于會泳的中國傳統音樂理論研究》[56] 等等。從「樣板戲」的唱腔、音樂、舞蹈、臺詞、美術等角度進行地道的分析，可以避免政治判斷的干擾，從而更深刻地理解「樣板戲」的藝術成就和價值。這一方面的研究至今空間甚大。

50　秦萌，〈「革命交響音樂」〈智取威虎山〉音樂研究〉（中國音樂學院碩士論文，二〇〇七年）。

51　林雅荻，《現代革命京劇（樣板戲）女性角色塑造與唱腔分析》（國立清華大學中國文學系碩士論文，二〇〇八年）。

52　戴嘉枋，《論京劇「樣板戲」的音樂改革（上）》，《黃鐘（武漢音樂學院學報）》（上）二〇〇二年第三期。

53　戴嘉枋，《論京劇「樣板戲」的音樂改革（下）》，《黃鐘（武漢音樂學院學報）》（下）二〇〇二年第四期。

54　戴嘉枋，《鋼琴伴唱〈紅燈記〉及其音樂分析》，《音樂研究》二〇〇七年第一期。

55　戴嘉枋，《沉重的歷史迴響——論中國「文革」音樂及其在新時期的影響》，《南京藝術學院學報（音樂與表演版）》二〇〇七年第三期。

56　戴嘉枋，《論于會泳的中國傳統音樂理論研究》，《音樂藝術》二〇〇八年第一期。

蔡振家的《從政治宣傳到戲劇妝點——一九五八—一九七六年京劇現代戲的詠歎與歧出》一文認為：

「一九五八年以降的戲曲現代戲創作熱潮，隨著文化大革命的來臨而扭曲了發展的徑路。雖然京劇樣板戲充斥著畸形的主題，但在藝術上仍有一些劃時代的突破」，他探討的是「詠歎」與「歧出」的成就。「戲曲與歌劇具有許多共同的特徵，其中歌劇的詠歎調是一個封閉的獨唱段落，與戲曲的抒情唱段類似，但京劇樣板戲的抒情唱段還負載了前所未有的政治任務：次要英雄人物應藉由『敘當年之事』來凸顯階級矛盾、主要英雄人物則應以『抒情專場』來宣揚共產主義理想。戲曲的歧出與歌劇的divertissement類似，都是劇中暫停敘事、調劑耳目的場景。歌舞歧出除了為京劇樣板戲增添了不少娛樂性之外，有時還能夠將敵人『妖魔化』，將英雄崇拜『儀式化』。」[57] 他從政治脈絡與戲曲音樂史的角度來檢視了一九五八至一九七六年的京劇現代戲在音樂方面的創新。從歌劇與戲曲的比較視角出發闡釋「樣板戲」的藝術成就，頗有新意而不牽強。楊為茜、蔡振家的《西樂敘說紅色神話——音樂基模轉換在京劇樣板戲中的功能與實踐》一文認為，盛行於文化大革命時期的京劇樣板戲，可視為以表演藝術所進行的造神運動。在傳統戲曲中不易達到的「神奇效果」與「神祕高峰經驗」，由於西樂的加入而得以實踐。樣板戲經常使用西方音樂語彙來描繪外在景色的變幻（如：雨過天晴）與主角內心的頓悟（如：危難之際想到毛澤東或共產黨），在音色、速度、節奏產生轉換之際，「柳暗花明又一村」[58]的境界也隨之開展。論文認為樣板戲主角這類唱段的強烈感動力量，在現今的戲曲觀眾身上依然歷歷可見。該論文的一大特色是，結合質性訪談與生理反應測量來進行觀眾研究，這種結合訪談和技術測量的實證研究頗有說服力。

57　蔡振家，《從政治宣傳到戲劇妝點——一九五八—一九七六年京劇現代戲的詠歎與歧出》，《戲劇學刊》二〇〇九年第十期。

58　楊為茜、蔡振家，《西樂敘說紅色神話——音樂基模轉換在京劇樣板戲中的功能與實踐》，《戲劇學刊》二〇一一年第十三期。

四、思想主題

研究者對「樣板戲」主題的認識角度各異，從多維視角透視它的豐富內涵。當然無論如何都離不開它具體的文化語境。劉豔的博士論文《「樣板戲」與二十世紀中國文化語境》，從二十世紀中國文化語境這一宏闊的整體視野出發，認識「樣板戲」主題形成的歷史必然與內在邏輯，深化了對中國現當代文學史的整體把握[59]。

第一，性別詩學。建國後男女平等、女性解放是社會改造的時代主題，「樣板戲」中出現了大量形象鮮明的女性，學者們從女性主義的批判視角對戲劇中的女性地位進行了深入審視。李祥林考察了「樣板戲」中的女性形象及其分類，分析了政治意念如何對女性形象進行演繹和填充[60]。彭松喬從性別詩學出發，認為：「『樣板戲』大都以女性作為劇中的主人公或主要英雄人物，但她們身上卻缺少真實女性應有的性色彩。這一女性革命神話雖然表面上改變了女性的從屬地位，但卻並沒有改變女性作為『他者』的歷史命運。『革命』只是在形式上解放了女性，然後又通過『去性』及『花木蘭化』的方式把女性重新約束在以『革命』來命名的男權話語之中。」[61]「樣板戲」的敘事模式看似抬高了女性形象，其實隱藏著男性的話語霸權。陳吉德從阿爾都塞的意識形態作為「詢喚」的理想化工具出發，發現「樣板戲」「所塑造的女性形象都成了圖解革命概念、圖解階級概念

59 劉豔，《「樣板戲」與二十世紀中國文化語境》（南京大學博士論文，一九九九年）。施旭升、劉豔等合著的《中國現代戲劇重大現象研究》（北京廣播學院出版社，二〇〇三年）一書中，收入了劉豔的《「樣板戲」與中國文化語境》。

60 李祥林，《政治意念和女性意識的雙重變奏──對「樣板戲」女角塑造的檢討反思》，《四川戲劇》一九九八年第四期。

61 彭松喬，《樣板戲敘事：他者觀照下的女性革命神話》，《江漢大學學報》二〇〇四年第一期。

的空洞符號，而女性本身所固有的主體意識卻被無情地遮蔽」[62]。范玲娜從符號學的角度認為：「樣板戲中塑造了許多革命女性形象，但她們並沒有多少女性特徵，而是作為階級、政治身份的符號、男性界定的符號而存在。她們的階級、政治身份遠遠大於她們的性別身份。而且在這些女性身上顯現出的多是男性特徵。而男性革命者們不可能真正接受女性，因為『菲勒斯』中心話語影響深入骨髓。馬恩的婦女觀對革命的形象有一定的影響，但又被扭曲了。在樣板戲中雖然想給人一種婦女翻身做主人的印象，但卻將婦女置於階級、政治的話語之下，讓她們無法發出作為女性的獨立聲音。」[63] 劉永麗認為傳統戲曲符合中國民眾心理趣味的思想母題及創作手法，又有新時代所宣導的現代氣息，「樣板戲正是借用傳統與現代的結合，達到其深層潛藏著的政治宣傳目的。傳統與現代的內在姻緣在於利用傳統的情感心理模式與符號化敘事，表現出男女平等對女性自身人性的摧殘與漠視」[64]。

那麼，如何認識這種「摧殘與漠視」？從目前「樣板戲」的研究成果來看，以性別詩學的角度切入似乎顯得有些新穎。通過女權主義性別視角的分析可以揭示被革命意識形態幻象所遮蔽的問題。但是，筆者認為，如果深入歷史語境去反思「樣板戲」的性別研究，我認為這一研究思路存在一些問題。本書認為應該從文學視野和文學社會學視野來重新審視這一問題。我並不否認運用西方的理論和方法可以為文本解讀帶來別開生面的結論，如果這種研究思路並不牽強附會、張冠李戴的話。甚至可以從不同視野的解讀中獲得陌生化的啟發。但是處理性別研究的「樣板戲」問題時，有兩個問題不得不引起注意：（一）「樣板戲」作為文藝形式在特定的時代，具有非常強烈的宣傳性質。我們不能脫離創作者所要達到的觀眾效果去理解「樣板戲」中的人物塑造。「樣板戲」中的女性形象固然顯得不食人間煙火，但是，這恰恰是政治宣傳中的一種偶像化的做法。塑造性格

62　范玲娜，《作為符號的女性——論「樣板戲」中革命女性的異化》，《涪陵師範學院學報》二〇〇四年第四期。

63　陳吉德，《樣板戲：女性意識的迷失與遮蔽》，《上海戲劇》二〇〇一年第九期。

64　劉永麗，《樣板戲的敘事策略論析》，《雲夢學刊》二〇〇五年第三期。

鮮明的甚至模式化的人物形象，這其實也是好萊塢電影的通常手法。（二）我們不能完全脫離社會歷史語境來理解「樣板戲」中的女性英雄。從當時的性別觀念來看，這些女性英雄無疑是追求男女平等、擺脫家庭束縛的榜樣。也許現在我們覺得這些女性英雄如同神明或修女，但是在當時，這些女性形象卻是社會公認的一種理想追求。它反映了一百多年以來，中國女性對於自由、民主、平等、解放的渴求，雖然在現實生活中具體的做法顯得有些矯枉過正（例如安排女性承擔顯然不與其體能匹配的繁重勞動）。然而，這一筆女性解放的思想遺產是值得去珍視的。詳見本書第六章第二節「『樣板戲』女性形象的歷史反思」。

第二，鬥爭主題。卞敬淑分析了「樣板戲」的鬥爭主題。「文革」時的主導意識形態與「樣板戲」都把「鬥爭」作為敘事的核心。「樣板戲」強調的是革命的延續性、集體性和黨的領導性，文本呈現出「鬥爭」的不同模式。「鬥爭」話語的時代內涵反映了鮮明的歷史動因[65]。筆者的《「樣板戲」中的階級鬥爭與家仇國恨》認為，「樣板戲」主題反映的是中國共產黨進行階級鬥爭的革命史，「樣板戲」的演變也是一部不同階級路線矛盾鬥爭的發展史。「文革」時期階級鬥爭路線的精神動力是仇恨——「階級仇、民族恨」才能使階級鬥爭獲得群體的回應和社會的心理支持。二十世紀中國人民遭受的慘痛的屈辱，人與人之間、階級黨派之間的怨恨鬱積而形成慣性化的情結。仇恨可以成為戰爭年代中國人民整合人們力量的情感凝聚劑。階級鬥爭是家仇轉向國恨的動力。完成這一階級與文化身份認同還有更深入的做法，那就是通過煽起仇恨和感發悔悟。「樣板戲」家仇國恨的情節邏輯體現為：個人仇恨→家庭仇恨→民族仇恨→階級仇恨→國家仇恨[66]。

第三，雙重話語。李莉從《智取威虎山》一劇入手，力圖避開枯燥的概念闡釋，通過對劇本、劇場及其特殊的生長方式進行細緻的解讀與理性的分析，探尋「樣板戲」劇本豐富複雜的雙重話語世界。主流話語以強勢

[65] 卞敬淑，《文革時期樣板戲研究》（華東師範大學博士論文，二〇〇一年）。

[66] 李松，《「樣板戲」中的階級鬥爭與家仇國恨》，《戲劇之家》二〇一〇年第八期。

的姿態雄居於文本，英雄、群眾、戰爭形象地展示了虛構的神話；與此同時，暗藏著的民間話語隱約可見，二者相互糾結組構了一個雙重話語的世界[67]。

第四，現代性內涵。黃雲霞對「樣板戲」文學的現代性主題提出了質疑：「樣板戲」是否確實如眾多學者所說的那樣，是對中國傳統戲劇的一次徹底的革命性的改進？或者說，是一種完全區別於傳統戲劇的有著真正現代性質素的新的藝術品種？她從樣板戲的功能特徵及其運作策略方面方面入手，對此問題做出了進一步的解讀[68]。與此相反的是，宋劍華、張冀的《苦澀與風流》認為：「樣板戲」雖然因其極左政治的濃厚色彩而受到人們的極度鄙視，但其藝術追求上的美學現代性意義則不應被認為地加以忽視：它對立於西方，對傳統文化採取了借用與置換：；它對立於西方，對西方理念採取了吸納與背離。「樣板戲」巧妙地融合了傳統與現代兩種因素，並建立起了與中國人政治信仰密切相關的審美趣味[69]。《苦澀與風流》認為：「革命現代京劇和『樣板戲』之所以被後人詬病，其真正的原因並不在於這種藝術形式的美學層面，而在於強烈的政治功利主義色彩。如果我們排除歷史政治因素的人為干擾，應該看到，『樣板戲』在其純藝術追求方面，對於中國傳統戲劇藝術形式的時代變革，是具有極大推動意義的。」[70]的確，我們都能接受「樣板戲」在藝術方面承前啟後、追求完美的審美創造，我們也並不否認「樣板戲」的現代性內涵。然而，《苦澀與風流》認為：「『樣板戲』追求僵化教條的政治理念固然應該遭到批判，但其作為中國文學審美現代性的主觀傾向則不能隨意加以否定。」[71]對此，筆者心存疑惑。我們能否僅僅以「樣板戲」的美學追求、藝術創造就認為它是一種「中國文學審美現代

67　李莉，《論樣板戲的文本、表演與生產——以《智取威虎山》為例》（西南師範大學碩士學位論文，二〇〇四年）。

68　黃雲霞，《樣板戲之「現代性」質疑》，《戲劇藝術》二〇〇五年第一期。

69　宋劍華、張冀，《苦澀與風流：試論革命樣板戲的現代性訴求》，《長江學術》二〇〇六年第四期。

70　宋劍華、張冀，《苦澀與風流：試論革命樣板戲的現代性訴求》，《長江學術》二〇〇六年第四期。

71　宋劍華、張冀，《苦澀與風流：試論革命樣板戲的現代性訴求》，《長江學術》二〇〇六年第四期。

性」的訴求呢？筆者對何謂審美現代性的意蘊及其複雜性進行了辨析。並且辯駁了《苦澀與風流》認為「樣板戲」是一種「純粹的藝術唯美主義」的觀點[72]。我認為對「樣板戲」現代性意義的理解不能局限於概念本身，有必要回到晚清以來戲曲現代戲的現代性追求。戲曲現代戲的本質特徵是什麼？我認為在於「現代」二字的內涵。此處的「現代」並非思想史、哲學史意義上的「現代」這一專門術語，而是指滿足某一歷史時期文學現實功利目的與要求的戲曲作品。戲曲現代戲的發展既有歷時性的劇種傳承，也有話劇與傳統戲曲、戲曲現代戲之間共時性的劇種競爭。現時態的社會生活出於表徵的焦慮，要求戲曲在題材上一反過去傳統戲與新編歷史劇的一統天下，而使當時代的人們的情感、欲望與社會面貌成為戲曲題材的主角。從建國伊始提出「戲改」鼓勵戲曲尤其是民間小戲表現現代生活，到一九五八年大躍進期間文化部全國戲曲表現現代生活座談會提出「以現代劇碼為綱」，一九六三年「大寫十三年」口號在全國各地戲曲界產生強烈反響，直至一九六四年全國京劇現代戲觀摩演出大會標誌「京劇革命」緊鑼密鼓開場，隨著激進思潮的甚囂塵上，戲曲現代戲逐步被推舉到共和國文藝事業的巔峰。除了通過上述回顧戲曲現代戲的歷史，從而回到文學的現代性語境之外，我認為，還可以從工具理性、政治理性的角度來討論本土化的中國現代性，應該看到包括「樣板戲」在內的中國文藝的現代性及其革命的辯證法。社會主義的啟蒙現代性存在著與其對立面審美現代性的矛盾。中國革命勝利以後，進入了社會主義建設時期，啟蒙現代性進一步為政治理性所替代。中國的社會主義建設採用了蘇聯模式，蘇聯模式的國家社會主義需要政治理性的支援，因此作為國家意志的主流意識形態成為文學的主導思想，新古典主義美學被徹底地貫徹以至走向僵化。從「革命文學」論爭到左翼文學運動、抗戰文學和延安整風，以及解放以後的社會主義文學時期的「革命現實主義」和「社會主義現實主義」、「革命現實主義與革命浪漫主義相結

[72] 李松，《如何理解革命「樣板戲」的現代性內涵？》，《長江學術》二〇〇七年第二期。

合），直到「文革」推出「樣板戲」和「三突出」原則，中國文學的審美現代性命運多舛。雖然「在中國的本土語境裡，除了受西方現代性普遍價值的影響而外，現代主義的美學現代性具有激烈的反政治意識形態控制的傾向。與功利主義文學觀相對而存在的為藝術而藝術的趣味主義文學一直是中國文學的傳統」[73]。問題是，在中國左翼文學的現實語境中，政治理性由於受民族國家宏偉目標的挾制，在以宏大敘事為表徵急劇推進的過程中，壓縮了審美現代性的生存空間。從建國初開始批判小資產階級知識份子情調、批判《武訓傳》的改良主義、批判《紅樓夢》與胡適的唯心主義以及胡風的主觀戰鬥精神、捕風捉影的修正主義批判等等，我們可以發現，主流意識形態話語霸權以階級的絕對對立、不斷革命的思維定勢力圖建立一種高度純粹的「無產階級文藝」的規範體系。極度追求理想文化形式的反面是拒絕對異質性文化資源的吸取，其結果是走向自身狹隘、偏激的黃昏[74]。

　第五，符號學分析。符號學分析從象徵、隱喻等文本症候入手有利於避免對「樣板戲」簡單的情感與道德判斷，具有更為科學客觀的學理根基。金鵬從政治符號的分析入手，將研究的重點放在「文革」時期政治符號的秩序構造上，從微觀的層面分析政治符號的生成方式和表現形式，在大量的「文革」原始文本裡概括了這些政治符號的不同類型。而政治符號的氾濫根本原因在於表達性現實與客觀性現實之間發生的斷裂[75]。對特定時期的政治符號體系進行分析的方法，有可能擴展成為一種完全獨立的政治分析模型，有利於我們認清意識形態作用於政治的方式。惠雁冰以《沙家浜》為例，認為隱喻是將政治話語與文學話語連袂起來的有效仲介。「作為以審美的方式對社會生活進行闡釋評價的文學作品而言，其與政治的意義應答關係也只有建立在一個高度符

73　汪暉，《我們如何成為「現代的」？》，《中國現代文學叢刊》一九九六年第一期。

74　李松，《如何理解革命「樣板戲」的現代性內涵？》，《長江學術》二〇〇七年第二期。

75　金鵬，《符號化政治——並以文革時期符號象徵秩序為例》（復旦大學博士論文，二〇〇二年）。

號化的隱喻系統中才能有表意的準確性、完備性。包括主導性隱喻：社會本質秩序的藝術化；功能性隱喻：形象秩序的符號化。」「樣板戲」是一種高度概念化／符號化的隱喻系統，不但通過政治與文學的直接對應關係將社會結構的本質秩序與形象秩序連接起來，而且結合戲劇的獨特表現形式使舞臺秩序也呈現出詩化的特徵，營造出一從而使主題、形象、環境構成一種相互闡釋的意義關係，並以質素同步、意義同向的意義生成規律，營造出一個高度自足性的意義系統。[76]在本書第八章《「樣板戲」政治美學的符號表徵》中，筆者指出，一方面，「樣板戲」體現了現代性的訴求，如民族國家的總體化意志、階級鬥爭概念、歷史理性、歷史烏托邦（目的論）、政黨政治觀念等等。在本書第八章《「樣板戲」政治美學的符號表徵》中，筆者指出，一方面，「樣「樣板戲」中的關係如何？筆者認為可以從符號的隱喻化的轉換去分析戲劇語言，如禁欲、權力崇拜、均貧富、孝悌等等。二者在符號的政治寓意。在本書第八章第一節中，李松分析了「樣板戲」的符號系統具有體系性、等級性、意識形態性特點。造型藝術符號是具象性的書寫符號的表意系統。在象形符號的基礎上進一步強化視覺直覺的感受、更加逼真模擬並細化豐富而形成多種多樣風格的造型藝術。主要的圖像符號系統和視覺造型藝術語言包括，繪畫藝術、攝影藝術、電影藝術等。在第八章第三節中，筆者以舞蹈造型和亮相造型為例，分析了「樣板戲」的符號類型。

第六，意識形態批評。

高波的《樣板戲：中國革命史的意識形態化和藝術化》一書從意識形態的宣傳建構層面上研究「樣板戲」，重點研究「樣板戲」藝術形態和意識形態間的互動關係。把「樣板戲」視為中華民族精神歷程中的一個重要標記，探究其中所蘊含的民族心靈史意義。其主要內容為：（一）在「樣板戲」歷史淵源的追溯中揭示其意識形態

[76] 惠雁冰，《「樣板戲」：高度隱喻的政治文化符號體系——以〈沙家浜〉為例》，《文藝理論與批評》二○○六年第三期。

意圖及文化抱負。（二）揭示「樣板戲」宣傳建構意識形態的特殊方式，即以現實革命題材宣傳建構意識形態。該著作的第三、四、五章分別從人物、劇情與主題和表現形式等方面，分析說明上述幾點，同時也說明：「樣板戲」宣傳建構的意識形態，影響乃至生成著「樣板戲」的革命主題的宗教內涵[77]。筆者認為「樣板戲」的藝術形態[77]。我在《「樣板戲」革命主題的宗教內涵》一文中認為，領袖崇拜體現的是世俗社會中民眾的政治信仰，耶穌崇拜則是基督教信徒的精神皈依。二者的相似點在於，都認為宇宙存在一個絕對的、無限的、至高無上的創世者。在「文革」期間的崇拜現象中，美的程度以及醜的形成不是如同上述基督教所說的距上帝這一本體之光的遠近而定。而是根據敵我雙方的階級立場而劃分為彼此對抗性的真善美與假醜惡。「樣板戲」革命主題的宗教內涵體現為「救贖─犧牲─聖化」這一邏輯相關的三個方面[78]。

角度相近的是，周冰的《樣板戲：一種革命敘事象徵的類宗教》在文本分析的基礎上，把樣板戲看作是一種具有高度象徵意義的符號系統。「通過神聖的確立、儀式與儀式意義和集體表象的純粹等三方面的論述，得出樣板戲實際上是一種革命敘事象徵類宗教的結論。樣板戲作為一個象徵系統也就顯而易見的了。在這個象徵系統內，我們看到毛主席和黨被確立了隱身『神』的地位，肇始於他們的革命也被賦予了神聖的色彩，成了眾人膜拜的對象。如果說在樣板戲內，革命者、普通人、世俗的惡分別以不同的方式實現著神聖革命向自己的靠近，共同演繹著神聖降臨的儀式；那麼在樣板戲外，受眾則通過觀看樣板戲達至對神聖的接觸，並通過集體與神聖對自我的降臨，建構一種象徵的現實，實現著現實權力話語的教化目的。無論就樣板戲內還是樣板戲外，樣板戲達到的效果都是一種受眾的膜拜表象的純粹實現著神聖對自我的降臨。如果說傳統宗教中的『神聖』更多具有『超越』『形而上』意義，表達出一種『彼岸』之維度，那麼樣板戲中的『神聖』則更多的具有『形

77 高波，《樣板戲：中國革命史的意識形態化和藝術化》（雲南人民出版社，二〇一〇年）。

78 李松，《「樣板戲」革命主題的宗教內涵》，《長江師範學院學報》二〇一〇年第五期。

而下』的意義，表達的是一種意識形態的權力訴求，它有著彼岸之形，但是卻有著此岸之實。人們對神聖的膜拜有著宗教性，但是卻是一種類宗教，樣板戲在一定程度上是一種革命敘事象徵的類宗教。」[79]周冰將揭示了「樣板戲」敘事的「類宗教」性質，而沒有將二者敘事性質完全等同，這是非常難得的辨析。論述過程帶有一定的思辨性質，體現了理性的辯證。

五、語言風格

卞敬淑從語言角度來論述「樣板戲」的敘事倫理。通過「樣板戲」的幾個最有代表性的語言句式來分析其倫理意圖，探討從語言的重構達到話語的重構的目的[80]。祝克懿選取「樣板戲」文學話語生成的語境，討論了毛澤東語體的示範作用、同期文學創作的引導作用、「文革」語體的思維特徵。她描述了「樣板戲」話語雄渾豪邁、莊重典雅、繁複豐厚、奇崛獨特的特徵以及個體話語的語言風格；「樣板戲」體現為陣營分明的階級愛憎話語；政論語體與戲劇語體交叉滲透；「鬥爭」、「頌揚」是時代風格的核心話語。具有審美價值的話語是「樣板戲」話語的主流話語，負載政治理念的話語是「樣板戲」話語的支流話語。負載政治理念的話語主要體現為只有階級共性、缺乏獨特個性的人物話語。正是這些話語使「樣板戲」中高大全式英雄人物形象的塑造得以完成。由於「樣板戲」話語過於注重抒發強烈的階級愛憎感情和革命豪情，使得豪放壯美有餘、柔婉優美不足成為其最主要的語言風格特徵[81]。祝克懿

[79] 周冰，《樣板戲：一種革命敘事象徵的類宗教》，《中南大學學報》二〇〇八年第五期。

[80] 卞敬淑，《文革時期樣板戲研究》（華東師範大學博士論文，二〇〇一年）。

[81] 祝克懿，《語言學視野中的「樣板戲」》（河南大學出版社，二〇〇四年）。

從語言修辭的角度對「樣板戲」的語言弊病進行了解構。劉超從語言的風格特點來論證「樣板戲」之所以成為群眾性消費熱點的原因，即語言的「劇詩」性、性格化、通俗性與哲理性、規範化[82]。祝克懿與劉超的語言學分析角度避免了評價的片面性，使對象的優點與缺陷互見，因而更具科學客觀性。

邱海珍的《「文革」文學女性語言研究》[83]和鍾蕊的《革命話語和「樣板戲」中的「英雄」修辭幻象》[84]也提到了「樣板戲」的語言問題。

六、人物形象

人物形象的塑造是與創作理念、思維方式密切相關的。卜敬淑從「樣板戲」的人物塑造方式探討了「英雄」形象的形成過程：從「無產階級新人」到「英雄」，從「新人」到「高大全」式的英雄。英雄之所以成為英雄與「三突出」理論有著直接的根源。「樣板戲」中的個人英雄與主導意識形態——集體主義有著表面的分歧與實質的統一[85]。江臘生、虞新勝從「文革」的哲學思維著眼認為，罷黜百家，獨尊「樣板戲」、獨尊無產階級英雄是鬥爭哲學的產物。「二元對立的鬥爭哲學和超量的政治意識，導致了階級鬥爭的典型化，產生了再生產鬥爭哲學的無產階級英雄典型，人物形象臉譜化、程式化。現實主義文學發展到這裡，再標榜也只能是一種『偽現實主義』了，典型也只能成為『人物臉譜』。」[86]對人物形象本身的審美特色、類型分析、氣質形態

[82] 劉超，《樣板戲人物語言分析》，《天津成人高等學校聯合學報》二〇〇五年第七期。

[83] 邱海珍，《「文革」文學女性語言研究》（復旦大學碩士學位論文，二〇〇五年）。

[84] 鍾蕊，《革命話語和「樣板戲」中的「英雄」修辭幻象》（福建師範大學碩士學位論文，二〇〇七年）。

[85] 卜敬淑，《文革時期樣板戲研究》（華東師範大學博士論文，二〇〇一年）。

[86] 江臘生、虞新勝，《論樣板戲中無產階級英雄典型的虛構本質》，《學術論壇》二〇〇四年第六期。

等特點的研究還有很大的開拓可能。周夏奏的《被模造的身體——樣板戲〈智取威虎山〉的身體生成及其他》一文討論革命樣板戲《智取威虎山》身體生成的過程和原因。作為引言，第一部分論述了意識形態與身體生成的關係。第二部分具體分析了毛澤東的《為人民服務》，引出革命的身體觀念。第三和第四部分是論文的主要展開章節，詳細論述了「展示誰的身體」和「如何展示身體」的問題；第五部分是結語，認為樣板戲的身體生成存在規訓和合謀的成分[87]。臺灣藝術大學葉衛璿認為，「樣板戲」的誕生在相當程度見證了國家機器強行干預表演藝術的時代背景，「其表演的風格形態亦體現京劇與內外文化及其表演藝術的交流碰撞，於人物形象及角色行當方面更是顛覆京劇以往的呈現方式」。其論文「以探究京劇改革的發展脈絡為出發，論析樣板戲角色人物的表演風格，來初步鑑別樣板戲的藝術價值，且望以接納多元的觀賞角度，為樣板戲此般風格的戲劇類型做一較為公允的評議」[88]。該論文從中外文化的交融出發，考察「樣板戲」人物形象與角色行當的藝術價值。

既不脫離特定的歷史語境，又從藝術角度做出客觀評價。

七、敘事模式

李列從話語理論的角度，對「樣板戲」的敘述內容、敘事的欲望與法則、敘事手段等進行了分析，認為從本文意義上來說，「樣板戲」已經失去了電影的本質意義而進入一種「超文字」的範疇，是一種意識形態規程的敘事與話語形式，其本質就是以畸形的集體話語對鮮活的個人話語的一次成功的反動[89]。吳迪將「樣板戲」

[87] 周夏奏，《被模造的身體——樣板戲〈智取威虎山〉的身體生成及其他》（浙江大學碩士學位論文，二〇〇七年）。

[88] 葉衛璿，《革命樣板戲的人物形象與角色行當研究》（臺灣藝術大學碩士學位論文，二〇〇九年）。

[89] 李列，《超文字的敘事與話語——重讀「樣板戲」》，《蒙自師專學報》（社會科學版）一九九五年第三期。

電影看作是連接新舊時期電影的橋樑，它以極左思潮為指導將以往的敘事機制和敘事模式推向了極致。「樣板戲」包含了七個代碼，其功能各不相同的「隱身者」全面控制著其他代碼，解讀這一代碼有助於理解中國電影[90]。無可否認，「樣板戲」現象是一種政治現象，當我們今天以一種文化視點和電影形態的純粹學術觀點來看待它們的時候，既不能完全脫離當時的那種政治因素，也不能始終把它們與這種政治因素捆綁在一起。卞敬淑從「樣板戲」創作方法入手，認為作為主導的『革命浪漫主義』」在「三突出」、「兩結合」的創作原則統治文壇的時候，「革命浪漫主義」是作為主導的敘事方式，它已同一般意義上的「浪漫主義」有了本質的區別[91]。顏敏「運用結構主義敘述學的原理，將七部革命歷史題材的『樣板戲』分為三種類型——拯救型、成長型和殉道型；並從主要角色與情節功能的具體分析中尋找類型形式與意義的關聯，以辨析主流意識形態與文學藝術的互動關係」[92]。鍾蕊根據敘述學的結構／功能規則，認為「樣板戲」敘事結構中包含著六個英雄模式，依次是：隱性英雄、顯性英雄、準英雄、亞英雄、反英雄、泛英雄、這些英雄模式在敘事中佔據著不同的地位和功能，對它們的解讀將有助於我們順利進入「樣板戲」的內在話語結構[93]。上述結構主義敘事學的批評方式將為文本細讀與意義演繹提供更多的闡釋餘地。

90 吳迪，《敘事學分析：樣板戲電影的機制／模式／代碼與功能》，《當代電影》二〇〇一年第四期。

91 卞敬淑，《文革時期樣板戲研究》（華東師範大學博士論文，二〇〇一年）。

92 顏敏，《「文革」的歷史敘述——論「樣板戲」的文學劇本》，《荊州師範學院學報》（社會科學版）二〇〇二年第四期。

93 鍾蕊，《重釋革命樣板戲敘事結構中的英雄模式》，《株洲師範高等專科學校學報》二〇〇三年第四期。

八、版本研究

由於「樣板戲」版本來源的多元性以及版本改編所彰顯的政治意識形態變遷痕跡，因此學者們在此方面下力甚多。代表性的著作有許晨的《人生大舞臺：「樣板戲」內部新聞》（黃河出版社，一九九〇年）、戴嘉枋的《樣板戲的風風雨雨》（知識出版社，一九九五年）、顧保孜的《實話實說紅舞臺》（中國青年出版社，二〇〇五年）。單篇文章有沈國凡和袁成亮發表於國內各種文史類雜誌的系列研究。上述成果鉤沉探幽、見微知著，對「樣板戲」版本分析貢獻很大。但是，在寫作體例上存在一個很大的問題，文獻來源往往出處不詳。這給研究的可靠性帶來了極大障礙。因此，筆者在研究過程中並不採信，只是聊備參考，相反，文獻翔實可靠的版本研究是值得推崇的。黃育聰的碩士論文《革命現代京劇〈龍江頌〉研究》以《龍江頌》為分析對象，對各個歷史時期的版本進行透視，以期揭示權力的生成與演化痕跡。在編碼階段《龍江頌》受到多種因素影響。歷史環境、政治規範、編碼主體、世俗取向及媒介都在影響著從薌劇到京劇轉變中的《龍江頌》。「樣板化」過程中，主流意識形態從強勢到強制控制著編碼過程：從整體的題材選擇方面進行規約；通過對親情色彩的減弱與清洗：對世俗取向進行清除：對狂歡色彩壓抑與變異等一系列過程；逐步建立起其強制狀態；同時添加政治話語。但由於要適應傳播自發的藝術需要，京劇《龍江頌》還遵從了京劇的複雜媒介特點。在解碼階段主流意識形態通過宣傳和對改編過程中的規範控制了解碼過程，由自由解碼向規範解碼轉變。因此，他選擇第二批「樣板戲」裡評價較高的《龍江頌》為代表，從其原型到發展階段的不同版本：通訊報導、報告文學、薌劇《碧水贊》、話劇《龍江頌》、京劇《龍江頌》進行比較分析，探索背後複雜的歷史環境，進而窺視樣板戲中的裂

縫，希望得出有助於文學向前發展的歷史經驗。黃育聰的版本研究思路還有相當廣闊的研究空間，由於一手資料的匱乏，當然也面臨難以窮盡版本的困境。[94]

九、意象研究

范貴清的《革命樣板戲意象系統論析》一文認為，在客觀上，戲劇作為特殊的「寫意性」的文學形態在審美規律上促成了政治—文學這一想像關係的建構。「樣板戲」在選擇了戲劇這一有利的載體之後，致力於構建一套嚴密的修辭意象系統以實現其政治話語與文學藝術的聯姻。因此對意象的剖析和審視不失為研究「樣板戲」一個新的角度。該碩士論文第一部分綜合斯伯津（C. Spurgeon）和羅・海爾曼（R. B. Heilman）的意象分析法，詳細闡述和分析樣板戲的意象系統。在對「樣板戲」意象有了較為整體、系統的歸納總結之後，第二部分進一步考察了「樣板戲」意象的組合和整體構建，並通過分析得出「樣板戲」意象的模式化和表情的空泛性。第三、四部分則分別從橫、縱兩個角度將「樣板戲」同「文革」前後的文學創作進行比照，試圖對「樣板戲」意象的形成、發展作進一步客觀、全面的考察[95]。在本書第八章第二節中，筆者以青松、紅燈、顏色、燈光為例分析了這些符號意象的內涵。

筆者認為，「樣板戲」繪畫以「三突出」作為基本的創作原則，深刻影響了「文革」畫壇。它使當時的連環畫、年畫、宣傳畫等畫類形成了模式化效應[96]。

94 黃育聰，《革命現代京劇〈龍江頌〉研究》（福建師範大學碩士學位論文，二〇〇六年）。

95 范貴清，《革命樣板戲意象系統論析》（福建師範大學碩士學位論文，二〇〇九年）。

96 李松，《「樣板戲」繪畫的英雄塑造及其模式化效應》，《湖北美術學院學報》二〇一一年第一期。

十、劇照研究

為了發揮「樣板戲」宣傳教育的政治功能,「樣板戲」劇組集聚了攝影家錢江、張雅心、陳娟美等人。他們為「紅色經典」留下了珍貴的革命記憶。徐希錦的《「革命樣板戲」劇照研究》一文從平面影像語言的角度切入研究,透過改造為「樣板戲」前後不同版本中的劇照以及在相關媒體上刊載的劇照的變遷,以期揭示國家意識形態如何影響樣板戲的創作,成為國家意識形態的圖解符號。並研究劇照中如何通過攝影手段塑造英雄形象、體現「三突出」原則。文章也進一步探討了劇照的畫面語言及「高大全」、「紅光亮」式的人物形象以及「從路線出發」、「主題先行」等創作理論又如何影響到美術、攝影等其他平面造型藝術的題材和創作。[97]

綜合上述研究成果,「樣板戲」研究現狀中存在著如何處理情感判斷與價值中立、政治與藝術的關係這兩個問題。從方法論反思,可以從如下三個方面進行破解:第一,從「理解之同情」出發,以歷史主義的態度,摒棄觀念先行的做法。追究問題的緣起以及形成過程。從「同情之理解」出發,研究者與研究對象設身處地、感同身受。同時,反思研究身份對歷史記憶、情感判斷的影響。第二,將一分為二與二分為一相統一。一分為二是指將對象分為政治和藝術兩個方面分別看待。合二為一是指將思想與藝術結合起來,審視「樣板戲」如何實現「文革」的政治美學。第三,根據政治社會化這一理論視角,考察「文革」政治社會化在何種意義上造就了「樣板戲」;同時,「樣板戲」在何種程度上參與了「文革」政治社會化。[98]

[97] 徐希錦,《「革命樣板戲」劇照研究》(福建師範大學碩士學位論文,二〇〇六年)。

[98] 李松,《「樣板戲」研究方法論反思》,《中華藝術論叢(第十輯)》(同濟大學出版社,二〇一〇年)。

第一章 「樣板戲」與「文革」的政治美學

「樣板戲」作為「文革」主要的藝術門類之一，它從起源到鼎盛始終貫串著「階級鬥爭」與「不斷革命」的現代性歷史元敘事。如何將「政治正確」的革命歷史主題與盡可能完美的藝術形式和諧統一，是創作者面臨的主要難題，無疑這一企圖在實踐中碰到了很多挫折，其解決的方法也出現了許多難以克服的弊病。通過探討政治與美學的關係以及政治美學化的實踐過程，通過分析「樣板戲」的創作理論，通過總結「樣板戲」在劇本編創、唱腔設計、導演思路、表演風格、器樂編排、舞美創作等等方面的政治美學化特徵，「樣板戲」創作中的尷尬、開拓與得失將得以顯現，從而擺脫對於「樣板戲」絕對的否定與片面的肯定。

第一節 界定「樣板戲」的政治美學

如果說政治美學作為一個政治學術語，指政治活動中的理念與實踐的話；那麼，美學政治作為一個文藝理論的術語，它指的是美學的人物、文本、活動、現象等對象中體現的政治內涵。本書稱之為「美學政治」，而

不稱為「美學政治學」。雖然「政治」與「政治學」的英文都是politics，但是「政治學」通常給人一種學科的感覺，而本書所說的「美學政治」並非學科建制的含義，而是從美學的角度對研究對象的政治內涵進行反思性的、批判性的分析。政治美學具有兩種內涵：其一，從政治學角度著眼，政治生活中的政治理念與實踐所體現的美學。其二，從藝術角度著眼，文藝作品中具有政治性意義與價值的美學形態。「樣板戲」的政治美學是指第二種含義，即「樣板戲」文藝作品中帶有特定政治內涵的美學形態。伊格爾頓的《審美意識形態》試圖揭示審美話語和意識形態之間的深層聯繫，相比較而言，美學政治與審美意識形態這兩個概念具有一定的等同性。不同之處在於，從政治的狹義來理解，意識形態的內涵更為廣泛，它包含了政治意識形態；從政治的廣義角度來理解，一切意識形態都具有政治性。因而伊格爾頓認為「一切批評都是政治的」。

李澤厚在《美的歷程》書中引述克乃夫‧貝爾（Clive Bell）對美的著名觀點「有意味的形式」，他加上自己的積澱論，認為：「正因為似乎是純形式的幾何線條，實際是從寫實的形象演化而來，其內容（意義）已積澱（融化）在其中，於是，才不同於一般的形式、線條，而成為『有意味的形式』。也正由於對它的感受有特定的觀念、想像的積澱（融化），才不同於一般的感情、感性、感受，而成為特定的『審美情感』。」[1]上述對審美情感的分析，可以移用於政治美學的情感分析。政治美學與政治美學化實踐的理論視角通常被運用於揭示壓抑性國家機器的內在祕密，西方的特里‧伊格爾頓與詹姆遜等有諸多創見。[2]如詹姆遜曾經說：「我歷來主張從政治社會、歷史的角度閱讀藝術作品，但我絕不認為這是著手點。相反，人們應從審美開始，關注純粹美學、形式的問題，然後在這些分析的終點與政治相遇。人們說在布萊希特的作品裡，無論何處，要是你一開始碰到的是政治，那麼在結尾你所面對的一定是審美；而如果你一開始看到的是審美，那麼你後面遇到的一定是政治。我想這

1 李澤厚，《美的歷程》（中國社會科學出版社，一九八四年），頁一八三。

2 特里‧伊格爾頓的《審美意識形態》，詹姆遜的《語言與形式》、《政治無意識》等。

種分析的韻律更令人滿意。不過這也使我的立場在某些人看來頗為曖昧，而我卻更願意穿越種種形式的、美學的問題而最後達致某種政治的判斷。」[3] 詹姆遜從似乎互不來往的「政治」與「美學」看到了二者的溝通之處。特里·伊格爾頓（Terry Eagleton）論及文學藝術時說：「實際上，不必把政治拉進文學理論：就像南非的體育運動一樣，政治一開始就在那裡。……文學理論不應因其政治性而受到譴責，應該譴責的是它對自己的政治性的掩蓋和無知，是它們假定自己為『技術的』、『自明的』、『科學的』或『普遍的』真理原則時那種盲目性。」[4] 這段話給我們的啟示是，政治性是美學、藝術不可擺脫的固有性質。既然文藝作品往往集中融合了政治與美學的性質和特徵，那麼，我們就不能無視政治的美學性質這一現象。又由於「樣板戲」是一種政治功利性極其強烈的文藝作品，那麼，我們從政治的角度、或者說政治美學的角度探討「樣板戲」的精神內核，就並不牽強。

國內學者駱冬青對政治美學進行了深入闡述，並且揭示了它的實質。他認為：「將『政治美學』作為嚴肅的學術概念來使用，需要對於『政治』、『美學』都採取一種『價值中立』的態度，對政治本身所蘊含的美學方面進行研究。政治與美都是『惡之花』，都產生於人類生活與人性的缺陷，都致力於治理人類社會外在與內在生活的秩序。自然政治的意識深刻地影響著人的審美，政治的理想形態乃是取得像自然一樣的具有『天賦』形式和『合法性』的人類生存結構，自由成自然，則是政治中核心的美學的理想。政治的『秩序感』與美學上的『秩序感』出之於相同的人類衝動，有限與自由這二者的永恆張力，是政治和美學的本質。『神道設教』現象可以看作政治美學的一種必然形態，『暴力符號』與『符號暴力』是其邏輯發展。政治中人類最為根本的價值追求，也是美學中的永

3　〔美〕詹明信，張旭東譯，《晚期資本主義的文化邏輯》（三聯書店、牛津大學出版社、一九九七年），頁七。

4　Terry Eagleton, Literary Theory An Introduction, Minneapolis University of Minnesota Press,1983 p.34.

恆主題。美是目的，乃政治美學的真正旨歸。」[5]他為政治美學設立了必要的價值立場——「自由成自然」，人類從野蠻的自然狀態走向文明，在一定的階段文明成為人類解放自身的手段而達到「從心所欲不逾矩」的自然而然的形態，這是最高的政治理想，也是最終的美學理想。美是政治的目的，也是人類文明社會的最終走向。從這一最高理想出發，我們可以發現「樣板戲」的創作是人類在「有限與自由」之間的政治舉措與藝術事件。

本書試圖以革命政治的美學化實踐為視角對「樣板戲」進行歷史與美學的考察，因此，在充分吸收上述觀點的前提之下，首先有必要對「政治」、「美學」以及「政治美學」進行大致的界定。

一、如何理解政治？

由於政治這一概念所涉及的問題十分寬泛，要給它下一個比較準確的定義確具有一定的難度。馬克思主義經典作家如馬克思、恩格斯、列寧等，在許多不同場合下都曾對政治進行過深刻的論述，其主要觀點是：政治是經濟的集中表現。這是從政治與經濟的關係的角度來界定政治。政治是一種特定的社會關係，在階級社會裡，主要表現為階級關係和階級矛盾。這是從社會關係的角度來揭示政治的實質。在階級社會裡，政治的核心問題是國家政權問題。由於政治是以特定階級利益為基礎，它往往被各個不同的利益集體將政治與藝術聯姻而取得意識形態領域的統治性權力。

大致說來，目前國內學界主要有以下兩種觀點。第一，權力—利益說認為：「政治是公共權力主體對社會資源的強制性分配以及由此達成的相互關係。」[6]這一定義強調權力與利益是政治活動的核心要素，而利益的

5　駱冬青，《政治美學的意蘊》，《南京師範大學文學院學報》二〇〇四年第一期。

6　施雪華主編《政治科學原理》（中山大學出版社，二〇〇一年），頁三二。

分配方式是政治之所以存在的直接原因。與前面兩種論述相似的看法是：「政治是階級社會中以經濟為基礎的上層建築，是經濟的集中表現，是以政治權力為核心展開的各種社會活動和社會關係的總和。」[7]還有一種說法的表述落腳於社會關係，而實際上與前面兩種論述相差無幾：「政治就是在一定的經濟基礎上，人們圍繞著特定利益，借助於社會公共權力來規定和實現特定權利所形成的一種社會關係。」[8]諸如此類的說法還有：「政治就是人們圍繞公共權力而展開的活動以及政府運用公共權力而進行的資源的權威性分配的過程。」[9]「政治是指一定社會階級或社會集團，為了實現和維護本階級的根本經濟利益所進行的奪取國家政權、組織國家政權、鞏固國家政權，並運用國家政權進行階級統治和社會管理的全部活動。」[10]

第二，原則、制度說認為：「政治是處理社會公共生活和公共事物中關於權力與服從關係的一般原則、制度和策略；；在階級存在的社會裡，政治的基本內容是處理以國家權力為中心，以階級之間的關係和階級之間的鬥爭為基礎的社會公共生活和公共事物的一般原則、制度和策略。」[11]上述說法與丹尼爾‧貝爾對政治的界定較為相近。丹尼爾‧貝爾認為，政治，作為社會公正和權力的競技場，它掌管暴力的合法使用，調節衝突（在自由主義社會則通過法律），以便維持社會傳統或憲法（有文字或無文字記載的）所體現的公正觀念。政治的軸心原則是合法性，在民主政體中它表現為被統治者授權於政府進行管理的原則[12]。

7　王惠岩主編《政治學原理》（高等教育出版社，一九九九年），頁五。

8　王浦劬主編《政治學基礎》（北京大學出版社，一九九五年），頁八—九。

9　楊光斌主編《政治學導論》（中國人民大學出版社，二〇〇〇年），頁八。

10　王松、王邦佐主編《政治學》（高等教育出版社，一九九一年），頁四。

11　姜湧編著，《政治學概論》（山東大學出版社，一九九八年），頁一一。

12　〔美〕丹尼爾‧貝爾，趙一凡、蒲隆、任曉晉譯，《資本主義文化矛盾》（三聯書店，一九八九年），頁五八。

如此等等，不一而足。上述說法從一定的立足點出發，都有一定的合理性。由此可見，要給政治下一個比較全面而準確的定義，確實比較困難。對「政治」下定義時，要考慮到政治範疇的周延性、確定性、本質性。從上述對「政治」的理解出發，再來看「文革」政治的話，可以發現，「文革」時期國家權力與政治領袖被不斷地神化，從而導致政治神話成為引領、壟斷人們精神的工具。理解「文革」時期的政治活動，不能離開烏托邦想像、階級鬥爭、領袖意志、民眾意願等關鍵詞。

二、如何理解美學？

美學作為一門獨立的學科是在近代形成的。它的西文名稱為 Aesthetics，該詞源於希臘文，詞根涵義為「感覺」、「感興趣」、「感性的」。鮑姆嘉通認為：「美學是以美的方式去思維的藝術，是美的藝術的理論。」[13] 黑格爾認為美學的對象「就是廣大的美的領域，說得更精確一點，它的範圍就是藝術，或者毋寧說，就是美的藝術」[14]。就研究對象來說，美學是以自然和社會領域一切美的事物為研究對象的科學。它的表現形態分為自然美、社會美和藝術美。審美活動是一種具有感性特徵的人類活動。這裡的感性是指一種與人的感性生命，即生理欲求、情感、個性等人性的自然狀態、人性的根基相聯繫的狀態。審美活動往往體現著、又滿足著感性生命的要求。所謂「愛美之心，人皆有之」，也是審美活動與感性生命要求相聯繫的一個佐證。文藝是以美的標準和美的力量來控制人們的思想和行為的。不僅世俗生活如此，美的感性特徵還可以從宗教的角度去認識，宗教理論家湯瑪斯·阿奎那一方面認為，信仰高於理智，理智來自天主，具有一定的獨立性，與信仰並不矛盾。一

13 轉引自朱光潛《西方美學史》（上）（人民文學出版社，一九九五年），頁二九七。

14 〔德〕黑格爾，朱光潛譯，《美學》第一卷（商務印書館，一九八一年），頁三一四。

方面他認為，信仰是與美結合在一起的。在美學上，他認為美有三個方面的因素：內在的完整、和諧和鮮明。他把人的美劃分為精神的美和外在的美。精神的美來自品德，外在的美來自形體。最高的美則是神的超越美。湯瑪斯·阿奎那還討論到美與善的區別，他認為善是能使人的欲望要求得到滿足的東西，而美的事物一被覺察即能予人以快感。就文學藝術而言，一個藝術家可以通過他的藝術，知道他還沒有創造出來的東西。藝術的形式從他的知識中流出，注入到外在的材料之中，從而構成藝術作品。可見藝術以其形式可以賦予美一種豐富的內涵。我們在社會生活、政治活動中之所以經常會自然而然地與大眾的趣味、信仰上形成一種不約而同的取向，其原因在於任何一個觀念、行為要能夠深入人心的話，它必定會憑藉美學的感性形式獲得一個溫情脈脈的外衣：「我們的生活與非人格的法律相和諧，但在審美中，我們似乎可以忘記這一切──似乎恰恰是我們自由地制定了令自己去屈服的法律。」[15] 伊格爾頓揭示了審美具有製造精神幻覺的麻醉功能，這個恰恰是需要理性反思的問題。

三、如何理解「樣板戲」的政治美學？

中國傳統的政治哲學的核心特徵是政治的倫理化與倫理的政治化。因此，要理解中國的政治美學思想，首先就要理解中國傳統的政治倫理思想。在傳統的儒家政治哲學的思想實踐中，理想的政治實施的方式是通過仁、禮、樂及其相互關係的調節得以實現。仁是社會生活當中處理人與人之間關係的準則。「夫禮者，所以定親疏，決嫌疑，別同異，明是非也。」[16] 禮是保障個體人格和社會秩序來約束人的欲望的秩序。「道德仁義，非禮不成；教訓正俗，非禮不備；紛爭辨訟，非禮不決；君臣天下，父子兄弟，非

15 〔英〕特里·伊格爾頓，王杰等譯，《美學意識形態》（廣西師範大學出版社，一九九七年），頁二九。

16 《禮記·曲禮》。

禮不定；宦學事師，非禮不親；班朝、治軍、蒞官、行法，非禮威嚴不行；禱祠祭祀，供給鬼神，非禮不誠不壯。是以君子恭敬、撙節、退讓以明禮。」[17]樂是中國古代美學的一種感性實現，它是與「禮」相對應的一個概念。儒家思想提倡在禮的制約下合理釋放人欲，實現禮樂合一的理想社會。儒家之樂作為一種美學形態，其內核與政治相通。「治世之音安以樂，其政和；亂世之音怨以怒，其政乖；亡國之音哀以思，其民困。聲音之道與政通矣。」[18]禮的功能是節制，而樂的功能是和合。「大樂與天地同和，大禮與天地同節。」[19]儒家主張在對人欲的節制與釋放中獲得平衡，以利於社會的和諧。於是，禮樂相濟的政治美學成為世代調整君臣關係、平民關係的工具和紐帶，也成為了政治無意識的代名詞。西方美學史上不少思想家試圖通過溝通美學與政治的關係來解決政治問題。遠者有柏拉圖、亞裡斯多德，邇者有古典與現代的西方美學。席勒認為：「人們在經驗中要解決的政治問題必須假道美學，因為正是通過美，人們才走向了自由。」[20]尼采說：「現實構造總體上駐足於審美工程上面。」[21]正如伊格爾頓認為，審美「不過是社會和諧在我們的感覺上的記錄自己、在我們情感裡留下印跡的方式」，美只是政治秩序刺激眼睛、激蕩心靈的方式」[22]。

審美一方面扮演解放力量的角色，一方面又成為有效的政治領導權模式。本雅明曾在《機械複製時代的藝術》一文中對法西斯藝術以「美學化的政治」進行概括。無論是資產階級的專政，它們統治的實施方式除了暴力專政和鎮壓以外，還會通過工會組織、學校教育、家庭訓導以及文學藝術等等方式對民眾實行潛移

[17]《禮記・曲禮》。

[18]《禮記・樂記》。

[19]《禮記・樂記》。

[20]〔德〕弗里德里希・席勒，馮至、范大燦譯，《審美教育書簡》，（上海人民出版社，二〇〇三年），頁二一。

[21]〔德〕沃爾夫岡・韋爾施，陸揚、張岩冰譯，《重構美學》，（上海譯文出版社，二〇〇二年），頁六一。

[22]〔英〕特里・伊格爾頓，王杰等譯，《美學意識形態》（廣西師範大學出版社，一九九七年），頁二七。

默化的誘導和薰陶，從而在無形的精神滲透中實現統治階級的核心意圖。將生硬、嚴酷的政治行為盡可能地依託文學藝術溫情脈脈地傳遞、播撒與浸潤——這一美學化的過程具有奇異的影響力。「在任何情況下，還能有什麼紐帶比有感覺、『自然的』同情和本能的聯合結成的紐帶更牢固、更無懈可擊的呢？比起無機的、強制的專制主義結構來，這種有機的聯繫無疑是更值得信賴的政治統治形式。」[23]任何高明的統治者都善於設計、運用、強化政治的美學化功能。

如果將政治美學作為一般性的學科理論來看待的話，我們認為：「政治美學研究是指政治理念與政治行為的美學性研究。或者說，是指政治權力在政治理念上的美學想像，在政治實踐上的美學表徵。形而上層面，包括政治哲學體現的政治理想烏托邦設計，例如理想國、烏托邦、桃花源、大同夢等等。形而下層面，包括：政治主體，例如政治領袖的卡里斯馬人格魅力；普通民眾的政治情感與心態。政治物象，例如政治建築物、政治象徵物（社會生活中的實物形式：服裝，旗幟，徽章等）。政治行為，例如遊行、競選、投票、辯論、閱兵、儀式、表演、領袖個人的政治秀等等。政治語言，例如演講、宣傳標語等等。政治空間，例如廣場、會堂、議事廳等等劇場化的政治場所。政治時間，例如，紀念日、誕辰日、國慶等等。」[24]

我們沒有必要因為崇尚藝術至上的理念而生硬割裂「樣板戲」的政治特性。何況，一定歷史時期的文學藝術，包括中國古代的戲曲都並不能脫離與政治教化的關係，而且發揮著文以載道、懲惡揚善的功能。如果不是中國特色的舉國體制這種特殊的生產機制和創作模式，就不可能有「樣板戲」的誕生。一九六四年文藝界正在大張旗鼓開展京劇革命的時候，評論者葛傑對京劇現代戲持樂觀態度，從政治和藝術角度做了不少探索。[25]他

23 〔英〕特里‧伊格爾頓，王杰等譯，《美學意識形態》（廣西師範大學出版社，一九九七年），頁八。

24 李松，《政治美學研究》（武漢大學哲學學院博士後流動站出站報告，二〇一〇年），頁一二。

25 在一九六四年全國京劇現代戲觀摩大會期間，葛傑寫了如下一系列文章：《康莊大道——京劇現代戲隨感》（《人民日報》一九六四年

列舉了人們通常關於藝術的兩種觀點：「有一種意見認為，藝術有兩類：一類叫做『宣傳藝術』，例如話劇，它必須反映現代生活；一類叫做『欣賞藝術』，例如京劇，它不演現代戲，也是可以的。」[26]這種意見有一定的合理性，話劇與現實社會的功利要求相關，京劇則更多被視為審美欣賞的休閒藝術。當然也並不盡然。葛傑對京劇這種藝術的宣傳功能做過判斷。宣傳未必都是文藝，文藝卻因為自身的傾向性而不可避免帶有宣傳的功能。他認為：「話劇不能例外，京劇也不能例外。問題只是在於：宣傳了什麼？站在哪個立場來宣傳？文藝（包括戲劇在內）宣傳同其他宣傳，當然是有區別的。這就是說，它是通過文藝的形式去進行宣傳的，它是通過欣賞、美的享受給人以教育的。在這裡，宣傳與欣賞是有機地結合在一起的，是不可分割的。世界上有只供欣賞而沒有進行任何宣傳的戲劇藝術嗎？沒有，沒有這樣的東西。所謂欣賞藝術云云，說來並不新鮮，它不過是為藝術而藝術的變種。」[27]雖然葛傑完全排除世界藝術史上藝術自律的客觀存在，未免有些絕對化。但是，就京劇現代戲來說，它與政治的直接關聯卻是無庸諱言的。在這一點上，我們和高波[28]的看法也是一致的。不同在於，除了從革命意識形態角度理解「樣板戲」以外，我們還需要進一步對「樣板戲」的政治美學立場與研究者自身的政治美學態度進行反思分析。

洪子誠從中國當代文學史的宏觀視野出發，梳理過政治與文學的複雜關係。他認為，二十世紀的中國文學存

26 葛傑，《京劇與宣傳》（《人民日報》第六版，一九六四年六月十二日。

27 葛傑，《京劇與宣傳》（《人民日報》第六版，一九六四年六月十二日）；《現代戲裡見功夫》（《人民日報》一九六四年六月十日）；《從彆扭到自然》（《人民日報》一九六四年六月十一日）；《京劇與宣傳》（《人民日報》一九六四年六月十二日）；《觀摩　學習　提高》（《人民日報》一九六四年六月九日）；《取長補短共同提高——再談觀摩　學習　提高》（《人民日報》一九六四年六月七日）；《點頭和搖頭》（《人民日報》一九六四年六月六日）；《在革命的新事物面前》（《人民日報》一九六四年六月四日）。

28 高波，《樣板戲：中國革命史的意識形態化和藝術化》（雲南人民出版社，二〇一〇年）。

在左翼的激進文學思潮（或派別），雖然「在很長的時間裡，它的表現是分散的、局部的、缺乏理論與實踐的體系性的；它存在的同時，也存在著對它制約、抗衡的力量。另外，這一思潮也並不總表現為有固定的代表人物的這種形態」[29]。這一思潮的基本指向是，試圖發揮文學組織生活、動員社會的功能，通過文學藝術的工具性價值實現救亡、解放的政治使命。因此，美學與政治之間的衝突是二十世紀左翼文學的一種特殊表徵。「這一思潮在六十年代，形成一個政治——文學派別。通過開展全面的文化批判運動（哲學、史學、經濟學、文學藝術等）通過精心製作樣板性作品，來逐步確立激進的、命名為『無產階級文藝』的文學規範體系。這一派別在六十至七十年代的理論和實踐，表現出這樣一些特徵：首先是政治的直接『美學化』。周揚和胡風之間雖然存在理論分歧，他們在文學內部諸因素關係的理解上，卻是一致的。這就是思想性（政治性）——真實性（現實性）——藝術性的結構。他們的分歧，是在肯定這一基本格局之下產生的。而對於激進派來說，則表現了拆卸這一格局，從中清除『真實性』的趨向，而使這一結構，簡化為政治——藝術的直接關係。這是為著將政治目標、意圖，更直接地轉化為藝術作品。」[30] 洪子誠的這段論述揭示了中國當代文學自從二十世紀六十年代開始出現的一種總體化傾向，即文學與政治的高度耦合，或者說政治的直接美學化傾向。「樣板戲」政治美學是二十世紀中國美學史，也是中國政治史的特殊現象。脫離美學談政治，或者脫離政治談美學都難免流於歷史的空洞化。如果將整個「文革」社會視為一個政治文本來看待的話，那麼「樣板戲」是國家政治符號的美學表徵。本書試圖抽取「文革」文學的一種主要的文學樣式——「樣板戲」作為考察對象，通過「文革」革命政治的美學實踐這一觀察視角透視「樣板戲」的美學本質以及所負載的沉重的革命意義。

傅謹對「樣板戲」的看法體現為三個方面的邏輯層次，首先，他認為：「對文革政治上的否定，並不能完全

[29] 洪子誠，《關於五十至七十年代的中國文學》，《文學評論》一九九六年第二期。

[30] 洪子誠，《關於五十至七十年代的中國文學》，《文學評論》一九九六年第二期。

取代對樣板戲的評價，更不足以評價當前樣板戲仍然流行的現象。」可見，他將政治與藝術現象並未混為一談。因為：「僅僅指出樣板戲在文革中產生的惡劣政治作用，希望以此從政治上徹底消解樣板戲存在的現實基礎，顯然是不現實的；而且僅僅因為樣板戲的創作改編過程中受到了強大的政治干預，就拒絕從藝術層面上討論它們的價值，也不是嚴肅的態度。」[31] 也就是說，需要實事求是看待「樣板戲」的政治屬性與藝術創造。其次，具體來看：「從政治與藝術的關係角度看，還需要考慮到另一方面。即使像樣板戲這種處處受到政治話語支配的藝術類型，也不能說完全沒有藝術家的創造空間。在樣板戲創作改編過程中，藝術確實被最大限度地工具化了，只不過我們還是需要討論，這些工具的製作過程確實十分之精細，就工具本身而言，也確實達到了相當高的工藝水準。更不用說京劇藝術的構成有其本身的複雜性，有些手段完全可以擁有獨立的價值，比如音樂唱腔。」[32]

再次，難能可貴的是，傅謹認為應該實事求是看待江青與「樣板戲」的關係：「從現實的角度看，樣板戲畢竟產生於文革那樣一個特殊的、現在已經為歷史所唾棄的畸形時代，而且它也確實與江青有著不可分割的關係。討論樣板戲現象以及樣板戲的是是非非，江青在樣板戲創作改編過程中的作用根本無從迴避。有兩種非常典型的觀點，一種是認為由於江青在樣板戲創作改編過程中起著主導作用，並且竭力以樣板戲服務於她的政治欲望，由此視樣板戲為『陰謀文藝』；另一種是認為樣板戲裡多個劇碼在江青插手之前就已經基本成形，由此說明樣板戲本是好作品，是江青『掠奪』了『革命文藝工作者的成果』才受此惡謚。」至此，傅謹的思路來了一個「正—反—合」的邏輯回歸。他認為：「更複雜的問題在於，我並不認為對於像樣板戲這樣的戲劇作品，創作中的政治動機與藝術動機可以截然分開，因為就像許多受到過於強烈的非藝術因素支配的創作一樣，政治的意念往往可以轉化為一些藝術化的手法，通過某種有特定涵義的藝術話語體現於作品中。因而，樣板戲創作與改編過程中佔

31 傅謹，《樣板戲現象平議》，《大舞臺》二〇〇二年第三期。

32 傅謹，《樣板戲現象平議》，《大舞臺》二〇〇二年第三期。

據主導作用的那些觀念，包括江青宣導的那些原則，很難簡單地分成政治的與藝術的兩大類，其中像著名的『三突出』理論，雖然內在地包含了從文革前就已經盛行的、導向個人崇拜的政治內涵，卻很難說是純粹的政治話語；應該說，江青對樣板戲創作改編的影響，也不乏一些純粹屬於藝術範疇的內容，尤其是她十分強調構思『有層次的成套唱腔』，強調唱腔的旋律、風格與人物情感、性格、時代感的切合，這些意見都很難與政治生硬地混為一談。這就是說，江青對樣板戲的影響絕不限於政治層面，樣板戲對於江青而言的價值，不僅僅是強化自己政治地位、與政治對手鬥爭的工具，她對京劇這種形式的選擇也並非完全出於策略性的考慮。我們當然應該看到江青對樣板戲有非常明顯的政治層面的、或者主要是政治層面的影響，但是也並不能完全排除她對這些劇碼藝術層面的影響。不能否認一個歷史事實，那就是江青本人的藝術觀念與審美趣味，給樣板戲的創作與改編打下了非常之深的烙印。』[33] 傅謹的上述觀點可謂經典之論，他解決了「樣板戲」研究中的一個難題——如何看待政治與藝術二者的糾纏。他擺脫了非此即彼的二元對立的思維框架，而且回到歷史現場進行了盡可能客觀的還原。

本書的角度為政治美學視野中的「樣板戲」，那麼，自然不可能缺少從政治角度對「樣板戲」的探討。因為人們對於「文革」政治懷有厭惡、恐懼的心理，所以政治與「文革」相聯繫似乎背負太沉重的惡名。既然「樣板戲」是「文革」典型的政治形象符號，那麼，在選擇「樣板戲」研究方法的時候有必要考慮到人們的這種心態。

但是，我們需要理性辨析的一個問題是，「樣板戲」具有政治性與「樣板戲」的政治工具性是有區別的。

與古今中外眾多文藝作品一樣，「樣板戲」同樣不能脫離與政治的關係。因此，「樣板戲」具有政治性是自然而然的事情。《紅燈記》、《沙家浜》、《智取威虎山》、《奇襲白虎團》、《白毛女》、《紅色娘子軍》、《平原作戰》等戰爭題材的作品都無法脫離與政治的關係，這是由文學與社會歷史的關係所決定的，其政治性內

33

傅謹，《樣板戲現象平議》，《大舞臺》二〇〇二年第三期。

涵無可厚非。問題的關鍵不在於政治性本身，而在於人們認同、支持、追求的是何種政治性，以及人們堅持的某種政治性其背後的立場是什麼。

「樣板戲」的政治工具性如何理解呢？文化大革命是一場意識形態領域的革命，其爆破點也是由意識形態問題引發的，而作為這一政治動機的宣傳工具則是意識形態的重要組成——「樣板戲」。它的工具性體現在：

第一，它傳播、宣揚了國際、國內階級鬥爭的政治理念，而人民內部深層次的社會矛盾一定程度上被遮蔽了。

第二，它淪為了「改革」激進派在政黨高層內部進行路線鬥爭、權力鬥爭的工具。第三，它作為一種模式化的文藝形式形成了壓制百花齊發的絕對霸權。傳統戲、新編歷史劇、話劇等遭到了貶黜。第四，「樣板戲」的創作、表演過程中，相當一部分文藝工作者被打入另冊，遭遇了不公正的政治待遇，經受了慘痛的政治折磨。

正如本書在研究綜述中所提到的，從方法論來看，目前現有的「樣板戲」研究成果有三種方法，第一種從政治角度評價「樣板戲」，其結果是，因為不同的藝術標準而評價高低不同。；第二種從藝術角度評價「樣板戲」，其結果是，隨著人們不同的革命政治立場而存在臧否差異；第三種思路試圖超越政治與藝術的二元對立，將政治與藝術相結合進行綜合評價。例如高波的博士論文從革命意識形態的角度出發對「樣板戲」總體上進行了高度評價。[34]

本書的思路也屬於第三種，從「文革」革命政治與「樣板戲」美學理論、實踐相結合的角度，分析「樣板戲」體現的是何種革命政治？如何體現？效果如何？應該如何評價？具體來說，本書的思路可以分為如下四個層面來認識：

第一，政治美學是一種對於「樣板戲」的總體分析和評價方式。首先要明確「樣板戲」的政治美學是什麼。

第二，「樣板戲」政治美學的具體構成、創作模式等等體現在哪些方面。

[34] 高波，《樣板戲：中國革命史的意識形態化和藝術化》（雲南人民出版社，二〇一〇年）。

第三，無論是何種政治藝術的創作者，都力求追求理想的政治美學的表現形式，即思想內容與藝術形式的完美結合。那麼，我們需要思考：「樣板戲」政治美學的效果如何？

第四，如何對「樣板戲」政治美學進行反思性批判。

上述思路既貫串了每一章節的書寫，也是理解全書的基本線索。

第二節　「樣板戲」政治美學的「文革」背景

瞭解「樣板戲」政治美學的基本特徵，還只是粗略地梳理了「樣板戲」「是什麼」的問題，如果要深入把握「樣板戲」的成因的話，還有待於進一步深入「文革」的特定歷史語境：即當時政黨的文化革命政策的推行與「樣板戲」創作之間的關係，以及「樣板戲」作為一種政治與藝術的「樣板」所促成的文學藝術的「樣板戲」模式與潮流。

「文革」歷史的研究雖然在當前國內學界仍然是一個諱莫如深的話題，但也可以在有限資料的前提下進行探索。從政治、經濟、文化等角度對「文革」本身的界定，學術界也眾說紛紜。有學者認為，對「文革」可做如下定義：「『文化大革命』是由黨和國家的最高領導人親自發動和領導的，以『無產階級專政下繼續革命』理論為指導思想的，以所謂走資派和反動學術權威為革命對象的，採取『四大』方法動員億萬群眾參與的，以反修防修鞏固紅色江山為神聖目標的一場矛盾錯綜複雜的大規模的長時期的特殊政治運動。」[35] 給文化大革

[35] 金春明，《「文化大革命」史稿》（四川人民出版社，一九九五年），頁二〇一。

命做這樣一種界定說明了文化大革命發生的來龍去脈，即文化大革命並不是平地生風的，而是一九五七年以來「以階級鬥爭為綱」的各項政治運動的激進發展和各種矛盾的猛烈爆發。例如，左傾理論與實踐、個人專斷與個人崇拜、國際反修和國內反修交互作用等等。從精神現象學來看，「文革」與國民信仰方式、傳統文化有著深刻的歷史淵源。「文革」政治文化的基本依據是階級鬥爭理論與無產階級政治意識形態論。在思維方式上，二元對立的政治思維模式，導致群體政治文化極度泛化與個人崇拜的狂熱升溫。「文革」文化主要特徵表現為文化單一性、思想保守性、制度超穩定性與行政權力的專制性。

政治學研究需要對社會的權威性政策做一系統瞭解。社會是一個大系統，政治系統在經濟系統、文化系統起著軸心作用。政治學研究應該對各種實際政策進行深入研究。從政治學研究的系統論觀點出發，下面聚焦政策發展的過程，試圖揭示「樣板戲」誕生的「文化革命」背景。

一、從「文化革命」到「文化大革命」

（一）「文化革命」的文化教育內涵

文化大革命的發生並不是平地一聲驚雷，要認識它的本質則有待於回溯到原初的歷史語境，即中國共產黨文化革命思想線索的形成過程。一九五〇年代，中央高層對文化革命的定位是將它與經濟、政治、思想、科技方面的革命相提並論的，作為社會全面發展的戰略方針。一九五八年五月，劉少奇在中共八大二次會議的政治報告中指出：「在繼續完成經濟戰線、政治戰線和思想戰線上的社會主義革命的同時，逐步實現技術革命和文化革命。」這是社會主義建設總路線的基本點之一。「文化革命」就是要「發展為經濟建設服務的文化教育衛生事業。」一九五八年

六月九日《人民日報》發表社論《文化革命開始了》。該社論將「文化革命」視為「社會主義建設總路線的基本點之一」，並以劉少奇在中共八大二次會議上的講話作為依據。這裡的「文化革命」與一九六六年《五・一六通知》所說的「文化革命」是有很大區別的，即指的是「為經濟建設服務的文化教育衛生事業」。在當時多快好省地建設社會主義的過程中，「要生產力進一步充分地得到發展，就要有文化，有技術。現在妨礙著生產力迅速發展的主要障礙就是我國生產技術的落後和文化的落後」。人們嚮往著機械化、電氣化、工業化。要實現這個理想，一個重要的條件就是要使全國人民文化水準迅速提高。「文化革命是全體勞動人民的文化翻身運動。」就文化教育方面來說，當時全國各地已經普遍地開始了文化革命的高潮。全國掃盲運動中已經出現了六千萬人的掃盲大軍，全國已有一百五十六個縣消滅了文盲，被稱為「無文盲縣」。以除四害為中心的愛國衛生運動獲得了巨大的成績。舊知識份子的改造和新知識份子的培養工作也在進行之中。對於文化革命的具體方法，《人民日報》社論認為：「文化革命同技術革命一樣，同整個社會主義建設事業和任何革命事業一樣，必須走群眾路線。」「在貫徹群眾路線，進行文教事業的大發展中，要正確地對待普及和提高的關係。普及和提高是相輔相成的。目前我們既要普及，又要提高。」文化革命的領導權在誰手裡呢？是要黨來領導，還是要專家來領導？「我們說，必須由黨來領導。政治是統帥，因為政治是解決人和人的關係的，是規定整個事業的目標和政策的。任何業務不能脫離政治、脫離黨的領導。」36 該社論對文化革命的背景、緣起、成就、方式進行了提綱挈領的總結。隨著中國共產黨對知識份子思想改造的重視，文化革命具有了主體思想靈魂內在改造的內涵，即「工農群眾知識化，知識份子勞動化」。對此中宣部部長陸定一認為：「文化革命，就是使我國六億人口，除了不能生產和不能學習的以外，人人都生產，人人都學習。就是使我國工農群眾知識化，同時使我國知識份子勞動化。工農群眾和知識份子雙方各自向自己

36 《文化革命開始了》，《人民日報》社論，《人民日報》第一版，一九五八年六月九日。

缺乏的方面發展，既消滅工農群眾缺乏文化的現象，也消滅知識份子中的資產階級思想。」[37] 從上述內容可以看出，五十年代提出的文化革命偏重思想教育、文化教育的內容，意識形態的火藥味還並不十分濃烈。

（二）「文化革命」的政治內涵

進入一九六〇年代，隨著國內與國際政治局勢的變化，「文化革命」的內涵逐漸出現了質的轉變，即由原來偏重「文化教育」內涵，走向偏重「革命」的政治內涵。陸定一《在全國文教群英會上代表中央和國務院祝詞》中指出：「在共產主義社會建成以前，文化革命的內容，是社會主義和資本主義之間在意識形態方面誰勝誰負的鬥爭。」[38] 《人民日報》社論以《迎接新的更大的文化革命高潮》強調：「我們必須自覺地把思想領域裡的階級鬥爭進行到底，這是文化革命的基本核心。」[39] 這裡的「文化革命」顯然具有鮮明的階級鬥爭的主題。

雖然從一九六一年開始，隨著中共的指導思想上的糾「左」，具有鮮明「大躍進」特色的「文化革命」口號便很少被提及了，但是作為實際的運動依舊在繼續。從一九六三年、一九六四年以後，「文化革命」重又被提起並形成一場大規模的運動。一九六四年七月，中共中央決定成立以彭真為首的文化革命五人小組，具體領導「文化革命」運動。

這個時期的「文化革命」概念，從思想內容上講主要是指開展意識形態領域內的階級鬥爭。一九六四年十二月三十一日，周恩來在第三屆全國人民代表大會第一次會議上做政府工作報告。他說：「在我國社會主義社會中，被推翻了的地主、資產階級和其他剝削階級，在相當長的時期裡還是強大而有力量的，我們千萬不輕視他

37　陸定一，《教育必須與生產勞動相結合》，《紅旗》一九五八年第七期。

38　陸定一，《在全國文教群英會上代表中央和國務院祝詞》，《人民日報》一九六〇年六月二日。

39　《迎接新的更大的文化革命高潮》，《人民日報》社論，《人民日報》一九六〇年六月一日。

們。同時，在社會上，在黨政機關、經濟組織和文教部門中，還會不斷產生新的資產階級知識份子，以及其他新的剝削份子，總是要從上級領導機關中尋找他們的保護人和代理人。新的和舊的資產階級份子及其他剝削份子總是結合起來，反對社會主義、發展資本主義。在我們的社會上，還存在著沒有改造好的和暗藏的反革命份子，他們總是要進行各種公開的和隱蔽的破壞活動。」[40] 這是開展文化領域階級鬥爭的社會背景，也是現實依據。周恩來說：「階級鬥爭，革命運動，是促進生產發展的動力，是為生產鬥爭服務的。我們相信，隨著這次社會主義教育運動的勝利開展，不僅將有一個社會主義革命的新高潮，而且將有一個社會主義建設的新高潮。」[41] 既然階級鬥爭是推進社會發展的發動機，理所當然就會成為各個領域建設的必然選擇。周恩來結合上述階級鬥爭的思路，指出了文化革命的具體任務，興無產階級思想，滅資產階級思想。社會主義的文化要為無產階級政治服務，為工農兵服務，為社會主義經濟基礎服務。因此，必須對資本主義的、封建主義的和一切不適合於社會主義經濟基礎和政治制度的思想文化進行根本的改造，把思想文化戰線上的社會主義革命進行到底。」[42] 周恩來結合文化革命的內涵，高度肯定了一九六四年的京劇現代戲觀摩大會的成就：「文化革命是不破不立，有破有立的。在批判資產階級和封建主義思想的同時，我們的社會主義的新文化得到了發展。今年舉行的京劇現代戲觀摩演出，取得了初步的、意義重大的成就，對文化藝術的各個部門發生了影響，對文化革命起了推動作用。」[43] 他的報告中也提到「工農群眾知識化，知識份子勞

40 《在第三屆全國人民代表大會第一次會議上周恩來總理做政府工作報告》，《人民日報》一九六四年十二月三十一日。

41 《在第三屆全國人民代表大會第一次會議上周恩來總理做政府工作報告》，《人民日報》一九六四年十二月三十一日。

42 《在第三屆全國人民代表大會第一次會議上周恩來總理做政府工作報告》，《人民日報》一九六四年十二月三十一日。

43 《在第三屆全國人民代表大會第一次會議上周恩來總理做政府工作報告》，《人民日報》一九六四年十二月三十一日。

動化」的問題，但已經不是重點，並且隨著時間的推移，實際上漸漸淡出了「文化革命」的「文化知識」的範圍而演變為文化政治化的問題。從而「文化革命」就是開展文化領域，即意識形態領域內「興無滅資」的階級鬥爭，就是進行「思想文化戰線上的社會主義革命」。

（三）「文化大革命」：「文化革命」的極端推進

一九六六年五月十六日，中共中央政治局擴大會議通過了《中國共產黨中央委員會通知》，即《五‧一六通知》。通知宣佈撤銷彭真領導的「文化革命小組」。建立了以陳伯達為組長、江青為第一副組長、康生為顧問、張春橋為副組長的新的文化革命小組。六月一日，《人民日報》發表《橫掃一切牛鬼蛇神》的社論。隨著對《海瑞罷官》、《謝瑤環》等京劇劇碼的批判，一大批京劇劇碼被打成毒草。傳統的京劇大家如梅蘭芳被誣為「黑旗」，周信芳、馬連良、蓋叫天等被打成「牛鬼蛇神」。全國絕大部分的京劇團體被解散，大批京劇工作領導人遭到迫害。江青在戲劇界樹立「樣板戲」，組織「樣板團」。十年「文革」文學的專政壓制開始了。

一九六六年十一月二十八日，江青在首都舉行文藝界無產階級文化大革命大會上對西方文藝進行了壓倒性的批判，她指出：「帝國主義是垂死的、寄生的、腐朽的資本主義。現代修正主義是帝國主義政策的產物，是資本主義的變種。他們什麼好作品都搞不出來了。資本主義已經有幾百年了，他們的所謂『經典』作品，也不過那麼一點。他們有一些是模仿所謂的『經典』作品，死板了，不能吸引人了，因此完全衰落了；另一些則是大量氾濫，毒害麻痹人民的阿飛舞、爵士樂、脫衣舞、印象派、象徵派、野獸派、抽象派、現代派、……等等，名堂多了。一句話：腐朽下流，毒害和麻痹人民。」[44] 既然西方藝術腐朽沒落了，社會主義文藝如何崛起而顯示自身的

44 李松編著，《「樣板戲」編年史‧前篇：一九六三—一九六六年》（秀威資訊科技股份有限公司，二〇一一年），頁四六四。

優越性和先進性呢？江青選擇了京劇現代戲。江青插手「樣板戲」創作得到了毛澤東的首肯和支持，她是毛澤東觀念的忠實實踐者。正如她自己說的：「我就叫做緊跟一頭，那就是毛澤東思想；緊追另一頭，那就是革命小將的勇敢精神，革命造反精神。」[45] 這也是江青輔佐毛澤東推動「文革」的真實寫照。

二、「樣板戲」政治美學的文學背景

（一）領袖意志的影響

即便一九五〇年代以來的戲曲現代戲在建國後取得了可觀的成就，但是毛澤東並不滿意，其主要原因是：

第一，他認為工農兵並沒有完全佔領戲劇舞臺，這與建國後人民群眾當家作主的歷史現實以及人民群眾在文學藝術中應該獲得的歷史地位是不相稱的。第二，他認為文藝領域中社會主義文化並沒有佔據意識形態領導權。第三，推陳出新的戲曲美學原則並沒有建立起來，還沒有創造出足以吸引大眾，並且具有經典性質的作品。總之，毛澤東將建立一種純粹、自足的社會主義新文化的抱負寄託於文學藝術，尤其是寄希望於他自己非常鍾情的，也為廣大群眾所喜聞樂見的古老藝術品種——戲曲。在建國之後的三十年，戲曲是所有文學藝術類型中受眾最多的，然而當時肩負的政治教化使命也是最沉重的。

一九六三年到一九六四年短短兩年間，毛澤東做出了關於文藝工作的五個指示，措詞一個比一個尖銳，情緒一個比一個激烈。尤其是最後兩個指示在國家意識形態機器內部引起了強烈震動。

[45] 江青，《在文藝界無產階級文化大革命大會上的講話》，一九六六年十一月二十八日。

第一個批示：一九六三年九月，毛澤東在中央工作會議上關於文藝工作的指示中說道：「戲劇要推陳出新，不應推陳出陳，光唱帝王將相、才子佳人和他們的丫頭、保鏢之類。」這裡的推陳出新不是通常所指的藝術方面，而是關於戲劇舞臺的主體問題，即誰是舞臺的主人。下面的一個指示在內容和藝術兩個方面都有提及。[46]

第二個批示：一九六三年九月二十七日，毛澤東提出關於文藝要推陳出新的指示：「文藝部門、戲曲、電影方面也要抓一下推陳出新的問題，舞臺上盡是帝王將相、家丁、丫鬟。內容變了，形式也要變，如水袖等等。推陳出新，出什麼？封建主義？社會主義？舊形式要出新內容。按這個樣子，二十年後就沒有人看了。上層建築總要適應經濟基礎。」[47] 這個講話不僅觸及戲劇舞臺的主體，而且進一步談到了戲劇藝術的創新問題。

第三個批示：一九六三年十一月，毛澤東對戲劇界批評道：「《戲劇報》盡是牛鬼蛇神，聽說最近有些改進。文化方面特別是戲劇大量是封建落後的東西，社會主義的東西很少，在舞臺上無非是帝王將相，才子佳人，或者外國、死人部。如果改了，可以不改名字。把他們統統趕下去，不下去，不給他們發工資。」[48] 這裡談的是社會主義文化如何反修、防修，有效鞏固文化陣地的問題。

第四個和第五個批示是毛澤東關於文學藝術更為嚴厲的兩個批示，為「文革」文藝的出臺提供了思想準備。第四個批示的時間是一九六三年十二月十二日，也就是時隔大約一個月之後，毛澤東給北京市委領導指示道：

46 宋永毅主編，美國《中國文化大革命文庫光碟》編委會編纂，《中國文化大革命文庫光碟》（香港中文大學‧中國研究服務中心製作及出版，二〇〇六年）。

47 宋永毅主編，美國《中國文化大革命文庫光碟》編委會編纂，《中國文化大革命文庫光碟》（香港中文大學‧中國研究服務中心製作及出版，二〇〇六年）。

48 宋永毅主編，美國《中國文化大革命文庫光碟》編委會編纂，《中國文化大革命文庫光碟》（香港中文大學‧中國研究服務中心製作及出版，二〇〇六年）。

彭真、劉仁同志：

此件可一看，各種藝術形式——戲劇、曲藝、音樂、美術、舞蹈、電影、詩和文學等等，問題不少，人數很多，社會主義改造在許多部門中，至今收效甚微。許多部門至今還是「死人」統治著。不能低估電影、話劇、民歌、美術、小說的成績。但其中問題也不少。至今，戲劇等部門的問題就更大了。社會主義經濟基礎已經改變了，為這基礎服務的上層建築之一的藝術部門至今還是一個問題。這需要從調查研究著手，真抓起來。

許多共產黨人熱心提倡封建主義和資本主義的藝術，卻不熱心提倡社會主義的藝術，豈非咄咄怪事。[49]

毛澤東的這個批示寫在中央宣傳部一九六三年十二月九日編印的《文藝情況彙報》第一一六號上。這期情況彙報登載的《柯慶施同志抓曲藝工作》一文，介紹了上海抓評彈的長編新書目建設和培養農村故事員的做法。毛澤東看後，於一九六三年十二月十二日將此件批給北京市委的彭真、劉仁，並寫了以上批語。這個批示與上述一九六三年十一月的批示在語氣和內容上是一脈相承的，例如，前者認為許多部門至今還是「死人」統治著，後者則提到了文化部應該改名叫「死人部」。這個批示對建國以來文藝各個部門做了整體的批評，雖然並未全部否定，但是對建立社會主義意識形態的問題表達了嚴重的擔憂和強烈的焦慮。尤其是最後一句以反問的語氣責難「許多共產黨人」提倡「封建主義和資本主義的藝術」。這裡的「許多共產黨人」到底是哪些

[49] 毛澤東的這個批示寫在中央宣傳部一九六三年十二月九日編印的《文藝情況彙報》第一一六號上。這期情況彙報登載的《柯慶施同志抓曲藝工作》一文，介紹了上海抓評彈的長編新書目建設和培養農村故事員的做法。毛主席看後，於一九六三年十二月十二日將此件批給北京市委的彭真、劉仁，並寫了以上批語。

人、範圍有多大？毛澤東並未明說，但是，從後來政治運動的發展來看，他心裡不是沒有底的。

毛澤東的上述批示發表之後，由劉少奇主持，中宣部以及文藝界的人士對文藝問題進行了座談。文藝界領導人周揚在會上做了重點發言[50]。這一次座談會是「文革」爆發前中共高層關於文藝問題的回顧和反思，真實反映了當時存在的問題[51]。

一九六四年二月三日，中國戲劇家協會在政協禮堂舉行「迎春晚會」，參加的有北京的和外地來的戲劇工作者約兩千多人。中宣部認為該晚會部分演出節目「庸俗低級，趣味惡劣」。陸定一對此進行了嚴厲的批評，指出劇協的一部分人已經腐敗；所有各協會工作人員都應該輪流下放鍛鍊和加強政治學習。「我們除立即向劇協黨組做了傳達並責成他們檢查外，並於三月下旬召集文聯和各協會黨組成員、總支和支部書記五十多人，連續開了三次會，進行討論。會上大家一致同意陸定一同志的批評，認為這件事的發生，不是偶然的，是當前階級鬥爭在文藝隊伍中的反映，是劇協領導資產階級思想作風的暴露」[52]。一九六四年五月八日，中共中央宣傳部向中央提交了《中共中央宣傳部關於全國文聯和各協會整風情況的報告》[52]。參加整風的有全國文聯、作家協會、戲劇家協會、音樂家協會、美術家協會、電影工作者協會、曲藝工作者協會、舞蹈工作者協會、民間文藝研究會和攝影學會等十個單位的全體幹部。這次整風由於有「迎春晚會」這件事作為反面教材，又有中央和主席對文藝工作的指示作為武器，加以各單位在學習大慶和學習解放軍中普遍感到差距很大，有革命的要求，因此收穫較大。這次整風，主要檢查兩方面的問題：一是關於貫徹執行黨的文藝為工農兵、為社會主義服務的方向問題，

50 參見劉少奇、鄧小平、彭真、周揚，《中央首長在「文藝工作座談會」上的講話》（一九五八年六月—一九六七年七月）》（人民出版社資料室，一九六七年九月）。《批判資料：中國赫魯雪夫劉少奇反革命修正主義言論集（一九五八年六月—一九六七年七月）》

51 筆者將在其他專著就《中央首長在「文藝工作座談會」上的講話》（一九六四年一月三日）這一文獻進行細緻解讀，此處不再展開。

52 宋永毅主編，美國《中國文化大革命文庫光碟》編委會編纂，《中國文化大革命文庫光碟》（香港中文大學・中國研究服務中心製作及出版，二〇〇六年）。

一是機關的革命化問題。重點放在檢查領導、提高領導思想、改進領導作風、整頓領導機構、健全領導核心。[53]

一九六四年六月二十七日，毛澤東做出第五個文藝批示，也就是他對上述中宣部關於全國文聯和各協會整風情況的報告的批語：

這些協會和他們所掌握的刊物的大多數（據說有少數幾個好的），十五年來，基本上（不是一切人）不執行黨的政策，做官當老爺，不去接近工農兵，不去反映社會主義的革命和建設。最近幾年，竟然跌到了修正主義的邊緣。如不認真改造，勢必將在將來的某一天，要變成象匈牙利裴多菲俱樂部那樣的團體。[54]

對毛澤東上述批示做出直接回應並付諸行動的是江青。江青借助林彪的支持，在一九六六年二月的《林彪同志委託江青同志召開的部隊文藝工作座談會紀要》中指出：文藝界在建國後的十五年來，卻基本上沒有執行，被一條與毛主席思想相對立的反黨反社會主義的黑線專了我們的政，這條黑線就是資產階級的文藝思想、現代修正主義的文藝思想和所謂三十年代文藝的結合。「寫真實」論、「現實主義廣闊的道路」論、「現實主義的深化」論、「題材決定」論、「中間人物」論、反「火藥味」論、「時代精神匯合」論，等等，就是他們

53 宋永毅主編，美國《中國文化大革命文庫光碟》編委會編纂，《中國文化大革命文庫光碟》（香港中文大學・中國研究服務中心製作及出版，二〇〇六年）。

54 毛澤東的這一講話以正式發表的文獻出現於姚文元的《評反革命兩面派周揚》（原載《紅旗》一九六七年第一期；轉載《人民日報》一九六七年五月二十三日），以及《紅旗》雜誌編輯部的《為捍衛無產階級專政而鬥爭——紀念〈在延安文藝座談會上的講話〉發表二十五周年》（原載《紅旗》第八期，一九六七年五月二十三日；轉載《人民日報》一九六七年五月二十二日）。也可參見毛澤東，《對中宣部關於全國文聯和各協會整風情況的報告的批語》（一九六四年六月二十七日）。

的代表性論點，而這些論點，大都是毛主席《在延安文藝座談會上的講話》中早已批判過的。[55] 這就是貫串會議始終的所謂「大破資產階級黑線」。戲劇界的「樣板戲」創作開始甚囂塵上。

「樣板戲」的出臺與毛澤東在延安時期的文藝方向有著一貫性的聯繫。一九四四年一月九日，毛澤東看了《逼上梁山》以後給延安平劇院寫信道：

看了你們的戲，你們做了很好的工作，我向你們致謝，並請代向演員同志們致謝！歷史是人民創造的，但在舊戲舞臺上（在一切離開人民的舊文學舊藝術上）人民卻成了渣滓，由老爺太太少爺小姐們統治著舞臺，這種歷史的顛倒，現在由你們再顛倒過來，恢復了歷史的面目，從此舊劇開了新生面，所以值得慶賀。你們這個開端將是舊劇革命的劃時期的開端，我想到這一點就十分高興，希望你們多編多演，蔚成風氣，推向全國去！[56]

這封信在一九六七年重新刊登於《人民日報》，可以看出當時的戲曲改革方針與延安文藝方向有著呼應關係。這封信可以從如下幾個方面為「樣板戲」提供政治正當性依據：第一，「文革」激進派文藝領導者試圖證明當時的「樣板戲」改革方針執行的是毛澤東延安時期以來的文藝路線。第二，延安時期改編後的《逼上梁山》裡，無產階級將「老爺太太少爺小姐們」趕下了舞臺，同樣，「樣板戲」作為戲曲現代戲其主人公都是當時代的工農兵。從而舞臺的人物主體形成了前後對接。舞臺上的工農兵佔據主角與現實社會的人民當家作主形成了臺上臺下協調一致的政治同構。

55　《林彪同志委託江青同志召開的部隊文藝工作座談會紀要》，《人民日報》一九六七年五月二十九日。

56　本文在解放後刊登於《人民日報》一九六七年五月二十五日。

（二）全國京劇現代戲觀摩演出大會的推動

對「樣板戲」形成狀況的追溯必須回到建國後京劇現代戲的改編問題。早在一九五八年五月，周恩來邀請北京的文藝工作者開座談會，做了「關於文藝工作兩條腿走路的問題」的講話，特別指出戲曲要演現代戲，也要演傳統戲，兩者不可偏廢，但主導是現代戲。後來，有關部門進一步提出「傳統戲、新編歷史劇、現代戲三者並舉」的方針。一九五八年後，現代戲創作形成了不成文的通例，但是題材主要集中於「歌頌大躍進，回憶革命史」兩個方面，對這兩類題材的處理也有一定之規。在處理「革命史」題材時，創作者可以而且必須毫無顧忌地按照當時的政治取向主動地設法扭曲史實；處理現實題材時，除了廣義的「歌頌大躍進」，也對當時的政治與經濟狀況進行歌頌。一九六○年，周恩來指示文化部舉辦一次小型的「現代題材戲曲會議」，在此之後，全國陸續出現了一批比較優秀的戲曲劇碼。這樣一批作品已經漸漸形成了一整套模式化的藝術語言。政治的藝術化，或者說藝術的政治化，已經達到了相當高的程度。

一九六○年代初京劇界開始編演現代戲。尤其在一九六三年，文化部下達文件要求各地編演現代題材京劇，準備參加全國會演。一九六三年，江青要文化部、中國京劇團、北京京劇團改編排演滬劇《紅燈記》、《蘆蕩火種》。各地京劇團體緊鑼密鼓排演了大批的現代戲劇碼，一九六四年全國京劇現代戲觀摩演出大會把京劇編演現代戲的活動推向了高潮。如優秀的作品有《革命自有後來人》、《紅燈記》、《蘆蕩火種》、《奇襲白虎團》、《草原英雄小姐妹》等。一九六四年，全國京劇現代戲觀摩演出大會在北京舉行期間，毛澤東等黨和國家領導人觀看了部分劇碼演出。根據毛澤東的意見，《蘆蕩火種》改名為《沙家浜》。這次觀摩演出，後來成為「樣板戲」的《紅燈記》、《智取威虎山》、《奇襲白虎團》、《紅嫂》、《節振國》、《黛諾》、《智取威虎山》、《草原英雄小姐妹》等。一九六四年，全國京劇現代戲觀摩演出大會把京劇編演現代戲的活動推向了高潮。如優秀的作品有《革命自有後來人》、《紅燈記》、《杜鵑山》、《紅色娘子軍》、《海港》等均已嶄露頭角。

京劇現代戲觀摩大會的劇碼在藝術創造上取得了不可忽視的成就。《中國京劇史》[57]一書進行了精要的概括，其特點是：第一，情節曲折生動，反映了生活的豐富性與複雜性。不少劇碼劇情跌宕多姿，波瀾起伏，有強烈的戲劇懸念。如《蘆蕩火種》情節安排充滿了驚險的懸念。《智取威虎山》情節緊張曲折，楊子榮假扮土匪深入虎巢，情節扣人心弦，引人入勝。如《紅燈記》核心的敘事線索是爭奪密電碼，其中紅燈是一個貫串始終的敘事符碼。《杜鵑山》烏豆「搶」共產黨員的情節具有很強的典型意義。《沙家浜》中具有智力含量的片段——兩男一女的三方對話，各有立場、互相牽制又各有防備，「勾心鬥角」。第二，力求塑造鮮明的人物形象。在觀摩演出的劇碼中湧現了很多具有鮮明性格、豐富飽滿的人物形象，如李玉和、楊子榮、阿慶嫂、嚴偉才、黛諾、紅嫂等。第三，對於京劇藝術的傳統優勢進行了繼承，並進行大膽的革新和創造。京劇原本長於表現古代的生活和場景，要將「舊瓶裝新酒」客觀上要克服傳統藝術形式與所要表現的現代生活和人物的矛盾關係。有些劇碼既有現代特徵又有京劇風格。第四，吸收新的藝術養分，融會京劇藝術，從而豐富和發展了京劇藝術的固有長處。第五，道白方面，參加會演的幾乎全部劇碼都採用了「普白」來代替「韻白」。這「普白」是在音韻、節奏上經過適當藝術加工的普通話，它既不同於京劇傳統的「湖廣音、中州韻」的「韻白」，也不等於純粹「京字京音」的「京白」。這是表現當代現實生活的需要，有利於刻畫現代人物、表現現代生活。有的演員在旦行和小生行的唱念方面嘗試了大小嗓的結合使用，取得了一些經驗。在大會召開的一次京劇老藝術家的座談會上，不少人認為：「這些現代戲內容新、人物新、形式新，強烈地感染了觀眾。演員們從生活出發，對傳統既有繼承，又有革新。過去認為比較難以解決的問題，如怎樣對待傳統程式、韻白、武功和行當等，現在看來大都解決得很好，或做了有益的探索，使人感到新穎而又自然。」[58]這是對京劇現代戲改造的高度而中肯的評價。

[57] 參見北京市藝術研究所、上海藝術研究所編著，《中國京劇史》（中國戲劇出版社，一九九九年），頁五五六。

[58] 新華社，《稱頌黨和毛主席為京劇藝術的革新和發展指明方向京劇老藝術家決心為演好現代戲貢獻力量》，《人民日報》一九六四年七月

毛澤東時代「樣板戲」文藝政治美學建構的成因是什麼呢？一九六〇年代中期，「樣板戲」政治美學形成了成熟的表現方式和手法，這是自延安文藝以來、經由建國後文藝發展的孕育、直至階級鬥爭至上論的提出，社會主義革命美學的必然成果。第一，如果說毛澤東在建國前領導的是追求獨立與解放的戰爭大軍的話，那麼，建國後他繼續以軍事化的社會組織方式領導的是經濟建設與階級鬥爭的大軍。宏圖大展、波瀾壯闊的經濟建設與風起雲湧、你死我活的意識形態革命具備了建構崇高美學的社會基礎和心理基礎。第二，通過戰爭狀態的社會組織方式和國家科層制的管理方式建立起來國家機器，它的高效率運轉需要一呼百應的聖明領袖作為精神原型，而文韜武略、膽識過人、魅力非凡的毛澤東恰恰具備民眾一切關於英雄想像的品質。任何人格崇拜的造神運動如果沒有接受者的主觀響應也是不可能產生上下互動的。第三，延安時期以來，文藝作為打擊敵人、武裝自己的工具化思維在建國後隨著階級鬥爭論不斷深入，因此歷次任何一場政治運動都首先考慮到採用文藝的意識形態化整合手段。第四，我們並不能絕對否定「樣板戲」的某些創作理論，例如，「三突出」、「三陪襯」、「三對頭」等方法，產生了一定的藝術效果。

在上述背景之下，「樣板戲」創作逐漸發展成熟了一套獨具特色的創作範式與表達技巧。工農兵的英雄形象與社會主義的國家形象建構互為表裡、彼此應求、相互滿足。雖說「樣板戲」的創作者並未特別有意識吸取十七世紀法國古典主義文學的創作模式，但是二者在精神結構上卻跨越歷史時空，高度暗合。傅謹認為：「因此，討論和研究樣板戲現象，真正值得警惕的問題並不在於，或者說主要不在於當時的創作人員們努力用藝術手段為政治觀念服務，而在於以樣板戲為典型代表的創作過程體現出的意識形態至上的價值觀，在涉及到對題材的處理方式時，以及衡量作品優劣時，歷史、現實、性格等所有方面是否符合邏輯已經不再是優先考慮的問

題，這一切都必須圍繞意識形態需求以做取捨，所以，出於意識形態考慮有意識地歪曲歷史、矯飾現實就成為類似作品的通病。以是否符合特定時代的意識形態作為至高無上的標準，而不是以歷史、現實、人性的邏輯與合理性作為標準，這是在樣板戲時代達到頂峰的、時刻想著如何以藝術手段為『繼續革命』、『階級鬥爭』服務的『無產階級革命文藝』的典型表徵。」[59]在清醒認識「樣板戲」的極端工具化特徵的前提下，他認為尤其值得警惕的是：「這些過於政治化的、不惜為政治鬥爭犧牲藝術的極左藝術觀給中國當代藝術，尤其是樣板戲，留下了濃重的印記；樣板戲式的創作思維至今還以其巨大的慣性影響著藝術創作，它們經常以各種變體重現，並且在政府部門與文化領域的領導人、從事創作的藝術家的觀念中還佔據著相當重要的位置。」[60]只要政治專制的制度、觀念存在，反思「文革」文藝或者類「文革」文藝的餘毒這一問題，就不會失去它的必要性。

第三節　「樣板戲」政治美學的創作理論

「文革」時期，主流意識形態從特定時期的階級鬥爭需要出發，將「樣板戲」作為專政的工具和武器。《京劇革命十年》認為：「無產階級能否牢固地佔領文藝陣地，關鍵在於創作出『革命的政治內容和盡可能完美的藝術形式的統一』的樣板作品。有了這樣的樣板，才能有說服力，才能牢固地佔領陣地，才能打掉資產階

59 傅謹，《樣板戲現象平議》，《大舞臺》二〇〇二年第三期。

60 傅謹，《樣板戲現象平議》，《大舞臺》二〇〇二年第三期。

級『秋後算帳』派的棍子。」[61] 無產階級革命的政治美學借助「樣板戲」的人物塑造、情節安排、音樂形象、舞臺美術、服裝、化妝、動作等藝術形式體現無產階級的英雄典型。這些英雄正如當時對「樣板戲」的評論所說的那樣：「出現在戲裡的英雄典型，都是胸有朝陽，氣貫長虹，大智大勇，高瞻遠矚，既是按照共產主義理想標準熔鑄出來的，又是現實主義中工農兵優秀品質的高度昇華。」[62] 也就是認為，這是浪漫主義的英雄想像與現實主義的英雄事實的統一。「樣板戲」創作者為了實現塑造無產階級英雄人物的目的，在創作理論方面進行了一系列的建構。本書認為主要包括如下五個方面：「三突出」理論、「高大全」的類型化人物塑造、二元對立的美學原則、崇尚政治理性、建構英雄正劇。

一、「三突出」理論

（一）「三突出」的内容

「樣板戲」中的「高大全」英雄形象，是當時的政治意識形態和文藝理論相結合而塑造的歷史群像。在這種固定的創作模式中，最具有代表性的就是所謂的「三突出」理論。

據一九七七年文化部批判組的《評「三突出」》[63] 披露，早在一九六四年，江青就提出：「塑造正面英雄人

61 初瀾，《京劇革命十年》，《紅旗》一九七四年第七期。

62 尚曦文，《革命現實主義和革命浪漫主義相結合的光輝典範——學習革命樣板戲的一些體會》，《學習革命樣板戲文章選輯》（上海戲劇學院，一九七五年），頁六三。

63 「四人幫」倒臺後，當權者為了徹底肅清江青等人的影響，在主流媒體組織了大量的文章批判、揭露江青等人的許多倒行逆施的行為，「樣板戲」被作為批判江青的重點對象之一。文化部批判組是撥亂反正時期的輿論工具，他們肩負掃除政敵的特殊任務，掌握了大量全面、翔實的内

物是一切文學藝術的根本命題」，她拋出了「三突出」的「理論根據」。一九六五年，江青插手京劇《平原游擊隊》的創作時提出：「怎麼寫？突出李向陽第一。」她要求壓低其他的人物來突出李向陽。可見「三突出」的思想已經發展得頗為具體。64

一九六八年，時任上海市文化系統革委會主任的于會泳在《文匯報》上發表了題為《讓文藝舞臺永遠成為宣傳毛澤東思想的陣地》一文，第一次公開提出了「三突出」的創作原則，他說：「我們根據江青同志的指示精神，歸納為『三個突出』作為塑造人物的重要原則。即在所有人物中突出正面人物來，在正面人物中突出主要英雄人物來，在主要英雄人物中突出最主要的中心人物來。」65 于會泳作為江青文藝創作極為倚重的一員大將，他很善於領會主人心意，並且將領導意圖刪繁就簡，包裝成快學好用的政治口號。這樣一個金字塔式的人物等級模式規定了人物形象的主從關係。與「三突出」同一體系的文藝理論還有派生而來的「三陪襯」66、「三打破」（打破舊行當、舊流派、舊格式）、「三對頭」（感情對頭、性格對頭、時代感對頭）、「三出新」（表現出新時代、新生活、新人物）、「三鋪墊」、「三圍繞」等藝術法則。這是人物政治身份正反、主次的層級劃分，也是「三突出」的方法或者說模式的衍生。此後姚文元將「三突出」的說法修改得更為精煉，即「在所有人物中突出正面人物，在正面人物中突出英雄人物，在英雄人物中突出主要英雄人物」。從而成為通

64 部資料。因此，《評「三突出」》一文本身是一篇很有價值的史料性文獻。一方面，讀者可以從中瞭解不少史實內幕；另一方面，對某些史料的客觀真實還有待於存疑。今天的解讀者也不能完全忽略文化部批判組自身預設的政治立場對於史料取捨的影響，以及鮮明的意識形態對立的色彩。

65 文化部批判組，《評「三突出」》，《人民日報》一九七七年五月十八日。

66 于會泳，《讓文藝舞臺永遠成為宣傳毛澤東思想的陣地》，《文匯報》一九六八年五月二十三日。于會泳後來又根據文藝實踐進行了細化，提出了「三陪襯」作為「三突出」的補充，也就是：「在正面人物與反面人物之間，反面人物要反襯正面人物；在所有正面人物之中，一般人物要烘托、陪襯英雄人物；在所有英雄人物之中，非主要人物要烘托、陪襯主要英雄人物。」

行的「三突出」的權威界定。「文革」末期，初瀾在《塑造無產階級英雄典型是社會主義文藝的根本任務》一文中，將「三突出」作為社會主義文藝根本任務的核心成分，該文認為：「要完成社會主義文藝的根本任務，就必須認真學習革命樣板戲的創作經驗，運用革命的現實主義和革命的浪漫主義相結合的創作方法，通過典型化的途徑，在所有人物中突出正面人物，在正面人物中突出英雄人物，在英雄人物中突出主要英雄人物，滿腔熱情、千方百計地塑造高大完美的無產階級英雄典型。」[67]「根本任務論」是目標，「三突出」是手段。

據文化部批判組的《評「三突出」》介紹，一九七二年「四人幫」操縱炮製的一個文件，進而將「三突出」奉為「無產階級文藝創作的根本原則」。這就是說，不但戲劇、電影、小說，連那些不一定寫人物的詩歌、繪畫等，也統統要「三突出」。接著，「四人幫」便用行政命令來推廣「三突出」。「四人幫」通過他們所控制的報刊宣佈：對於「三突出」，「絕不能搞什麼靈活應用，而必須以執行毛主席革命文藝路線的高度自覺性，認真學習，堅決運用」。他們甚至提出，否定「三突出」，就是「否定無產階級文化大革命、復辟資本主義」[68]。「文革」後期，「三突出」創作模式不斷走向極端。一九七六年，「四人幫」提出「寫同走資派鬥爭的作品」的口號，認為這是當前最迫切、最重要的創作主題。他們提出要「把英雄人物作為中心人物來寫」，要滿腔熱情，千方百計地突出「同走資派鬥爭的英雄典型」。他們的所謂同走資派鬥爭，就是打著反走資派的旗號，打擊從中央到地方的一大批革命領導幹部[69]。這一階段是「三突出」口號在文藝實踐中登峰造極的時期。將國家主流政治意圖直接藝術化，或者說，將藝術觀念與國家主流意圖高度統一。藝術徹底政治化，藝術自身也就不復存在。

67　初瀾，《塑造無產階級英雄典型是社會主義文藝的根本任務》，《人民日報》一九七四年六月十五日。

68　參見文化部批判組，《評「三突出」》，《人民日報》一九七七年五月十八日。

69　參見文化部批判組，《評「三突出」》，《人民日報》一九七七年五月十八日。

「三突出」理論不僅為文藝創作和舞臺演出確立了剛性的行為規範，而且還直接反映出政治意識形態對整個政治秩序的要求。階級關係這種政治聯繫成為了人與人之間的基本秩序。上述這些法則都是演繹、表現「樣板戲」的主要原則。「三突出」原則被認為是「實踐塑造無產階級英雄典型這一社會主義根本任務的有力保證」，因而又被視為「無產階級文藝創作的根本原則。」[70] 在唱腔的風格設計中，英雄人物的唱腔要求「高精尖」。高，指高亢激越的聲腔，盡可能安排嘎調；精，指完整精細的板式，盡可能設計「導碰原」；尖，指尖利挺拔的音調，女聲盡可能突出尖利嘹亮的嗓音。

（二）「三突出」的藝術實踐

小巒[71] 的《用對立統一規律指導文藝創作的典範》一文結合理論與實踐闡述了「樣板戲」的創作過程。該文認為對立統一是「三突出」的哲學依據，或者說，「三突出」這一理念應該作為體現對立統一思想的法則。如果像當時主流意識形態所認為的中國共產黨的哲學就是鬥爭哲學這一說法成立，那麼，建立在這一哲學基礎上的無產階級戲劇——革命「樣板戲」，它的革命實踐和藝術實踐就是鬥爭哲學的形象體現。「文革」期間的主流藝術觀反對「階級鬥爭熄滅」論，反對「無衝突」論的文學觀。「三突出」的確是「階級鬥爭」哲學在文藝上的表現。

具體來說，「三突出」在藝術實踐中體現為如下兩個方面：

第一，「三突出」確定了人物關係的金字塔結構。

為了使主要英雄人物能夠佔據舞臺的中心，劇本結構的設計、矛盾衝突的製造、人物角色的安排、燈光效果的營造、舞臺空間的構造、拍攝鏡頭的區分、舞臺動作的設計以及舞臺道具的修飾等等，都是以英雄人物，尤其是

70 小巒，《堅定不移，破浪前進》，《人民戲劇》一九七六年第一期。

71 小巒，《用對立統一規律指導文藝創作的典範——學習革命樣板戲處理矛盾衝突的經驗》，《人民日報》一九七四年七月二十九日。

主要英雄人物，作為核心。「三突出」所確立的人物關係具體地體現了這一鬥爭哲學。寫作組的文章認為：「一定的人物關係，從根本上說，都是一定的階級關係，是處於不同階級地位中的各種各樣人物之間矛盾鬥爭的關係。」「英雄人物與反面人物的關係，是革命與反革命的關係，是一個階級消滅另一個階級的生死搏鬥的關係。」「正面人物與英雄人物的關係，是階級弟兄的關係，前者是後者存在的基礎，後者是前者的代表和榜樣。」中心人物集中了無產階級的意志、理想和願望，因此為政治服務的文藝顯然必須突出中心人物。這體現了「社會主義文藝的根本任務」即「塑造無產階級英雄典型」的時代要求。[72] 上述闡釋歸結為一句話便是，「三突出」甚至成為了用唯物辯證法的對立統一規律指導文藝創作的典範。

進一步具體來說，所有的人物關係，必須根據以英雄人物為核心的原則，從次要人物、主要人物、核心人物層層鋪墊，次要人物的設計目的是起到陪襯作用，不許奪戲。戲劇衝突必須「多側面」、「多層次」、「多回合」、「多浪頭」、「多波浪」地展開各種戲劇衝突，要階梯分明，彼此照應，逐步激化矛盾，多方面展開英雄性格。在人物結構上，一齣戲、一部電影只能有一個中心人物，不能有兩個或兩個以上的中心人物，多中心就是無中心；舞臺調度上，主要英雄人物始終佔據舞臺中心；鏡頭運用上必須突出英雄人物的高大形象。

具體來說如何塑造無產階級英雄典型呢？《努力塑造無產階級英雄典型》一文認為：「突出主要英雄人物，就是要以主要英雄人物為中心來組織和展開矛盾衝突，以突出表現英雄人物推動矛盾發展的主導地位。」[73] 《杜鵑山》以柯湘為中心組織了三對矛盾：柯湘與農民自衛軍隊長雷剛的矛盾，柯湘同內奸溫其久的矛盾，柯湘同反動豪紳毒蛇膽的矛盾。這三對矛盾的主要方面都圍繞著柯湘，這樣既突出了柯湘在全劇矛盾衝突中的主導地位，又構成了柯湘形象多側面的內容。

72 小嵐，《用對立統一規律指導文藝創作的典範——學習革命樣板戲處理矛盾衝突的經驗》，《人民日報》一九七四年七月十二日。

73 江天，《努力塑造無產階級英雄典型》，《人民日報》一九七四年七月二十九日。

根據革命「樣板戲」的創作經驗，在處理人物關係上突出和陪襯主要英雄人物時，有兩種做法：一是以壓低甚至壓掉其他人物來突出主要英雄人物；二是在不壓掉其他人物的情況下，使主要英雄人物在其他人物的烘托和陪襯下更加突出。「文革」寫作組的文章進行了具體的分析：「根據革命樣板戲的經驗，突出主要英雄人物主要地是採用後一種做法。只有當其他人物確是有礙於突出主要英雄人物時，才採用前一種做法。在革命現代京劇《智取威虎山》的創作過程中，增加「深山問苦」這場體現軍民魚水關係的戲，就是為了要更好地表現楊子榮依靠群眾、宣傳群眾以及與勞動人民的血肉聯繫，以便更深刻地揭示他的階級愛和階級恨這兩個重要側面。革命現代京劇《杜鵑山》中的田大江這個人物，也是在修改過程中為突出柯湘而加戲的。在革命現代京劇《沙家浜》修改過程中，減少沙奶奶的唱段，也是為了突出郭建光。此外，刻畫烘托、陪襯者的形象，不是廣度的多側面，而主要在於深度；也就是說，雖然戲不多，但給人印象要很深。如《杜鵑山》中的杜小山的形象，主要是通過第五場救奶奶的急切行動和第九場中的開打而樹起來的。而杜小山的成長，又鮮明地體現了柯湘對他進行思想和政治路線方面教育的成果。所以，塑造好陪襯者的形象，也就是為了突出主要英雄人物。」[74]在《紅色娘子軍》中，圍繞著箝制和反箝制鬥爭的矛盾衝突，表現了洪常青的解放全人類的理想。在《平原作戰》中，圍繞著箝制和反箝制鬥爭的矛盾衝突，表現了趙勇剛的革命英雄主義。在《海港》中，圍繞搶運援非稻種事件的矛盾衝突，表現了方海珍的無產階級國際主義精神。這些矛盾衝突，都包含了階級鬥爭的內容。[75]

原來第六場中韓母的戲也很動人，但方海珍在這一場中卻沒有戲，因而在實際效果上讓韓母搶了方海珍的戲，所以就不得不把這個人物割愛，由方海珍來對韓小強進行國際主義教育，從而突出了方海珍。在革命現代京劇《海港》的創作過程中，

74 江天，《努力塑造無產階級英雄典型》，《人民日報》一九七四年七月十二日。

75 江天，《努力塑造無產階級英雄典型》，《人民日報》一九七四年七月十二日。

「要在典型化的矛盾衝突中展示英雄人物的光輝形象。」[76]這是革命「樣板戲」創作的又一個理論。在《紅燈記》中,圍繞密電碼所展開的矛盾衝突,表現了李玉和的無產階級革命氣節。中國京劇團《紅燈記》的《為塑造無產階級的英雄典型而鬥爭——塑造李玉和英雄形象的體會》一文認為,《紅燈記》從階級鬥爭這一先行主題出發塑造無產階級英雄形象。創作中抓取「一根紅線:對偉大領袖毛主席和偉大的中國共產黨的無限熱愛和忠誠。一條主幹:對無產階級的敵人做針鋒相對的階級鬥爭。一個重要方面:深刻揭示他與人民群眾血肉相聯的階級關係,表現他對同志、對人民的極端的熱忱」[77]。該文圍繞塑造李玉和英雄形象的過程,展示了《紅燈記》的劇本改編的兩個不同的版本。從二者所做的對比中,可以看出:「反革命份子炮製的原改編本,對上述諸方面都做了肆意歪曲,《紅燈記》每一點成就,都是經過激烈的戰鬥贏得的。」[78]《紅燈記》改定版的思路,體現出李玉和對鳩山的階級鬥爭是全劇的主幹。「從階級關係諸方面來塑造無產階級的英雄典型,必然要塑造其他正面人物以及必要的反面人物。但是,突出主要英雄典型,是我們堅定不移的原則,其他任何人物的塑造都必須服從這個原則,絕不能奪他的戲。」[79]在具體人物關係安排中,李奶奶的大段念白、李鐵梅動人心弦的歌唱,以及對她們兩人的其他刻畫,目的是從不同角度襯托了李玉和的英雄形象。「對階級敵人的塑造,我們堅持這樣一條原則:要考慮坐在哪一邊?是坐在正面人物一邊,還是坐在反面人物一邊。我們搞革命現代戲,主要是歌頌正面人物。敵人必須讓路,以騰出更多的篇幅來表現英雄人物。對於敵人的刻畫不是從外形上進行醜化,而是深入揭露其殘暴、陰險、欺騙和必然滅亡的反動本質。」[80]通過多方面地展現了李玉和的

76 中國京劇團《紅燈記》,《為塑造無產階級的英雄典型而鬥爭——塑造李玉和英雄形象的體會》,《紅旗》一九七〇年第五期。

77 中國京劇團《紅燈記》,《為塑造無產階級的英雄典型而鬥爭——塑造李玉和英雄形象的體會》,《紅旗》一九七〇年第五期。

78 中國京劇團《紅燈記》,《為塑造無產階級的英雄典型而鬥爭——塑造李玉和英雄形象的體會》,《紅旗》一九七〇年第五期。

79 中國京劇團《紅燈記》,《為塑造無產階級的英雄典型而鬥爭——塑造李玉和英雄形象的體會》,《紅旗》一九七〇年第五期。

80 江天,《努力塑造無產階級英雄典型》,《人民日報》一九七四年七月十二日。

無產階級英雄品質，展現抗日革命戰爭的歷史畫卷。

與塑造無產階級的英雄典型相對立的是，「反革命份子」的藝術方法：「反革命份子的原改編本，惡毒地砍去了《粥棚脫險》一場戲，不僅根本不表現李玉和與群眾血肉相聯的階級關係，還極力宣揚什麼『家庭氣氛』、『骨肉之情』，販賣反動的人性論。在被歪曲了的三代人之間搞『平分秋色』，前半部突出李奶奶，後半部突出李鐵梅，《紅燈記》被弄成了畸形。整個抗日戰爭的歷史背景也被歪曲。他們的種種破壞行為，有一個所謂『理論根據』，就是周揚等『四條漢子』所狂叫的『寫真實』論。凡是有利於塑造無產階級英雄人物，打擊了反革命修正主義文藝黑線的地方，他們就以『不真實』為藉口予以抵制破壞；凡是販賣了封、資、修黑貨的地方，他們則詭稱這是『真實』，極力宣揚，頑抗到底。上述種種實例足以說明，他們的所謂『真實』，是與無產階級的革命真理水火不相容的，是毒害人民的精神鴉片，是一把殺人不見血的軟刀子，是為復辟資本主義效勞的。對此，我們必須繼續給予批判，徹底摧毀。」[81]

上述兩個版本的藝術改編，其改編效果難分伯仲。筆者認為，二者的分野從根本上體現了人性論與階級論的衝突。改編過程中的分歧，是當時激進派與保守派之間文藝觀念的牴牾，而在劉少奇、周揚等人被打倒之後，刪除《粥棚脫險》一場戲就成了政治罪名。

第二，「三突出」成為藝術調度的法則。

在舞臺調度上，要讓主要英雄「始終居於舞臺中心」、「坐第一把交椅」；在唱腔設計上，英雄人物要有成套唱腔，並突出主要唱段等等。

江天等人提出編劇的「三陪襯」，即反面人物要反襯正面人物，一般英雄人物烘托、陪襯主要英雄人物。「三陪

「近、大、亮」，反面人物要「遠、小、黑」；在鏡頭使用上，英雄人物要

81 中國京劇團《紅燈記》，《為塑造無產階級的英雄典型而鬥爭——塑造李玉和英雄形象的體會》，《紅旗》一九七〇年第五期。

襯」也被認為具有體現階級關係和階級鬥爭的意義：誰陪襯誰就是誰服從誰，是在舞臺上誰被誰專政的問題，也就是哪個階級主宰舞臺的問題[82]。

「三突出」原則成為「文革」文藝的根本指導思想，《智取威虎山》就是貫徹「三突出」原則的一個典型個案。上海京劇團《智取威虎山》劇組結合塑造無產階級英雄人物的光輝形象楊子榮的一些體會，他們認為：「無產階級的英雄人物總是在同反革命勢力的劇烈鬥爭中，在革命的集體中，顯示出自己的英雄性格的。因此，用反面人物的陪襯、其他正面人物的烘托和環境的渲染以突出主要英雄人物，是無產階級文藝創作必須遵循的一條原則。」[83]

在這部作品中，舞臺人物「分成欲向不同目標出發的兩組人員，楊子榮一組位於前，參謀長一組位於後。在前一組中，楊子榮昂然挺止於舞臺之主要地位；他的偵察班戰士，以較低的姿式簇擁在他身邊。在後一組中，參謀長位於臺側，楊子榮示意，眾戰士以有坡度的隊形，襯於參謀長之旁。逐個造型的畫面是：眾戰士烘托了參謀長；參謀長一組又烘托了楊子榮一組；在楊子榮一組中，他的戰友又烘托了楊子榮。二是形成以多層次的烘托突出主要英雄人物的局面」[84]。

「樣板戲」的符號塑造除了舞臺形態以外，還有廣為傳播的照片及其印刷品。「三突出」理論也貫徹於「樣板戲」劇照的拍攝工作中。在照片的拍攝中，拍攝者的政治態度具有重要的決定作用。著名的攝影師張雅心曾經說：「我有機會參加革命樣板戲舞臺電影劇照的拍攝工作，感到非常高興。幾年來，在拍攝劇照的實踐中，我深深體會到：只有正確理解和堅決貫徹毛主席無產階級文藝路線，堅持『三突出』的創作原則，才能

[82] 江天，《努力塑造無產階級英雄典型》，《人民日報》一九七四年七月十三日。

[83] 《智取威虎山》劇組，《努力塑造無產階級英雄人物的光輝形象》，《紅旗》一九六九年第十二期。

[84] 辛文彤，《讓工農兵英雄人物牢固佔領銀幕》，《人民電影》一九七六年第三期。《智取威虎山》劇組，《源於生活，高於生活》，《紅旗》一九六九年第十二期。

通過攝影作品塑造出無產階級英雄的光輝形象。」[85] 張雅心的經驗之談也是我們今天解讀「樣板戲」攝影作品的重要依據。

綜上所述，按照「文革」主流意識形態的闡釋，對立統一理論是「三突出」的哲學依據，而「三突出」是「樣板戲」創作藝術的核心原則。實際上，對立統一規律是對事物矛盾本質的揭示，也是辯證思維的體現，而「三突出」在思維上、政治上、藝術恰恰偏重的是「對立」的一面，而忽視了「統一」的一面。因此，如果對立統一規律是「三突出」的哲學依據的話，反映了這一闡釋對辯證法的有意歪解。總之，「三突出」是「文革」文學極端政治功利化和工具化的體現，也是政治觀念直接美學化的理論產物。它順應了「文革」時期英雄至上、個人崇拜的政治文化需要。

（三）「三突出」的評價

1. 理性看待「三突出」

從一般意義上來看，「三突出」作為一種人物塑造的原則，含有一定的合理成分。在劇本創作、角色構思以及演員呈現角色（角色的行動、臺詞、形體、情感、性格、造型等）的過程中，在舞臺上塑造個性鮮明、栩栩如生的人物形象，這是戲劇創作的要領。雖然並不應該排斥情節、對白對於戲劇的重要地位，但是演員表演而成的人物（角色）形象始終是觀眾審美想像的中心。幾乎每一部成功的戲劇都有它塑造成功的人物形象。例如《雷雨》中的周樸園、蘩漪，《日出》中的陳白露。就京劇的特點來說，京劇特別重視名角主演，甚至一個個名角可以成為一種劇碼的代表。絕大部分劇作也是以正面人物、英雄人物作為主角。「樣板戲」的人物形象

塑造是相當有成就的，童祥苓飾演的楊子榮、錢浩梁飾演的郭建光、李炳淑飾演的江水英、楊春霞飾演的柯湘等大批個性鮮明藝術形象。相應地，「樣板戲」工作者也設計了板頭靈活、層次豐富的唱腔，創作了「朝霞映在陽澄湖上」、「管叫山河換新裝」、「雄心壯志沖雲天」、「渾身是膽雄起起」、「亂雲飛」、「端起龍江化春水」「迎來春色換人間」、「胸有朝陽」等等膾炙人口的精彩唱段。

然而，戲劇創作固然需要有主要突出的人物形象，但並不一定是「三突出」這種僵化統一的模式。

2. 「三突出」的政治功能

就「樣板戲」的「三突出」創作原則來看，它作為一種藝術表現方法，具有特定的政治性內涵，即通過塑造無產階級英雄形象，宣揚社會主義新人的精神面貌。而這一創作方法成為所有文藝領域的通行規則，則實際上形成了文化專制。

對於「四人幫」推行的創作理論和藝術實踐，茅盾曾經揭示了它的偽古典主義性質。他說：「『四人幫』自己吹噓為『創造性發明』的什麼『三突出』、『三陪襯』一類的創作『規則』，可以說是從歷史博物館裡偷來的古典主義的唾餘」；什麼「主題先行」、「理想完美的英雄形象」、「高、大、全」的「性格上毫無發展」的「固定不變的全能人物」，都是「剽竊十七世紀古典主義的糟粕、改頭換面」而來的。[86] 茅盾從文藝理論史角度進行的剖析是非常準確的，至於是否有意識「剽竊」十七世紀古典主義藝術規則，卻並沒有實證依據。我們認為，在中西同樣的威權體制之下，法國古典主義與「樣板戲」作為官方扶持的結果，出現藝術規則的某種相似是必然的，只是不同時空以偶然的形式出現而已。

[86] 茅盾，《漫談文藝創作》，《茅盾文藝評論集》下冊（文化藝術出版社，一九八一年），頁七〇七—七〇八。

「三突出」原則的運用在藝術實踐中容易形成僵硬的、機械的教條，而突出的只能是某些符合要求的、特定的英雄人物，實際上又是一種呆板的政治規範。

文化部批判組的《評「三突出」》指出：

「四人幫」通過他們的輿論工具宣揚道，文藝作品以什麼樣的人物為主角，這是哪個階級在舞臺上實行專政的問題，也是政治領域中誰專政的政的反映。這句話很值得注意。為什麼「四人幫」要在文藝舞臺上那樣地神化他們的英雄人物？為什麼「四人幫」要把他們的英雄人物抬得那麼高、擺得那麼突出？為什麼他們竭力讓英雄人物主宰整個舞臺，並且竭力把這種主宰和現實生活中誰專政的政、誰來主宰世界緊密地聯繫起來？「四人幫」無時無刻不在夢想著統治全中國，他們要在中國復辟資本主義，實行法西斯專政。他們在政治上竭力美化自己，不擇手段地擴大個人的權力，在舞臺上也就竭力神化英雄的力量。他們在文藝舞臺上「大樹特樹」英雄人物的「絕對權威」，正是為了給他們在政治舞臺上實行法西斯專制獨裁製造輿論。[87]

英雄從普通人物中不斷純化，最後容易塑造出現實生活中並不存在、而只是在政治理念中定格的假大空人物。「三突出」創作方法完全從主觀概念出發，人為地把文藝作品中的人物關係統統歸結為層層突出的關係，陪襯與被陪襯的關係，鋪墊與被鋪墊的關係。它給文藝規定了一個千篇一律的模式。「三突出」理論制定了一套體系化的敘述話語，其中制約性的因素則是特定的意識形態。「意識形態被構築成一個可允許的敘述，即是說，它

[87] 文化部批判組，《評「三突出」》，《人民日報》一九七七年五月十八日。

是一種控制經驗的方式，用以提供經驗被感覺被掌握的感覺。意識形態不是一組推演性的陳述，它最好被理解為一個複雜的、延展於整個敘述中的文本，或者更簡單地說，是一種說故事的方式。」[88]也正是在這一點上，「樣板戲」的創作理論顯示出了鮮明的意識形態控制功能。「三突出」作為一套創作經驗和方法，荒謬之處在於把局部的藝術經驗無限誇大，作為僵死的藝術教條強加給最需要獨創性的文藝創作，來為他們的政治目的服務。

二、「高大全」的類型化人物塑造

「文革」激進派認為，「樣板戲」創作的根本任務是塑造無產階級英雄形象。他們認為：「典型性是階級性的集中表現。」[89]一九六四年，江青在《談京劇革命》講話中指出：「要在我們的戲曲舞臺上塑造出當代的革命英雄形象來。這是首要的任務。」[90]在「文革」時代的文藝理論信條中，「塑造無產階級英雄典型被當作是『社會主義文藝的根本任務』」[91]。這是「文革」時代的文藝理論信條。一九七四年七月十二日，《人民日報》發表了署名為「江天」（「四人幫」寫作班子之一）的文章《努力塑造無產階級英雄典型》，這篇文章在「文革」末期從理論上對如何塑造無產階級英雄人物進行了總結。

本書所說的類型化人物塑造相當於福斯特對人物劃分的「扁平」人物。扁平人物性格特點固定、變化單一、缺少靈魂深度，例如諸葛亮智慧、李逵的魯莽。扁平人物單向度的極端型性格可以給觀眾留下深刻的印象。創作

〔88〕〔美〕澤爾尼克，《作為敘述的意識形態》，轉引自趙毅衡《敘述形式的文化意味》，《外國文學研究》一九九〇年第四期。

〔89〕丁學雷，《中國無產階級的光輝典型》，《人民日報》一九七〇年五月八日。

〔90〕江青，《談京劇革命》，《紅旗》雜誌一九六七年第六期和五月十日的《人民日報》、《解放軍報》同時發表。

〔91〕江天，《努力塑造無產階級英雄典型》，《人民日報》一九七四年七月十二日。

者根據「樣板戲」人物的階級屬性，要求其具備某種「類」的基本特點，實際操作中則無形中使創作變成了抽象原則的圖解，當時的文藝批評的重要任務也就在於檢查作品是否體現這些抽象的原則。李玉和被當作「中國無產階級的一個最光輝的典型」來塑造，要求他成為「中國無產階級優秀品質的昇華和結晶」，要求通過他「反映出中國無產階級從二十年代到三十年代的英勇鬥爭的歷史」[92]。與之同樣交相輝映的還有各行各業一大批英雄類型：工農子弟兵的光輝典範——郭建光、楊子榮、李玉和、洪常青，女共產黨員的英雄形象——阿慶嫂、柯湘，無產階級專政下繼續革命的光輝類型——方海珍、江水英等等。本書之所以認為「樣板戲」創造的人物形象大都只是類型而非典型，是基於如下三個方面的典型理論而做此判斷。

第一，「樣板戲」英雄人物的塑造方法並沒有觸及到典型理論的根本問題。因而，我們認為，實際上，「樣板戲」中的英雄人物談不上是典型，而只能稱為類型。從西方文學理論發展史來看，類型理論是典型理論的初始狀態。十七世紀以前，西方文學理論家亞里斯多德、賀拉斯、布瓦洛等人強調典型的普遍性和類型化，如青年、老年性格，戲劇中的英雄、小丑之類，強調共性。十八世紀以後，萊辛、歌德、黑格爾、別林斯基等人開始強調個性和區分性特徵。十九世紀八十年代末至今，恩格斯致敏娜·考茨基的信中提出了馬克思主義的典型觀。恩格斯一八八五年十一月二十六日給敏娜·考茨基的信中寫道：「對於這兩種環境裡的人物，我認為您都用您平素的鮮明的個性描寫手法給刻畫出來了；每個人都是典型，但同時又是一定的單個人，正如老黑格爾所說的，是一個『這個』，而且應當是如此。」[93]

第二，上述恩格斯所說的典型是指人物屬性一般與個別相統一的原則。黑格爾曾經通過論述「這一個」揭示出的個別和一般、特殊性和普遍性對立統一規律。黑格爾認為「這一個」是個別和一般、特殊性和普遍性

92 丁學雷，《中國無產階級的光輝典型》，《人民日報》一九七〇年五月八日。

93 《馬克思恩格斯選集》第四卷（人民出版社，一九七二年），頁四五三。

的辯證統一體。「當我說：這是一個個別的東西時，則我毋寧正是說它是一個完全一般的東西，因為一切事物都是個別的東西；同樣這一個東西也就是我們所能設想的一切東西。」[94]也就是說，現象界任何事物都是個別和一般的對立統一體。人物性格是理想藝術表現的真正中心。「理想所要求的，卻不僅要顯現為普遍性，而且還要顯現為具體的特殊性，顯現為原來各自獨立的這兩方面的完整的調解和互相滲透，這就形成完整的性格，這種性格的理想在於自相融貫的主體性所含的豐富的力量。」[95]那麼，「樣板戲」的典型人物理論實際上是一種人物階級身份的篩選機制。人物被按照既定的政治觀念加以「純粹化」，一切無助於這種「純粹化」的內容都應該被「提純」。人物典型最簡單的表達方式是「高大全」。其標準是無產階級的階級觀、人性觀和倫理觀。「文革」時期「人性論」和人道主義遭到嚴厲批判，意識形態的重災區──文藝領域更為嚴厲。至於體現人物個性或某些特定環境的情節如李玉和的偷偷喝酒、楊子榮的土匪打扮等等行為都被認為僭越了英雄應有的標準。

「一般」、何謂「個別」呢？標準是什麼呢？「樣板戲」的典型人物環境中何謂第三，美學領域的「這一個」，作為理想藝術表現的中心的人物性格，黑格爾強調藝術理想不要求普遍性以抽象的形式表現出來，作為一個具有定性的理想，「有一個更迫切的要求，就是要性格有特殊性和個性」[96]。黑格爾認為理想性格是具備各種屬性的整體。它既有豐富性，又有整體性，它是多樣的統一。理想性格，不是像古典主義那樣，只是抽象的、任某一種情欲去支配的性格。而是許多性格特徵的充滿生氣的總和。沒有特徵性、典型難以體現出其豐富性指在整體個性具有特徵的前提下應展示出人物性格的豐富性和多樣性。黑格爾以荷馬史詩中的阿喀琉斯、俄底修斯、弟阿默德斯、阿傑克斯、阿加門農、赫克托等與眾不同的個性。

[94] 〔德〕黑格爾，賀麟、王玖興譯，《精神現象學》上卷（商務印書館，一九八七年），頁七三。
[95] 〔德〕黑格爾，朱光潛譯，《美學》第一卷（商務印書館，一九七九年），頁三〇一。
[94] 〔德〕黑格爾，朱光潛譯，《美學》第一卷（商務印書館，一九七九年），頁三〇四。

為例，說明藝術理想要求「每個人都是一個整體，本身就是一個世界，每個人都是一個完滿的有生氣的人，而不是某種孤立的性格特徵的寓言式的抽象品」[97]。「樣板戲」英雄人物正是因為沒有性格的豐富多樣的表現，人物性格的特徵性會成為貧乏的單一的類型、概念與符號。「樣板戲」英雄塑造的主要經驗是：在典型化的矛盾衝突中展示英雄人物的光輝形象；在作品中通過「三突出」創作原則突出主要英雄人物。這樣的做法我們更多地看到的是郭建光、阿慶嫂、鐵梅、楊子榮、方海珍、江水英、李奶奶等英雄人物的共性，但是，每個英雄的個性則被遮蔽了。

新中國成立後，「階級典型說」，即典型的共性就是階級性，在建國後三十年文壇佔主導地位。《階級的情義重於泰山》一文從階級論角度批判人性論：「要在文藝作品中去追求世上根本不存在的『人之常情』，不過是劉少奇、周揚一類騙子的狡猾伎倆。他們杜撰臆造的『人之常情』，正是地主資產階級的腐朽感情，他們千方百計抹殺感情的階級內容，就是企圖以一劑溫柔的迷魂湯來麻痺毒害人民，為他們復辟資本主義的反革命政治路線服務。」因此在創作中就要求：「在描寫人物之間的相互感情時，鮮明地揭示人物的階級關係，從階級關係的諸方面表現英雄人物的無產階級感情」，即「共同的階級仇、民族恨」[98]。由於對情感世界的描寫被局限於「階級仇、民族恨」的範圍之內，戲劇人物的家庭生活包括相關的情感生活的內容都被嚴格規訓和戒備。

第四，黑格爾把現實物質世界的辯證運動看成是理念的個性化，即神的個性化的顯現。由此出發，黑格爾認為文學藝術描寫的對象是那個在黑格爾看來至高無上的「理念」、「絕對精神」的生成物。正如他認為美是理念的感性顯現，他認為理想藝術典型實際上是理念的感性顯現。他所說的理想性格則是理念的個性化，即神的個性化的顯現。他所說的「這個」是理念的感性確定性的表現；他所說的理想性格則是理念的個性化，即神的個性化的顯現。

97 〔德〕黑格爾，朱光潛譯，《美學》第一卷（商務印書館，一九七九年），頁三〇三。

98 劉康潤，《階級的情義重於泰山》，《文匯報》一九七二年六月三日。

如果說黑格爾強調絕對精神是人物性格的根源的話，「文革」文藝理論則強調主觀精神對人物塑造的決定作用。江青宣導超越「真人真事」，把實際生活中的「日常的現象集中起來，把其中的矛盾和鬥爭典型化，造成文學作品或藝術作品」。「樣板戲」藝術形象的塑造中，為了更好地貫徹文藝作為教育與鬥爭工具的職能，因而英雄人物形象具有較多的理想化色彩。馬克思、恩格斯明確指出：「我們不是從人們所說的、所想像的、所設想的東西出發，也不是從只存在於口頭上所說的、思考出來的、想像出來的、設想出來的人出發，去理解真正的人。我們的出發點是從事實際活動的人，而且從他們的現實生活過程中我們還可以揭示出這一生活過程在意識形態上的反射和回聲的發展。甚至人們頭腦中模糊的的東西也是他們的現實生活過程中可以通過經驗來確定的、與物質前提相聯繫的物質生活過程的必然昇華物。」[99] 黑格爾從「理念」出發，馬克思主義從現實的從事實踐活動的人出發，這是二者典型理論的根本區別。

三、二元對立的美學原則

無產階級文化大革命，是無產階級反對資產階級和一切剝削階級的政治大革命。毛澤東立論的依據在於二元對立的思維模式。由此模式出發，如下的對立關係得以確立：無產階級／資產階級、社會主義／資本主義、馬列主義／修正主義、革命／反革命、集體主義／個人主義、物質／精神、敵／我、紅／專等等。決定上述對立關係性質的是事物矛盾的主要方面，凡是屬於社會主義意識形態的一方佔據壓倒性的優勢。二元對立的這一模式在「樣板戲」思想主題、情節模式、人物關係、美學風格中得到了貫徹和體現。

美學上二元對立在美感上對照鮮明，顯示出明晰性的特徵。法國古典主義塑造了很多英雄悲劇的故事。「悲劇的莊嚴，要求詩人描寫一些重要的國家利益，一些比愛情更崇高更有男兒氣概的激情，比如雄心壯志或血海深仇，使我們看到比情人之死更重大的不幸。」[100]高乃依的悲劇作品表現悲劇英雄理性與感情的衝突，悲劇英雄的性格在於以公民義務戰勝個人激情，為國家利益犧牲個人家庭幸福。把愛情擺在次要地位，情節動人，重於心理描寫，英雄氣概重於兒女情長，主張悲劇寫重大題材。高乃依的悲劇《熙德》寫西班牙貴族青年羅狄克為了家族利益，失去了和施曼娜的愛情。又為國家利益，克服失戀的痛苦，走上戰場，拯救了國家。他成為民族英雄，被人尊稱「熙德」。國王英明賢達，讓羅狄克與施曼娜結為夫婦。本劇提出了放棄個人得失，以國家利益為重的道德標準。

與英雄人物相對立的是反面人物，二者是尖銳對立的。正如「文革」意識形態話語認為：「對於反面人物，我們是重視的。其所以重視他們，是為了『暴露他們的殘暴和欺騙，並指出他們必然要失敗的趨勢』，從而鼓舞革命人民同心同德，堅決地打倒他們。滄海橫流，方顯出英雄本色。無產階級英雄人物正是在同反面人物的拚死搏鬥中顯示英雄性格、鬥出革命威風的。革命樣板戲以座山雕、鳩山、南霸天的愚而詐陪襯了楊子榮、李玉和、洪常青的智而勇，以階級敵人和民族敵人被鬥的窘態困境陪襯了無產階級英雄形象的節節勝利，以剝削階級世界觀的腐朽醜惡陪襯了無產階級世界觀的萬丈光芒，這樣處理，絕不是周揚誣衊的什麼『廉價的樂觀主義』，而是革命的英雄主義和革命的樂觀主義，是革命現實主義和革命浪漫主義相結合的創作方法所要求的。」[101]

100　〔法〕布瓦洛，《詩的藝術》，《西方文藝理論名著選編》上卷（北京大學出版社，一九八五年），頁一九八。

101　宇文平，《批判「寫真實論」》，《人民日報》一九七一年十二月十日。

一九七四年七月二十九日，《人民日報》發表署名「小巒」的文章《用對立統一規律指導文藝創作的典範——學習革命樣板戲處理矛盾衝突的經驗》，這篇文章的經驗表為「樣板戲」創作進行理論論證。該文認為，沒有矛盾就沒有世界，沒有鬥爭就不能發展。革命樣板戲的經驗表明：只有在波瀾壯闊、尖銳複雜的階級鬥爭和路線鬥爭中，才能演出威武雄壯的戲劇，才能為無產階級英雄人物的典型性格提供典型的鬥爭環境。從這篇文章對《杜鵑山》塑造無產階級英雄典型柯湘的具體方法中，我們可以看出二元對立的藝術實踐。

第一，在多方面的激烈的矛盾衝突中，展示無產階級英雄人物的典型性格。以柯湘為中心，多方面地組織戲劇矛盾：；在矛盾衝突中多側面地展現英雄人物的典型性格。圍繞柯湘組織了四對戲劇矛盾：通過柯湘與豪紳頭子毒蛇膽的矛盾鬥爭，展示柯湘威武不屈、英勇頑強的性格側面；通過柯湘與雷剛的非無產階級思想的矛盾，展示柯湘敏銳的政治警覺和巧妙的鬥爭藝術；通過柯湘與杜小山及自衛軍戰士的非無產階級思想的矛盾，展示柯湘既能堅持黨的原則，又善於作政治思想工作這一性格側面；通過柯湘與溫其久的鬥爭，展示柯湘善於教育群眾、發動群眾的傑出組織工作才能。在各對矛盾中，必須要有一對主要矛盾作為貫串全劇的主線，這就是以柯湘為代表的無產階級思想和以雷剛為代表的非無產階級思想的矛盾。[102]

《杜鵑山》中的毒蛇膽這一角色形象與柯湘形成了鮮明對照，他的外號也富有象徵寓意。蛇的外形醜陋，具有生性狡猾、冷酷、詭異、貪婪、陰毒、邪惡、噴怒、攻擊性、嫵媚、引誘、性暗示等特點。蛇的象徵在舊約中是邪惡和狡黠的形象，變化不定的原型，象徵邪惡、腐敗、毀滅、神祕、智慧、無意識、性等。在迦南人的觀念中，蛇是性的象徵，性欲的物化意象，代表人的原始本能衝動。在中國文化中，蛇具有正負兩面的意蘊，牠的負面形象內涵與西方文化也相差不多。

[102] 參見北京京劇團《杜鵑山》劇組，《疾風知勁草 烈火見真金——塑造無產階級英雄典型柯湘的體會》，《人民日報》一九七四年八月二十日。

第二，以其他正面人物來陪襯主要英雄人物。刻畫田大江突出的英雄行為（他在柯湘教育下參軍、入黨；下深澗為雷剛採藥敷傷；救雷剛飛渡鷹愁澗；打阻擊熱血灑山崖等）目的也是為了突出柯湘。以杜小山欲衝下山救奶奶的強烈行動，襯托出柯湘深厚的階級感情；以李石堅的成熟、堅定，襯托出柯湘善於培養幹部、使用幹部；以羅成虎的單純、急躁，逐步成長，襯托出柯湘的善於教育群眾[103]。

第三，刻畫反面人物，反襯主要英雄人物。著力刻畫溫其久儼然正人君子的虛偽面貌，滿肚子反黨篡軍的陰謀詭計的性格特徵。他的虛偽性和欺騙性，使鬥爭複雜化，增加了柯湘改造農民武裝的困難，從而反襯出柯湘的幹練和智慧[104]。上述人物關係的鮮明對照的手法對於塑造人物形象起到重要的作用。

「樣板戲」美學風格的明晰性是以二元對立的邏輯作為其思維基礎的。當然也要看到，「樣板戲」通過神化英雄、妖魔化負面人物，從而使善惡是非之分走向絕對化。在當時的氣氛下「樣板戲」所反映的善惡之分、敵我之別的絕對化的模式對人們的心理產生了一定的影響。

四、崇尚政治理性

理性是意志上的發動者，只有人才有自由意志。理性最高的命令就是你的責任，既然是責任就是你應該做的。理性是十七世紀法國古典主義作家創作必須遵守的基本原則，古典主義美學的突出特點和美學貢獻是崇拜理性。具體體現為崇尚理性原則，遵守公民義務。布瓦洛在《詩的藝術》中指出：「首先必須愛理性，願你的

103 參見北京京劇團《杜鵑山》劇組，《疾風知勁草　烈火見真金──塑造無產階級英雄典型柯湘的體會》，《人民日報》一九七四年八月二十日。

104 參見北京京劇團《杜鵑山》劇組，《疾風知勁草　烈火見真金──塑造無產階級英雄典型柯湘的體會》，《人民日報》一九七四年八月二十日。

一切文章，永遠只憑著理性，獲得價值和光芒。」古典主義美學從理性出發，認為人與社會的和諧是通過個人服從國家實現的，目的是要嚴守秩序，服從君主專制的國家機器。因此，他們用理性主義、思辨性、幾何學來解釋美、和諧、比例這些審美範疇。[105]拉辛的悲劇《安德洛瑪刻》是這個原則的代表作。

政治理性主義片面強調政治理性作用，它演變成為階級鬥爭論之後與人性論相對立，它是「文革」時期的主導思潮。「樣板戲」美學的突出特點是崇尚政治理性，將階級鬥爭理解為調整人與人、人與國家關係的依據，目的是為維護無產階級專政的統治地位服務。通常通過烏托邦式的宏大敘事、二元對立的思維方式來解釋革命、鬥爭、仇恨等恆久的主題。由於受到強烈的民族生存危機的煎熬，以及由此產生的政治烏托邦欲求的焦慮，近代以來中國人民一直力求建成一個現代性的文明社會。從中國現代性的歷史屬性與進程來看，論者認為，「樣板戲」崇尚政治理性的根源可以基於一種中國特色的現代性。它作為一種歷史理性，其意識形態的思想資源來自西方的啟蒙思潮，即把人類歷史的發展看成是進步性的、整體性的、目的論的、一元論的、直線式的必然趨向。主流意識形態崇尚這種政治理性，試圖參與到歷史的進程中去實現政治烏托邦社會。政治理性試圖在政治理想和客觀現實之間進行虛構式的調和。如同阿多諾所說，因為「社會真實被直接輸入藝術，為修補主客體之間的裂痕服務」。「在藝術中那個叫現實主義的東西通過聲稱能夠複製沒有幻象的現實，將意義注入現實。」[106]從有疑問的具體現實來看，這個觀念從一開始就是意識形態的。現實主義在今天從客觀上已不可能發生。」阿多諾的分析揭示了政治理性作為一個思維工具對認識主體的根本制約作用。從而我們就可以理解，為什麼「文革」期間個體的、感性的生活語言會被群體的、理性的政治話語遮蔽，為什麼「樣板戲」作為一種藝術模式可以成為人們亦步亦趨、鸚鵡學舌的形象性的教科書。

[105] 〔法〕布瓦洛，《詩的藝術》，《西方文藝理論名著選編》上卷（北京大學出版社，一九八五年），頁一八二。

[106] 〔德〕阿多諾，《否定的辯證法》，轉引自楊小濱，《歷史與修辭》（敦煌文藝出版社，一九九九年），頁三六。

「樣板戲」崇尚政治理性，但是並不意味著「樣板戲」完全排斥情感，相反，處處洋溢著階級範疇的愛。下面以《紅燈記》為例，來看人物之間的感情關係。以李玉和為中心，李玉和把工友遺孤救了，並決心撫養成人，當成自己的親閨女。該劇一開場，李玉和把自己的圍巾給爹爹圍上。刑場上李玉和惦念媽媽和女兒。當然，這種情感更多的是無產階級屬性的階級情感。它的政治感情及其抒發其背後是政治理性的規範和約束。但是，無論是何種抒情，絕無例外的是政治抒情，其內涵依然是政治理性。

五、建構英雄正劇

從戲劇類型來看，有些「樣板戲」具有悲劇性的成分，但並不是地道的悲劇，當然更不是純粹的喜劇，論者認為是一種正劇，或稱悲喜劇，具體而言是英雄正劇。正劇（serious play）是戲劇的主要體裁之一，在悲劇與喜劇之後形成的第三種戲劇體裁。從古代希臘到古典主義時期，悲劇與喜劇作為兩種戲劇體裁界分嚴格，不能混淆。但是，在這期間出現的某些戲劇作品，特別是莎士比亞的傳奇劇，卻很難歸屬於悲劇或喜劇。文藝復興時期出現了關於悲劇喜劇的一些說法，「悲劇的喜劇」、「喜劇的悲劇」、「悲喜戲劇」、「混合的悲劇」，以及「混雜戲劇」等等。

十六世紀義大利劇作家瓜里帝尼首創了悲喜混雜劇，打破了悲劇專寫上層人物、喜劇寫較低下的人物這個禁忌，並且撰寫了《悲喜劇詩體論綱》。他認為，正劇「是悲劇的和喜劇的兩種快感糅合在一起，不至於使聽

眾落入過分的悲傷和過分的戲劇的放肆。這就產生了一種形式和結構都好的詩」[107]。十八世紀，啟蒙運動時期的哲學家、美學家狄德羅寫了劇本《私生子》，並闡明建立嚴肅劇的主張，指出嚴肅劇界於「兩個極端類型的戲劇種類之間」，這類作品「題材必須是重要的」；劇情要簡單和帶有家庭性質，而且一定要和現實生活很接近」[108]。他所說的「嚴肅劇」，也就是後世的正劇。但是，所謂「調解」並非指兩者相加。在正劇中，喜劇的掌握方式調解成為一個新的整體的較深刻的方式」。黑格爾把這種戲劇體裁界定為「把悲劇的掌握方式和生活的肯定方面和否定方面往往同時作為表現的對象，正劇主人公也像悲劇人物那樣把歷史的必然要求作為自己的目的，具有明確的自覺意識，但都可以通過自己的行動使這種要求有實現的可能性，喜劇人物把失去合理性和意義的要求作為現實的目的去追求，在正劇中，這種要求則要被否定。正因為如此，人物的命運、事件的結局在正劇中則是有完滿性。正劇主人公的自覺意識不僅表現在為實現目的而付出的行動，也表現在對自身的審視和反思，因而往往經歷著內在精神世界的鬥爭。黑格爾試圖從審美特徵和審美效果的角度說明正劇的特徵，也把這種戲劇體裁看作是「處在悲劇和喜劇之間的」「第三個主要劇種」。

在對「樣板戲」的悲劇色彩進行分析之前，首先要從理論角度來對悲劇進行分析。古希臘學者亞里斯多德在對希臘悲劇中的優秀作品進行研究後提出了悲劇的本質：「悲劇是對於一個嚴肅、完整、有一定長度的行動的模仿」，描寫了比現實中更美好同時又是「與我們相似的」人物，通過他們的毀滅「引起憐憫和恐懼來使感情得到陶冶」[109]。而「樣板戲」藝術的形式再現的是中國共產黨領導的革命戰爭歷史以及建國後的社會主義建設，力圖通過對革命先輩與英雄人物的藝術化描述對民眾進行革命教化。

107 〔古希臘〕亞里斯多德、賀拉斯，《詩學·詩藝》（人民文學出版社，一九六二年），頁一九。

108 〔法〕狄德羅，《狄德羅美學論文選》（人民文學出版社，一九八四年），頁九三。

109 《世界文學》一九六一年八、九月號，轉引自譚霈生、路海波，《話劇藝術概論》（中國戲劇出版社，一九八六年），頁二七三。

德國哲學家黑格爾進一步發展了悲劇理論。他把辯證的矛盾衝突學說引進悲劇理論研究，提出悲劇的本質是兩種社會義務、兩種現實的倫理力量的衝突，由於雙方都堅持自己的理想和代表的普遍力量，又都有片面性，於是在衝突中同歸於盡，造成悲劇的結局。在這個結局中，雙方的片面性得到克服，矛盾得到調和、顯示「永恆正義」的勝利。恩格斯在一八五九年致拉薩爾的信中，從人類歷史辯證發展的客觀進程中揭示了悲劇的客觀社會根源與悲劇的本質。他指出，悲劇是一種社會衝突，即：「歷史的必然要求和這個要求的實際上不可能實現之間的悲劇性的衝突。」[110] 代表「歷史的必然要求」的一方是正義的但弱小的一方，與之發生衝突的是強大的舊勢力或邪惡力量，當它們發生衝突時，正義的要求不可能實現，總是要遭到挫折、失敗、犧牲、毀滅，這樣就構成了悲劇。「樣板戲」的悲劇性色彩與上述哲人對悲劇的界定並不完全一致。革命「樣板戲」藝術塑造的目的不是表達矛盾的調和以顯示「永恆正義」的勝利，也不是要表現社會悲劇的不可避免，而是通過悲劇性的場面渲染與情節敘述以及人物塑造來為體現人物的革命性格與革命勝利的歷史的必然性做好鋪墊。樂觀豪邁、明朗高昂的戲劇情調是「樣板戲」追求的核心價值。

悲劇產生於社會的矛盾與衝突，衝突雙方分別代表著真與假、善與惡、新與舊等等對立的兩極，卻總是以代表真善美的這一方的失敗、死亡、毀滅為結局，他們是悲劇的主人公。然而，悲劇不僅表現衝突與毀滅，而且表現抗爭、拚搏，這是悲劇成為一種審美價值數值型別的最根本的原因。可以說，沒有抗爭就沒有悲劇，衝突、抗爭與毀滅是構成悲劇的三個主要要素。悲劇的價值載體同樣只能是藝術。因為人生有價值的東西、美好事物的毀滅是令人傷悲的。「樣板戲」的悲劇性在客觀上具有悲劇的審美性質，它們必須以藝術形式表現出來，才能成為欣賞的對象。悲劇感是強烈的痛感中的快感，悲劇感的獲得來自於悲劇對人生意義或人生價值的

揭示。正是人的偉大與崇高，給人們帶來了強烈的審美愉快，使人能「以悲為美」。而「樣板戲」的悲劇感最後總會被一無例外的革命鬥爭的勝利作為必然的結局所沖淡。正因相容悲喜劇色彩的美學原則符合中國古典美學的中和美典範。孔子稱讚《關雎》「樂而不淫，哀而不傷」，推崇中和之美。元代石君寶的《秋胡戲妻》、鄭光祖的《倩女離魂》以及《牡丹亭》等都是悲喜劇。

「樣板戲」作為悲喜劇它既有獻祭式的悲劇儀式，也有狂歡式的慶典，還有從悲劇轉向喜劇的結構模式——突轉。「樣板戲」的悲喜劇的特色在於，它體現的不是混雜的情感，而是原本的悲劇最終向喜劇的轉化，進而大團圓結局的完成。「樣板戲」英雄正劇的外部表現特徵，主要在於人物性格、事件結局的完滿性。它既指圓滿的收場、勝利的結局，又指生活的肯定方面或生活的否定方面。主人公也像悲劇人物那樣追求著歷史的必然要求，所不同的是，這種要求被當作現實的目的而被追求著，而在悲劇中不可能實現，而在正劇中則具備了實現的可能性。在喜劇中，不合乎歷史潮流的要求被否定掉，而被認為合乎歷史潮流的要求則獲得喜劇性的目的而被否定掉，而被認為合乎歷史潮流的要求則獲得喜劇性的結果。《白毛女》、《紅燈記》、《紅色娘子軍》、《杜鵑山》等作品兼具悲劇和喜劇的性質，戲劇人物經歷大喜大悲之後最終實現願望，革命歷經挫折最終走向勝利。戲劇情節由悲到喜，層層遞進，水到渠成。總之，「樣板戲」取材於政治鬥爭、民族鬥爭以表現英雄人物的崇高品質和堅強意志為主旨的正劇作品，可以稱之為英雄正劇。

「樣板戲」以階級鬥爭的主題、政治理性的思維定勢、明晰性、誇張性的藝術形式完成了對政治美學的文學構造，從而與二十世紀六十年代上半葉的京劇現代戲相區別，成為一種「文革」時期獨特的藝術「典範」，確立了自身的存在合法性。

第四節 「樣板戲」的崇高美學

「樣板戲」是政治美學的典型範本，其審美形態體現為崇高美學。革命「樣板戲」的創作者用盡可能「完美」的藝術手段打造革命的「經典」，根本目的在於通過作品的主題去服務當時佔主導地位的主流政治意識形態，而革命歷史、生活現實、人物性格等所有方面是否符合邏輯已經不再是優先考慮的問題，因而出於意識形態考慮有意識地修正歷史、矯飾現實就成為類似作品的通病。「樣板戲」時代以藝術手段為「繼續革命」、「階級鬥爭」服務的「無產階級革命文藝」的典型表徵，就是社會主義意識形態的政治美學。伊格爾頓認為：「意識形態是指很大程度上被掩蓋了的貫串在並奠基於我們實際陳述的那些價值觀結構，我說的是在其中我們言說和信仰的方式，它們和我們所生活的社會的權力結構和權力關係有關……亦即情感、評價、感知和信仰的模式，它們與社會權力維繫具有某種關係。」[111]為了維護「文革」特定的意識形態，「樣板戲」主創者建構了一系列「情感、評價、感知和信仰的模式」。對「樣板戲」的美學特徵的分析可以通過將法國古典主義與「樣板戲」進行對比，從二者參照的角度更有利於發現革命政治美學實踐的過程中政治意識形態的主宰作用。

古希臘時期的柏拉圖就說過，美就是由視覺和聽覺產生的快感[112]。到了十八世紀，英國的經驗派美學家進

111 Terry Eagleton，*Literary Theory*，Minneapolis:University of Minnesota Press, 1983.

112 〔古希臘〕柏拉圖，朱光潛譯，《柏拉圖文藝對話集》（人民文學出版社，一九八〇年），頁一九九。

一步把美的本質歸結為愉悅。康德也指出：「美直接使人愉快。」[113] 他認為美的美感作用於人的效果就是美感，美感是一種沒有利害關係的快感。不同的美感形成不同的美學範疇，例如優美、壯美、崇高等等。由於美來自於社會生活，蘊含著人們的社會情感，相應地，與社會利益、意識形態、個人好惡等等相關的價值判斷也不可避免地影響美感的內容。崇高是屬於悲劇範疇的美學形態。一般認為，悲劇主要表現主人公在為自己的命運、理想、事業和社會正義進行鬥爭時，由於惡勢力的阻撓、迫害或者自身的過失和弱點，遭到失敗，甚至個人毀滅。悲劇精神體現為嚴肅、莊重、悲壯的美學狀態。「樣板戲」的政治美學在藝術感染力上通常也體現為美的感性特徵，其崇高美學具有悲壯的美學風格。李澤厚在《批判哲學的批判》概括革命的崇高的內涵：「崇高的基礎不在自然，也不在心靈，而是在社會鬥爭的偉大實踐中。所以，偉大的藝術作品經常以崇高為美學表徵，即以體現複雜激烈的社會鬥爭為基礎和為特色的。先進戰士、億萬人民的鬥爭，勇往直前，前仆後繼，不屈不撓，英勇犧牲，正是藝術要表現的崇高，則是由於人類社會實踐將它們征服以後，對觀賞來說成為喚起激情的對象。」[114] 然而，「樣板戲」的崇高精神往往顯得生硬做作，是一種閹割了真實性情與歷史確定性的偽崇高。

一、誇張的藝術

（一）誇張手法的藝術標準

如何理解藝術的誇張問題？劉勰的《文心雕龍》有專門論述：

[113]〔德〕康德，宗白華等譯，《判斷力批判》（商務印書館，一九九六年），頁四八。

[114] 李澤厚，《批判哲學的批判》（人民出版社，一九七九年），頁四一五─四一六。

故自天地以降，豫入聲貌，文辭所被，誇飾恆存。雖《詩》、《書》雅言，風格訓世，事必宜廣，文亦過焉。是以言峻則嵩高極天，論狹則河不容舠；說多則「子孫千億」，稱少則「民靡孑遺」；襄陵舉滔天之目，倒戈立漂杵之論：辭雖已甚，其義無害也。且夫鴞音之醜，豈有泮林而變好？荼味之苦，寧以周原而成飴？並意深褒贊，故義成矯飾。大聖所錄，以垂憲章。孟軻所云，「說《詩》者不以文害辭，不以辭害意」也。

他認為，微妙的道理不易說明，即使用精確的語言也不能完全表達出來；具體事物雖容易描寫，用有力的文辭更能體現出它的真相。這並不是由於作者的才能有大有小，而是事理本身在描述上有難有易。所以從開天闢地以來，凡是涉及文辭表達出來，就有誇張和修飾的方法存在。即使是《詩經》、《尚書》中那種雅正的語言，為了教育讀者，所談的事例一定要廣博，因而在文辭上也就必然有超過實際的地方。劉勰首先論證了誇張手法的合理性。接下來，他對誇張手法的使用進行了歷史追溯：「自宋玉、景差，誇飾始盛。相如憑風，詭濫愈甚。」[115]從宋玉、景差以後，作品中運用誇張手法開始盛行起來。他批評司馬相如繼承這種風尚，變本加厲，怪異失實的描寫越來越嚴重。

那麼，誇張手法的使用其標準與邊界何在呢？「然飾窮其要，則心聲鋒起；誇過其理，則名實兩乖。若能酌《詩》、《書》之曠旨，翦揚、馬之甚泰，使誇而有節，飾而不誣，亦可謂之懿也。」[116]他認為，第一，如果誇飾能夠抓住事物的要點，就可把作者的思想感情有力地表達出來。第二，如果誇張要適度，不能過分而違

115 劉勰，《文心雕龍》。
116 劉勰，《文心雕龍》。

背常理，否則就會使文辭與實際脫節。假如在內容上能夠學習《詩經》、《尚書》中深廣的涵義，在形式上避免揚雄和司馬相如辭賦中過度的誇飾，做到誇張而有節制，增飾而不違反事實，這就可以算是美好的作品了。

總之，誇張手法運用之妙在於適度，適度產生美。

（二）「樣板戲」誇張手法存在的問題

「樣板戲」的崇高精神作為一種情感表達必須適合人物和劇情的內在發展規律和個性，而「樣板戲」人物、動作、語言方面的諸多勉強的做作之舉，在今天看來往往失之於過度誇張。對於情感表達的適度性，正如朗吉納斯曾經指出的：「甚至在悲劇裡，在這種主題所本有的莊嚴足以使誇張的措詞為人所容忍的場合，我們還不能原諒乏味的浮誇；在冷靜的散文裡，它必然更顯得何等荒唐！」[117] 對情緒，對美學形態過分的誇張與放大，並非不可以成為一種藝術手法，例如在漫畫中即比比皆是，但是，過分的誇張作為「樣板戲」的崇高美學，有些地方違背了藝術創作與人物心理的情感規律之後，同時也就失去了震撼人心的藝術魅力。

「樣板戲」編演的藝術規則是「還原舞臺，高於舞臺」。什麼叫「還原舞臺，高於舞臺」呢？結合當時的「樣板戲」創作來說：「他們在攝製《智取威虎山》的實踐中體會到，所謂還原舞臺，主要是忠實地還原樣板吸納革命精神，還原英雄人物的革命激情，還原舞臺演出的革命氣氛，還原樣板戲在藝術創造上的卓越成就，所謂高於舞臺，就是運用電影藝術手段進一步塑造和突出無產階級英雄形象，彌補在舞臺演出條件下受到限制的不足部分，進行再創作。在這裡，首先是還原舞臺的問題。只有在還原舞臺的基礎上，才談得上高於舞臺；也只有高於舞臺，才能充分反映樣板戲的革命精神，真正達到還原舞臺的目的。」[118] 上述對「樣板戲」「還原」

[117] 〔古羅馬〕朗吉納斯，《論崇高》，伍蠡甫、胡經之主編，《西方文藝理論名著選編》（北京大學出版社，一九八五年），頁一一七。

[118] 北京電影製片廠《智取威虎山》攝製組，《還原舞臺高於舞臺》，《革命樣板戲影片評論集（第一輯）》（人民文學出版社，一九七六

與「高於」舞臺的理解成為了指導戲劇創作的金科玉律。筆者認為，它作為一種理論設想來說是無懈可擊的。問題在於，「樣板戲」的還原舞臺與高於舞臺之間的距離被主觀的政治理念無限拉長，最後導致「高於舞臺」所塑造的人物陷入假大空的泥淖。

京劇藝術家的塑造人物時，往往對劇中人物進行誇張與臉譜化處理，「樣板戲」的組織者和創作者對主要英雄人物的「三突出」創作方法與京劇藝術的特性有一定的聯繫。「樣板戲」表演藝術風格上過分發展了誇張的風格。例如，主要英雄往往在舞臺上佔據舞臺表演區的正中間的位置，且紅光始終圍繞這一個焦點人物，處處追求人物形象、身段以及動作的雕塑美，方海珍、江水英、柯湘這樣的女性形象通常搬演的是男性角色的身段工架，唱念表演在音調、聲腔上充滿了陽剛之氣，缺乏女性本來具有的氣質和風韻，這些都一定程度上影響了人物形象的真實性和藝術感染力。在表演場面的處理上，革命「樣板戲」大都盡力有意追求氣勢宏大的場面感與聲勢浩大的音響效果。幾乎所有的「樣板戲」都有熱鬧喧嘩的群體大戲，或者熾熱火爆的打鬥武戲。這種強節奏、硬風格、大場面的舞臺演劇風格是「文革」「樣板戲」的誇張性表演的表徵。

二、革命者的情感

這裡說的革命者情感，是指演員傳達出來的舞臺效果，而不是指演員本人的情感。並不排除「樣板戲」藝人對劇作革命崇高主題的赤膽忠心、對人物形象的滿腔熱情、以及對「樣板戲」演藝的精益求精。「文革」「樣板戲」的形象與情感不符合情感抒發的心理邏輯。「樣板戲」的正面人物的感情只有三種：

年），頁二。原載《紅旗》一九七一年第三期。

對毛主席和革命事業的無比熱愛和忠誠、對勞苦大眾深厚的階級感情、對敵人對各種反動派的無比痛恨。從崇高的審美心理研究來看，蔡元培從「以美育代宗教」的審美救世主義出發將美感分為優雅之美與崇高之美。崇高之美可以分為偉大和堅強。「存想恆星世界，比較地質年代，不能不驚小己之微茫；描寫火山爆發，記述洪水橫流，不能不歎人力之脆薄。但一經美感的誘導，不知不覺，神遊於對象之中，於是乎對象之偉大，就是為的偉大；對象的堅強就是為的堅強，在這種心境上鍛鍊慣了，還有什麼世間的威武可以脅迫他麼？」[119]從西方的朗吉納斯認為，感到了我們的靈魂為真正的崇高所提高，因而產生一種激昂慷慨的喜悅，充滿了快樂與自豪，好像我們自己開創了我們所讀到的思想，這是很自然的。[120]「但是如果有段文字是富於啟發作用的，是難於忽視，或者簡直不容忽視的。如果它又頑強而持久地佔住我們的記憶，這時候我們就可以斷定，我們確是已經碰上了真正的崇高。一般說來，我們可以認為永遠使人喜愛而且使一切讀者喜愛的文辭就是真正高尚和崇高的。」[121]進而朗吉納斯指出，幾乎一切崇高由之而來的五個條件，第一而且是最重要的是莊嚴偉大的思想，正如他在論芮諾封的作品時所曾經指出的。第二是強烈而激動的情感。第三是運用藻飾的技術。藻飾有兩種：思想的藻飾和語言的藻飾。第四是高雅的措詞，它可以分為恰當地選詞、恰當地使用比喻和其他措詞方面的修飾。崇高的第五個原因包括全部上述的四個，就是整個結構的堂皇卓越。[122]

而從中國當代美學對「崇高」的觀點來看，崇高被賦予道德高尚的涵義，它是一種思想境界、生活意蘊、藝術情趣。為創造具有崇高內容的文藝作品，作家首先要有高尚的靈魂，不論寫什麼都要努力用先進的思想去

[119]〔古羅馬〕朗吉納斯，《論崇高》，伍蠡甫、胡經之主編，《西方文藝理論名著選編》（北京大學出版社，一九八五年），頁一一八—一一九。

[120]〔古羅馬〕朗吉納斯，《論崇高》，伍蠡甫、胡經之主編，《西方文藝理論名著選編》（北京大學出版社，一九八五年），頁一一八。

[121]〔古羅馬〕朗吉納斯，《論崇高》，伍蠡甫、胡經之主編，《西方文藝理論名著選編》（北京大學出版社，一九八五年），頁一一九。

[122]孫常煒編《蔡元培先生全集》（臺北商務印書館，一九六八年），頁八九八—八九九。

照亮客觀現實，在藝術形象中貫注進崇高的審美理想；其次，作家要努力發現和表現生活中美好的崇高的東西。一定的文藝作品往往服務於一定的意識形態標準。在以政治標準決定藝術價值的「文革」時代，「樣板戲」概莫能外。「樣板戲」作為「文革」文藝的美學表達形式，無疑負有體現社會主義美學價值的重任。

「樣板戲」以英雄單一的崇高心理改寫著中國現代革命史。在這段歷史的時空中，除了武裝鬥爭之外，看不到其他歷史活動。除了戰爭之外，沒有一般的日常生活方式。除了黨和毛澤東的教導之外，革命者的頭腦不允許其他任何思想生根立足。除了獻身革命之外，革命者沒有其他任何個人打算。革命者的情感在「樣板戲」中被抽空為片面、膚淺的共性空間。而從崇高美學的發生來看：「沒有任何東西像真情的流露那樣能夠導致崇高：這種真情如醉如狂，湧現出來，聽來猶如神的聲音。」[123]「崇高的語言對聽眾的效果不是說服，而是狂喜。一切使人驚歎的東西無往而不使僅僅講得有理、說得悅耳的東西黯然失色。」[124] 為了使「樣板戲」情感鮮明單一，使人物簡單明瞭，所以「樣板戲」人物只有四種：白璧無瑕的偉大英雄、覺悟不太高但最終會高起來的群眾、革命隊伍裡的軟骨頭叛徒、壞得不能再壞並且狡猾得水準很低的敵人。而這四種類型的人物的情感可以鮮明地區分，實際上違背了人性存在的本真狀態，因而顯得虛偽、做作。在「樣板戲」中，男女的關係有兩類：一類是純潔的，一類是曖昧的。而像《沙家浜》、《龍江頌》、《海港》、《杜鵑山》中的女主角，是屬於純潔的。基本上摒棄了性別的色彩。而像《沙家浜》、《紅色娘子軍》、《白毛女》則是曖昧的。《沙家浜》中的阿慶是跑單幫去了，但是這個戲表現的卻是「一個女人和三個男人」的故事。

批評「樣板戲」的人認為，這些作品中大都只有呆板的人物形象、僵化的人物關係。實際上每一部「樣板戲」作品都特別重視人物形象的塑造和激揚高昂的感情的抒發。倒未必全部如此。《沙家浜》、《智取威虎

123 〔古羅馬〕朗吉納斯，《論崇高》，伍蠡甫主編，《西方文論選》（上海譯文出版社，一九七九年），頁一二五。

124 〔古羅馬〕朗吉納斯，《論崇高》，伍蠡甫主編，《西方文論選》（上海譯文出版社，一九七九年），頁一二二。

山》、《奇襲白虎團》、《沂蒙頌》、《紅雲崗》等作品中的軍民感情，尤其是《紅燈記》中的祖孫三代不僅體現的是革命情感，還體現了日常倫理的偉大。例如《紅燈記》中的祖孫三代不是一家勝似一家人。《刑場鬥爭》這段鐵梅的唱段，正是在這個節骨眼上安排的重要唱段之一。雖然當年一直批判渲染家庭氣氛、骨肉之情是「資產階級的人性論」，但是這齣《紅燈記》在革命主題中閃爍著人性的光芒。

並不是每一部文學作品都必須寫到家庭關係和個人感情。問題的關鍵是必須把人物形象當作是有血有肉的人來塑造，而不是當成概念化的神來歌頌。「文革」時期批「人性論」的結果是，個人真實感情被階級仇恨和革命之愛所代替，批「中間人物論」的結果是，真實的人物形象被扭曲為高大全的人物。

文學藝術應該表現真情實感，不能無病呻吟，故意造作。一九七〇年七月一日、三日，周恩來審查北京軍區、海軍、空軍和總政治部宣傳隊表演的文藝節目時，他的講話觸及到了「文革」期間文藝作品的情感問題。

周恩來指出：

現在只提革命歌曲，不敢提革命抒情歌曲，革命激情和革命抒情是對立的統一，要有張有弛，有激有抒。你們的節目只有「革命激情」四個字，這是濫用激情。比如，大海有時洶湧澎湃，但有時也很平靜。不敢使用革命抒情是一種偏向。革命友情、戰鬥豪情，官兵之情、軍民之情為什麼不能抒呢？舞臺上不能使勁喊，越唱越快，越唱越尖。以後不能再搞那些標語口號式的東西，這些傾向都是受極左思潮的影響。極左思潮不肅清，文藝就不能發展。在此前後，現在就是要提倡毛澤東思想指引下的「百花齊放」，要在政治掛帥下苦練業務，不能把專業都荒疏了。[125]

[125]
中共中央文獻研究室編，《周恩來年譜一九四九——一九七六》（中央文獻出版社，一九九七年），頁五六四。

「文革」期間，藝術方面的通病在「樣板戲」中也不例外，「樣板戲」中恰恰有很多地方都有標語、口號式的宣告。文藝具有宣傳的功能，但是生硬枯燥的宣傳絕不是藝術。一九七三年六月十日，周恩來陪越南領導人到西安市區參觀。根據周恩來的提議，陝西省和西安市在為越南客人舉行的文藝演出節目中，加入由賀綠汀作曲的《游擊隊之歌》。演出之後，周恩來委託工作人員向表演該節目的演員轉達他的意見：「唱歌不是唱得音越強越好，節奏越快越好；；《游擊隊之歌》唱得太快了，沒有意境，過去不是這樣唱的。沒有革命的抒情，就沒有革命的激情。」[126] 周恩來的講話觸及到藝術創造的基本規律。

三、「高大全」的人物

如何評價「樣板戲」中的「高大全」人物？本書與高波的觀點並不完全一致，擬在下面圍繞高波的看法展開討論。

高波首先舉出有些「樣板戲」的否定論者的看法，這些人認為：「『樣板戲』中的人性不僅缺乏人性的豐富性，是片面的，而且以『高、大、全』的英雄人物形象所體現的人性是過於理想化的、不真實的，因而它所弘揚追求的那種革命的理想主義、集體主義和英雄主義，也就是虛幻的乃至錯誤的。」[127] 這種看法的理論依據是文學應該服從人性和情感真實的原則，有很大的普遍性。

針對上述看法，高波辯護道：

126 中共中央文獻研究室編，《周恩來年譜一九四九──一九七六》（中央文獻出版社，一九九七年），頁六四二。

127 高波，《平心而論「樣板戲」》，《粵海風》二○○四年第一期。

「樣板戲」中「高、大、全」的英雄人物形象，具有鮮明的階級傾向性，有著為共產主義而奮鬥的遠見卓識、堅強品格和奉獻精神。「高、大、全」的人物形象，又具有鮮明的政治目的性。「樣板戲」試圖以體現著高尚人性和人類美德的「高、大、全」的人物形象，達到「教育人民，鼓舞人民」的目的，堅定人們對於共產主義的信念並激發人們為此而奮鬥犧牲。毫無疑問，具有如此鮮明的階級傾向性和政治目的性的「高、大、全」人物，確實具有濃烈的理想主義色彩，它凸顯強化人性「應該」的一面而忽略人性「實際」上的形態。[128]

高波分析了「樣板戲」人物實然與應然的區別，理性提出了「樣板戲」人物的理想性問題。同時，高波也辯證地指出：「『樣板戲』中『高、大、全』的人物形象，存在著對集體主義的過度強調、誇大階級鬥爭的作用，忽略個性及個人利益和價值的傾向，其對人性的把握是簡單片面的。；對人類歷史價值指向的理解是偏頗的；就現實的社會影響而言，也有其負面作用。」[129]我們完全贊同高波上述見解。

然而，筆者對高波為上述觀點提出的論證依據卻不敢苟同。

（一）現代主義戲劇的人物形象塑造存在的問題

高波為上述判斷提出了西方現代文學的論證依據：

文藝作品思想意識上的偏頗甚至錯誤，並不都是顯現了「正確進步」的思想意識的。以戲劇藝術而言，象徵派戲劇以渺小無助的人物形象圖示人類受神秘命運捉弄的盲目（如梅特林克的《誰來了》、《群盲》等），荒誕派戲劇用猥瑣而醜陋的人物形象演繹西方現代社會的異化情形，並將其誇大為全人類的痛苦和生存危機（如貝克特的《等待戈多》等），這些劇作的人生觀、世界觀不是都片面荒謬，藝術形象不也虛幻空泛嗎？如果在評判西方現代主義劇作時並不因為這一切就簡單地否定其藝術成就及其美學意義，那麼，對以「高、大、全」的人物形象一味地弘揚革命的理想主義、集體主義和英雄主義的「樣板戲」，為什麼就不能採取同樣公允的態度呢？[130]

我們贊成高波對「樣板戲」類型化人物辯證的分析，他指出了「文藝作品思想意識上的偏頗甚至錯誤」與「藝術作品的低劣」之間並沒有必然性的關係。這是有道理的。即便「高、大、全」人物形象，也具有不應全盤否定的藝術效果。

然而，第一，高波的上述看法有一個基本的知識認知問題。他認為：象徵派戲劇如梅特林克的《誰來了》、《群盲》等，荒誕派戲劇如貝克特的《等待戈多》等，「這些劇作的人生觀、世界觀不是都片面荒謬，藝術形象不也虛幻空泛嗎」？他的這一判斷缺乏對於現代主義、後現代主義戲劇作品內涵與藝術追求最基本的理解。

[130]
高波，《平心而論「樣板戲」》，《粵海風》二〇〇四年第一期。

第二，既然高波承認存在「文藝作品思想意識上的偏頗甚至錯誤」的話，那麼，對這種現象我們恰恰不應該容忍甚至忽視。而且，姑且撇開他對現代主義戲劇判斷有失偏頗的話，即便他以現代主義文學作為論證依據，也並不妥當。因為「樣板戲」屬於現實主義與浪漫主義相結合的文學作品，或者說是具有概念性特點的作品。

如果姑且沿著高波將「樣板戲」視作現代主義藝術作品的邏輯思路展開分析的話，我們發現在理論上會遇到一定的矛盾。

洪忠煌在《現代戲劇中的人物形象問題反思》一文對現代主義與現實主義人物形象塑造進行過深度反思，不乏真知灼見，筆者深表贊同，因此下面不避繁冗進行引證。他認為：「與現實主義戲劇中的個性化人物不同，現代主義戲劇中出現了由非再現性意象表現而成的幾種不同類型的符號化人物。」[131]「現代主義戲劇開始以自我的視角（如同意識流小說中第一人稱），以多樣化的敘事形式和有聲語言（例如無言音響也是一種有聲語言），表現自我化身的符號化人物以及由此裂變而成的人性象徵和社會角色這樣不同類型的符號化人物。通過不同類型的符號化人物，現代主義戲劇表現出作為現代人的自我的各種複雜多變的境遇，強化了現代戲劇的主體性和表現性。」[132]洪忠煌認為，這種把人物當作表現某種境遇的符號的藝術追求，劇作家薩特、斯特林堡、皮蘭德婁、日奈、奧尼爾、彼得‧魏斯的《馬拉／薩德》等人作品都有鮮明的體現。但是，他認為：「現代主義戲劇中人物符號化的共同走向，把戲劇情境置於比人物形象更重要的地位上，加強了對詩情哲理和現代人的複雜境遇的表現，但也使現代戲劇為此付出了代價——現代意識強化而人物形象弱化，而且這一問題尚未受到應有的重視。」洪忠煌認為：「應為現實主義正名，注重個性化的典型人物形象的生命力，而這是與意象

表現的藝術規律和人文精神復歸相關聯的」。即便強調「樣板戲」的符號性特徵而為它的藝術合理性找到勉強的依據——姑且不談現代主義與「樣板戲」的符號化取向實際上也不可避免付出「現代意識強化而人物形象弱化」的代價。[133]

高波為了論證「樣板戲」類型化人物形象的合理性，他徵引了現代主義文學理論與創作作為依據，姑且不論這樣將兩種創作方法混為一談是否合適。問題是，即便是現代主義人物形象的符號化創作也並不是沒有弊端的。因而，高波賴以論證的理論依據也就不存在了。[134]

（二）階級性標準的問題

高波對「樣板戲」藝術魅力提出了留有餘地的判斷，他認為：

「樣板戲」是否具有永恆的魅力及後人難以企及的藝術高度，歷史的檢驗還有待時日。但「樣板戲」作為特定歷史條件下文藝觀念和文藝政策的產物，其在思想意識和表現形式上鮮明的時代性、民族性和階級性，正體現著歷史的具體性，作為一種戲劇形態，其特徵也是獨特鮮明的。[135]

我們認為，並不能因為「樣板戲」反映了歷史的具體性，或者說具有獨特鮮明的特徵就在價值判斷上持肯定態度。「樣板戲」的情感抒發始終圍繞這樣一個真理：「沒有共產黨就沒有新中國」，「哪裡有了共產黨，

[133] 洪忠煌，《現代戲劇中的人物形象問題反思》，《首都師範大學學報》（社會科學版）二〇〇七年第三期。

[134] 將兩種文學創作方法混為一談，會引起文學批評標準的混亂。本書第三章已經對此問題進行了詳細分析。

[135] 高波，《平心而論「樣板戲」》，《粵海風》二〇〇四年第一期。

哪裡人民得解放」。從藝術傳達的規律看，真實的歷史、藝術的想像、意識形態的需要三者之間應該和諧一致。由於政治意識形態的高度理性化的教化功能的影響，在實際表達效果中，情感的真實抒發往往被忽視了。從今天的眼光來看，「樣板戲」固然因為情感的虛偽與做作而使藝術魅力大打折扣，更重要的是，類型化、概念化的文藝作品由於缺乏深廣的思想內容和優美的靈魂深度，往往容易導致受眾的審美疲勞。

關於「樣板戲」中階級性與人性關係的看法主要有如下三種：第一，有人認為階級性大於人性。這是高波等人的看法。第二，有人認為「樣板戲」中人物的階級性抹滅了人性，因而呈現的是僵化、單一、乾癟的扁平人物。第三，有人認為「樣板戲」中人物階級性的凸顯是一種矯枉過正的現象。因此關鍵是去分析為什麼要採取矯枉過正的塑造方式，從而洞察這種人物形象背後的意識形態話語。

我們認為，既然階級、性別、民族、種族、語言、文化、人性都是每個人的身份特徵之一，每一種特徵在不同的人、在不同的語境中都有或隱或顯的體現。「樣板戲」中凸顯的是人物的階級身份，並不奇怪，在毛澤東的革命歷史的發展論述中，階級性是人與人之間相互區分的主要特徵。從這個意義上說，《紅燈記》、《海港》、《龍江頌》等戲劇凸顯的階級主線沒有什麼值得批評指責的。

但是，階級性並非人物人性的全部，更不能將階級性作為唯一依據去統轄人的各種複雜身份。歷史證明，在現實的政治和文學領域，階級性一元論走到極端往往遭遇了挫折。因為人的生存環境和身份都在不斷變化之中，階級性抹滅了人的其他身份的客觀存在的話，人就不成為真實的人了，而是成為附著於階級性的空洞的能指了。如果只有高大全的作品才能封為「樣板戲」，那麼，如何對待大多數工農兵實際上是「中間人物」這一客觀事實呢？如果工農兵都已經成為「高大全」典範了，他們就不需要改造世界觀了。

上述筆者與高波的論辯都是從基本概念入手的，實際上，我們也應該看到廣義上的「樣板戲」分為三批、三十二個，狹義上的「樣板戲」也有第一二批的十八個。並非所有的「樣板戲」人物都是冷冰冰、缺乏人情味的，

都是概念性的符號化人物。這些作品既有尖端的精品之作，也有粗製濫造的低劣之作。因此，對「樣板戲」的判斷最好應該基於具體的文本分析。

從高波的著作[136]可以看出他對「樣板戲」懷有一份「同情的理解」，也許是作為那個時代的過來人難免的情感依戀，也許是個人的思想傾向。這些原因都可以作為高波「樣板戲」思想和藝術判斷的理由，無可厚非。然而，如果從學理上去論證個人的觀點的話，恐怕自己的價值判斷還必須遵循一些基本的學理準則。

四、崇高的精神

本書並非以偽崇高完全概括「樣板戲」的風格，並不簡單否定「樣板戲」的崇高美學，以及這些崇高形象所具有的價值內涵。而是以「偽崇高」來指出「樣板戲」英雄塑造中存在的問題。偽崇高是指虛假的崇高。這裡的「虛假」怎麼解釋呢？而是以「偽崇高」，不是批判「樣板戲」主人公抒發的奮不顧身的犧牲精神、大公無私的奉獻精神[137]，不是指他們的情感是虛假的，而是指對這種革命進行藝術傳達的時候，由於沒有遵循藝術規律而造成藝術形態和藝術感受的虛假性。也就說，我們在這裡談的「偽崇高」並非思想上的價值判斷，畢竟崇高作為一種精神品質和審美類型，它本身並無錯謬。崇高能夠振奮精神、凝聚力量、昇華理想。任何一個社會都需要崇高這面精神旗幟和具有崇高品質的人。我們所指的「偽崇高」是指藝術傳達方式的虛假性。

朗吉納斯在《論崇高》中說崇高是「偉大心靈的回聲」，能「產生一種激昂慷慨的喜悅，充滿了快樂與自豪」，「如果它又頑強而持久地佔住我們的記憶，這時候我們就可以斷定，我們確是已碰上了真正的崇高」。

136 高波，《樣板戲：中國革命史的意識形態化和藝術化》（雲南人民出版社，二〇一〇年）。

137 高波，《平心而論「樣板戲」》，《粵海風》二〇〇四年第一期。

崇高的特徵表現為巨大、雄壯、險峻、恐怖、瘦硬、尖刻、遼闊、粗獷、厚重、笨拙、冷酷、兇殘等。在形式上體現出複雜、突兀、失衡、對立的特點。從審美感受上而言，崇高給人以壓抑、痛苦、驚慌、動盪的感受。在形式康德在其《判斷力批判》中提出崇高對象的特徵是「無形式」，即對象的形式無規律、無限大、無比有力和無法把握，這些對人有巨大威脅的對象是人難以抗拒的。人的感官與想像都不能把這樣的對象作為整體或因此，對象否定了主體。然而，人的理性在較量中會發現自己是在「安全地帶」，並能「見到」對象的整體或把它作為一個整體來理解，從觀念上戰勝對象，肯定主體，產生崇高感。所以，崇高不在對象，而在人類自身的精神，是人對自身本質力量勝利的愉快，對自己本身的使命的崇敬。

從上述美學理論可知，崇高是指審美主體與審美客體之間的對抗性關係。文學藝術中，美學的崇高體現了一個相對弱小卻代表正義與善的主體與強大的敵對勢力奮鬥抗爭的過程，通過這種奮鬥與抗爭展示人的精神與力量。因此，崇高是人的精神與力量的動態展示。崇高的價值載體體現在這種衝突與抗爭過程的藝術作品。但崇高不僅僅限於藝術作品中，人的現實的活動過程就常常顯現出崇高。崇高精神對於提高人的精神境界和人格是非常有益的。這種莊嚴的、聖潔的、嚴肅的、剛性的美時時激起人做人的自豪與勇氣，使人不斷克服自身的渺小，去創造光輝燦爛的人生。同樣，我們今天看待「樣板戲」的崇高精神風貌的時候，應該帶著同情的理解和溫情的敬意去看待。

「文革」主流話語訓導道：「寫革命戰爭，要首先明確戰爭的性質，我們是正義的，敵人是非正義的。作品中一定要表現我們的艱苦奮鬥、英勇犧牲，但是，也一定要表現革命的英雄主義和革命的樂觀主義。」「不要在描寫戰爭的殘酷性時，去渲染或頌揚戰爭的恐怖；見表現崇高的英雄主義時是有一定的價值規範的。

138

《林彪同志委託江青同志召開的部隊文藝工作座談會紀要》，《人民日報》一九六七年五月二十九日。

計》：

在描寫革命鬥爭的艱苦性時，去渲染或頌揚苦難。」因為，從「樣板戲」的美學理論來看：「革命戰爭的殘酷性和革命的英雄主義，革命的艱苦性和革命的樂觀主義，都是對立的統一，但一定要弄清楚什麼是矛盾的主要方面，否則，位置擺錯了，就會產生資產階級和平主義傾向。」[139][140]

然而，革命「樣板戲」的虛偽做作的崇高精神久而久之只會使人產生審美疲勞。《沙家浜》第六場《授計》：

阿慶嫂　刁德一出出進進的，胡傳魁在裡頭打牌。我出不去，走不開。老趙和四龍給同志們送炒麵，到現在還沒回來。同志們在蘆蕩裡已經是第五天了。有什麼辦法，能救親人脫險哪？

她如坐針氈，左右思量。

【快三眼】

（深沉地思考，唱）【二黃慢三眼】

風聲緊，雨意濃，天低雲暗，

不由人一陣陣坐立不安。

親人們糧缺藥盡消息又斷，

蘆蕩內怎禁得浪激水淹！

139　《林彪同志委託江青同志召開的部隊文藝工作座談會紀要》，《人民日報》一九六七年五月二十九日。
140　《林彪同志委託江青同志召開的部隊文藝工作座談會紀要》，《人民日報》一九六七年五月二十九日。

他們是革命的寶貴財產。

十八個人和我們骨肉相連。

聯絡員身負著千斤重擔，

程書記臨行時託付再三。

我豈能遇危難一籌莫展，

辜負了黨對我培育多年。

昨夜裡趙鎮長與四龍去送炒麵，

為什麼到如今不見回還？

我本當去把親人來見，

怎奈是，難脫身，有鷹犬，

那刁德一他派了崗哨又扣船。

怎麼辦，怎麼辦，怎麼辦？

事到此間好為難……

正在阿慶嫂心急如焚，坐立不安，觀眾也同時為之捏了一把汗的時候，令人莫名其妙的是：

耳旁彷彿響起《東方紅》樂曲，信心倍增。

《沙家浜》的背景音樂《東方紅》奏起來了。

阿慶嫂（接唱）

毛主席！

有您的教導，有群眾的智慧，

我定能戰勝頑敵度難關。

這一設計明顯虛偽、生硬。觀眾短時間內也許可以激起高昂的革命情緒，但是時間一長，理性的質疑難免會自然浮現，因此，「樣板戲」以偽崇高製造的劇場氣氛與英雄崇拜註定難以保留很長時間。「文革」中類似大跨度的虛偽造成普遍的人格分裂。這種分裂消弱了心靈的緊張，但做戲式的行為也使生活失去了實實在在的力量。林彪、「四人幫」的口號是反對「封、資、修」，是和傳統的私有制及私有觀念「徹底決裂」，甚至還提出「狠鬥私字一閃念」的說法。通過在社會生活和藝術作品中樹立這方面的樣板人物來引導社會整體的價值取向。「樣板戲」中有許多典型的崇高模式：一是英雄人物在犧牲之前往往高呼「毛主席萬歲！中國共產黨萬歲！」；一是身經百戰卻刀槍不入，神勇無比。「樣板戲」中這種藝術形象的創作與人物情感的處理方式，為了崇高的精神氣氛，卻往往違背了藝術創造的基本規律。

亞里斯多德認為悲劇的「模仿方式是藉人物的動作來表達，而不是採用敘述的方法；藉以引起憐憫與恐懼來使這種情感得到陶冶。」憐憫就是同情，恐懼就是警醒。同情意味著把我們的感情移入劇情，與主人公共同體驗命運的變幻。陶冶也被翻譯成淨化、宣洩。審美主體在憐憫主人公、對主人公的毀滅感到恐懼的過程中，使自身的情感達到平時不會有的極致，這種極致的情感使審美主體彷彿過了一場情感之癮似的。但當我們發現這種極致的情感所導致的毀滅是在主人公身上，而不是在我們自己身上時，我們會感到一種慶幸。但在慶幸之餘，我們

會警告自己不要犯這樣的錯誤，會在心理清除掉這種錯誤的可能性，從而使自己得到陶冶。悲劇的主人公心地善良、品質高貴。因此，會喚起人的同情或憐憫之情。流氓惡棍的死亡只會讓我們感到罪有應得，是不會喚起同情心的。但悲劇主人公在性格上有缺陷或片面性。這種缺陷和片面性導致他走向毀滅。因此，會喚起人的恐懼之情。憐憫和恐懼兩種因素都是悲劇不可缺少的。悲劇是對生命的否定，但在否定的過程中又體現出生命的精神價值。當耶穌面對死亡之時，那種平靜的心態體現出生命精神的靜穆和偉大。參照上述對於悲劇的理解，我們認為，「樣板戲」通過悲劇展示的崇高只是一種偽崇高而已，它是一種誇張的藝術形式、虛偽的情感與畸形的美學形態。

第二章 「樣板戲」政治美學的構建

現實的政治活動中存在著基於利益分配歧異而導致的權力之爭，大至政權更迭，小至職位角逐。權力作為國家政府機構的支配性因素，國家一系列的政治活動，各種政治力量的較量和政治關係的分合往往都針對並指向權力。德國社會學家馬克斯·韋伯說：「對我們來說，『政治』意指力求分享權力或力求影響權力的分配。」[1]政治意義上的權力是指一種支配性力量，一個人或一個團體可以借助這種力量，按其自身的願望去左右其他個人或團體。所以，權力既可以指政治上的強制力量，如國家機器的剛性權力，也可以指某種職責範圍內的支配力量。政治權力運作為核心的政治現象並不只限於國家的活動，而是廣泛存在於各種日常人際關係，人際權力關係之中。正如美國政治學家拉斯韋爾所說：「政治學是一門經驗的學科，研究權力的形成和分享。」[2]聯繫「樣板戲」背後的權力支配因素來看，江青利用「樣板戲」的政治動機是為了謀取政治權力，而藝術上激進的標新立異則是排擠異己、確立自身合法性的主要手段。

「樣板戲」之所以能夠成為「文革」文藝的所謂「樣板」，不是一朝一夕之功所能實現，它經歷了從小說、電影、戲曲等藝術形式到目標文本之間艱難演變的改造過程。改編者的意圖、手段、過程體現了藝術形式

1 轉引自〔美〕以撒，鄭永年等譯，《政治學：範圍與方法》（浙江人民出版社，一九八七年），頁二一。

2 〔美〕達爾，王滬寧、陳峰譯，《現代政治分析》（上海譯文出版社，一九八七年），頁一六。

與意識形態之間的膠著關係，藝術形象鐫刻著政治規訓與馴化的印記。京劇革命的目的在於攻破「資產階級、封建階級的頑固堡壘」，這兩個堡壘的代表作是其一是京劇，其二是芭蕾舞和交響樂。下文試圖以「樣板戲」對京劇、芭蕾舞的改編為例來還原「樣板戲」是如何脫胎換骨以至成為「無產階級光輝經典」的。

第一節 「樣板戲」的出臺

「樣板戲」的革命政治美學化過程是在特定的歷史條件下進行的，這一所謂「特定」的涵義是：中國社會主義經濟和文化建設的激進革命。「樣板戲」的遠因應該是一九三八年從延安開始的「舊瓶裝新酒」的戲曲創作，近因則可以從一九五八年的「大寫現代戲」找到根源。一九六三年江青對「樣板戲」的插手是「樣板戲」正式提到議事日程的標誌。經過「文革」十年的錘鍊，「樣板戲」得以經典化定型。[3] 「樣板戲」醞釀於中國當代文學的「十七年文學時期」中的後半段，即一九五八年至一九六四年。一九五八年為經濟、文化上大躍進的起點，一九六四年則以江青發表《談京劇革命》而具有歷史界標的意義。文藝上意識形態的大躍進其源動力來自於一系列社會政治運動的推進。一九五八年經濟上「三面紅旗」（總路線、大躍進、人民公社）的大規模運動；一九六二年後「階級鬥爭」「年年講，月月講，天天講」的政治氣氛；一九六四年「四清運動」（「社會主義教育運動」）的推行。一方面，中國傳統文化被視作文藝的「舊基地」遭到肆意否定；另一方

3 李松編著，《「樣板戲」編年史・前篇：一九六三—一九六六年》（秀威資訊科技股份有限公司，二〇一一年），頁六。

面，「革命的現實主義和革命的浪漫主義」相結合的創作方法成為了創造「無產階級文學藝術」的指導原則。文藝作為「上層建築」中一個重要部門得到了前所未有的高度重視，而戲曲、戲劇作為一種影響廣泛的群眾性的文藝形式，更是被賦予比其他文藝形式更多的政治功能。

毛澤東一九六三和一九六四年的五個批示對文藝界的形勢做了錯誤的估量，[4] 為文藝界接下來的所謂整頓提供了理論依據。之後，文藝界展開了整風運動，戲曲界的夏衍、田漢、張庚等人被撤職、批判，激烈的政治鬥爭在文藝界包括戲劇界展開。一九六四年，文藝界被指控利用電影反黨，文藝界開始整風運動。一九六四年全國京劇現代戲觀摩演出大會在京舉行，江青以「旗手」身份開始對中國文藝的干涉。京劇現代戲觀摩大會在取得了巨大成績的同時，因江青、康生等人的插手，也出現了粗暴否定優秀戲曲劇碼、打擊文藝工作者的不良傾向。

一九六五年三月十六日的《解放日報》在評《紅燈記》的一篇文章中提出：「看過這齣戲的人眾口一詞，連連稱道：『好戲、好戲！』認為這是京劇革命化的一個出色樣板。」這是「樣板」一詞首次用以評價革命現代戲。隨後各報刊媒體加以渲染，使「樣板」一詞和京劇現代戲密不可分地聯繫在一起。一九六六年十一月二十八日，中央文化革命領導小組在北京召開首都文藝界無產階級文化革命大會。當時的中央「文革」小組成員康生在會上宣佈京劇《智取威虎山》、《紅燈記》、《海港》、《沙家浜》、《奇襲白虎團》和芭蕾舞劇《白毛女》、《紅色娘子軍》以及交響樂《沙家浜》等八部文藝作品為「革命樣板戲」。一九六七年五月九日至六月十五日，為紀念毛澤東《在延安文藝座談會上的講話》發表二十五周年，有關部門在北京舉行了八部「革命樣板戲」大匯演。演出歷時三十七天，共二百一十八場，接待觀眾近三十三萬人次。毛澤東、林彪、周恩來和中央「文革」小組的成員觀看了部分演出。

4 本書第一章第二節對此進行了細緻分析。

「樣板戲」包括戲劇、音樂、舞蹈，它的正式得名有一段不斷包裝的過程。一九六六年十二月二十六日，《人民日報》的《貫徹毛澤東文藝路線的光輝樣板》中，將現代京劇《沙家浜》、《紅燈記》、《智取威虎山》、《海港》、《奇襲白虎團》，現代芭蕾舞劇《紅色娘子軍》、《白毛女》和交響音樂《沙家浜》並稱為八個「革命藝術樣板」、「革命現代樣板作品」。對「樣板戲」的認識首先有必要梳理一下「樣板」一詞的來由。一九六五年三月十六日《解放日報》的《認真地向京劇〈紅燈記〉學習》一文這樣寫道：

看過這齣戲的人，深為他們那種戰鬥的政治熱情和革命的藝術力量所鼓舞，眾口一詞，連連稱道：「好戲、好戲！」認為這是京劇革命化的一個出色樣板。上海戲劇工作者更是爭相傳告，紛紛表示要向京劇《紅燈記》學習。5

關於革命現代京劇的評論中第一次出現了「樣板」一詞。

北京的《光明日報》發表了著名越劇演員袁雪芬的《精益求精的樣板》：

看了《紅燈記》，我進一步體會到要演好革命現代戲。首先要老老實實自我改造……中國京劇院同志們的辛勤勞動，為我們起了樣板的作用。我和上海的廣大觀眾帶著同樣的心情向他們感謝！6

《戲劇報》在《比學趕幫，演好革命現代戲》的通欄標題下發表了本刊評論員述評：「我們希望，全國各地區各劇種，首先是那些古老劇種，都能夠在毛澤東思想的光輝照耀下、在深厚的工農兵群眾生活基礎上，以艱苦的藝術勞動，塑造出、錘鍊出優秀作品、優秀演出。不僅為本地區本劇種樹立起樣板，並且趕上和超越

5 《認真地向京劇〈紅燈記〉學習》，《解放日報》一九六五年三月十六日。
6 袁雪芬，《精益求精的樣板》，《光明日報》一九六五年三月二十二日。

《紅燈記》以及其他優秀劇碼，把整個戲劇戰線上的比學趕幫運動一步一步地推向高峰。」[7]

根據以上現有的史實，我們可以看出，革命現代京劇作為「樣板」的說法發端於上海《解放日報》，經《光明日報》和《戲劇報》的流佈才逐漸成為通稱。

「文革」開始後的一九六六年十一月二十八日，在中央文化革命領導小組召開的「首都文藝界無產階級文化革命大會」上，康生宣佈京劇《智取威虎山》、《紅燈記》、《海港》、《沙家浜》、《奇襲白虎團》、芭蕾舞劇《白毛女》、《紅色娘子軍》，交響音樂《沙家浜》等八部文藝作品為「革命樣板戲」，這八個演出團體為「樣板團」。《沙家浜》是從一九六三年十月著手根據滬劇《蘆蕩火種》移植的。《紅燈記》是根據同名滬劇移植的。《海港》是一九六四年初根據淮劇《海港的早晨》移植的。《紅色娘子軍》的前身故事影片《紅色娘子軍》是五十年代末的作品；《智取威虎山》和《奇襲白虎團》的最早京劇演出本是大躍進年代的產物；而《白毛女》的前身歌劇《白毛女》則是在《講話》指引下產生的第一批作品之一。這些早在一九六四年以前就已問世的作品，這幾部戲的原作為京劇的移植提供了良好的基礎。為後來革命「樣板戲」的改編和提高，提供了基礎。

江青對「樣板戲」的改造主要依靠了廣大文藝工作者的創作。但江青為了自己的政治目的，把這些勞動成果據為己有，並且把原來的編創者打成「反革命」。江青等人借助「樣板戲」扶搖直上，她本人被尊奉為「京劇革命的旗手」。他們借助「樣板戲」在為自己謀得政治利益的同時，還打擊了與他們的思想相左的創作者和劇碼。「樣板戲」的形成是一個主流政治話語不斷精心包裝、炒作的文化創造的過程，大量的史實可以坐實這一判斷。[8]

7 《比學趕幫，演好革命現代戲》，《戲劇報》一九六五年第三期。

8 一九六六年十一月二十八日的群眾大會上，陳伯達講話大力稱頌江青領導的文藝革命「給京劇、芭蕾舞劇、交響音樂等以新的生命，不但在內容上是新的，而且在形式上也有很大的變革」。並把「革命文藝方針」與「同反動派、反革命修正主義份子」的鬥爭聯繫起來。

由於「樣板戲」被定為至尊，戲曲創作也被引向公式化、概念化的歧途，尤其到了「文革」後期，這種傾向竟被總結為「三突出」原則。一九六八年五月二十三日，于會泳第一次公開提出「三突出」的口號：

> 我們根據江青同志的指示精神，歸納為「三突出」，作為塑造人物的重要原則，即：在所有人物中突出正面人物來；在正面人物中突出主要英雄人物來；在主要人物中突出最主要的中心人物來。9

9 一九六七年五月十日，《人民日報》發表一九六四年江青在晉劇現代戲觀摩會上的講話《談京劇革命》。一九六七年五月二十三日，紀念毛澤東《在延安文藝座談會上的講話》發表二十五周年期間，現代京劇《智取威虎山》等八個「樣板戲」同時在北京舞臺上演。五月三十一日，《人民日報》全文發表京劇《智取威虎山》劇本，並發表社論《革命文藝的優秀樣板》。一九六七年七月十九日，《人民日報》發表首都批判資產階級權威聯絡委員會題為《京劇舞臺上的一場大搏鬥——徹底清算黨內最大走資派同彭真、周揚破壞京劇革命的罪行》的文章。一九六八年，上海交響樂團指揮陸洪恩被公審，其中一條罪狀是「反對革命樣板戲」。一九六九年九月三十日，《紅旗》雜誌第十期發表文章，提出「學習革命樣板戲，保衛革命樣板戲」的口號。一九六九年十月十九日，《人民日報》發表哲平《學習革命樣板戲，保衛革命樣板戲》的文章。一九七〇年九月，北京電影製片廠率先推出了全國第一部樣板戲戲劇電影《智取威虎山》。此後不久，「樣板戲」電影《紅燈記》、《龍江頌》、《沙家浜》、《海港》、《杜鵑山》、《奇襲白虎團》、《紅色娘子軍》等陸續拍成。一九七〇年十二月十日，《人民日報》發表長纓《英雄壯美，銀幕生輝——讚革命現代京劇〈沙家浜〉彩色影片》，指出群眾文藝的中心內容是學習樣板戲和宣傳樣板戲。一九七一年六月十六日，《人民日報》發表《群眾文藝是一條重要戰線》。一九七三年七月二十八日，江青、張春橋、姚文元審查湘劇電影《園丁之歌》後，該劇被扣上「否定無產階級文化大革命」等罪名。一九七四年一月，國務院文化組舉辦的華北地區文藝調演在北京舉行，晉劇《三上桃峰》被打為「大毒草」。二月二十九日，初瀾在《人民日報》發表《評晉劇〈三上桃峰〉》，說該劇是「反革命的修正主義文藝黑線的回潮」。一九七四年七月，初瀾在《紅旗》雜誌第七期發表《京劇革命十年》，認為：「過去的十年，可以說是無產階級文藝舞臺永遠成為宣傳毛澤東思想的創業期。」

于會泳，《讓文藝舞臺永遠成為宣傳毛澤東思想的陣地》，《文匯報》一九六八年五月二十三日。

之後他又提出了「三陪襯」作為「三突出」的補充：

在正面人物與反面人物之間，反面人物要反襯正面人物；在所有英雄人物之中，非主要英雄人物要烘托、陪襯主要英雄人物。[10]

一九六九年，姚文元在一篇文章中將「三突出」尊為「無產階級文藝創作必須遵循的一條原則」。

為了把「革命樣板戲」普及到廣大人民群眾中去，從中央到地方都培育了「樣板團」，如中國京劇團、北京京劇四團、上海京劇團、上海芭蕾舞團等；同時組織「樣板團」到各地巡迴演出，甚至將「革命樣板戲」送到了工廠車間、農村地頭。各地還組織劇團到北京學習「革命樣板戲」，並將「樣板戲」搬上銀幕，在全國各地放映，以做到家喻戶曉，人人會唱。與此相配套，大量出版有關「樣板戲」的書刊等。至此，「革命樣板戲」的權威性和唯一性地位，便在人們心目中建立了起來。早在「文革」伊始，江青為了達到個人的野心從文藝戰線開刀，一方面全盤否定「文革」前十七年電影事業的繁榮和取得的輝煌成績，一方面又為了樹立所謂的樣板，把眾多戲曲、戲劇藝術家潛心創作、早已形成並公演數年的現代京劇和芭蕾舞劇，通過嚴格的政審和精心挑選，不遺餘力、精心炮製，拍攝出京劇《紅燈記》、《沙家浜》、《智取威虎山》、《奇襲白虎團》、《海港》，芭蕾舞劇《白毛女》、《紅色娘子軍》，交響音樂《沙家浜》等以戲劇為主的文藝作品。它們的醞釀、創作成形較早，最終修改定型並定於一尊則是在江青發表《談京劇革命》後的一九六四年至一九六六年間。江青曾組織、參與過這些作品的改編、排練等後期加工的部分工作，於是被打上了江青的顯著標記。

10 于會泳，《讓文藝舞臺永遠成為宣傳毛澤東思想的陣地》，《文匯報》一九六八年五月二十三日。

一九六七年五月二十三日紀念毛澤東《在延安文藝座談會上的講話》發表二十五周年那天，「樣板戲」在北京各劇場同時上演。毛澤東先後多次率政治局成員出席觀看，以此給予強勁的政治支援。江青進入中央「文革」小組並由此活躍於全國政治舞臺中心，均與此有關。其後又陸續創作的京劇《龍江頌》、《平原作戰》、《紅色娘子軍》、《杜鵑山》，芭蕾舞劇《沂蒙頌》，鋼琴伴唱《紅燈記》等，也得以側身「樣板戲」之列。

江青主要在音樂、唱腔、舞臺、布景等方面做了某些指導。但是，並不等於「樣板戲」的成就全部都是江青的功勞。對於「樣板戲」的界定，有一種不可忽視的官方界定，即「文革」寫作組初瀾的《京劇革命十年》對「樣板戲」的性質、意義、歷程進行了全面總結。

以京劇革命為開端、以革命樣板戲為標誌的無產階級文藝革命，經過十年奮戰，取得了偉大勝利。無產階級培育的革命「樣板戲」，現在已有十六七個了。在京劇革命的頭幾年，第一批八個革命樣板戲的誕生，如平地一聲春雷，宣告了毛主席《在延安文藝座談會上的講話》所指出的革命文藝路線已經在實踐奪取得了光輝的成果，中國社會主義文藝的新紀元已經到來。千百年來由老爺太太少爺小姐們統治舞臺的局面已經結束，工農兵英雄人物在文藝舞臺上揚眉吐氣、大顯身手的時代已經開始。這是中國文藝史上具有偉大意義的變革。近幾年來，繼八個樣板戲之後，鋼琴伴唱《紅燈記》，革命現代舞劇《沂蒙頌》、《草原兒女》和革命交響音樂《智取威虎山》等新的革命樣板作品的先後誕生，鞏固和擴大了這場偉大革命的戰果，進一步推動了全國社會主義文藝創作運動的蓬勃發展。革命文藝作品如直花盛開，春色滿園。文學、戲劇、電影、音樂、美術、攝彫、舞蹈、曲

山》，鋼琴協奏曲《黃河》，革命現代京劇《龍江頌》、《紅色娘子軍》、《平原作戰》、《杜鵑

藝等各方面，都出現了一大批好的和比較好的作品，並將繼續湧現出更多更好的作品來。十年的發展趨勢表明，我們社會主義文藝事業一年比一年繁榮昌盛。[11]

上述文字凸顯了京劇革命的意義，但是，革命「樣板戲」並不完全是指對京劇改編而成的文藝作品，它還包括舞劇、歌劇以及音樂劇等作品，本書的研究對象就涉及到劇本創作、舞臺表演、音樂唱腔、舞蹈動作等諸多方面。上述權威評價從輿論上牢固地樹立了「樣板戲」的壟斷地位。

由於這些作品描寫的都是中國人民在中國共產黨領導下進行武裝鬥爭的革命和社會主義經濟建設的現代生活，被賦予了更廣泛的政治意義，被納入了與所謂帝王將相、才子佳人佔領舞臺相對立的革命文藝路線，被當作批判劉少奇、周揚修正主義文藝黑線的論據和武器，被奉為工農兵佔領文藝舞臺、文化革命的典範。

「樣板戲」為文化大革命的推行起到了開鑼鳴道的作用，一九六六年二月，江青在上海的部隊文藝工作座談會期間，組織與會人員「看電影十三次，看戲三次」[12]，看過的戲裡面其中就有兩部後來成為了「樣板戲」。與會人員「看了《奇襲白虎團》、《智取威虎山》兩齣比較成功的革命現代京劇，從而加深了我們對毛主席文藝思想的理解，提高了對社會主義文化革命的認識」[13]。這兩部戲被作為「經典」推出，而且認為這兩部作品體現了毛澤東文藝思想，也體現了社會主義文化革命的思想。不僅如此，「樣板戲」還被作為社會主義文化大革命的思想和藝術成果獲得了穩固的地位。《紀要》將近三年來出現的革命現代京劇的興起看作社會主義文化革命的最突出的代表。從事京劇革命的文藝工作者「使京劇這個最頑固的堡壘，從思想到形式，都發生

11 初瀾，《京劇革命十年》，《紅旗》一九七四年第七期。

12 《林彪同志委託江青同志召開的部隊文藝工作座談會紀要》，《人民日報》一九六七年五月二十九日。

13 《林彪同志委託江青同志召開的部隊文藝工作座談會紀要》，《人民日報》一九六七年五月二十九日。

了極大的革命，並且帶動文藝界發生著革命性的變化」」[14]。這段話對「樣板戲」的思想內容與藝術創新進行了完整的評價。從《紀要》我們可以看出，「樣板戲」與「文革」高度統一的同質同構關係。

總之，「樣板戲」的創作改編是江青與數以百計的藝術家共同完成的一項複雜工程，無論是否認「樣板戲」所體現的政治藝術內涵與江青個人的關係，還是過分強調具體從事創作改編的藝術家的獨立性，都沒有足夠的說服力。進而言之，江青通過「樣板戲」努力張揚的意識形態內涵不是她的個人見解，也不是她的創造；江青的藝術觀念也並不是她的個人獨創，在相當大程度上，她的藝術觀以及好惡，正是二十世紀初以來西方尤其是蘇俄藝術理論、延安文藝思想與當時獨特政治語境相結合的產物，在同時代的許多政治人物和藝術家的言詞裡，我們都能找到類似的理論觀念。將飽含政治意味的藝術手法與極端政治化的理念相結合，更不是江青的創作理想。實際上，上自毛澤東以及幾乎所有中央高層領導人，下至基層的文藝領導者，都對「樣板戲」的形成具有主導作用，而不僅僅只是「陰謀」文藝的產物。雖然各種政治力量的確通過爭奪這些戲劇作品創作改編的領導權來獲取政治權力。他們所爭的不是或不完全是創作什麼樣的作品，而是由誰來領導創作那些充斥著極左意念的作品[15]。「三突出」理論是江青和于會泳、姚文元等人的共同創造才逐漸完善定型的。

「樣板戲」在江青正式干涉以前已經具有相當濃厚的政治美學的色彩，但是，在江青及其「樣板戲」創作班子過分激進的革命政治的要求下，它的意識形態功能被進一步得以強化。

14 《林彪同志委託江青同志召開的部隊文藝工作座談會紀要》，《人民日報》一九六七年五月二十九日。

15 參見陳徒手《人有病，天知否》中的《汪曾祺的文革十年》，其中有關「樣板戲」創作期間彭真與江青之間關係的一段敘述（人民文學出版社，二○○○年，頁三三四—三三五）。

第二節　「樣板戲」與政治意識形態

「樣板戲」從登臺到終結是中國當代文藝發展過程中的一個非常特殊的個案。「樣板戲」的敘事模式與國家意識形態之間的深層關係，「樣板戲」表演程式以及「樣板戲」電影的拍攝技巧與「樣板戲」英雄觀之間的聯繫，「樣板戲」的改編推廣與「樣板戲」創作者、改編者、宣傳者、推廣者對大眾想像力的把握等等問題都有可能讓當代的解讀者從更新穎的角度來考察「樣板戲」。「樣板戲」的時代已經過去了，利用「樣板戲」掀起革命狂熱的歷史語境也已經不存在了，但文藝與國家意識形態之間犬牙交錯的關係，國家利用文藝掌握大眾的任何想像方式，則始終未喪失其研究價值，而且值得我們的不斷地審視和分析的。

戲劇藝術家和觀眾在京劇現代戲和「樣板戲」創作過程中的影響，以及鬥爭哲學和道德理想在其中的作用體現在「樣板戲」的改編環節之中。在一九五八年開始的京劇現代戲創作熱潮中，廣大戲劇藝術家雖然受到「革命現實主義與革命浪漫主義」相結合的創作方法、「領導出思想，群眾出生活，作家出技巧」「三結合」寫作方式的局限和影響，但是，他們畢竟仍然是這些作品的創作主體，因而，不可忽視對於創作者精神心態的考察。一九六三年在上海文藝界元旦聯歡會上，中共上海市委第一書記、上海市市長的柯慶施發表了重要講話：「今後在創作上，作為領導思想，一定要提倡和堅持『厚今薄古』，要著重提倡寫解放十三年，要寫活人，不要寫古人、死人。我們要大力提倡寫十三年──大寫十三年！」。二月下旬，江青在上海與柯慶施及張春橋的談話中，支持了柯慶施「大寫十三年」的口號。

一、「樣板戲」是當代中國社會政治過敏症的症候

「樣板戲」以宣揚「文革」主流意識形態的政治理念作為終極歸宿，具體而言，是體現為兩個階級、兩條路線的矛盾鬥爭。在馬克思主義看來，階級首先是一個經濟範疇。列寧一九一九年在《偉大的創舉》中給階級下了一個定義：

所謂階級，就是這樣一些大的集團，這些集團在歷史上一定的社會生產體系中所處的地位不同，同生產資料的關係（這種關係大部分是在法律上明文規定了的）不同，在社會勞動組織中所起的作用不同，因而取得歸自己支配的那份社會財富的方式和多寡也不同。所謂階級，就是這樣一些集團，由於它們在一定社會經濟結構中所處的地位不同，其中一個集團能夠佔有另一個集團的勞動。[16]

這是列寧對階級所做的經典界定。可見，階級先天就是經濟關係的社會承擔者，只有在此基礎之上，為了更好地捍衛本階級的利益，才逐漸形成階級力量，並開始成為階級社會中政治生活的主體。階級社會政治的基本格局和基本內容就是階級力量圍繞著統治地位和政治權力而展開的相互鬥爭和相互關係。毛澤東說，路線是個綱，綱舉目張。運用階級分析方法看待社會關係的話，那麼，觀察者將力求在考察階級社會的任何政治現象時都要找出體現它的階級關係來，這種唯政治論的傾向在「樣板戲」中發展成為杯弓蛇影、疑神疑鬼的政治過敏症。

16
列寧，《偉大的創舉》，《列寧選集》第四卷（人民出版社，一九九五年），頁一一。

過敏是一個醫學術語，一種普遍的免疫系統疾病，這種病症可能發生在任何年齡、任何時間。正常人體內都有一套生理的保護性免疫反應系統，即當外來物質（又稱抗原）如某些致病菌侵入人體時，人體通過免疫淋巴細胞可產生免疫球蛋白，將抗原中和或消化掉。過敏反應會傷害到機體的一些正常細胞、組織和器官，從而引發局部甚至全身性的反應。「樣板戲」的政治過敏症（political allergy）指的是「樣板戲」創作主體或「樣板戲」人物緊密圍繞階級鬥爭的歷史屬性確定人物的敵我關係，以階級鬥爭的勝敗確定革命歷史的必然歸宿。它在文化症狀上表現為具有神經質的政治敏感，無中生有，或者把小事誇大，無限上綱上線，最後導致簡單庸俗的政治決定論。

政治過敏症反映了一定歷史時期人們的文化心態。文化「心態是一定時代的社會、文化心理及其反映的總稱，心態構成了特定社會的價值—信仰—行動體系，這一體系常以『集體無意識』的形式而積澱在特定的文化中並構成這一文化的最基本層次」[17]。從中國現當代文學的文化心態與精神表徵來看：「二十世紀中國文學同樣充滿了危機感，充滿了焦慮，一種騷動不安的焦灼……中國文學中個人具體的焦灼總是很快上升到民族的危機感，它的焦慮是一種感時憂國的焦慮。」[18] 從一九五七年起，全黨全國的各項工作的根本指導思想確定為以「階級鬥爭為綱」，並成為後來「無產階級專政下繼續革命」理論的核心內容。一九五七年二月二十七日，毛澤東發表講話《關於正確處理人民內部矛盾的問題》，其中指出：「革命時期大規模疾風暴雨式的群眾階級鬥爭基本結束，但是階級鬥爭還沒有完全結束。」並強調：「鬥爭要幾經反覆，還要持續五十年、一百年。」一九六二年八屆十中全會上毛澤東進一步指出，在整個社會主義社會，始終存在無產階級和資產階級之間的階級鬥爭，存在社會主義和資本主義兩條路線的鬥爭。階級鬥爭和資本主義復辟的危險性，必須年年講、月月講、天天講。一九六三年二月十一日，毛澤東在中央工作會議上總結湖南、河北等地的社會主義教育運動經驗時，提出「階級鬥爭，一抓就靈」，並號召全黨「千萬

17　姚蒙，《文化‧心態‧長時段》，《讀書》一九八六年八期，頁一一三。
18　陳平原等，《二十世紀中國文學三人談》，《讀書》一九八五年十一期，頁八七。

不要忘記階級鬥爭」。

二、「樣板戲」的戲劇矛盾與階級鬥爭的內在契合

「樣板戲」的階級鬥爭模式是以不同階級二元對立的鬥爭衝突為思想核心的。矛盾衝突是戲劇最根本的特徵。對於「樣板戲」而言，社會的階級的鬥爭衝突域戲劇主題、情節、人物、語言的矛盾衝突具有相同的結構。

（一）戲劇衝突論

從戲劇理論的角度來看，矛盾衝突是必不可少的。衝突說以法國戲劇理論家布倫退爾為代表。十九世紀末布倫退爾指出，舞臺乃是人的自覺意志發揮的場所，人物的自覺意志的發揮必定會遇到阻礙，主體為克服阻礙就要與之鬥爭，這就構成「意志衝突」，戲劇的本質就在於此。美國戲劇理論家J.H.勞森則把戲劇的本質歸之為「自覺意志在其中發揮作用的社會性衝突」。他認為由於戲劇是處理社會關係的，而人的自覺意志又必須受社會必然性的制約，因而，真正的戲劇性衝突必須是社會性衝突。這種觀念可以用一句話來表述：沒有衝突就沒有戲劇。

（二）「文革」的政治意識形態

「文革」主流話語認為，政治路線是以一定階級的世界觀做思想基礎的。革命「樣板戲」之所以能成為宣傳毛澤東革命路線的有力的思想武器，這是因為它堅持按照無產階級世界現來改造世界，同傳統觀念實行最徹底的決裂。「舞臺佔領」，既是政治佔領，也是思想佔領。工農兵英雄形象佔領舞臺，也就是用馬克思主義、列寧主義、毛澤東思想佔領舞臺。封、資、修舊文藝是地主資產階級維護和傳播孔孟之道和資產階級思想的輿論

陣地，裡面塞滿了忠孝節義、三綱五常、因果報應、投降賣國等等反動透頂的貨色。」寫作組文章還認為，革命「樣板戲」用「馬克思主義、列寧主義、毛澤東思想，對於百年來統治文藝舞臺的反動沒落階級的意識形態進行了一番空前未有的大掃蕩，揭露了孔孟之道的虛偽性和反動性，迎頭痛擊了林彪反黨集團的復辟活動。它是討伐孔孟之道的一篇篇富有戰鬥力的檄文，又是共產主義世界觀的一曲響徹雲霄的凱歌」[20]。革命「樣板戲」以馬克思主義的階級論「說明被壓迫者與壓迫者之間的鬥爭，是你死我活的階級鬥爭，絲毫談不到什麼『忠恕』、『仁義』、『中庸』。」「『風狂紅旗舞，雨猛青松挺』，革命樣板戲是馬克思主義鬥爭哲學的頌歌，它說明我們進一步認識林彪『兩鬥皆仇，兩和皆友』的反動本質，鼓舞我們堅持無產階級的革命專政，永遠在鬥爭中前進。」「樣板戲」以階級鬥爭觀點批判「共同人性」論[21]。除上述批判文字以外，「文革」主流政治話語認為：「革命樣板戲深刻地揭示出：這種剝削階級的人性論，是反動派腐蝕群眾、破壞革命的工具。溫其久挑動農民下山時，搬動了所謂『骨肉之親』、『兄弟之誼』。鳩山妄想用『母子之情』瓦解李奶奶的革命鬥志，並且向李玉和販賣『人不為己，天誅地滅』的剝削階級人生哲學。然而，『人說道世間只有骨肉的情義重，依我看只有階級的情義重於泰山』，這是無產階級革命者對剝削階級人性論的響亮回答。」[22]如此等等，可見「樣板戲」已經成為政治、思想、藝術等路線鬥爭的武器。

19 北京大學・清華大學寫作組，《反映新的人物新的世界的革命新文藝——談革命樣板戲的歷史意義和戰鬥作用》，《革命樣板戲創作經驗選輯》（江蘇人民出版社，一九七四年），頁二六。原載一九七四年七月十六日《人民日報》。

20 北京大學・清華大學寫作組，《反映新的人物新的世界的革命新文藝——談革命樣板戲的歷史意義和戰鬥作用》，《革命樣板戲創作經驗選輯》（江蘇人民出版社，一九七四年），頁二六。原載一九七四年七月十六日《人民日報》。

21 北京大學・清華大學寫作組，《反映新的人物新的世界的革命新文藝——談革命樣板戲的歷史意義和戰鬥作用》，《革命樣板戲創作經驗選輯》（江蘇人民出版社，一九七四年），頁二六。原載一九七四年七月十六日《人民日報》。

22 北京大學・清華大學寫作組，《反映新的人物新的世界的革命新文藝——談革命樣板戲的歷史意義和戰鬥作用》，《革命樣板戲創作經驗選輯》（江蘇人民出版社，一九七四年），頁二六。原載一九七四年七月十六日《人民日報》。

（三）「樣板戲」與「文革」意識形態的關係

在「樣板戲」的思想主題中，階級鬥爭是國家問題的核心。而國家問題是政治學研究的核心問題。亞里斯多德的《政治學》一書中的「政治」一詞，來源於希臘語polis，即城邦的意思。亞里斯多德研究了國家的一般理論問題、國家的具體制度問題以及治理國家的原則、國家興亡盛衰的道理和國家權力的劃分等。國家問題在馬克思主義政治學說中更是佔有中心地位。《共產黨宣言》認為國家的產生本身就是階級鬥爭的產物。國家問題是政治學研究的永恆主題，而階級鬥爭是不可逾越的一個關鍵問題。

從哪種角度看，國家都是政治學研究的永恆主題，而階級鬥爭是不可逾越的一個關鍵問題。

從《海港》的情節模式，我們可以清晰地梳理出方海珍的階級鬥爭思維方式。方海珍認為散包事件是一個政治陰謀。而趙震山認為是一個偶然事故，搶運小麥，要是不扛，也不會出這樣的事故。但是，方海珍斷定這個散包的背後「說不定是一場尖銳複雜的階級鬥爭」。她由「突擊北歐船的主意，誰出的？」「兩千包出國小麥放在露天，誰幹的？」這兩個詰問將焦點都落實在錢守維身上。那麼錢守維為什麼會是最大的懷疑對象呢？方海珍從「毛主席教導我們：階級鬥爭，必須年年講、月月講、天天講」的教導中找到了根由。一九七二年《海港》劇組談創作體會時說：「同一九六七年的演出本相比較，新演出本的最大改動，是把戲劇衝突由人民內部矛盾改為以敵我矛盾為主，把錢守維改為隱藏的階級敵人。修改的目的，就是為了更深刻地揭示劇本所反映的無產階級專政下階級鬥爭的特點。」[23]

部份革命。「樣板戲」反映的主要是戰爭時期的革命歷史主題，具體的表達方式是通過階級鬥爭的二元對立模式來實現。「文革」的二元對立模式有破有立，「破」即「批判」，批判封建主義、資本主義的思想和文化。

23 上海京劇團《海港》劇組，《反映社會主義時代工人階級的戰鬥生活——革命現代京劇〈海港〉的創作體會》，《人民日報》一九七二年五月十八日。

還有「立」的一面，即所謂「文化革命是不破不立，有破有立的」[24]。「立」簡言之就是「發展社會主義的新文化」。對於什麼是「社會主義新文化」，沒有人進行集中而系統的說明。從當時的報刊文章和「發展社會主義新文化」的舉措來看，主要是宣傳社會主義制度的優越性，頌揚共產主義的道德精神，塑造工農兵英雄形象，突出現實生活中階級鬥爭的「紅線」。「立」在文藝界的體現較為突出，一九六三年二月上海市委書記柯慶施提出「大寫十三年」的口號，認為只有反映建國後社會主義革命和建設的文藝作品，才是社會主義文藝。文藝界「大演革命現代劇」被視為「發展社會主義新文化」的樣板。社會科學領域也在積極探索「為革命」而學術。文藝創作和學術研究應注意對現實問題的反映和解答是無可厚非的，但強行規定題材甚至形式，無疑是違反文化發展規律的。而且在當時「左」的指導思想和氛圍下，「發展社會主義新文化」所取得的成果，大都是為「左」的理論與實踐盲目唱讚歌的政治化、概念化、口號式作品。真正意義上的社會主義新文化是不可能藉此建立起來的。

「樣板戲」的創作按歷史時期來看，都是圍繞各個不同歷史時期階級矛盾與衝突展開的。抗日戰爭時期題材的有《紅燈記》、《沙家浜》、《平原作戰》；革命戰爭時期題材的有《杜鵑山》、《紅色娘子軍》、《白毛女》《沂蒙頌》；抗美援朝時期題材的有《奇襲白虎團》；解放後社會主義建設題材的有《海港》、《龍江頌》。

「樣板戲」創作的鮮明意圖是繼續無產階級的意識形態革命，將中國共產黨領導地位的歷史合法性以美學的藝術方式使人民群眾自然而然地接受，將毛澤東神聖的政治領袖形象以藝術的形式潛移默化地通過作品加以深化。而上述兩個目的的實現都無法繞開階級鬥爭這一中心主題。

「樣板戲」的反覆修改使它的內容在最大程度上切合了意識形態，但這僅還只是內容改造的開端。內容的表達尚須形式的有力支持。「樣板戲」作為一次京劇革命，對傳統京劇的形式做了相當大的創新與改造，而這

種改造正是為了更好地適應新的意識形態的需要。英國馬克思主義批評家特里・伊格爾頓在他的《馬克思主義與文學批評》中認為，馬克思主義批評要分析的是形式、意識形態及作家之間的特殊關係，他認為作家對形式的運用改造，並非個人才力所能決定，而是取決於「在那個歷史關頭，『意識形態』是否使得那些語言可以改變並且能夠改變」[25]。論者試圖要分析的是，探討「樣板戲」對京劇形式的改造與無產階級意識形態之間的內在聯繫。

三、「樣板戲」的影響

「樣板戲」的演出在一九七〇年達到了高潮。但演出主要集中在城市，占人口主體的農村由於條件匱乏，影響不夠城市深入。這對「樣板」地位的確立，發揮其效應有很大限制。於是，中央決定開展普及「樣板戲」的運動。具體措施包括組織「樣板團」，培育「樣板戲」的劇團，如中國京劇團、北京京劇四團、上海京劇團、上海芭蕾舞團等，並且到外省巡迴演出。除了外地城市的劇場之外，還深入到工廠車間、農村地頭。演出結束後，觀眾和演員會一起虔誠而熱烈地高唱《大海航行靠舵手》，政治宣教與藝術觀賞交融在一起。組織各地劇團來北京學習革命「樣板戲」。這種「學習班」長年持續開辦。當時對學習「樣板戲」必須「照搬」而「不走樣」，除此之外，又提倡不同劇種例如河北梆子、評劇、湖南花鼓戲、粵劇、淮劇等二十多劇種排演「樣板戲」，不同語言如維吾爾等少數民族語言大量移植。但各地的劇團的財力、物力，以及表演、導演的水準，無法與「樣板團」相比較，因而這種「普及」，也會導致損害「樣板戲」在公眾中的「經典」地位的危

25 〔英〕特里・伊格爾頓，文寶譯，《馬克思主義與文學批評》（人民出版社，一九八一年），頁一九一。

險。於是，覺得較為可靠的方法，是利用電影的手段，以江青提出的「還原舞臺，高於舞臺」忠實地「複製」來達到「普及」的目的。大量出版有關「樣板戲」的書刊。一九七〇至一九七五年，人民出版社、人民文學出版社、人民音樂出版社和上海人民出版社出版的「樣板戲」書刊，累計印數達三千二百多萬冊，各省的加印不包括在內。包括普及本、綜合本、五線譜總譜本和畫冊等。在綜合本中，不僅有劇本、劇照、主旋律曲譜，還有舞蹈動作說明、舞臺美術設計、舞臺平面圖、布景製作圖，燈光配置說明等，以便各地在「複製」、移植時做到對「樣板」的忠實。

「京劇革命」和「樣板戲」的權威地位由國家政治權力機構保證，它的存在加強了「革命」的激進派的地位，意味著這一派別對文藝「經典」創造權和闡釋權的絕對壟斷，和任何有異於「樣板」的文藝的存在資格的失去。隨著革命「樣板戲」地位的確立，由各「樣板團」或專門寫作班子撰寫的大量文章，總結「樣板戲」的規律和經驗，提供給所有文藝創作為必須遵循的規則。而任何對「樣板戲」的地位和具體創作問題的懷疑、批評，都會被當作「破壞革命樣板戲」的階級敵對活動，在「保衛文化革命成果」的名目下給予打擊。「樣板戲」的創作經驗，還被要求推廣到包括小說、詩歌、歌曲、繪畫等各種文藝樣式的創作中去。到了一九七四年，在「京劇革命」十年之後，創造「樣板」的實驗事實上已出現難以為繼的危機，公眾對「樣板」的熱情已大為減退，企圖以精心構造的「樣板」來帶動文藝創作的繁榮，這一局面看來並未出現。但是「文革」主流話語依然認為：「以京劇革命為開端，以革命樣板戲為標誌的無產階級文藝革命，經過十年奮戰，取得了偉大勝利。」「無產階級有了自己的樣板作品，有了自己的創作經驗，有了自己的文藝隊伍，這就為無產階級文藝事業打下了堅實的基礎，開闢了廣闊的道路。」[26]

26 初瀾，《京劇革命十年》，《紅旗》一九七四年第七期。

「樣板戲」影響的逐步擴大與現代化的電影工業製作是分不開的。一九六九至一九七二年間，為了解決「看戲難」的問題，於是大力普及「樣板戲」電影。北京電影製片廠、八一電影製片廠、長春電影製片廠等，由謝鐵驪等執導，將它們先後拍成舞臺電影片，在全國發行、放映。三百多種地方戲曲劇種還對「樣板戲」進行了移植；並被錄製成各類唱片發售。「樣板戲」拍攝電影、錄製唱片和移植成地方戲曲時，都嚴格要求不能走樣。「文革」期間小說、電影、戲劇創作枯竭，文化生活長時期極其枯燥，「樣板戲」成為「文革」時期貧乏的精神、文化生活的主要閱讀與欣賞對象。而這樣一種經歷，對許多人來說，卻意味著精神的壓抑與傷害。巴金在《隨想錄》中曾說，他一聽到「樣板戲」就心驚肉跳，這是一種典型的創傷記憶。

第三節　古為今用：「樣板戲」的現代化

江青在《紀要》中說：「文化革命要有破有立，領導人要親自抓，搞出好的樣板。資產階級有所謂『創新獨白』，我們也要標新立異，要標社會主義之新，立無產階級之異。要努力塑造工農兵的英雄人物，這是社會主義文藝的根本任務。我們有了這樣的樣板，有了這方面成功的經驗，才有說服力，才能鞏固地佔領陣地，才能打掉保守派的棍子。」[27] 這段話道出了京劇革命的方法與目的，也提出了「根本任務」論這一目標。

27 《林彪同志委託江青同志召開的部隊文藝工作座談會紀要》，《人民日報》一九六七年五月二十九日。

一、「樣板戲」與京劇

（一）無產階級文藝為什麼要選擇京劇？

首先，自晚清以來，戲曲是中國工農大眾喜聞樂見的文藝形式。毛澤東的革命文藝生涯都與戲曲難分難解。三十年代蘇區的文藝運動，主要就是戲劇運動；延安時代中宣部的通知指出：「在目前時期，由於根據地的戰爭環境與農村環境，文藝工作各部門中以戲劇工作與新聞通訊工作為最有發展的必要和可能。」由於毛澤東重在利用舊形式「推陳出新」在內容上配合現實政治，所以無論是延安時代的《逼上梁山》還是一九六〇年的豫劇《破洪州》，獲得毛澤東讚賞的主要還是舊戲新編。毛澤東為一九六三年的批示中，他特別說：「至於戲劇部門，問題就更大了。」《紀要》則說：「京劇這個最頑固的堡壘。」與《講話》利用舊形式相比，《紀要》突出的創造新的文藝以對抗舊的文藝。其次，戲曲的藝術結構與政治秩序有內在的契合。正如陳晉指出的：「戲曲形式一方面同現代生活有『先天的斷路』，但其觀念形態又與『文革』時期的文藝理論體系有著『先天的和諧』。例如，戲曲表演的『程式化』與『文革』文藝創造的『模式化』，戲曲人物的『臉譜化』與『文革』文藝形象的『概念化』，戲曲唱臺詞的『板眼化』與『文革』文藝的『公式化』。簡言之，戲曲藝術的古典主義藝術方法本身就有『一元化』、『樣板化』的內在規定，很容易被用來為『文化革命』一統天下的政治目的服務。」

28　《中共中央宣傳部關於執行黨的文藝政策的決定》，中央檔案館編，《中共中央文件選集》第十四冊（中共中央黨校出版社，一九九二年），頁一〇八。

29　陳晉，《文人毛澤東》（上海人民出版社，一九九七年），頁六〇九。

除此之外，陳晉認為，農民這一主體在「樣板戲」中佔據有非同尋常的歷史地位。即使在社會主義制度建

立以後，中國也仍然是農民為主體的國家，無論怎樣的政治操控和精心設計，「樣板戲」都與此前延安文化、

大躍進民歌一樣難脫農民本性。其中，唯一表現工人生活的是《海港》，但它顯然不具代表性，毛對它的評論

也不太熱情：「《海港》太平，矛盾不突出，玻璃纖維吃了能有生命危險，人們都不知道？那個女演員太過分

了。」毛澤東評價最高的反映農村生活的《龍江頌》：「這個戲不錯，五億農民有戲看了。」幾個樣板戲中，

能流行的，大概要算《龍江頌》了。他還提出具體修改意見：「不要以交公糧結束，可以武打結束，有了壞人，不要那麼簡單地被揪出，可

以讓他跑，跑到後山煽動組織隊伍。」「最後一場要改好，然後黃國忠帶一支隊伍打過來，把他抓住。」[30]

第三，京劇在當時是舉國上下共同的愛好。一九六四年一月三日，《中央首長在「文藝工作座談會」上的

講話》向我們披露了當時中國戲曲的基本生態。

各種文藝部類中戲曲團體是人數最多的，戲曲具有廣泛的群眾基礎。周揚說，推陳出新的「重點是戲曲、曲

藝」。周揚介紹了全國戲曲與話劇創作隊伍的概況以及不同藝術形式在觀眾心目中的地位。「現在全國×多個藝

術表演團，其中×多個是戲曲，話劇只有×個。戲曲隊伍有×多萬，是最大的一個隊伍。至於業餘的，多得不得

了。特別是在農村中，都會唱舊的東西。所以這個東西是大量的。×多個劇團裡面，第一位是京戲（有×多個京

劇團），第二位是評劇，第三位是豫劇，第四位是越劇，第五位是川劇。」劉少奇則介紹了京戲在中共階層內部

的情況，他說：「聽說我們各級幹部喜歡看京戲，喜歡看帝王將相那些東西。京戲為什麼這樣多呢？北方幹部到南

方去，要搞個京劇團。本來廣東、湖南、南京那些地方是沒有京劇團的。就是因為領導上面他喜歡這些東西，正如

30
參見陳晉，《文人毛澤東》（上海人民出版社，一九九七年），頁六一二─六一三。

毛主席講的，有些共產黨員不熱心提倡社會主義的藝術，而是喜好封建主義跟資本主義的東西，領導幹部一提倡，一喜歡，甚至用挖牆腳的辦法，高薪的辦法，這些東西就多起來了。」他指出了京戲的繁榮與領導、觀眾喜好的推動作用的關係。戲曲裡的傳統觀念和藝術形式還具有深厚的群眾基礎，這一方面反映了中國共產黨「推陳出新」的難度，另一方面也反映了戲曲在人們心目中難以動搖的地位。即使電影的票價與京劇完全不可同日而語，但是依然擋不住觀眾對京劇的熱情，京劇演員的收入也是相當可觀的。一九六〇年代初，由於經濟狀況每況愈下，為了啟動演出市場，一度被禁演的部分傳統戲又開始恢復上演了，同時在中央的具體安排下，還特別派出了馬連良、張君秋等藝術家赴香港演出賺取外匯。京劇能夠對於拉動票房如此巨大的作用，可見群眾根基之深厚。

（二）「樣板戲」為什麼選擇京劇？

第一，程式是中國戲曲表現形式普遍性的規律和原則。沒有程式，就沒有中國戲曲藝術的存在。程式體現在劇本體制、腳色行當、服飾妝扮、表演動作、唱念文辭、唱腔、器樂伴奏等多方面。也正是由於京劇具有成熟的程式化創造，「樣板戲」找到了足可依託的載體。「樣板戲」與革命現代京劇具有密切關係，如京劇《龍江頌》、京劇《杜鵑山》、京劇《磐石灣》、京劇《平原作戰》、京劇《紅雲崗》等，還有根據「樣板戲」芭蕾舞劇《紅色娘子軍》改編的京劇《紅色娘子軍》等。

第二，京劇唱腔的風格。

分析戲曲現代戲選擇京劇的原因時，首先有必要對京劇的性質有清晰的認識。就唱腔而言，京劇是在徽調、漢調的基礎上吸收崑曲和梆子腔逐步形成的，所以它兼具各類唱腔的優點，適合於各類情感的充分表現。京劇唱

31　劉少奇、鄧小平、彭真、周揚，《中央首長在「文藝工作座談會」上的講話》（一九六四年一月三日），《批判資料：中國赫魯雪夫劉少奇反革命修正主義言論集（一九五八年六月——一九六七年七月）》（人民出版社資料室，一九六七年九月）。

腔主要包括西皮、二黃。就聲腔風格而言，二黃的旋律通常平穩，節奏舒緩，唱腔較為凝重、渾厚、穩健，適於表現沉鬱、蕭穆、悲憤、激昂的情緒。而西皮的旋律起伏較大，節奏緊湊，唱腔較為流暢、輕快、明朗、活潑，適於表現歡快、堅毅、憤懣的情緒。就器樂伴奏而言，京劇的伴奏分為文場、武場，與之相適應的器樂也相當齊備。文場中有弦樂器胡琴（也稱為京胡）、京二胡；彈撥樂器月琴、弦子（小三弦）、琵琶、阮琴、揚琴；吹管樂器笛子、嗩吶、海笛和笙。文場樂器以胡琴為主樂器。武場中以鼓板為主，大鑼、小鑼次之，另有鐃鈸、堂鼓等。上述配備的器樂通過高明的指揮，具有十分豐富的表現力。京劇作為劇種的優勢，成為了藝術創新的武庫。這種傳統的戲曲形式按照毛澤東對「社會主義的內容，民族的形式」的理解，京劇現代戲理當成為中國民族藝術的代表。

總之，之所以選擇京劇的現代劇碼來作為「樣板戲」，除了看重京劇綜合國粹的各種藝術特質，具有廣泛的群眾基礎，流傳特別廣泛之外，尤其與京劇這種形式最能體現革命的大氣磅礡、豐富意蘊是有著直接關係的。比較而言，越劇、崑曲、豫劇、秦腔，其效果未必能夠滿足「樣板戲」的要求。

第三，京劇與京音。

一九六四年六月七日《人民日報》發表林兮的文章《喜聽京劇唱京音》，他從語音的角度肯定京劇現代戲的突破。首先，他介紹了京劇的生存狀況。「京劇在北京生長發展了一百幾十年了，」提倡純用北京音唱京劇也有三十多年了，可是，直到大演現代戲的最近這一兩年，才真正實現了用京音唱京劇。」其次，京劇現代戲帶來的藝術革新及其效果。「直到聽了趙燕俠等北京京劇團的同志們唱的《蘆蕩火種》，才真正體會到用京音唱京劇的妙處，領略到用京音唱出來的京劇的味道。」接下來他重點探討了京劇語音變革的必要性。「京劇來自徽調，名演員

32 林兮，《喜聽京劇唱京音》，《人民日報》第八版，一九六四年六月七日。

33 林兮，《喜聽京劇唱京音》，《人民日報》第八版，一九六四年六月七日。

余三勝、譚鑫培等多是湖北人，又接受了宋、元以來北曲用中原音韻的傳統，因此在唱腔上歷來講究「中州韻」（按河南音分尖團）和「湖廣調」（按湖北音念四聲），又有一套所謂「上口字」（按方音或者古音唱念的字）。再加上由男扮女、老演少和強調生、旦特徵而形成的「小嗓」（假音），演唱起來好些戲詞就離開北京語音的普通話相當遠，變成不容易懂了。其中尤其是旦角的唱詞，更不容易讓群眾聽清聽懂。」他認為用這種不容易聽清聽懂的語音唱舊戲，表現歷史人物，本來已經不大容易為工農兵大眾所接受；如果不加改變地用來演唱現代戲、表現現代人物，就更會令人覺得不真實，聽起來彆扭。他以《蘆蕩火種》為例說：「如果阿慶嫂、沙奶奶、陳縣委門把陳縣委唱得像周瑜，那還能夠『唱出革命者的氣質，唱出英雄人物的思想感情』（趙燕俠語）來嗎？」「京劇《蘆蕩火種》用北京音唱念，是做得相當徹底和認真的⋯「尖團音」不分了，「上口字」不講了，「湖廣調」不拿了；且角吐字極清，小生改唱大嗓。結果呢，不僅還是京劇，而且是內行、外行人人叫好的京劇。」[34]這一專業、地道的藝術分析道出了「樣板戲」語音變革的合理性。

戴嘉枋對京劇「樣板戲」的音樂改革進行過深入研究，他認為：「京劇『樣板戲』為使觀眾能聽懂唱詞和道白，貼近生活，增強現實感和時代感，摒棄了傳統京劇中用中州韻字音的「韻白」，而全用普通話音的話白，這就使它客觀上同樣面臨了新歌劇音樂結構上存在的困惑。可是京劇『樣板戲』應該說還是較好地解決了這一問題。而這一問題的解決，除了京劇『樣板戲』普遍地強調了像對白音樂、動作和舞蹈音樂的譜作，以及唱腔前奏、過門、尾奏音樂對唱腔的起、承、轉、合做了必要而又極具效果的鋪墊準備或呼應、終結之外，作為具有構成音樂要素之一——節奏的京劇鑼鼓伴奏貫串始終，更為形成京劇「樣板戲」在音樂結構上的完整性發揮了巨大的作用⋯且不

34 林兮，《喜聽京劇唱京音》，《人民日報》第八版，一九六四年六月七日。

說打擊樂在配合亮相、突出造型和唱段中為烘托感情、渲染氣氛的運用；在劇中人物道白而其他樂器停頓的情況下，為加強語氣、調節節奏單獨使用的打擊樂，也賦予了道白以鏗鏘有力的音樂感。更何況在道白轉入唱腔時，京劇鑼鼓必須在節奏上為此做好導入的張弛準備，這就在很大程度上緩解和消融了由說到唱銜接不自然的問題。值得注意的是，即便如此，後來的京劇『樣板戲』創作仍未漠視這一相對新歌劇來說已解決得相當不錯的問題，力求通過加強道白的音樂性使其更趨完美，這集中體現在《杜鵑山》以普通話音的『韻白』完全替代白話道白的成功嘗試上。」[35] 上述對二人對京劇「樣板戲」音韻特色的分析，說明了「樣板戲」選擇京劇藝並非偶然。

「文革」結束以後，翁偶虹回憶過他與李少春的合作往事，從中我們可以看到京劇藝人對傳統藝術的繼承和革新。李少春最後塑造的一個舞臺人物形象是《紅燈記》中的李玉和，也是他倆最後合作的一齣戲。這次合作，他們曾就運用唱、念、做、打等表演程式如何表現現代生活的問題，交換過意見[36]。「京劇的藝術手段如何用於表現現代生活，李少春的成功實踐表明：一切要有本源，要源於傳統。比如他曾說，楊白勞與李玉和這兩個人，身份不同，那臺步該怎麼走？前者貧寒困苦，就要借用傳統衰派老生的臺步，後者剛健豪邁，則要化用武老生的臺步。其他一舉一動一招一式，莫不是這樣化出來。而唱腔也同樣如此：《紅燈記》中李玉和有段唱：『一封請柬藏毒箭』……唱腔就是他由傳統戲《戰樊城》中一句：『一封書信到樊城』化過來的。京劇表演藝術家李少春塑造了《白毛女》中的楊白勞、《紅燈記》中的李玉和、《林海雪原》中的少劍波等藝術角色，成功地運用傳統京劇表演技巧，塑造了現代英雄人物。」[37]

35 戴嘉枋，《論京劇「樣板戲」的音樂改革（下）》，《黃鐘》二○○二年第四期。

36 中國人民政治協商會議北京市委員會文史資料研究委員會，翁偶虹，《我與李少春》，《京劇談往錄續編》（北京出版社，一九八八年），頁四○五。

37 中國人民政治協商會議北京市委員會文史資料研究委員會，翁偶虹，《我與李少春》，《京劇談往錄續編》（北京出版社，一九八八年），頁四○六。

翁偶虹為他自己的寫作前景制定了「摸索，改裝，蛻化，創新」四步工序，他與李少春塑造人物的工序不謀而合，只是他把「改裝」易為「尊重」。李少春認為，不尊重傳統的表演風格，可能會落到不像京劇的結果；在尊重傳統的原則下，經過蛻化，達到創新。而這創新也不是故意地標榜新奇，只求適應現代生活的表現而已。[38]

翁偶虹問李少春：「李玉和這個人物，你用什麼腳步？」他說：「既然是京劇，必須在京劇的表演程式上去摸索。我演楊白勞，用的是老生的衰派腳步，演少劍波，用的是武生腳步。李玉和與鳩山的鬥爭，不是訴諸武力，而是心兵交鋒，李玉和的革命英雄主義與革命樂觀主義的精神，必須是內涵的。我想用武老生的腳步，腿抬得高，步邁得窄，有一股內涵的英武之氣，可能適合李玉和這個人物。但是運用起來，心裡是武老生腳步的『範兒』，走出來卻不能硬梆梆的見稜見角，這就是蛻化，假若嘗試成功，就算創新。」通過他的分析，我看到他在《赴宴鬥鳩山》那場戲裡，刑後再上，撐椅挺立，怒指敵寇的兩晃搖，問他是不是化用了《獨木關》的薛禮的身段，他含笑反問：「您看出是哪處的身段？」我說：「當然是火頭軍『攪人兒』的身段了。」他說：「那是我的初步方案，試了幾次，還覺得不夠英挺，我又改用薛禮上馬、病體不支、以槍拄地的兩晃搖了。」李少春尊重傳統，化用傳統，不僅僅在表演上做出成績，唱工方面，也是如此。那段「臨行喝媽一碗灑」，在「時令不好風雪來得驟」的「來」字上，用中州韻的四聲發音，把陽平的「來」字，唱成「籟」字，就彷彿梅蘭芳唱《鳳還巢》那句「女兒言來聽根源」一樣地韻味盎然。

38 中國人民政治協商會議北京市委員會文史資料研究委員會，翁偶虹，《我與李少春》，《京劇談往錄續編》（北京出版社，一九八八年），頁四○六。

我有時在他面前哼唱這[39]句，他說：「您想沒想，假若這個『來』字不用去聲唱法，是不是就像其他地方戲了？」我笑而頷之，聯想到他唱的那段「提籃小賣拾煤渣」，精簡過門，創造出口語化的唱段風格，結合他自己定下的「摸索、尊重、蛻化、創新」的八字工序，由衷地欽佩他是位忠實於傳統而又富有獨創精神的藝術家[40]。

據翁偶虹回憶，《紅燈記》改動頻繁的是《刑場鬥爭》一場，這並不是演員跟編劇、導演的矛盾，關鍵是江青伸入了黑手。最初，李玉和上場唱【新水令】，江青仇視崑曲，斥責作者不懂得用靜場的「導、碰、原」成唱腔。

少春安慰我說：「假若作者不懂得用『導、碰、原』，他也不敢接受改編《紅燈記》的任務了！可能是她感覺唱工不夠豐富而挑毛病，您何不在後面見李奶奶時，豐富唱段？」少春雖出於善意地安慰作者，可是胳膊擰不過大腿，終於在江青的「聖旨」下，刪割【新水令】重寫「導、碰、原」。陰雲未散，狂飆又起，十年浩劫，奪去了少春的生命。我本來很有興致地寫這個回憶錄式的《我與李少春》，寫到這裡，不覺悲從中來，淚隨筆下，興致索然，只好擱筆。他日興之所至，或可補遺二三，庶成全璧。

39 中國人民政治協商會議北京市委員會文史資料研究委員會，翁偶虹，《我與李少春》，《京劇談往錄續編》（北京出版社，一九八八年），頁四〇六。

40 中國人民政治協商會議北京市委員會文史資料研究委員會，翁偶虹，《我與李少春》，《京劇談往錄續編》（北京出版社，一九八八年），頁四〇六。

綜上所述，京劇傳統老生藝術已發展到爛熟階段，李少春的表演風格是文武老生的典範，他結合傳統戲曲藝術如何從傳統走向創新提供了規範。例如，他在《紅燈記》中採用了音調適度的「新式京白」。根據「文皮武骨」的理念，他在生活化的步態、造型裏融入老生、武生的身段。方面的多年積累，在表現現代生活上進行了精細的試驗，為京劇表現現代生活找到了值得借鑒的經驗，並為戲曲藝術如何從傳統走向創新提供了規範。

二、「樣板戲」的產生與京劇現代戲的關係

「樣板戲」的創作，在「文革」期間，被描述為是與「舊文藝」決裂的產物，強調它們開創「文藝新紀元」的意義。但在事實上，這些作品與激進派所批判的傳統文藝之間的關聯，是顯而易見的。

「樣板戲」的形成經歷了從京劇→革命現代京劇→革命「樣板戲」的發展過程。一九六四年了規模盛大的全國京劇現代戲觀摩演出大會，演出了革命現代京劇《紅燈記》、《智取威虎山》、《蘆蕩火種》、《奇襲白虎團》、《紅嫂》等。江青曾插手革命現代京劇，經過她的修飾篡改，成了「文革」期間的「樣板戲」。這些現代戲既是在極「左」思潮流行的背景下產生，又為極「左」思潮的進一步發展推波助瀾。因此，我們既要看到它們與「樣板戲」的區別，也要看到二者之間的內在聯繫。文本形式經歷著轉換與創造的問題，從小說到戲劇，從戲劇到音樂與電影。在一九五八年至一九六四年間，「樣板戲」的前身「京劇現代戲」是當時戲曲改革的一個主要成果，也是當時文壇的重要收穫之一。在一九六三年前後，江青開始插手「京劇現代戲」，並將《沙家浜》（《蘆蕩火種》）、《紅燈記》和《智取威虎山》等幾部有良好基礎的劇作培養成自己手中的「樣板」，在「文革」中被捧上了天，作為無產階級文藝方向的標誌，成了當時幾乎唯一可以公開演出的劇碼。

自從一九六三年開始，全國範圍內多次舉辦話劇和戲曲會演。一九六四年七月，在北京舉行了全國京劇現代戲觀摩演出大會，來自九個省、市、自治區的二十八臺「京劇現代戲」，包括日後成名的《紅燈記》、《蘆蕩火種》（後改名《沙家浜》）、《奇襲白虎團》、《智取威虎山》等。一九六五年創作和上演的表現現代生活的劇碼就有三百二十七個，其中話劇一百七十二個。在當時產生熱烈反響的有：《第二個春天》、《杜鵑山》、《霓虹燈下的哨兵》、《雷鋒》、《千萬不要忘記》、《年輕的一代》等。江青在觀摩演出人員座談會上做了談話[41]，她早在一九六三年就開始嘗試培植「樣板戲」[42]。「樣板戲」是在「京劇現代戲」和其他文藝形式包括小說、電影和話劇的基礎上產生的。「樣板戲」中的京劇主要是在「滬劇」、「淮劇」和「話劇」等現代戲劇形式的基礎上產生的，連「交響音樂」《沙家浜》實際上也是在京劇的基礎上出現的「京劇音樂、交響樂、合唱和表演」的大雜燴。而「現代芭蕾」《白毛女》和《紅色娘子軍》也不例外。雖然《奇襲白虎團》常常被人們看作是「原創」，實際上也僅僅是一種「京劇」形式的原創，而不是從其他文藝形式改編的。在內容上，「樣板戲」與京劇現代戲也有許多共同之處。也就是說，「樣板戲」的許多原則和特徵，如「強調階級鬥爭，強調道德教化，從理想化出發，設計情節和戲劇衝突，塑造高大完美的英雄形象」等，都是在京劇現代戲的創作過程中就已經形成的，江青將其改造為「樣板戲」，只是將這些原則和傾向極端化、具體化。因此，傅謹認為：「我們既要看到它們與『樣板戲』的區別，也要看到二者之間的內在聯繫。從政治與藝術的關係角度看，還需要考慮到另一方面。即使像樣板戲這種過程處處受到政治話語支配的藝術類型，也不能說完全沒有藝術家的創造空間。在『樣板戲』創作改編過程中，藝術確實被最大限度地工具化了，只不過

41 該談話一九六七年公開發表時以《談京劇革命》為標題，參見江青的《談京劇革命》（《紅旗》一九六七年第六期）。

42 「樣板戲」的發展正式起始於一九六三年，這一觀點可以參見李松編著的《「樣板戲」編年史・前篇：一九六三─一九六六年》（秀威資訊科技股份有限公司，二〇一一年）。

我們還是需要討論，這二工具的構成有其本身的複雜性，有些二手段完全可以擁有獨立的價值，比如音樂唱腔。」[43] 我準。更不用說京劇藝術的構成有其本身的複雜性，有些二手段完全可以擁有獨立的價值，比如音樂唱腔。

們現在討論「樣板戲」現象，需要這樣一種共識——「樣板戲」具有特定的政治內涵，但是這並不意味著我不可以從藝術的角度評價與批評它。「更準確地說，在許多場合，藝術與政治有著千絲萬縷的聯繫，在樣板戲的創作過程中尤其如此；然而，有關政治對藝術的影響不能一概而論也不能截然拒斥，這種影響雖非必然，卻極常見。」[44] 中國當代文學藝術歷史上，固然經常存在從政治角度壓抑甚至強暴藝術的現象，我們卻不能因為某件藝術作品的創作過程中摻雜了政治的考慮，或者因為像「樣板戲」這樣的作品在創作改編過程中受到政治因素的嚴重干預，就因此截然否定它的藝術內涵或藝術價值，甚至拒絕從藝術角度研究、批評它們。

三、「樣板戲」改編者的意圖

「樣板戲」雖然是高度政治化的藝術作品，但是，之所以具有一定的觀賞性和藝術魅力，很大的原因在於它首先是京劇。它首先是以京劇的形式存在，其次才是具有特定時代色彩的「樣板戲」。在音樂創作實踐中，雖然「移步不換形」、「京劇姓京」等觀點在理論上受到批判，但「樣板戲」基本上遵循了京劇音樂本身的內在規律，保持甚至部分地強化了京劇音樂的旋律特點。我們不能離開京劇的技術與藝術魅力，忽視它的載體的作用。用「文革」後期主流話語對「樣板戲」創作的經驗總結來看，「如何解決好京劇藝術形式的繼承革新問題，是與塑造無產階級英雄典型緊相關聯的重大課題」。京劇藝術過去一直是表現舊時代舊人物的，刻畫反面

43　傅謹，《樣板戲現象平議》，《大舞臺》二〇〇二年第三期。

44　傅謹，《樣板戲現象平議》，《大舞臺》二〇〇二年第三期。

人物比較容易，要刻畫新時代新人物的確就很不容易。因此，「京劇思想內容的革命，必然要求對京劇藝術形式實行根本性的改造」。問題的根本性解決就能實現：「工農兵英雄人物形象就能牢固地佔領京劇舞臺；解決不好，帝王將相、才子佳人就會東山再起。」有兩種改編的思路，一是「對舊京劇的藝術形式採用『舊瓶裝新酒』的改良主義的辦法，顯然是與革命背道而馳的。讓我們時代的工農兵英雄人物去吟唱實現古人的老腔老調，模擬死人的舉止動作，勢必歪曲新生活、醜化新人物」[45]。相反，完全拋開京劇藝術特色，採取虛無主義的態度，另起爐灶，搞白手起家，也是走不通的。「要讓京劇的唱、做、念、打各種藝術手段都為塑造無產階級英雄形象服務，就必須從生活出發，打破老腔老調，批判地吸收和改造其有用的東西，標社會主義之新，立無產階級之異。」[46]「文革」十年來，京劇革命堅持了「古為今用，洋為中用」、「推陳出新」的方針，解決了京劇藝術形式的批判繼承和創新的問題。古與今、洋與中、推陳與出新是對立的統一，也就是破字當頭、立在其中的道理。「不破不立。破，就是批判，就是革命。」[47] 革命「樣板戲」中英雄人物的音樂形象和舞蹈形象的產生，都是批判繼承和改造了舊京劇藝術中有用成分而進行創新的結果。每個英雄形象的成套唱段設計，對傳統的唱腔和唱法都進行了革命，既具有強烈的時代精神，又發揮了京劇唱腔的藝術特色。人民群眾中不論男女老少，不論是京劇的內行還是外行都樂於學唱革命「樣板戲」的唱段，無論他們是被動的灌輸還是主動的接受，舊京劇中那些「最精彩」的唱段的確沒有革命「樣板戲」的唱段這樣廣為流傳。儘管如此也不足以證明「革命樣板戲」已在藝術上戰勝了舊京劇，壓倒了舊京劇，為無產階級開闢了批判繼承向改造古典藝術形式的革命道路」[48]。

45 初瀾，《京劇革命十年》，《紅旗》一九七四年第七期。

46 初瀾，《京劇革命十年》，《紅旗》一九七四年第七期。

47 初瀾，《京劇革命十年》，《紅旗》一九七四年第七期。

48 初瀾，《京劇革命十年》，《紅旗》一九七四年第七期。

洪子誠認為，「當代」文學的決策者的立場、觀點雖有其內在邏輯，但也不是沒有變化。這種前後並不總是一致的情況，也是「多層性」現象存在的原因。而激進的文學力量推動「一體化」過程的實驗的、不確定的性質，以及他們在這一過程中遇到的難題（特別是，動用哪些人力的、藝術的資源來創建他們所理想的新型文學），都會在預期和結果、理論和實踐之間出現裂痕，而不會都那麼一律和清晰。一個明顯的事實是，「文革」期間文化激進力量在理論上，在公開表示的姿態上，對文化遺產雖然表示了激烈的決裂態度，但在「樣板戲」的創作中，所動用的人力資源、藝術資源，卻與這些主張並不一致；參加創作的編劇、導演、演員、音樂唱腔、舞臺美術設計人員，都是全國該領域訓練有素（受「舊藝術」所浸染）的「權威」，而京劇等傳統藝術形式所積累的成熟經驗，也使「樣板」的創造不致「空無依傍」。這種「多層」現象，大體上表現為兩種情況：一是不同文學形態的對立、衝突。它們在某一歷史情境下，構成「主流」與「非主流」（「逆流」）、「顯在」與「潛隱」的關係。一些在不同時期受到批判、非難或忽視的作品和文論，以及一些祕密、「地下」（如「文革」期間）的寫作，屬於這類情況。另一種表現形式，則是同一文本內部的文化構成的多層性。最近一段期間，對一些文本所做的重讀，顯示了這種「多層性」在闡釋上的興趣。如《白毛女》的演化，如趙樹理小說的民間文化成分，如《林海雪原》、《三家巷》等現代通俗小說講述的關係等。在「當代」，現代形態的「通俗小說」（俠義、言情、偵探等）失去存在和發展的空間。但「通俗小說」的文體因素和藝術成規，卻在《林海雪原》、《三家巷》等小說中，與「現實主義」小說的成規，發生怪異的「結合」。在某些「樣板戲」中，也存在文化來源的複雜性的現象。政治觀念闡釋的基本框架，對傳統和民間文藝的有限度借重，以及對傳奇性、觀賞性的追求，使正統敘述之外也存在另外的話語系統[49]。洪子誠的上述分析，說明了「樣板戲」在傳

統與創新、嚴肅與通俗方面存在複雜的矛盾糾纏，因而一種高度純粹的所謂無產階級文學只會是一個神話。

按當時流行的主導話語來說：「十年巨變，絕非偶然。發生在中國的這場京劇革命，是由社會主義歷史時期存在著階級、階級矛盾和階級鬥爭的現實決定的，是馬克思列寧主義和修正主義鬥爭的必然產物，是黨的基本路線指引下無產階級防止資本主義復辟、鞏固無產階級專政的戰略措施。」[50] 京劇現代戲產生也有著特定的「文化語境」，即當時的文化背景。傳統文化作為文藝的「舊基地」遭到全面清除，在此之前的幾乎所有文學藝術的指導原則。文藝問題作為「上層建築」中一個重要問題得到了前所未有的高度重視，而戲劇作為一種影響很大的群眾性的文藝形式，更是得到了比其他文藝形式更多的關注。

創作都遭到否定和質疑，「革命的現實主義和革命的浪漫主義」相結合的創作方法成為了創造「無產階級文藝」的指導原則。

第四節　洋為中用：「樣板戲」的本土化

「樣板戲」之所以能夠成為「文革」文藝的「樣板」，是因為它根據政治教化和藝術革新的需要融會了古今中外多樣化的戲曲、音樂與舞蹈形式。其中的芭蕾舞劇《紅色娘子軍》、《白毛女》、《沂蒙頌》、《草原兒女》在藝術結構、舞蹈編排上與《仙女》、《吉賽爾》、《天鵝湖》等經典劇碼具有明顯的聯繫。而選用芭蕾舞作為「文藝革命」的突破口，其目的之一是落實毛澤東「古為今用、洋為中用」的指示。毛澤東說過：「對於過

去時代的文藝形式，我們也並不拒絕利用，但這些舊形式到了我們手裡，給了改造，加進了新內容，也就變成革命的為人民服務的東西了。」[51] 其目的之二，按江青等文藝激進派的解釋，當時的藝術部門是京劇、芭蕾、交響樂等封建主義、資本主義文藝的「頑固堡壘」，如果這些堡壘都可以攻克的話，那麼意味著其他領域的「革命」更是完全可能實現的。不同的藝術形式經過了「樣板戲」藝術工作者頗費苦心的吸收與改造之後，的確取得了很大的成功。一九六四年，毛澤東與劉少奇、朱德、彭真等黨和國家領導人觀看了芭蕾舞劇《紅色娘子軍》之後，給出了滿意的評價：「方向是對的，革命是成功的，藝術上也是好的。」[52] 然而，從芭蕾舞劇「樣板戲」脫胎換骨成為「無產階級光輝經典」的革命化過程中，我們可以看出藝術形式與意識形態之間的膠著關係，發現藝術形象所鐫刻的政治規訓與馴化的印記。畢竟革命政治只有通過美學化策略才能得以更好地實施和貫徹。不可忽視的是，芭蕾「樣板戲」所要表達的思想內容與所運用的藝術形式之間還是存在一些無法彌合的裂痕。

「樣板戲」的「洋為中用」主要體現在如下這些作品中，第一階段（一九七二年前）：芭蕾舞劇《紅色娘子軍》、芭蕾舞劇《白毛女》、交響音樂《沙家浜》、鋼琴伴唱《紅燈記》。第二階段（一九七二年後）：芭蕾舞劇《沂蒙頌》、芭蕾舞劇《草原兒女》、交響音樂《智取威虎山》。

一、藝術形式：從歌劇到芭蕾舞劇

芭蕾「樣板戲」對異域藝術形式經過了選擇、過濾、吸收與改造的過程，它的成就主要表現在芭蕾舞的舞蹈程式糅合了中國民族舞蹈的元素以及地域風情，發揮了芭蕾舞以優美的形式表現甜蜜、苦悶、失望、幽怨等內心

51 毛澤東，《毛澤東選集》（人民出版社，一九九一年），頁八五五。
52 轉引自邁新，《人民戰爭的壯麗頌歌——排演革命現代舞劇〈紅色娘子軍〉的體會》，《人民日報》一九六九年八月十三日。

情感的長處。歌劇《白毛女》的編劇丁毅稱讚說：「用工農兵的革命的戰鬥的生活代替了資產階級的談情說愛，成為革命芭蕾舞劇的全新內容。並且從反映這些嶄新的內容出發，從根本上改造了芭蕾舞的舊形式、舊技巧，創造了新形式、新技巧，使這一藝術獲得了新的生命。從此，在我國，芭蕾舞劇才真正成為人民自己的藝術財富。」[53]

芭蕾舞劇《紅色娘子軍》遵循毛澤東「革命的政治內容和盡可能完美的藝術形式的統一」的原則，「在內容上進行改革的時候，在藝術形式上也進行了大膽的創造，標社會主義之新，立無產階級之異」，創作出新鮮活潑、剛健樸實的風格。[54]它在原來芭蕾舞的基礎上適當摻進了中國古典舞和民間舞的因素，同時又從現實生活出發創造了一些新的舞蹈語彙。例如，為了表現洪常青的剛毅性格，使用了中國古典舞耍刀和「飛腳」等。根據黎族民間舞蹈改編的《五寸刀舞》和《荔枝舞》等也被有機地融合進入舞劇中，表現了青年赤衛隊的勇敢機智和群眾對紅軍的熱愛。此外，舞劇的音樂緊密配合劇情，著力於人物形象塑造而富有戰鬥性。娘子軍連歌的旋律根據劇情的變化做了各種不同的處理貫串著全劇，處處樹立了娘子軍的英雄形象。在許多地方還運用了富有地方色彩的民間音樂素材，如吳清華的主題音樂就是脫胎於海南民間樂曲的。「文革」的主流批評者認為，改造的結果是「一貫只能為外國王公貴族和資產階級老爺服務的芭蕾舞，變成了『新鮮活潑的、為中國老百姓所喜聞樂見的中國作風和中國氣派』的芭蕾舞了。」[55]當時從事芭蕾舞教育的老師吐露了藝術創造的思想轉變過程：「我們是芭蕾舞蹈學校的青年教師，我們讀了毛主席的書，聽了毛主席的話，才認清了芭蕾舞蹈革命化、民族化、群眾化是一條寬廣的光明大道，決心要把芭蕾舞改造成為階級鬥爭的有力工具。」[56]當時「文革」的主流話語認為：「西方

53 丁毅，《文化大革命中的一朵香花——祝賀革命芭蕾舞劇《白毛女》演出成功》，《解放軍報》一九六六年六月十日。

54 毛澤東，《毛澤東選集》（人民出版社，一九九一年），頁六六九—八七〇。

55 群力，《為革命的芭蕾舞大喊大叫——談革命芭蕾舞劇〈紅色娘子軍〉的成就》，《人民日報》一九六七年六月八日。

56 唐秀文、王家鴻，《我們堅決聽毛主席的話》，《舞蹈》一九六六年第三期。

的芭蕾藝術已經腐朽了。在偉大的毛澤東思想的光輝照耀下，芭蕾在我國得到了新生！」並且樂觀地預言：「革命的芭蕾舞，不僅在我國，而且也必將在全世界文化革命中產生不可估量的影響！」[57] 在夢境、愛情、神話、傳奇等題材中，芭蕾動作體現出輕盈飄逸、超越俗世、嚮往天國的姿態。這是芭蕾舞最擅長的表現的意境。《紅色娘子軍》第一場《清華獨舞》中，吳清華被團丁追趕以至無路可走，她通過舞步表現了低徊、憂傷和憤恨。《白毛女》第一場《深仇大恨》開頭，清純、機靈的喜兒歡快地翩翩起舞迎接新年，輕盈的舞步、飛揚的雙臂傳達出主人公對自由幸福生活的憧憬。第二場《衝出虎狼窩》，喜兒在黃世仁家裡被迫從事家務，一回頭、一彎腰、一低眉流露出她的滿腔怨恨與無奈。《沂蒙頌》中的紅嫂為了給解放軍傷病員熬湯補充營養，設法抓雞的動作饒有情趣。這些場次就很好地發揮了芭蕾優美輕盈、長於抒情的特色，也成為了芭蕾「樣板戲」的經典段落。芭蕾舞劇「樣板戲」在「文革」期間以至今天在海內外頻繁演出，獲得了廣泛的讚譽，這與它藝術上創造性的成就是分不開的。

二、主題內容：從身體的超越到身體的規訓

舞蹈是一種以身體為核心，結合音樂、舞美等藝術形式表現思想情感的空間藝術。芭蕾舞（Ballet）是用舞蹈、音樂和默劇手法來表演戲劇情節的「腳尖舞」，其規則為五個基本腳位和十二個手位。「文革」政治的美學化策略在芭蕾舞的改編中是通過塑造身體得以實現的。藝術工作者將藝術創造的對象聚焦於有生命的有機體——身體，將政治動員的目標聚焦於感性的文藝生活，這種政治的美學化既有理性的規訓又有感性的愉悅。

[57] 群力，《為革命的芭蕾舞大喊大叫——談革命芭蕾舞劇〈紅色娘子軍〉的成就》，《人民日報》一九六七年六月八日。

　「芭蕾」起源於義大利，興盛於法國與俄羅斯等國，根據發展歷程主要有宴會芭蕾、宮廷芭蕾、情節芭蕾、浪漫主義芭蕾、俄羅斯芭蕾等類型。芭蕾舞的出現在不同的時期和地域有特定的歷史背景，但也有一些共同特徵。潔白的「白紗裙」、夢幻般的足尖技術、雙人舞托舉技巧、華爾滋的旋律與節奏，這些舞蹈元素善於表現舞者企圖掙脫地心引力、逃離現實、飛升縹緲仙界的意境。芭蕾具有獨具特色的身體美學。它將「黃金分割」作為身體比例、造型、構圖的原則；以「開、直、繃、立」作為其技術原則；以典雅、和諧、流暢作為其運動審美原則，從而建構一種既是理性主義的、又充滿幻想的超現實的身體形態。「它體現了現代人體規範的一切特點：它是一種完全現成的、完結的、有嚴格界限的、封閉的、由內而外展開的、不可混淆的和個體表現的人體。一切突起的、從人體鼓突凸出來的東西，亦即一切人體在其中開始超越界限，開始孕育別一體的東西，都被砍掉、取消、封閉、軟化。而且，所有導向人體內裡的孔洞也被封閉。個體的、界限嚴明的大塊人體及其厚實沉重、無縫無孔的正面，成為形象的基礎……。其肉體內在生命的所有表現，也被排除……與純肉體內在生命有關的一切加以禁止。」[58] 因此，二十世紀以來，正是這一深層的內在意義使身體成為現代舞蹈家們不斷反叛的基礎。芭蕾舞之所以能夠被「樣板戲」創作者吸收、改造，我認為，從學理上分析，芭蕾舞的舞蹈特質與政治意圖之間應該具有精神上的接榫點。首先，芭蕾舞開、繃、直、立的美學原則形成了放射型的用力方式，舞者內聚上提形成輕靈飄忽的動勢體態以及幾何形狀的動態形象，這些形象在古典芭蕾和浪漫主義芭蕾中通常用來塑造飛升天堂或仙境的形態。而在芭蕾「樣板戲」中，這些形象通常可以用來表達視死如歸的大無畏氣概。其次，無論是西方芭蕾還是芭蕾「樣板戲」，二者都有新古典主義的理性化特徵。前者服從於貴族趣味，後者聽命於政治訴求。「樣板戲」通過對身體的規訓與懲罰實現政治美學的目的。福柯在譜系學中認為

[58] 巴赫金、李兆林、夏忠憲等譯，《巴赫金全集》第六卷（河北教育出版社，一九九八年），頁九三。

身體是政治規訓的對象，歷史事件的衝突和對抗都銘寫在身體上。「樣板戲」的芭蕾改造中，輕盈優美的古典芭蕾負載著革命鬥爭的宏大主題。創作者不是將藝術的身體本身而是將無產階級的意識和精神作為出發點。主體總是意味著有意識的主體，然而「樣板戲」中的身體僅僅作為一個無關緊要的因素，作為一個空洞的皮囊，被全然抹去了個性印記。我們可以在「樣板戲」改編的歷史變遷中找到身體留下的政治美學痕跡。在芭蕾舞劇《紅色娘子軍》中，芭蕾舞白色的緊身衣、彈性翹起的白裙換成了工農兵的革命武裝，娘子軍以大開大合的動作表演射擊舞、大刀舞，以繃直開弓的動作進行投彈訓練。《白毛女》中，女兵們手持紅纓槍躍躍欲試操練殺敵技巧。這樣一些武打動作卻是通過纖纖細足、娥眉柳腰的芭蕾形式來承擔。芭蕾「樣板戲」的舞者具有極其精湛的技藝，精益求精的藝術形式固然也也具有很強的觀賞性。但是，由於形式與內容之間的裂隙，使舞蹈形象顯得有些滑稽、彆扭。古典芭蕾舞去除身體肉欲的理性特徵與「樣板戲」追求政治實用性的目的恰好是吻合的。舞蹈者的身體既是對無產階級革命宏大主題的銘寫。從而，歷史和身體的銜接正是我們發現「樣板戲」改編的譜系祕密的對應點。「樣板戲」改編對身體的制約採用的形式不是教養所和監獄的形式，而是「符號——技術的思路。前者針對的是肉體，後者針對的是靈魂。「樣板戲」不僅在板戲」中的這種肉體是被操縱、訓練、馴服的肉體，它被一種精心計算的政治意圖所控制。「樣板戲」不僅在整體結構上追求精益求精，而且在服裝、舞美、動作方面精雕細琢。塑造、改造的權力耐心地反覆地作用於人體的各個部位，最終使人體按照它的政治意願發生改變。人體變得更為馴服，「使人體在變得更有用時也變得更順從，或者因更順從而變得更有用。當時正在形成一種強制人體的政策，一種對人體的各種因素、姿勢和行為的精心操縱。人體正進入一種探究它、打碎它和重新編排它的權力機制」⁵⁹。福柯描述的十七世紀歐洲社會

59
〔法〕福柯，劉北成、楊遠嬰譯，《規訓與懲罰》（三聯書店，一九九九年），頁一五六。

那一定不行。以前北京舞蹈學校所演的小舞劇《驚夢》，杜麗娘和柳夢梅都用了許多武戲身段，再加上芭蕾，這當然是可貴的大膽嘗試，但是根據中國的習慣，像柳夢梅那樣的相公和杜麗娘那樣的小姐，在花園裡談情說愛的時候，很難想像會來個鷂子翻身、來個魁星點斗，再接上一個阿爾貝斯。」[60] 參照歐陽予倩的看法，文戲與武戲的設計應該切合歷史語境與內容，我們發現「樣板戲」的芭蕾化改造與這一根本規律有所偏離。

四、美學風格：從典雅到剛烈

在階級社會美的分類打上了等級的印記。在古代凡是與統治階級的思想一致的並顯示著統治階級的理想的對象被稱為典雅。先秦時在士大夫中就盛行對藝術評價以中為正、陰陽相濟的中和原則。「樂而不淫，哀而不傷」這些都符合「仁」與「中庸」的要求，從而也符合典雅的要求。典雅與優美、壯美有相通之處，但又具有特殊性，典雅突出的是等級區分與文化品位。典雅的本義是高貴精緻，符合上流社會的審美理想。西方的芭蕾就具有典雅之美，它有一套嚴格的程式和規範，動作要求規範化，尤其注意穩定性和外開性。然而，革命時代的文藝容不得文人趣味與貴族理想。毛澤東說：「革命不是請客吃飯，不是做文章，不是繪畫繡花，不能那樣雅致，那樣從容不迫，那樣文質彬彬，那樣溫良恭儉讓。革命是暴動，是一個階級推翻一個階級的暴烈的行動。」[61] 「樣板戲」的思想主題恰恰是對階級鬥爭作為歷史根本規律的形象闡釋。芭蕾「樣板戲」的有些段落，如《白毛女》的第六場《見仇人烈火燒》，喜兒在山廟施展拳腳與逃竄的敵人搏鬥。第八場《將革命進行到底》喜兒奮不顧身狠狠打了黃世仁一巴掌，這些動作都在使用芭蕾的程式去表現激烈的鬥爭。結果，舞蹈的

[60] 歐陽予倩，《我們要發揚中國舞蹈藝術的優良傳統》，《人民日報》一九五七年二月二十日。

[61] 毛澤東，《毛澤東選集》（人民出版社，一九九一年），頁一七。

整體美學效果有些遜色了。迅疾的動作、硬挺的形態、剛強的氣質凸顯的是人與人、人與敵對社會力量非此即彼、你死我活的尖銳衝突。芭蕾舞蹈中身體的變化與可塑不是單純來自身體的自身衝動與運動規律，而是來自於身體之外的種種政治事件和行政權力，從而身體成為銘寫事件的場所。「樣板戲」中激蕩著敵對力量的衝突以及意識形態領域敵我的對峙與分野。文辭雅馴、溫柔敦厚的傳統詩教為「樣板戲」簡單明快、斬釘截鐵的語言風格所替換。高雅感一般具有高貴、精緻、富麗、莊嚴等感覺。而「樣板戲」芭蕾舞蹈表現出激烈、熾熱的煽動性效果。舞蹈的身體成為完全被動的、馴服的肉身。身體內部的性本能以及動物精神被消除乾淨，從而身體直接捲入政治領域成為被挪用的符號。

歐陽予倩認為，舞蹈動作的改造必須遵循藝術表現的目的。戲曲的舞蹈動作經過悠久的歷史積累而逐漸凝固為一定的程式化，「但都有其生活根據。它是根據我們生活中的動作加工美化、舞蹈化的」。出門進門、上樓下樓、搖船走馬自不必說；起霸是穿戴盔甲準備出征時的動作姿態，抖袖是由於寬袍大袖來的，武戲的動作都有目的（有些庸俗的表演例外），「並不能以為程式化便加以輕視」[62]。有程式也可以靈活運用：「同樣一個動作有大小、快慢、強弱、剛柔之別，對於戲情和人物的性格感情所起作用，往往有毫釐千里之差，戲曲的舞蹈動作是很有彈性的。」[63] 戲曲的動作——特別是崑劇和京戲的動作，具有鮮明的雕塑美和節奏感；還有就是它的準確性，其所以能夠十分準確，當然基本工夫要下得深，還有就是有明確的目的，把一個一個動作連貫起來。動作要從內心掌握它的分寸。

戲曲的動作——特別是崑劇和京戲的動作，具有鮮明的雕塑美和節奏感；還有就是它的準確性，其所以能夠十分準確，當然基本工夫要下得深，還有就是有明確的目的，把一個一個動作連貫起來。動作要從內心掌握

62 歐陽予倩，《我們要發揚中國舞蹈藝術的優良傳統》，《人民日報》一九五七年二月二十日。

63 歐陽予倩，《我們要發揚中國舞蹈藝術的優良傳統》，《人民日報》一九五七年二月二十日。

它的分寸。「戲曲的動作所謂手眼身步——有人解釋為手、眼、身、法、步五種。戲曲裡舞蹈動作大半是有歌和白伴隨著，也有不伴著歌白的；但不管怎麼樣，我們不可能隨便搬過來，或者是選擇一些動作一湊，就使它成為一個舞蹈節目，必須經過消化，根據創作者的意圖適當地運用。同時也還必須保持它的特點，戲曲的舞蹈動作也和芭蕾一樣，有它獨具的特點。」[64]

編導和演員在在舞蹈設計中應該理解芭蕾技術技巧，掌握運用芭蕾語言表現特定內容與情緒的能力。編導應該深諳某些動作長於表現什麼，不能表現什麼。只有具備這些基本條件，芭蕾舞的改造才能完成。而演員應該根據劇情創造性地化合舞蹈動作以體現編導的構思。芭蕾「樣板戲」《沂蒙頌》以敘事為主，抒情為輔。由於舞蹈承載了過多的實際生活的動作行為，舞蹈的寫實性過強，而虛擬動作的張力大為削弱，觀賞的美感也就削弱了。

「樣板戲」對芭蕾的吸收與改造，表現了政治烏托邦想像與大眾藝術形式之間的結合，反映了革命政治對於文藝純粹化的要求——改編者試圖將外來的藝術程式、方法與技巧根據政治目的加以符號化。「樣板戲」對芭蕾舞的改造中，有些場次創造性地發揮了芭蕾藝術的內在張力，有些場次則出現了政治觀念與藝術嫁接之間不可彌合的裂痕。這些成就與教訓為我們進一步推動戲劇改革提供了參考的範例。

[64] 歐陽予倩，《我們要發揚中國舞蹈藝術的優良傳統》，《人民日報》一九五七年二月二十日。

第三章 「樣板戲」政治美學與創作方法

江青在《林彪同志委託江青同志召開的部隊文藝工作座談會紀要》中規定了文學應該採取的創作方法：「在創作方法上，要採取革命的現實主義和革命的浪漫主義相結合的方法，不要搞資產階級的批判現實主義和資產階級的浪漫主義。」[1] 御用文人進一步闡釋道：「革命現實主義和革命浪漫主義相結合的創作方法，是偉大領袖毛主席為無產階級文藝規定的唯一正確的創作方法，是對馬克思主義文藝理論的重大發展。這種創作方法，要求用辯證唯物主義和歷史唯物主義的世界觀認識社會生活，並運用與此相適應的藝術方法能動地反映社會生活，以服務於無產階級革命和無產階級專政的需要。」[2] 到底如何理解這種「兩結合」的創作方法呢？下面結合各種理論爭予以說明。

「樣板戲」的創作思想並非空穴來風，它的形成必須放到左翼文學思想的發展線索中去認識，尤其是在建國後的文藝政策中類似「樣板戲」的創作思想已經萌芽生長。「樣板戲」的理論根據以及「文革」期間政治對戲劇的強暴，例如「三突出」、「高大全」的原則，在題材選擇方面只能局限於現代題材，「要讓工農兵佔領舞臺」的要求，以及舞臺美術強調寫實置景、表演手法上的「生活化」等等，在「文革」之前就已經出現的。「樣板戲」

1 《林彪同志委託江青同志召開的部隊文藝工作座談會紀要》，《人民日報》一九六七年五月二十九日。

2 宇文平，《批判「寫真實論」》，《人民日報》一九七一年十二月十日。

的崛起可以看作是一九五八年的「大寫現代戲」風潮的自然延續。「樣板戲」的深層內涵正是對特定題材特定的「主題先行」的處理方式。出於強烈的意識形態考慮而扭曲歷史、虛構現實的所謂「革命現實主義與革命浪漫主義相結合」的創作方法,始終貫串在一九五八年以來冠之以「革命」的戲劇創作中。「像這樣一批作品,在試圖通過文藝作品為構築主流意識形態服務時,已經漸漸形成了一整套模式化的藝術語言,政治的藝術化或者說藝術的政治化,已經達到了相當高的程度。」[3] 由於這些作品描寫的都是中國人民在中國共產黨領導下進行武裝鬥爭和經濟建設的現代生活,被賦予了更廣泛的政治意義。從而與所謂帝王將相、才子佳人佔領舞臺的「黑線」相對立,成為批判劉少奇、周揚修正主義文藝黑線的武器,成為工農兵佔領文藝舞臺、文化革命的「優秀」典範。

關於「樣板戲」的創作方法,乍看似乎是一個沒有多大學術討論價值的問題。在《林彪同志委託江青同志召開的部隊文藝工作座談會紀要》中,江青不是早已就「文革」文學的創作方法做過明確的指示嗎?——「在創作方法上,要採取革命的現實主義和革命的浪漫主義相結合的方法,不要搞資產階級的批判現實主義和資產階級的浪漫主義。」[4] 這種創作方法的具體實踐方式是「兩結合」,其作品性質必須符合無產階級革命的意識形態話語。這也是江青的「文革」派黨羽所堅決遵守與實踐的。然而,我想追問的是:「革命的現實主義和革命的浪漫主義相結合的方法」其實質到底是什麼?關於這個問題的研究是否已經透徹明瞭?要解決這一詰問,也許老問題並非完全沒有新意。而且,我認為關鍵在於,停留在理論的抽象推演是無法完整理解「樣板戲」創作方法的根本內涵的。只有結合文本細讀和史實考辨深刻理解這種創作方法,才能認清包括「樣板戲」在內的「文革」文藝的創作意圖及其本質特徵。我的思路是,首先針對上海學者張閎等人的觀點進行辯駁式的商榷,然後正本清源,分析「樣板戲」到底是何種「革命現實主義」、何種「革命浪漫主義」。

3 傅謹,《樣板戲現象平議》,《大舞臺》二〇〇二年第三期。

4 《林彪同志委託江青同志召開的部隊文藝工作座談會紀要》,《人民日報》一九六七年五月二十九日。

第一節 「樣板戲」：「社會主義現代主義」？

張閎在《「樣板戲」研究的幾個問題》中就創作方法問題的解釋另闢蹊徑，別立新說。他認為「樣板戲」與現代主義創作方法有許多共同之處，並且據此而提出了許多不同凡響的說法。要在現實主義尤其是中國的革命現實主義與西方現代主義這兩種創作方法之間找出彼此混融的形態，並予以重新命名，我認為，這種明顯的劍走偏鋒，不無風險。因為，除了通過文本細讀予以例證之外，還需要有扎實深入的、合乎邏輯的學理依據。

第一，張閎首先指出：「不能說凡是帶有反現實主義傾向的就一定是現代主義的，但『樣板文藝』與現代主義的距離顯然比與現實主義的距離要近得多。『樣板文藝』所體現出來的美學的確符合現代主義美學的某些基本精神。」張閎的理由是什麼呢？他說：「現代主義是對資產階級美學（特別是十九世紀的批判現實主義美學）的一種反叛和否定，而這也正是社會主義文學的理想，是『社會主義現代主義』的美學原則。」[5]「樣板文藝」為什麼與現代主義的距離顯然比與現實主義的距離要近得多呢？張閎並未具體論證。難道因為現實主義與現代主義都是對資產階級美學的「反叛和否定」嗎？如果答案是肯定的話，那麼，我們需要辨析它們各自「反叛和否定」的背景、意圖、性質和後果。而不是將二者的「反叛和否定」混為一談。

因而，我認為，當論說兩種創作方法的共同點的時候，首先要明確各自產生的不同的歷史背景。現代主

義文學通常特指產生於十九世紀末、衰歇於二十世紀中葉的一種文學思潮，它包括了象徵主義、未來主義、意象主義、表現主義、意識流小說和超現實主義等等文學流派、文學現象。現代主義文學思潮的發生與資本主義現代化大工業的生產發展密切相關，其作品表現了二十世紀西方社會動盪不安的思想、心理和生活。現代主義反映了資本主義發展帶來的全面異化，人們的悲觀厭世的情緒以及精神創傷、變態心理和虛無思想。而「樣板戲」文藝是當代中國極左文藝的高峰表徵，包含著精神麻醉的極權因素。

其次，應該瞭解各自不同的性質與特徵。從創作方法來看，現代主義強調再現的文學傳統的顛覆。在處理文學與現實的關係中，現代主義文學認為一切真實只能是主觀的真實、心理的真實。文學是作家對主觀世界的表現，客觀世界只是文學表現的媒介。在塑造人物形象上，現代主義文學著重表現人與社會、人與自然、人與他人、人與自我的全面異化，而不注重塑造個性鮮明、性格典型的人物形象。現代主義文學作品中人物大都是非英雄、反英雄。相比之下，江青在《紀要》中將革命現代京劇的興起看作是「近三年來社會主義的文化大革命出現的新的形勢」[6]。「文革」文藝的目的在於反擊資產階級、現代修正主義文藝這股「逆流」。社會主義文藝與現代主義文藝是水火不容的，又談何「社會主義現代主義」呢？

第二，不僅如此，張閎還將社會主義與未來主義聯姻。「作為現代主義文學之一的未來主義，其美學原則也很容易為社會文學所接受。未來主義要求表現代文明進步的事物，表現超越歷史和現實的事物，這一點與社會主義之美學原則完全相吻合。」[7]「社會主義與未來主義是否存在思想的契合？未來主義者宣稱要踐踏傳統的情性，摒棄全部藝術遺產和現存文化，首先要對未來主義的要義進行辨析。未來主義者宣稱要踐踏傳統的情性，摒棄全部藝術遺產和現存文化，摧毀一切博物館、圖書館和科學院。馬里內蒂在《未來主義的創立和宣言》中寫道：「我們要歌頌追求冒險的

6 《林彪同志委託江青同志召開的部隊文藝工作座談會紀要》，《人民日報》一九六七年五月二十九日。

7 張閎，《「樣板戲」研究的幾個問題》，《文藝爭鳴》二〇〇八年第五期。

熱情，勁頭十足地橫衝直撞的行動」，「英勇、無畏、叛逆，將是我們的詩歌的本質因素」[8]。未來主義者熱情地謳歌現代工業文明，歌頌由現代工業文明所帶來的一切…大城市、機械、速度、力量，他們認為突飛猛進的資本主義工業化與科學技術的發展改變了整個社會生活，生活的節奏在今天是無與倫比地加快了，他們迷醉於「速度的美」，認為：「宏偉的世界獲得了一種新的美——速度的美，從而變得豐富多彩。」[9]然而，正如「文革」時期代表主流話語的《批判「真實論」》一文所宣示的，社會主義要表現文明進步的事物是——「我們的時代是帝國主義走向全面崩潰，社會主義走向全世界勝利的時代。我們時代的理想是共產主義。」[10]由此，我們發現，二者都面向「未來」，但是「未來」的內涵卻迥然不同。

可見，二者所要表現的對象表面上相似，而實際內核相差很大。張閎還認為「樣板戲」與現代主義的共性是都具有寓言性。「現代主義並不要求忠實、客觀地再現現實，而總是對現實加以變形處理和賦予作品內容以某種『寓言性』。這種『寓言性』在『樣板戲』中表現得也很充分。」[11]「它大量地運用誇張、變形、隱喻、象徵、諷喻等現代主義的手法，具有濃郁的現代主義色彩。在這些方面是『十七年』文藝所無法與之相比的。」[12]現代主義文學的確追求通過間接的暗示、象徵、隱喻的表現方法來表達思想感情，具有塑造藝術形象的「符號化」特點。相對而言，「樣板戲」固然也在道具、美術、燈光、臺詞等等方面具有象徵的意味，但是其目的恰恰在於追求明確性而不是抽象性。正如董健所說：「『樣板戲』的物質外殼是高度現代化的，也可以說是高度『西化』的；它的燈光布景、音響效果離不開現代科技；它的服裝設計也基本上是按現代寫實主義的風格進行的…尤

8 參見陶東風，《夢幻與現實（未來主義與表現主義文學）》（海南出版社，一九九三年），頁四。

9 參見陶東風，《夢幻與現實（未來主義與表現主義文學）》（海南出版社，一九九三年），頁五。

10 宇文平，《批判「寫真實論」》，《人民日報》一九七一年十二月十日。

11 張閎，《「樣板戲」研究的幾個問題》，《文藝爭鳴》二〇〇八年第五期。

12 張閎，《「樣板戲」研究的幾個問題》，《文藝爭鳴》二〇〇八年第五期。

其是它的音樂伴奏，大膽吸收了西方交響樂，烘托出一種宏大的氛圍。但是「樣板戲」的精神內涵卻基本上都是一些封建專制主義、蒙昧主義的東西，都屬於反現代意識。其中充滿門閥觀念、血統論，充滿英雄崇拜與個人迷信（在創作上體現為『革命現實主義與革命浪漫主義相結合』原則下的『三突出』、『根本任務』論），沒有寫出現代觀念觀照下的人和人的命運，所有的人物都是為宣傳某種政治理念而設置的符號，沒有個性，沒有人的生命。」[13]董健從「樣板戲」表面的「現代」意味看出了實質上的封建專制主義文化內涵，這一洞見是敏銳而深刻的。我認為，「樣板戲」本身是一個思想情感都頗為複雜的文本結構，這種複雜性體現在：「樣板戲」的經典化定型經歷了對於不同版本進行改編提純的過程；「樣板戲」主創者的知識背景、審美趣味難免多少投射出幾絲個人化的光影，就是江青本人對「樣板戲」的指示也經常出現矛盾和裂隙。但是，無論怎麼說，「樣板戲」與現代主義的思想旨趣還是相差甚遠的。

　第三，張閎認為，「樣板戲」還帶有表現主義的痕跡。「其他『樣板文藝』也具有同樣的特點和功能。比如，在『文革』期間紅衛兵的舞臺藝術中，經常使用的所謂『追光』技術（即以一束紅色的光芒自舞臺上方照射到舞臺上，而一群紅衛兵和革命群眾則迎著光芒表演追逐的動作），也可視作是對表現主義手法的運用。」[14]這是表現主義手法嗎？表現主義在主客觀關係問題上摒棄了現實主義按現實的本來面目再現現實的客觀性原則，主張文學是主觀自我的表現，用主觀感受的真實去代替客觀世界的真實，表現神祕的內在本質；抽象與象徵是最常用的手法；崇尚激情，廣泛運用誇張手法。然而，「樣板戲」中追光的運用總的說來是為了塑造「無產階級英雄的光輝典型」。例如，《粥棚脫險》是正面歌頌李玉和從事地下鬥爭的一場戲，表現了李玉和的機警智慧。他手提紅色號誌燈，肩負重任，尋訪親人，來到接頭地點粥棚。他堅定地唱道：「千萬重障礙

13 張閎，《「樣板戲」研究的幾個問題》，《文藝爭鳴》二〇〇六年第一期。

14 董健、丁帆、王彬彬，《關於中國當代文學史研究的思考》，《天津社會科學》二〇〇八年第五期。

難阻擋」，一定要把密電碼「送上柏山崗」，表現了他「一定完成任務」的決心。李玉和正要和磨刀人交接關係時，一陣尖厲的警車聲呼嘯而來。在敵人搜查的緊急情況下，李玉和在戰友磨刀人的掩護下，機警地把粥倒在藏有密電碼的飯盒裡，保衛了黨的重要文件。然後他提紅燈，拿飯盒，帶著輕蔑的笑容從容轉過身子，在一道追光裡，非常穩健地大踏步走下去。[15]上述追光的運用充分表現了李玉和的沉著機智，英勇無畏，這與表現主義要體現的內心心理並無關聯。再如，在《紅燈記》、《刑場就義》一場，李玉和祖孫三人在一束火紅的追光照耀下，昂首闊步走向高臺。其目的也是為了表現英雄人物的崇高品質。「就義時，一道穩定的紅光投在他身上，烘托他的高昂鬥志，豪邁情懷；而鳩山卻始終被置於冷暗調子的光量之中。」[16]這樣用位置上高低的對比，燈光強弱、色彩的對比，鮮明地表現了李玉和代表的無產階級與鳩山所代表的反動勢力，一者蓬勃向上，一者日落西山。其實，「文革」文藝理論對於「形象思維」、主體心理、個人意志等文學理念恰恰是非常警惕的，因為開放這些主體性的精神觀念的話，會帶來文學闡釋上的極大不確定性，這恰恰是政治意識形態獨斷論文學觀念視為大敵的。「樣板戲」追光的運用與表現主義的創作原則大相逕庭，又談何追光技術「也可視作是對表現主義手法的運用」[17]呢？

第四，張閎還認為「樣板戲」是一種後現代主義文本[18]。他說：「高度抽象的意識形態符號拼貼技術與程

15　參見鍾紅，《無產階級英雄的光輝典型──學習李玉和形象塑造的幾點體會》，《人民日報》一九六九年十月十日。

16　洪新，《雄心壯志沖雲天──讚革命現代京劇〈紅燈記〉第八場〈刑場鬥爭〉》，《人民日報》一九七〇年五月十六日。

17　張閎先生在《「樣板戲」的舞臺藝術風格及其美學邏輯》一文中仍舊堅持認為：「『樣板文藝』所體現出來的美學的確符合現代主義美學的某些基本精神。」（參見《南京理工大學學報》（社會科學版）二〇一〇年第一期）

18　關於「樣板戲」與後現代主義的關係問題，應該有歷史化的理解。當代中國史學者高華教授對這一問題的反思具有很大的啟發性。他針對近兩年國內許多人認為毛澤東的「文革」、「大躍進」體現了後現代的價值這一看法，他結合「文革」的大民主和反官僚主義的意義等問

式化的情節構築方式，使之看上去簡直就是一個「後現代」文本。人們往往過分強調現代主義與社會主義之文藝之間的對抗性，將現代主義看作是對社會主義美學原則的反叛，卻忽略了現代主義文藝在經過社會主義的改造之後，也能成為社會主義文藝之一部分，也能為社會主義文藝路線服務。」張閎在聯結後現代主義文本和社會主義文藝的關係的時候，他觸及到了後現代文藝的一個關鍵字：拼湊（或拼貼）（pastiche）。「拼湊指許多後現代作品刻意模仿其他歷史時期藝術風格的嗜好。」「弗雷德里克‧詹姆遜卻把拼湊看成是實質性內容的匱乏。

借用讓‧博多里亞的仿像概念——無真跡的摹本，詹姆遜認識到，歷史本身／嚴格意義上的歷史（proper）在晚期資本主義空幻的圖像中被重新製造之後。」[20] 拼貼這種符號挪用的方式消解了歷史本身，含有反諷意味。也許，張閎認為「樣板戲」採用了顏色象徵、追光技術、服裝符號、中西器樂搭配等等藝術手法，就誤以為這就是後現代式的拼貼吧。其實，「樣板戲」歸。」

陳舊的文化風氣的回歸並非歷史的回歸，最多是一種歷史欲望的回歸。

中這些藝術技巧的運用恰恰不是為了消解歷史，而是強化政黨歷史的元敘事；不是含蓄的反諷，而是旗幟鮮明的歌頌或抨擊。其次，張閎還提到了「程式化的情節構築方式」。「樣板戲」繼承了傳統戲曲的程式化方式，但是

題做出了辨析。高華認為，我們檢討一下歷史就可以看出來，毛澤東對官僚主義的不滿是在六十年代初中期集中表達的。一九五七年反右派運動時，如果哪個人對支部書記提出意見，就會被認為是「反黨反毛主席」。當時的說法是，毛主席的領導不是憑空的，而是由各級黨委來體現的，所以反對支部書記就是反黨，就是反對毛主席。而毛澤東並沒有出來糾正這個情況。六十年代初，毛澤東提出很多重要的看法，如「吸工人血的資產階級」、「大官和小官的矛盾」等等。這正是毛澤東和劉少奇矛盾逐漸激化的時期。再一個就是「文革」中的大民主，這個大民主究竟是什麼回事？高華認為，還是「奉旨造反」，群眾性造反，都是在毛澤東劃的框架下面進行的，離開這個框架，立即會受到制裁。這都是很值得研究的。今天那種離開當時歷史條件，全面肯定「文革」和毛澤東在那個階段的反官僚主義的思想，他認為是很有問題的（參見高華，《有關毛澤東研究的幾個問題》，二〇〇二年十月十八日在華東師大思想文化研究所的演講。可見北京大學天益網，http://www.tecn.cn/data/detail.php?id=9984）。

19 張閎，《「樣板戲」研究的幾個問題》，《文藝爭鳴》二〇〇八年第五期。

20 〔美〕維克多‧泰勒、查理斯‧溫奎斯特編，章燕、李自修等譯，劉象愚校，《後現代主義百科全書》（吉林人民出版社，二〇〇七年），頁三四〇。

後現代的寫作恰恰是反程式、反體裁的。可見，後現代文本與社會主義文藝相提並論的理論基礎並不存在。後現代主義立意在於去中心、去權威、去傳統、去宏大敘事、去意識形態與歷史元敘事，而「樣板戲」藝術恰恰在於通過塑造無產階級英雄人物為革命歷史的開創者立傳，通過謳歌革命歷史的主題為當時的政黨與制度提供政治正當性。既然如此，又談何「現代主義文藝在經過社會主義的改造之後，也能成為社會主義文藝之一部分，也能為社會主義文藝路線服務」呢？更何況，現代主義在「文革」文藝創作者看來如同洪水猛獸，談何「經過社會主義的改造之後」的運用呢？

雖然，張閎也不忘對現實主義與現代主義從話語權力角度進行根本性質的區分，他說：「與一般現代主義不同的是，『社會主義現代主義』是國家文藝之一部分，是在國家權力支配下的一種文藝運動。」[21]但是，他對「樣板戲」創作方法與現代主義創作方法的認識還只是停留在感性的浮光掠影的表象，只是停留於表層而忽視對二者深層差異的認識，得出的結論只是表面看來頗有新意而已。

針對張閎的上述看法，張檸斬釘截鐵認為：「『樣板戲』與『未來主義』、『現代主義』毫不相干。它一開始就是政治鬥爭的附庸，儘管它在形式上有『現代主義』的因素。」然而，很有意思的是，張檸接下來說：「與其稱它為『社會主義現代主義』，還不如稱它為『宮廷現代主義』」。這就像慈禧太后照相、坐火車一樣」[22]。至此我們發現，張檸其實並不反對張閎將社會主義與現代主義互相雜糅的這種思路，而是認為張閎錯在提出「社會主義現代主義」，而不是「宮廷現代主義」。張檸很敏銳地看到了「樣板戲」與現代主義毫不相干，但性、腐朽性，因而提出「樣板戲」的「宮廷」意味。然而，張檸開頭就說「樣板戲」思想內涵的專制是他認為「樣板戲」畢竟形式上帶有現代主義因素，因而最後還是將「樣板戲」與現代主義嫁接在一起了。我

21 張閎，《「樣板戲」研究的幾個問題》，《文藝爭鳴》二〇〇八年第五期。

22 張檸，《「樣板戲」的記憶和消費》，《文藝報》二〇〇二年九月五日。

與張檸看法上最大的差別在於，我認為，「樣板戲」在本質上與現代主義是風馬牛不相及的。[23]

筆者倒是很同意不少學者從「樣板戲」精神內核出發提出的觀點。茅盾曾經說：「『四人幫』自己吹噓為『創造性發明』的什麼『三突出』、『三陪襯』一類的創作『規則』，可以說是從歷史博物館裡偷來的古典主義的唾餘」；什麼「主題先行」、「理想完美的英雄形象」、「高、大、全」的「性格上毫無發展」的「固定不變的全能人物」，都是「剽竊十七世紀古典主義的糟粕、改頭換面」而來的。[24] 陳炎將「樣板戲」與新古典主義進行比較。[25] 楊春時提出「革命古典主義」及其所遵循的「革命現實主義」或「兩結合」，實際上是革命古典主義文學思潮。董健在《中國當代戲劇史稿・緒論》中認為，六十年代的一大批表現「階級鬥爭」、「反修防修」鬥爭的戲（包括話劇和戲曲）在創作方法上號稱是「社會主義現實主義」或「革命現實主義與革命浪漫主義相結合」，實際上大都可稱之為「社會古典主義」之作，它們以相對成熟的藝術手段（語言、結構、人物塑造等）包裹著表面左傾激進、實則陳腐僵化的精神內涵。那麼，從方法論說，上述觀點將「某某主義」與「某某主義」嫁接、比附是否可行呢？我認為有一定的可行性。但是我們應該明白，對二者結合之後形成的新術語的理解應該穿越其表面的相似性，應該考辨其精神實質和特定內涵。

23 參見李松，《如何理解革命「樣板戲」的現代性內涵？》，《長江學術》二○○七年第二期。

24 茅盾，《漫談文藝創作》，《茅盾文藝評論集》下冊（文化藝術出版社，一九八一年），頁七○七—七○八。

25 陳炎，《「樣板戲」與法國「新古典主義」》，《山東社會科學》一九八七年第二期。

26 楊春時，《樣板戲——革命古典主義的經典》，《學習與探索》二○○八年第四期。

第二節 「樣板戲」「革命現實主義」的實質

上述對張閎、張檸觀點的辨析並不是我研究這一問題的根本目的，以這一駁論為前提，我想進一步探討「樣板戲」體現的是何種意義的「革命現實主義」。

現實主義強調再現、客觀真實、典型環境與典型人物以及細節的真實等等。帶有首碼「革命」的「現實主義」是指什麼呢？它雖然也強調真實性，但是何謂「真實」？左翼文藝理論家們對「革命現實主義」有過本質一致的闡釋。周揚在《文學的真實性》認為，文學的真實性與作家的黨性相聯繫，無產階級黨性原則對於真實性具有絕對制約作用。作家對於阻礙歷史發展屬於過去的力量與代表推動歷史進步擁有未來的力量的不同態度，是衡量作品真實性的唯一正確標準。「愈是貫徹著無產階級的階級性、黨派性的文學，就愈是有客觀的真實性的文學。」[27] 邵荃麟指出：「藝術的真實性事實上也就是政治的真理，文藝不是服務於政治，又從哪裡去追求獨立的文藝真實性呢？」[28] 毛澤東在《講話》中更明確了文藝的真實性與政治性是一致的。可見，上述文論對於「真實」的理解帶有鮮明的意識形態痕跡。

強調革命現實主義的黨性原則固然是左翼意識形態文藝理論的基本準則，然而「文革」派的革命現實主義「真實」觀卻並沒有讓文藝保持生命力，相反，其文學創作往往流於憑空虛構。

27 周揚，《文學的真實性》，《中國新文學大系一九二七——一九三七文學理論集（一）》（上海文藝出版社，一九八七年），頁三八。

28 邵荃麟，《文藝的真實性與階級性》，《邵荃麟評論選集（上）》（人民文學出版社，一九八一年），頁三一三。

民日報》發表宇文平的文章《批判「寫真實論」》，該文章認為：「『寫真實論』是劉少奇反革命修正主義文藝黑線的代表性論點之一。長期以來，周揚、夏衍、田漢、陽翰笙等『四條漢子』，揮舞著『寫真實論』的破旗，極力在文藝與生活的關係問題上製造混亂，反對用馬克思主義的認識論來觀察、反映社會生活，反對馬克思主義的世界觀對文藝創作的指導，妄圖用超階級的『真實性』反對無產階級文藝的政治性，用資產階級現實主義的創作方法取代無產階級的革命現實主義與革命浪漫主義相結合的創作方法，使文藝成為誣衊無產階級專政，攻擊社會主義制度，醜化工農兵的反革命輿論工具。」從「文革」話語對左翼話語的批判來看，「真實」的實際內涵並非不言自明，而是言人言殊。《批判「寫真實論」》又認為，馬克思主義、列寧主義、毛澤東思想與「劉少奇反革命修正主義文藝黑線」關於「真實」的看法體現了「兩種根本對立的世界觀」。「一方面，周揚之流否認作家對生活的認識必須由感性認識躍進到理性認識，即反對馬克思主義的辯證唯物主義的認識論，販賣資產階級唯心主義經驗論的認識論；另一方面，他們卻鼓吹他們所主張的理性，即以人性論為中心的資產階級唯心主義與歷史唯物主義，但是，同一主義的鼓吹者其內核、意圖並不完全等同。反過來，也可以看出二者之間實際上有著非常複雜的歷史聯繫。二者實質上的區別是，「文革」派奉唯物主義之名，行主觀唯心主義之實。左翼派以政黨利益來取捨唯物主義，同時又包含著人道主義因素。因此，如果我們忽視了決定「真實」之所以「真實」的哲學基礎，尤其是如果忽視了判斷何為「真實」的政治意識形態，對「真實」的理解只會是一團亂麻。

「文革」後期《人民日報》的《要塑造典型，不要受真人真事局限》一文認為：「努力塑造工農兵英雄人物，是社會主義文藝的根本任務。為此，文學藝術創作必須根據典型化原則的要求，在實際生活的基礎上進行

29 宇文平，《批判「寫真實論」》，《人民日報》一九七一年十二月十日。

集中概括，塑造出典型環境中的典型人物，而不要受真人真事的局限。」[30] 該文要求文學創作以實際生活為基礎，但是反對局限於真人真事。「就是對報告文學這一特殊的文學樣式來說，也應該有一定程度的選擇取捨，不宜多寫活著的真人。」[31] 理由何在呢？「這是由於文藝創作典型化原則的要求，同時也由於實際生活中的真人真事本身就有其局限性，即使是一些先進人物的先進事蹟，也會受當時當地的事實局限和所處環境條件的局限。突破真人真事的局限，就可以從許許多多工農兵英雄人物的身上進行典型概括，塑造出高大豐滿、光彩照人的無產階級英雄形象；又從每一作品中所塑造的主要英雄人物身上，集中反映出我們這個英雄輩出的偉大時代。」[32] 從表面看，這一創作理論體現了個性與共性、特殊性與普遍性、藝術性與政治性的統一。而在實際創作中，這一理論恰恰為任意拔高或矮化人物形象提供了依據，是「高大全」、「三突出」方法的邏輯發展。塑造典型「不要受真人真事局限」的看法，其實最早來自江青，她曾經指示：「塑造正面英雄人物是一切文學藝術的根本命題，需要向導演、演員講清這問題。京劇解決了這問題，是走在前頭，很好嘛。我們要把這次戰果鞏固起來，要讓大家學些戲回去，要把一些創作思想搞清楚。人家說我們把英雄人物理想化了，其實我們所寫英雄人物，並未達到生活中真正英雄人物的高度，沒有表現生活中英雄人物精神面貌的幾分之幾。一是要不要寫正面英雄人物，還是寫中間人物、反面人物？可辯論一下。二是我們是否把英雄人物寫得理想化了？在京劇這藝術領域裡先來解決這問題，是一個光榮任務。」[33] 《要塑造典型，不要受真人真事局限》認為：「努力塑造工農兵英雄人物，是社會主義文藝的根本任務。為此，文學藝術創作必須根據典型化原則的要求，在實際生

30 方進，《要塑造典型，不要受真人真事局限》，《人民日報》一九七四年七月十八日。

31 方進，《要塑造典型，不要受真人真事局限》，《人民日報》一九七四年七月十八日。

32 方進，《要塑造典型，不要受真人真事局限》，《人民日報》一九七四年七月十八日。

33 江青，《江青同志論文藝》，「文革」期間編印本，現藏於匹茲堡大學圖書館，頁三〇一三一。

活的基礎上進行集中概括，塑造出典型環境中的典型人物，而不要受真人真事的局限。

在於，要「在實際生活的基礎上進行集中概括」，——姑且不說這種實際生活的真實性如何判斷——，問題的關

鍵是——，這種集中概括可以不受真人真事的局限。文學虛構的確可以不受真人真事的真實性的局限。問題是，虛構也

是有原則的，它必須符合生活的、心理的和情感的邏輯。那麼，「樣板戲」是如何虛構的呢？下面我們需要進[34]

一步瞭解「樣板戲」的「革命浪漫主義」的創作方法。

第三節 「樣板戲」「革命浪漫主義」的實質

浪漫主義作為一種文學思潮與創作方法，它產生於十八世紀末到十九世紀初的歐洲。浪漫主義具有強烈的

個性意識。浪漫主義者眼中的世界不再是一個客觀自在的世界，而是一個可以任主觀情思縱橫馳騁的所在，主體

精神成了宇宙的主宰。關於中國文學的創作方法，我們通常認為現實主義是自古到今的主流，當代文學自然並不

例外。然而，洪子誠認為，自從一九五八毛澤東提出「兩結合」的口號之後，他的文學思想出現了某種變化——

「不管是文字表述上，還是精神實質上，『浪漫主義』都被置於顯著的、甚或可以說是主導性的位置上。這一

點，應該說是毛澤東的文學觀點的合乎邏輯的發展。」[35]「到了『兩結合』的提出，文學目的性、浪漫主義、文

學的主觀性因素，就成為主導的、決定性的因素了。這加強了從政治意圖和激情出發來『加工』生活材料的更大

34 方進，《要塑造典型，不要受真人真事局限》，《人民日報》一九七四年七月十八日。

35 洪子誠，《關於五十至七十年代的中國文學》，《文學評論》一九九六年第二期。

可能性。另外，在六十年代，毛澤東在思想文化上對資產階級的批判，發表的對文學藝術的兩個批示以及他關於開展『文化大革命』所做的理論闡述，都為文學激進思潮提供了理論上的支援和依據。」[36] 實際上，洪子誠認為，毛澤東的激進革命思想成為了「文革」文藝的思想策源。這一看法在今天學界已經成為了普遍共識。

洪子誠進一步對新中國文學的浪漫主義內涵進行了細緻深入的梳理。他認為，當代中國「在表達、修辭方式上，或者說文學風格上，體現文學激進思潮的創作，表現了一種從『寫實』向『象徵』的轉移的趨向。在一九五八年，以及後來在對開展『文化大革命』所做的動機的說明中，我們都可以感知到一種對人類的『理想社會』的富於浪漫色彩的構想。對於這一主觀構想的社會形態的表現，對其中的人與人關係，以及構成這一社會性質的新人（『無產階級英雄人物』）的思想情感狀態和行為方式的描繪，最合適的表現方式，是一種象徵性的（伴隨著激情的）『虛構』。『革命』所激發的『幻想』，產生的觀念和激情，需要靠『不是明確的概念或系統的學說，而是意象、象徵、習慣、儀式和神話』來維持，把日常生活中並不存在，或無法解決的矛盾，在象徵方式中解決。」[37] 《金光大道》、《騎馬掛槍走天下》、《南征北戰》等戲劇、小說和詩歌都可以看到「寫實」傾向朝「象徵」傾向變易的狀況。「樣板戲」同樣如此，它充溢著浪漫的精神氣息、濃郁的革命情調、積極樂觀的向上情緒，與這種樂觀情緒相對的感傷情緒是受到革命話語的嚴厲批判的。「樣板戲」創作者更多地受制於政黨意志的想像模式，革命文學的浪漫性歸根到底是政治想像的折射。下面從浪漫主義的基本特點出發來認識「樣板戲」的浪漫主義的內涵。

第一，浪漫主義與想像。

豐富、大膽的想像是浪漫主義文學的主要特點。在歐洲作為一種文學思潮運動興起，它是直接和對「想

36 洪子誠，《關於五十至七十年代的中國文學》，《文學評論》一九九六年第二期。

37 洪子誠，《關於五十至七十年代的中國文學》，《文學評論》一九九六年第二期。

像」的推崇聯繫在一起的。例如，以華茲華斯和柯勒律治為代表的英國浪漫主義理論非常重視想像的創造能力，並把它作為浪漫主義詩學的一個基本出發點。革命浪漫主義在中國的傳播與蘇聯的影響不無關係，周揚認為：「革命的浪漫主義」不是和『社會主義的現實主義』對立的，也不是和『社會主義的現實主義』並立的，而是一個可以包括在『社會主義的現實主義』裡面的，使『社會主義的現實主義』更加豐富和發展的正當的必要的要素。」[38] 從下面的史料我們看出，浪漫主義實際上成了根據主觀政治意圖進行瞎編亂造的藉口。據「樣板戲」的主創者汪曾祺介紹說：「我知道江青的『英雄』是地火風雷全然無懼、七情六欲一概沒有的絕對理想，也絕對虛假的人物。『主題先行』也是于會泳概括出來，上升為理論的，但是這種思想江青原來就有。她十分強調主題，抓一個戲入手；主題不能不明確；這個戲的主題是什麼；主題要通過人物來表現——也就是說人物是為了表現主題而設置的。她經常從一個抽象的主題出發，想出一個空洞的故事輪廓，叫我們根據這個輪廓去寫戲。她曾經叫我們寫一個這樣的戲：抗日戰爭時期，從八路軍派一個幹部，打入草原，發動奴隸，反抗日本侵略者和附逆的王爺。我們為此四下內蒙，做了很多調查，結果是沒有這樣的事。我們還訪問了烏蘭夫同志、李井泉同志。李井泉同志（當時是大青山李支隊的領導人）說：『我們沒有幹過那樣的事，不幹那樣的事。』我們回來向于會泳彙報，說：『沒有這樣的生活。』于會泳說了一句名言：『我們沒有幹過那樣的事，不幹好，你們可以海闊天空。』『樣板戲』多數——尤其是後來的幾齣戲，就是這樣無中生有，『海闊天空』地瞎編出來的。『三突出』、『主題先行』是根本違反藝術創作規律，違反現實主義的規律的。這樣的創作方法把『樣板戲』帶進了一條絕徑，也把中國所有的文藝創作帶進了一條絕徑。」[39] 汪曾祺以創作者的親歷，告訴我們「樣板戲」的「革命浪漫主義」是如何煉成的。他的自述對於理解「樣板戲」具有重要的史料價值。

[38] 周起應，《關於社會主義的現實主義與革命的浪漫主義》，《現代》第四卷第一期，一九三三年十一月一日。

[39] 汪曾祺，《關於「樣板戲」》，《文藝研究》一九八九年第三期。

第二，浪漫主義的思想規定。

浪漫主義突出的特徵表現為理想主義精神。與現實主義的關注現實、尊重現實、忠實於現實不同，浪漫主義作家一般都對現實生活的客觀描繪感到不滿，他們以一種超越現實的文學精神執著於生活理想的追求，用美麗的理想來代替不足的現實。

《林彪同志委託江青同志召開的部隊文藝工作座談會紀要》認為：「在黨的正確路線指引下湧現的工農兵英雄人物，他們的優秀品質是無產階級階級性的集中表現。我們要滿腔熱情地、千方百計地去塑造工農兵的英雄形象。要塑造典型，毛主席說：『文藝作品中反映出來的生活卻可以而且應該比普通的實際生活更高，更強烈，更有集中性，更典型，更理想，因此就更帶普遍性。』不要受真人真事的局限。不要死一個英雄才寫一個英雄，其實，活著的英雄要比死去的英雄多得多。這就需要我們的作者從長期的生活積累中，去集中概括，創造出各種各樣的典型人物來。」[40] 在具體的創作實踐中如何結合呢？「樣板戲」的主創者汪曾祺深知其中甘苦，他對中國當代的現實主義與浪漫主義譜系進行了追溯。他反思道：「我大概算是一個現實主義的作家。現實主義，本來是簡單明瞭的，就是真實地寫自己所看到的生活。後來不知道怎麼搞得複雜起來了。大概是蘇聯提出了社會主義現實主義。而將以前的現實主義的前面加了一個『批判的』。批判的現實主義總是不那樣好就是了。什麼是社會主義的現實主義呢？越說越糊塗。本來『社會主義』是一個政治的概念，『現實主義』是文學的概念，怎麼能攪在一起呢？什麼樣的作品是『社會主義現實主義』的呢？標準的作品大概是《金星英雄》。中國也曾經提過社會主義現實主義，後來又修改成革命的現實主義和革命的浪漫主義相結合，叫做兩結合。怎麼結合？我在當了右派份子下放勞動期間，忽然悟通了。有一位老作家說了一句話：『有沒有浪漫主

是個立場問題。』我琢磨了一下，是這麼一個理兒。你不能寫你看到的那樣的生活，不能照那樣寫，你得浪漫

主義起來，就是寫得比實際生活更美一些，更理想一些。我是真誠地相信這條真理的，而且很高興地認為這是

我下鄉勞動、思想改造的收穫。我在結束勞動後所寫的幾篇小說：《羊舍一夕》、《看水》、《王全》，以及

後來寫的《寂寞和溫暖》，都有這種浪漫主義的痕跡。什麼是革命的現實主義和革命的浪漫主義相結合呢？結

合典型的作品，就是樣板戲。理論則是主題先行、三突出。從兩結合到主題先行、三突出是歷史發展的必然。

主題先行、三突出不是有樣板戲之後才有的。「十七年」的不少作品就有這個東西，而其濫觴實為社會主義現

實主義。我是在樣板團工作過的，比較知道一點什麼叫兩結合，什麼是某些人所說的浪漫主義，那就是不說真

話，專說假話，甚至無中生有，胡編亂造。……我幹了十年樣板戲，實在幹不下去了。不是有了什麼覺悟，而

是無米之炊，巧婦難為。沒有生活，寫不出來，這是最簡單不過的事。樣板戲實在是把中國文學帶上了一條絕

徑。從某一方面說，這也是好事。十年浩劫，使很多人對一系列問題不得不進行比較徹底的反思，包括四十多

年來文學的得失。四人幫倒臺後，我真是鬆了一口氣。我可以按照自己的方法寫作了。我可以不說假話，我怎

麼想的，就怎麼寫。《異秉》、《受戒》、《大淖記事》等幾篇東西就是在擺脫長期的捆綁的情況下寫出來

的。從這幾篇小說裡可以感覺出我的鳶飛魚躍似的快樂。」[41]汪曾祺用沉痛的經歷加上簡樸的語言概括了浪漫

主義的一條基本原則，那就是：「不說假話」、「怎麼想的，就怎麼寫」。

第三，浪漫主義與情感抒發。

浪漫主義具有強烈的主觀色彩，注重表現作家鮮明的主觀情感和個性。浪漫主義嚮往和追求生活的理想，

這種理想源於作家藝術家的心靈。雨果說：「人心是藝術的基礎，就好像大地是自然的基礎一樣。」[42]浪漫主

41 汪曾祺，《認識到和沒有認識的自己》，《北京文學》一九八九年第一期。

42 〔法〕雨果，《論文學》（上海譯文出版社，一九八〇），頁九。

義作家沉浸在自己的內心世界中，更多直覺體驗和激情感受。英國浪漫主義詩人華茲華斯說：「詩人比一般人具有更敏銳的感受性，具有更多的熱忱和溫情，他更瞭解人的本性，而且有著更開闊的靈魂；他喜歡自己的熱情和意志，內在活力使他比別人快樂得多……」[43] 波德賴爾也說：「浪漫主義既不是選擇題材，也不是準確的真實，而是感受的方式。」[44] 然而，高爾基認為：「浪漫主義不是一種關於人對世界的態度的嚴整理論，它也不是一種文學創作理論；凡是要把浪漫主義闡釋為理論的嘗試，總不免或多或少搞不清而且徒勞無功。浪漫主義乃是一種情緒，它其實複雜地而且始終多少模糊地反映出籠罩著過渡時代社會的一切感覺和情緒的色彩。」[45] 「樣板戲」美學的突出特點是對政治理性的崇拜和對烏托邦社會的狂熱嚮往。創作者將鬥爭、矛盾和衝突作為處理敵我關係的主題。作品湧動著樂觀、激昂的政治激情，彰顯著勇敢無畏的革命氣質，體現了敵我、美醜、正反等性質對比十分鮮明的明晰性。「樣板戲」表面是舉國上下民眾精神上的集體狂歡，而實質上在文藝的主題、題材、接受與闡釋方式等方面無法掙脫國家主流意識形態的控制。

「樣板戲」的創作方法作為一種模式，從古今中外的文學史與藝術史現象來看，它並不是偶然的、也並不少見。江青激烈批判如下與「樣板戲」理念相悖的文學觀念，例如「寫真實」論、「現實主義廣闊的道路」論、「現實主義的深化」論、反「題材決定」論、「中間人物」論、反「火藥味」論，等等。從我們本章的寫作意圖來看，駁論是鋪墊，辨析是深化，而最終目的是希望通過「樣板戲」創作方法這一「病例」的個案分析，概括出一種普遍性的創作論——主觀公式主義。

43 〔英〕華茲華斯，《抒情歌謠集·第二版序言》，見《十九世紀英國詩人論詩》（人民文學出版社，一九八四年），頁一三。

44 《歐美古典作家論現實主義和浪漫主義（二）》（中國社會科學出版社，一九八一年），頁一八四。

45 高爾基，《俄國文學史》（新文藝出版社，一九五六年），頁七〇。

第四章　信仰與崇拜：「樣板戲」政治美學的精神內涵

揭示「樣板戲」的創作者、「樣板戲」人物以及「樣板戲」觀眾的政治心理，有利於我們看出「樣板戲」的意識形態是如何體現政治美學的。「意識形態是指很大程度上被掩蓋了的貫串在並奠基於我們實際陳述的那些價值觀結構，我說的是在其中我們言說和信仰的方式，它們和我們所生活的社會的權力結構和權力關係有關……亦即情感、評價、感知和信仰的模式，它們與社會權力維繫具有某種關係。」[1] 筆者下文試圖從「情感、評價、感知和信仰的模式」出發揭示「樣板戲」的信仰現象和崇拜心理。

「文革」時期，狂熱的信仰和政治的理性並非絕對對立的，二者恰恰可以結合，這種結合表現在信仰是第一位的，但是理性可以為信仰服務，可以證明信仰。文學是政治的婢女，政治是文學的主人。既然理性為信仰服務，那麼文學自然為政治服務，以政治信仰為本。政治信仰作為一種政治理想信念，它是對國家政治生活未來發展前景的認定和追求。不同社會的不同階級具有不同的政治理想與信念。它是每一社會階級進行政治活動時極為重要的導向性精神因素。

[1] Terry Eagleton, *Literary Theory*, Minneapolis: University of Minnesota Press, 1983，p.98.

在分析「樣板戲」與領袖的關係之前，筆者認為有必要先對「文革」時期的政治文化[2]背景進行必要的交代。

政治文化作為一種社會政治現象，是伴隨著社會歷史和人類政治文明的發展而形成和發展的。「文革」的政治文化反映在民眾的政治心理方面。阿爾蒙德在《比較政治學：體系、過程和政策》認為：「政治文化是一個民族在特定的時期內流行的一套政治態度、信仰和感情。」[3]美國學者邁克爾·羅斯金也認為，政治文化就是有關政治系統的信念、象徵、價值的總和。「簡單地說，政治文化也就是一個民族關於政治生活的心理學。」[4]

「文革」時期社會成員在政治社會化過程中自發形成了對於當時政治體系、政治過程、政治行為等政治現象的認識、情感、態度，人們的情緒、興趣、願望既是對政治生活的一種自發的心理反映，也是外界一定影響的結果。廣大民眾在日常的國家政治生活中對政治制度、政治團體、政治決策和政治領袖形成了一種固化的內心體驗和直觀評價，表現為愛憎之感、好惡之感、美醜之感、信疑之感、親疏之感等不同感受。這種政治感情是知識和經驗的積澱，往往帶有一定的主觀成分，但它對風起雲湧的政治行為的選擇有著極大影響。

2 政治文化如同人類政治社會一樣具有悠久的歷史。政治文化作為一個明確的概念被提出並成為政治學的一個專門研究領域是從二十世紀五十年代、六十年代開始的。一九五六年，美國著名政治學者加布里埃爾·阿爾蒙德在其《比較政治體系》一文中首先使用了政治文化這一概念，用以替代傳統的「民族性格」、「民族精神」等概念，並初步形成了一定的分析框架。此後，政治文化這一概念被西方學者廣泛採用。政治文化定義為政治體系的心理方面或政治心理。西方大多數學者及我國少數學者持有這種觀點。

3 〔美〕阿爾蒙德、鮑威爾，曹沛霖等譯，《比較政治學：體系、過程和政策》（上海譯文出版社，一九八七年），頁二九。

4 〔美〕邁克爾·羅斯金、羅伯特·科德、詹姆斯·梅代羅斯、沃爾斯·鍾斯，林震等譯，《政治科學》（第六版）（華夏出版社，二○○一年），頁一三○。

第一節　「樣板戲」的信仰

「文化革命是觸及人們靈魂的革命，是意識形態的鬥爭，觸及的很廣泛，涉及面很寬。」，毛澤東的這句話既是高瞻遠矚的預見，又是入木三分的剖析，他揭示了「文革」作為意識形態革命的根本旨意。「樣板戲」則是對人們實施靈魂革命的藝術形式。它作為對毛澤東和中國共產黨的頌歌，它的教諭方式與宗教具有同構性。信仰是宗教的核心問題，「文革」時期毛澤東思想被視為具有準宗教意義的教義律令。一九六六年五月二十一日，周恩來在中央政治局擴大會議上的講話中說：「毛澤東思想是馬列主義的頂峰，毛澤東思想是帝國主義、資本主義走向滅亡，社會主義、共產主義走向勝利的這個偉大時代的頂峰，就是最高峰的意思，毛主席與列寧一樣是天才的領袖，是世界人民的領袖。」，康生對周恩來的講話進行了論證：「為什麼說毛澤東思想是當代馬列主義的頂峰，一百多年來，可分為三個時期：（一）馬克思主義時期是資本主義時代，沒有出現社會主義。（二）列寧主義時期是帝國主義走向沒落時期。（三）毛澤東思想或者是毛澤東主義時期，毛澤東思想全面發展豐富了超過了馬列主義。」[7]

5　毛澤東，《文化革命是觸及人們靈魂的革命》，一九六六年四月二十二日。宋永毅主編，美國《中國文化大革命文庫光碟》（香港中文大學‧中國研究服務中心製作及出版，二〇〇二年）。

6　周恩來，《周恩來在中央政治局擴大會議上的講話》，一九六六年五月二十一日。宋永毅主編，美國《中國文化大革命文庫光碟》編委會編纂，《中國文化大革命文庫光碟》（香港中文大學‧中國研究服務中心製作及出版，二〇〇二年）。

7　康生，《康生在中央政治局擴大會議上的講話》，一九六六年五月二十五日。宋永毅主編，美國《中國文化大革命文庫光碟》編委會編

一、「文革」政治文化的信仰因素

宗教的需要來自人性和心靈的最深處。茫茫宇宙，不測的命運和人生，使得人類的理性科學技術顯得無比渺小。宗教信仰不僅提供了使人類靈魂與外界直接溝通的通道，也提供了在現世面對一切變局而始終可以依靠的精神支柱和最終歸宿。從宗教角度審視「樣板戲」，我們不是把宗教作為意識形態的認知工具，而是把它看成一個解釋和言說的體系，整合和動員社會的宣傳體系。意識形態既不是真理也不是學術更不是科學。意識形態作為一種公共意識、一種集體認知、公眾信仰、群體意識，任何組織、團體、社會、國家都離不開意識形態精神上的維繫。意識形態提供一種集體認同的價值觀，它作為社會的精神力量，它通過輿論左右社會，可以製造出社會的精神偶像、集體信仰。儒家學說不是宗教，但它崇奉的是自然倫理和親情倫理，即把天地君親師或天地國親師作為敬仰的中心。中國的禮教是一套行為規則，一種倫理規範，一種情感信仰。它的特點是宗教、倫理、政治三合一。三綱五倫就是中國的宗教，它和倫理、政治相結合。宗教是一種極為強有力的社會意識形態，通過分析革命「樣板戲」的準宗教意識與美學形態，我們可以看出「樣板戲」與宗教之間異質同構的關係。

「文革」時期人們的信仰對象首先是政治領袖，正如「文革」著名的歌曲所傳唱的：「天大地大不如黨的恩情大，爹親娘親不如毛主席親。」[8] 其次是核心的價值觀念，即毛澤東思想。「毛澤東思想是革命的寶，誰要是反對它，誰就是我們的敵人。」與這種核心思想相反的則是資產階級的、修正主義的、個人主義的思想和道德。通過洗腦子、挖根子、狠批「私」字一閃念來「鬥私批修」。這種對內心靈魂的塑造滲透在社會生活

8 參見歌曲《天大地大不如黨的恩情大》，李劫夫作曲。篡，《中國文化大革命文庫光碟》（香港中文大學‧中國研究服務中心製作及出版，二〇〇二年）。

的每一個細節，甚至每一個時間階段。一九九六年《人民日報》編輯部發表了社論《用毛澤東思想哺育革命後代：紀念「六一」國際兒童節》，該社論認為：「無產階級和資產階級兩個階級、兩條道路、兩種思想的鬥爭，必然反映到學校教育、家庭教育和社會教育的各個方面。這種激烈的鬥爭，是無產階級同資產階級爭奪下一代的學校教育中，還存在於學齡前的幼稚教育中。這種激烈的鬥爭，以毛澤東思想教育和造就少年兒童，使會主義時期階級鬥爭的重要組成部分。無產階級要按照自己的世界觀，以毛澤東思想教育和造就少年兒童，使他們成長為有社會主義覺悟的有文化的勞動者，成長為無產階級革命事業的接班人。無產階級同資產階級爭奪下一代的鬥爭，是關係我們國界觀影響和腐蝕少年兒童，尋找和培植他們的繼承人。無產階級同資產階級爭奪下一代的鬥爭，是關係我們國家的前途，關係無產階級革命事業成敗的一件大事。我們每一個學校和革命家庭、每一個革命者，都應當按照毛澤東同志的教導，在這一個偉大鬥爭中，積極貢獻自己的力量。」[9]意識形態的控制深入了兒童後天成長的日常生活和學校教育之中。可見，思想控制之嚴格，組織方式之嚴密，造就了高度同一的政治文化。

二、「樣板戲」信仰現象分析

二十世紀下半葉，弗萊從神話的文學研究出發，在《神力的語言》中闡述了他在神話中發現和挖掘出來的意識形態權力、性別政治等方面的問題。弗萊提出：「是什麼東西產生意識形態的？為什麼社會當局要用詞語為自身的權力做出理論解釋，而不是如特拉西瑪庫斯所認為是當局唯一需要做的那樣，僅僅聲稱自己擁有這種權力？」他認為：「神話體系變成意識形態並參與形成一種社會契約。」「每一種意識形態開始時都就其傳統

9 《人民日報》編輯部，《用毛澤東思想哺育革命後代——紀念「六一」國際兒童節》，《人民日報》一九六六年六月一日。

神話體系中意義重大部分提出自己的認識，並利用這種認識去形成並實施一種社會契約。這樣一來，意識形態便成了應用神話體系；只要我們生活在一種意識形態結構中，它怎樣為自身需要去改變神話，我們都必須相信或表白我們是相信的。就通常涵義說，『信仰』無非是宣稱自己忠實於某種意識形態。」弗萊看到「當人們行施或促進一種意識形態達到張狂和入迷的地步時，它的神話基礎就十分明顯地暴露出來」，這方面的例子包括「中國四人幫時期關於農民具有天生創造性、思想又十分服從的神話」[10]。從宗教敘事的原型來看，「摩西故事」顯示了一個固定的敘事框架，即「蒙難—神恩—救贖—永生」。《新約》中耶穌來到世間、救贖世人、復活升天的經歷與此相對應。「樣板戲」的敘事結構也與宗教敘事有高度的同構性，在二者敘事框架中起到核心貫通作用的是信仰——前者是世俗世界的宗教信仰，後者是世俗世界的政治信仰。

在革命「樣板戲」中，中國共產黨不僅僅是一個黨派存在，而且是作為一個超越世俗的精神符號存在著，它的感召力量，即信仰的力量是通過藝術符號的方式表達出來的。請看《紅燈記》的第五場《痛說革命家史》：

李奶奶　（鄭重地）這盞紅燈，多少年來照著咱們窮人的腳步走，它照著咱們工人的腳步走哇！過去，你爺爺舉著它；現在是你爹舉著它，孩子，昨晚的事你知道，緊要關頭都離不開它。

要記住：紅燈是咱們的傳家寶哇！

「紅燈」作為語言符號它的本義在於照亮黑暗、指明方向，在特定文本中它成了無產階級追求自由與幸福的精神支柱，成為人民戰勝個人私利、融入革命大我的洪流之中的信仰，而信仰本身是通過家庭倫理關係的方

[10]〔加〕諾思洛普・弗萊，吳持哲譯，《神力的語言——「聖經與文學」研究續編》（社會科學文獻出版社，二〇〇四），頁二三。

式得以世代傳承的。

宗教的強大力量在於它的排他性。宗教體系是自給自足的，它不依賴任何科學或學術。它是超驗和絕對的，宗教是人類意識中唯一自我宣示的「絕對真理」。共產主義不是宗教，但是與宗教的共同點在於信仰問題，它是中國共產黨人的信仰體系，它要求絕對的忠誠與堅貞。如《紅燈記》第二場《接受任務》：

李玉和同志……

（唱）　【二黃快三眼】一路上多保重──山高水險，

沿小巷過短橋僻靜安全。

為革命同獻出忠心赤膽──，

（接唱）烈火中迎考驗重任在肩。

絕不辜負黨的期望我力量無限，

天下事難不倒共產黨員！

送交通員下，鐵梅進屋。

李玉和作為黨的代言人形象，他不僅在故事中起到推動情節、結構故事的作用，他時時把革命戰士的精神信仰放到第一位，「山高水險」不是問題，只要肯「為革命同獻出忠心赤膽」。

信仰作為一種特殊的意識形態，它是凝聚人心、集聚力量的神聖符號。一個國家和集體如果沒有公共意識

形態的信仰，必定是一盤散沙。信仰的意識形態就是一個社會默認的神話。民主、自由、自由主義、共產主義都是意識形態的神話。《紅燈記》的「紅燈」以隱喻的涵義象徵著堅定的信仰永不泯滅，信仰成為維繫一家人革命鬥爭的終極價值。

《奇襲白虎團》中，劇本特意設計了王團長與眾戰士的一問一答，通過對話來展現戰士們堅定不移的政治信仰：

王團長　敵人用幾百門大炮，兩個營的兵力，向你們輪番進攻。你們依靠什麼寸土不讓打敗了敵人？

眾戰士　依靠毛澤東思想和偉大力量，誓死保衛社會主義東方前哨和打敗美帝國主義的決心！

《奇襲白虎團》第四場《請戰》中，嚴偉才進一步解釋了之所以能夠打敗敵人的原因。

嚴偉才　我們偵察排有敵後作戰的經驗。抓得準，打得狠，進得去，出得來！對這一帶的敵情也都熟悉。更重要的是我們全排同志苦大仇深，在毛主席的教導下有誓死打敗美帝的決心！保證完成黨交給我們的光榮任務！

接下來，嚴偉才激情滿懷（【西皮二六】）地唱道：

聽首長交任務心情激動，
黨指示賦予我力量無窮。

《海港》第五場《深夜翻倉》：

刀山火海何所懼，

願為革命獻青春！

【原板】

想起黨眼明心亮頓時振奮，

明燈給我們照亮了萬里航程！

長風送我們衝破千頃浪，

行船的風，領航的燈，

【搖板】

黨啊，黨啊！

《智取威虎山》第五場《打虎上山》：

【西皮快板】

為剿匪先把土匪扮，

千難萬險只等閒。

黨給我智慧給我膽，

《智取威虎山》第八場《計送情報》：

似尖刀插進威虎山。
誓把座山雕，埋葬在山澗，
壯志撼山嶽，雄心震深淵。
待等到與戰友會師百雞宴，
搗匪巢定叫它地覆天翻！

【快三眼】

要大膽要謹慎切記心上，
靠勇敢還要靠智謀高強。
黨的話句句是勝利保障，
毛澤東思想永放光芒。

《平原作戰》第八場《青紗帳裡》：

小英【原板】

下崗來修地道敢把山移。
母親的熱血澆灌了戰鬥的土地，

仇恨的種子開花結果定有期。

共產黨是親娘將我培育，

樹雄心高舉起抗日紅旗。

立壯志做一個中華好兒女，

革命的軍和民紅心相依。

【垛板】

小英的母親與共產黨是作為等價物出現的，母親在小英的心中種下了革命的種子，共產黨是親娘把小英培育。革命的信仰將小英定位為：既是母親的女兒，也是黨的女兒，還是「一個中華好兒女」。因而，《平原作戰》第五場的《不屈不撓》順理成章地發展的情節是：

張大娘　（竭力抑制著疼痛）勇剛！我把小英託付給你們，叫她永遠跟著毛主席，永遠跟著共產黨，抗戰到底，革命到底！革命到……（突然閉上眼睛）

意識形態具有強制性、信念性，是一種集體認同的社會信仰，它能引導社會的集體方向。沒有意識形態的引導，民族、國家的發展就會迷失方向。從宗教角度看，中國共產黨的無產階級革命具有濃厚的宗教革命色彩，它信仰的思想體系是共產主義，它的組織方式是無產階級的意識形態的準宗教形式。馬克思主義是中國共產黨人衡量一切的準繩。《共產黨宣言》對與革命戰士來說如同聖徒之於《聖經》，具有神聖的召喚意義。中國共產黨人主張過簡樸節儉的生活，成為毫不利己專門利人、沒有低級趣味的人，他們對個人思想和行為的修

行如清教徒一般，崇尚禁欲與克制。共產主義作為一種信仰具有不容置疑的強制性。毛澤東認為：百花齊放不是目的，而應當從屬於鞏固社會主義經濟基礎這一目的。「作為意識形態、作為社會的上層建築之一的哲學社會科學，在我國，同自然科學一道，是為社會主義的經濟基礎服務的，是為革命的政治鬥爭服務的。不為經濟基礎服務，不為當前的政治鬥爭服務，是不行的。而政治是經濟的集中表現。」[11]

《紅燈記》第八場《刑場鬥爭》……

李玉和好媽媽！

（唱）【二黃二六】

黨教兒做一個剛強鐵漢，

不屈不撓鬥敵頑。

李玉和作為具有堅定信仰的革命戰士，盡忠的最好方式或別無選擇的出路是響應黨的號召、聽從黨的教育，「做一個剛強好漢」。

宗教作為一種社會規範，是以神的崇拜和神的意旨為核心的信仰與行為準則的總和。安分守己和逆來順受是宗教規範的基本內容。與此相似的是，在「樣板戲」中，對黨的信仰要求以革命和集體的名義絕對服從。

《紅燈記》第八場《刑場鬥爭》：

11 毛澤東，《建國以來毛澤東文稿》第十冊（中央文獻出版社，一九九八），頁四○○。

李玉和（唱）【二黃原板】

人說道世間只有骨肉的情義重，

依我看階級的情義重於泰山。

無產者一生奮戰求解放，

四海為家，窮苦的生活幾十年。

我只有紅燈一盞隨身帶，

你把它好好保留在身邊。

無產階級革命戰士站在對於黨的信仰的旗幟下，共同的階級地位使他們形成了共同的信仰認同：「階級的情義」要重於「骨肉的情義」。

三、反思「樣板戲」的政治信仰

「文革」時期的這種政治心理是社會成員在長期的政治社會化和政治實踐的過程中所形成的，從而成為直接影響人的政治行為的、相對穩定的心理過程和心理特徵。政治文化的形成是非常複雜的。民眾的政治心理主要是社會成員在日常政治實踐中自發形成的，同時一個國家的統治階級也會通過各種途徑來傳播、灌輸自己的意志，從而對人們社會政治心理的形成產生一定的影響。政治心理是一個複雜的綜合體，即社會成員的心理活動既要受制於一定階級意志與利益的影響，也會受到傳統民族文化的影響。「三忠於四無限」是在文化大革命初期的政治術語，也是一種宣傳口號。一般是強調對毛澤東的個人崇拜和對其思想的忠誠。「三忠於」指的是忠於毛

澤東、忠於毛澤東思想、忠於毛澤東的無產階級革命路線。「四無限」指的是對毛澤東、毛澤東思想、毛澤東的革命路線要「無限熱愛、無限信仰、無限崇拜、無限忠誠」。「三忠於四無限」一般和「四偉大」（偉大的導師、偉大的領袖、偉大的統帥、偉大的舵手）連用。一九六六年五月政治局擴大會議通過了康生、陳伯達起草，毛澤東修改的《中國共產黨中央委員會通知》（即《五‧一六通知》）。《五‧一六通知》的發佈標誌著文化大革命的正式開始。五月十八日，林彪發表講話，稱「毛主席是天才，毛主席的話句句是真理，一句超過我們一萬句」，從此掀起個人崇拜的熱潮。而林彪的題詞「讀毛主席的書，聽毛主席的話，照毛主席的指示辦事，做毛主席的好戰士」也出現在《毛主席語錄》中。一九六七年初春，文化大革命運動達到高潮，主要是向毛澤東表決心，以「天天讀」、「早請示晚彙報」、「像章熱」、「忠字舞」等形式的政治運動圍繞「三忠於四無限」展開的，以「獻忠心」[12]。這種狂熱的個人崇拜之所以能在中國大地上風起，和人民群眾在文化大革命中理性認識上的盲從、毛澤東對個人崇拜的需要，特別是林彪等人煽動狂熱崇拜有著密切的關係。

「文革」的政治文化是政治體系中各種主觀因素的綜合。它既包括社會政治心理也包括社會政治價值取向。它是一個國家中的階級、團體和個人在長期的社會歷史文化傳統的影響下形成的某種特定的政治價值觀點、政治心理和政治行為模式。「文革」的政治文化不僅包括觀念性的政治心理和政治思想，還包括特質層面

12 一九六九年十二月十七日，周恩來在接見全國機械產品預撥訂貨會議預備會全體代表時，強調要堅持生產，屬行節約。提出：「儘管說準備大打、早打，但還是要做打或不打的兩種準備。現在生產中的一個大問題是把鐵路運輸搞上去⋯⋯此外，工農業、輕工業都要堅持生產，不能放鬆，不能停下來。」針對一些單位無計畫地濫印、濫製毛澤東著作和像章，致使紙張、鋁材緊缺，甚至有人藉機搞投機倒把的情況，批評說：「數字太大了〔注〕，比人口還多嘛！這是對毛主席的不尊重。紙張生產要統籌安排，印刷也要控制，明年任務夠了，不需要那麼多，印得太多了反而浪費。如果有人藉此搞違法活動就更不好了，應依法處理。」

〔注〕：據有關部門統計，全國印刷《毛澤東選集》和《毛主席語錄》，分別為八億套和五億冊，毛主席像十二億張〔中共中央文獻研究室編，《周恩來年譜一九四九——一九七六》（中央文獻出版社，一九九七年），頁四三二〕。

第二節　「樣板戲」與英雄崇拜

一個社會有一個社會的英雄，英雄崇拜即是對作為偶像的英雄的崇拜。偶像崇拜是指主體通過把心目中偏愛的公共人物理想化和神聖化，使之成為迷戀或膜拜的對象。偶像與榜樣的區別在於，偶像以理想化、浪漫化和絕對化為特點，榜樣以現實化、理性化和相對化為特點。偶像崇拜的心理效應具有投射作用：將現實中被壓抑的欲望、夢想和遺憾投射到自己迷戀的偶像身上。當一個人的夢想和欲望無法在現實中滿足時，癡迷於某個偶像在這方面的特質和成功便可聊以自慰了。崇拜者通過膜拜對象獲取自我感受和與人交往上的滿足。以偶像、榜樣的言行、價值觀念來引導自己的生活和工作，產生自我認同的力量。人類的偶像崇拜行為建立在一種集體精神原型的基礎之上。「原始意象或原型是一種形象（無論這種形象是魔鬼，是一個人還是一個過程），

的政治制度和政治規範。文化具有政治權力的內涵，是意識形態的產物；但是，這並不是文化的全部涵義。從秦漢帝國建立一直到今天，中國社會深層組織方式一直沒有改變，社會的整合建立在人們對某種統一意識形態的認同之上，意識形態與社會組織高度一體化。

總之，「樣板戲」的信仰現象反映了「文革」時期個人、政治領袖、人民、階級、政黨在利益和情感上的高度統一。一九四九年中國建立的社會是毛澤東思想和社會組織的一體化。二十世紀四十年代為「造神」提供了輿論，五十年代為「造神」奠定了基礎。「樣板戲」產生於六十年代初期，經過江青等人的指導，在「造神」方面又更上了一層樓。但在「文革」前的文藝作品中，它們不過是「造神」運動中的一員。

它在歷史進程中不斷發生並且顯現於創造性幻想的自由表現的任何地方，因此它本質上是一種神話形象。當我們進一步考察這些意象時，我們發現，它們為我們祖先的無數類型的經驗提供形式。可以這樣說，它們是同一類型的無數經驗的心理殘跡。它們為日常的、分化了的、被投射到神話中眾神形象中去了的精神生活，提供了一幅圖畫。」[13]「文革」時期的偶像崇拜是政治教化與群眾無意識心理需求相融合的產物。雖然「樣板戲」曾經被用以作為構築某種意識形態的工具作用已經不復如當年，反人性的、欺騙性與蠱惑性的藝術話語也未必還有市場。但是，「一方面我們確實可以有保留地視其為藝術，將它們置於藝術的平臺上欣賞與評價，另一方面也可以視其為一個時代的投影，從中汲取歷史的教訓」[14]。從中探索人類在種族原始時期產生而遺留下來的普遍精神，即集體文化無意識。下文試圖以「樣板戲」的英雄崇拜作為切入口，揭示英雄作為一種人類無意識心理的根源、當代文學的英雄創作理論以及「樣板戲」的英雄塑造方式。

一、英雄：文學創作的原型

卡萊爾說：「英雄崇拜是一個永久的基石，由此時代可以重新確立起來……在一切倒塌的東西中間這是唯一有生命的基石。」[15]西方文學的英雄傳說產生於氏族社會末期，主要反映的是人類征服自然的鬥爭和社會鬥爭。這些英雄都是神人結合所生的後代，被稱為半神半人，實際上是集體力量和智慧的化身。圍繞不同的半神半人的英雄形成了許多體系。著名的有珀耳修斯殺蛇怪美杜薩、伊阿宋尋找金羊毛、七雄攻忒拜、俄狄浦斯王、特洛伊戰爭和忒修斯為民除害的故事等。英雄史詩指人類童年時代用詩歌體裁記錄下來的古代神話傳說和

13 〔瑞士〕榮格，馮川、蘇克譯，《心理學與文學》（三聯書店，一九八七年），頁一七。

14 傅謹，《樣板戲現象平議》，《大舞臺》二〇〇二年第三期。

15 〔英〕卡萊爾，張峰、呂霞譯，《英雄和英雄崇拜——卡萊爾講演集》（三聯書店，一九八八年），頁二四。

英雄事蹟的長篇敘事作品，結構宏大，充滿幻想和神話色彩。或者指反映了一個歷史時期全體人民共同參加的歷史事件和人民多方面生活的敘事作品。《聖經》英雄的道德性和希臘英雄的非道德性形成對比。

神話是英雄敘事的一種重要方式，或者說，英雄神話是神話的一種主要體裁。傳統神話可以稱之為「元神話」，包含出生、成年、隱修、探索、死亡、降入地府、再生、神化這八個部分所構成的英雄神話的故事結構。遠古的神話敘事和神話思維其實早已深深嵌入現代人的心理，演繹為神化的思維定勢。以英雄神話為對照。現代神話中的英雄神話雖然延續了傳統神話的敘事模式。但是現代神話更多具有理性主義與科學主義的因素。現代神話中的英雄創世不再採用以往的基本結構，神奇的出生方式被揚棄了，傳統神話中的英雄的奇特經歷，如屠龍、打妖魔、神祕的隱修、探險、奇遇、死亡和復活等故事素也往往被現代神話所捨棄。現代的英雄神話在觀念形態上採用實證主義，放棄了一現實性的虛構敘事，而採用適度的人物誇張和情節修辭。維柯在《新科學》一書中按照思維方式上的差異特徵把人類文化史劃為神話時代、英雄時代和人的時代。神話思維的前後作品分別為神話和史詩，前者以人為主人公，後者以半神半人的英雄為主人公。只有到了第二個時代即人的時代，抽象思維才發展起來，並讓哲學取神話而代之，讓科學理性壓倒詩性智慧。

對照而言，「樣板戲」中的道德英雄講述的是現代創世神話。他們敘述革命的起源、革命的發展，以英雄人物作為創世的歷史發起人，他們有絕對的勝利和人格的完美，卻沒有世俗、自然的人性。如果與傳統神話類比的話，「樣板戲」的英雄神話不是神，而是經過神化了的現實生活中的工農兵、革命領袖。畢竟現代社會的人們也需要以神話構造的神化了的人。其思維方式不是神話的原始思維或者詩性思維，而是現代社會的理性思維。

無畏，勇於探索，曾有失敗與錯誤。《聖經》英雄的道德性歌頌具有犧牲精神的道德英雄，他們重道德、無私

二、無產階級文藝的英雄形象塑造

自古到今，英雄人物身上負載著特定時代人們的精神追求。二十世紀五六十年代英雄人物成為表現時代主旋律的中心主題，英雄人物的美學觀念成為當時代的主導思想。一九五二年五月到十二月，《文藝報》開闢了「關於創作新英雄人物的討論」的專欄。主要討論創造英雄形象要不要寫英雄人物「落後到轉變」的過程；是否必須寫英雄人物的「缺點」。這場討論實際上是關於如何闡釋「英雄人物」的一次論爭，或者說到底什麼是「英雄人物」，英雄人物應該是什麼類型的人物，關於這些問題，並沒有一個完全統一的認識。在提倡寫工農兵英雄的時代裡，批評家對英雄人物的不同見解，反映了他們對建設新中國文藝的不同的理解和不同的想像。所謂要不要寫「從落後到轉變」，要不要寫「缺點」，其背後是兩種英雄觀念在其作用。一種觀點認為，以「落後到轉變」模式寫英雄這也是一種新的公式主義：「我認為可以寫英雄的某些缺點，可以寫他的成長和長進，寫他的覺悟過程……」「但是，是否任何形式的作品中，對任何英雄人物都要來這麼一套呢？」「我們應該努力創造完整的英雄形象，不一定要把英雄都寫成思想、行動上矛盾百出的人物。」[16] 這種觀點認為英雄是引領時代的人，是指示時代前進方向的人物，許多「鋼鐵戰士」的形象並沒有什麼落後面。另一種觀點認為，英雄從群眾中來，英雄不可避免地具有這樣那樣的缺點，很多英雄往往也需要一個覺悟過程，如果對英雄的缺點進行限制，那麼，「作者拿到一個題材，就可以感到：不寫嘛，不符合現實，不能完成主題人物；寫了，又怕你說『不必』。這就給作者提出了難題」[17]。周揚就英雄創作問題作出了權威的表述：「創造正面的英雄人物」，「以這種人物去做人民的榜樣，以這種積極的、先進的力量去和一切阻礙社

16 張立雲，《關於寫英雄人物和寫「落後到轉變」的問題》，《文藝報》一九五二年第十一、十二期。

17 蔡田，《不同意張立雲同志的論點》，《文藝報》一九五二年第二十三期。

會前進的反動的和落後的事物做鬥爭」，是「文藝創作的最崇高的任務」。「絕不可以把在作品中表現反面人物和表現正面人物兩者放在同等的地位」，關於要不要寫英雄人物從落後到轉變的過程，周揚說：「在我們的作品中可以並且需要描寫落後人物被改造的過程，但不可以把這看為英雄成長的典型的過程。」他還說：「我們的作家為了要突出地表現英雄人物的光輝品質，有意識地忽略他的一些不重要的的缺點，使他在作品中成為群眾所嚮往的理想人物，這是可以的並且必要的。我們的現實主義者必須同時是革命的理想主義者。」[18]巴人的英雄想像，空間更大。他說：「我喜歡看批判的現實主義的經典作品，但我不大喜歡看社會主義現實主義的有些作品，覺得其中的英雄人物，可望不可即。」他希望英雄人物既「賦有階級戰士的剛強、勇敢和堅毅」，又「具有不同的那人類本性的弱點和缺點」，並主張寫出英雄人物「與其他階級的雜質相摻和著的複雜的思想感情」[19]。

崇拜英雄至少有兩種文化價值功能，一是英雄為人類世界提供了精神崇拜的對象，為世俗社會提供了超越性生存的根據，芸芸眾生藉此提升自己的精神層次；二是英雄的精神之中蘊含著永恆的價值，有限的人生憑藉永恆的信念超越生存的焦慮。

一九六五年十二月，《文藝報》的評論員曾發表過一篇題名為《用毛澤東思想武裝起來做又會勞動又會創作的文藝戰士》的文章，文章說：「看不到英雄怎麼辦？看不到，多向毛主席著作去請教，按照毛主席教導選苗苗；看不到，問群眾，問領導，群眾眼睛亮，領導站得高；看不到，勤把思想來改造，要和英雄人物走一道，看到了，要用毛主席著作來對照，看他做到哪一條，依靠哪一條，體現哪一條。」從這裡我們可以看出，英雄來自生活還是來自虛構。《文藝報》認為，「英雄」寫在著作中、長在群眾中、留在領導腦海裡。作家沒有發現「英雄」並不意味著社會沒有「英雄」，而是自身思想有問題。

18　周揚，《為創造更多的優秀的文學藝術作品而奮鬥》，《文藝報》一九五三年第十九期。

19　巴人，《遵命集》（北京出版社，一九五七年），頁一四五。

三、「樣板戲」的英雄塑造

　　英雄人物是新中國社會主義文學新形象的表現主題。「十七年」的紅色經典中湧現了大批個性鮮明、栩栩如生的人物典型。鄧拓一九六五年二月二十五日在華北區話劇歌劇觀摩演出會開幕式上發表了《高舉毛澤東思想紅旗，進一步實現戲劇革命化》的講話。他認為，第一，英雄人物的塑造是一個社會階級性質的問題，文藝路線鬥爭的問題。「我們應該熱情歌頌工農兵群眾的英雄人物，這是我們社會主義文藝與資本主義文藝的主要區別之一。是熱情地歌頌工農兵群眾的英雄人物呢，還是不寫英雄人物，而寫什麼『不好不壞、中不溜兒的芸芸眾生』？這是文藝戰線上的兩條道路鬥爭，這是大是大非問題。」第二，塑造英雄人物應該有緊迫感。「至於說，怎樣才能更好地在文藝作品和戲劇舞臺上塑造新的英雄人物，這在藝術實踐中可以繼續進行探討，總結經驗。不要把這個問題長時間地停留在懸空的狀態，以致問題總是不好解決。最好是抓緊時機，有計畫地交流和總結這方面的經驗。」[20]鄧拓的講話體現了現實政治對社會主義主流文藝形象的想像性再現的要求，這種國家意志的精神焦慮在進入「文革」時期以後被進一步放大，推演出「三突出」模式。

　　江青在《林彪同志委託江青同志召開的部隊文藝工作座談會紀要》則將英雄人物的塑造作為「根本任務」提出來：「要努力塑造工農兵的英雄人物，這是社會主義文藝的根本任務。」[21]《京劇革命十年》對京劇革命的成果進行了歷史性總結，該文呼應了江青的《講座紀要》：「創作革命樣板戲的核心問題是滿腔熱情、千方百計地塑造無產階級英雄典型。」該文下面一段文字則是對鄧拓、江青和毛澤東三人講話的綜合：

20　鄧拓，《高舉毛澤東思想紅旗，進一步實現戲劇革命化——一九六五年二月二十五日在華北區話劇歌劇觀摩演出會開幕式上的講話》，《天津日報》一九六五年三月十一日。

21　《林彪同志委託江青同志召開的部隊文藝工作座談會紀要》，《人民日報》一九六七年五月二十九日。

從歷史上看，塑造哪個階級的英雄形象，由哪個階級的代表人物作為文藝舞臺的主人，是政治鬥爭在文藝上的集中反映，是文藝為哪個階級的政治路線服務的主要標誌。[22] 搞京劇革命，就是要著重塑造好無產階級英雄人物的藝術形象，使工農兵成為舞臺的主人，[23] 把千百年來被地主資產階級顛倒了的歷史再顛倒過來，恢復歷史的本來面目。[24]

這段文字的最後一句，則來自毛澤東的指示。[25] 李澤厚認為：「把文化大革命簡單歸結為少數野心家的陰謀或上層最高領導的爭權，是膚淺而不符合實際的。」[26] 文化大革命中的毛澤東「既有追求新人新世界的理想主義一面，又有重新分配權力的政治鬥爭的一面，既有憎惡和希望粉碎官僚機器，改煤炭『部』為煤炭『科』的一面，又有懷疑『大權旁落』有人『篡權』的一面；既有追求永保革命熱情、奮鬥精神（即所謂『反修防修』）的一面又有渴望做『君師合一』的世界革命的導師和領袖的一面」。既有『天理』又有『人欲』；二者是混在一起的」[27]。多年以來，文化大革命等於浩劫和動亂已經成為一種不證自明、無須質疑的常識。根據李澤厚的提醒重新審視歷史，我們也許會看到多樣性和複雜

22　《天津日報》一九六五年三月十一日。

23　《林彪同志委託江青同志召開的部隊文藝工作座談會紀要》，《人民日報》一九六七年五月二十九日。

24　初瀾，《京劇革命十年》，《紅旗》一九七四年第七期。

25　一九四四年一月九日，毛澤東看了《逼上梁山》以後給延安平劇院的信，該文在解放後刊登於一九六七年五月二十五日的《人民日報》。

26　李澤厚，《中國現代思想史論》（東方出版社，一九八七年），頁一九二。

27　李澤厚，《中國現代思想史論》（東方出版社，一九八七年），頁一二二──一九三。

鄧拓，《高舉毛澤東思想紅旗，進一步實現戲劇革命化──一九六五年二月二十五日在華北區話劇歌劇觀摩演出會開幕式上的講話》，

性，看到「文革」並非少數人頭腦發熱導致的突發事件。「文革」其實也有其內在的邏輯，也有其歷史繼承性。

加籍華人學者謝少波認為：「文化大革命及其活動的重要性可以在被稱作毛主義的三個相關方面進行討論：破除西方現代主義語法的反霸權議程；使國家恢復活力，更新社會關係的烏托邦欲望；以新的階級範疇為基礎的修正式馬克思主義階級鬥爭模式。」[28] 那麼，為了達到這樣的革命目標，「文革」意識形態必須在「革命」群眾中建立起同西方殖民主義對抗的政治觀念：民族／國家、烏托邦理想和無產階級。而上述概念的確立，無不依賴於想像和建構。

「樣板戲」正是對這些抽象概念的想像與演繹。《紅燈記》本來反映的是民族矛盾，但是改編者努力將民族矛盾提升到階級對立的高度。這裡的鳩山顯然已經不僅僅是代表日本侵略者，而是成為一切剝削階級的共同象徵。而李玉和的無產階級形象則在同鳩山針鋒相對的鬥爭過程中被建構起來。

中西文學中的英雄通常具有犧牲的精神，高尚的道德，無私無畏，勇於探索。然而，英雄之所以成為英雄也不是先天存在的，有一個不斷改正錯誤、完善自身的過程。《聖經》中的英雄故事，例如摩西故事體現了一個固定的結構：「蒙難—神恩—救贖—永生」。根據摩西的故事，形成了《聖經》文學的英雄原型。「樣板戲」英雄人物的塑造，其情節結構與《聖經》中的英雄具有異質同構性。《聖經》中的英雄成長模式在「樣板戲」中並不一定在單個人物身上完整體現出來，從英雄群像的革命經歷可以看出。

《海港》中的方海珍也是如此。對於輕視本職工作而被錢守維利用的韓小強，他舅舅馬洪亮只是用槓棒進

行家史教育，而方海珍卻能從家史教育引發出港史教育和革命傳統教育：

方海珍（面對槓棒，感慨萬千）

（唱）【二黃快三眼】

這槓棒跟隨咱經歷過艱難世道，（將槓棒放回原處）

【二六】

百年來高舉它鬧過工潮。

有了黨，喚醒了受苦的人們怒火燒，

團結起來，砸開那手銬腳鐐！

打倒那帝國主義、洋奴買辦、封建把頭狗強盜，

才換來江海關上紅旗飄。

「樣板戲」塑造的英雄形象具有本質虛構性，這些英雄不食人間煙火，沒有基本的人間感情，顯然違反現實主義的創作原則等等。但問題是，「樣板戲」創作者從來都聲稱遵循現實主義創作方法。指導「樣板戲」創作的是革命現實主義與革命浪漫主義「兩結合」的手法。「樣板戲」正是通過形象的普遍化和符碼化來表達其內在理念，以其在觀眾中樹立民族、國家、階級、共產主義的概念。那些不食人間煙火的人物塑造，本來就體現著編創者的目的。例如，《紅燈記》中原本有李玉和偷酒喝，《智取威虎山》中原本有楊子榮同座山雕情婦調笑的情節。這樣或許更為人性化、生活化的內容，在修改過程中均被一一刪除。而另一些強調階級感情的情節，例如，《紅燈記》中的粥棚脫險，《奇襲白虎團》中的安平立遭劫加進去。編創者顯然希望淡化血緣親情關係，凸現階級情誼的高尚和可貴。此類處理，體現了作品對於無產階級這一共同體的想像。

雖然塑造無產階級英雄人物成為了「樣板戲」的政治信條，但是在藝術上有一個始終無法解決的難題是，

在正面與反面人物之間遊移的「中間人物」具有無法抹殺的藝術魅力。二十世紀六七十年代「中間人物論」備受批判。江青卻屢屢發現：「啊呀！中間人物一搞就活，拍電影時對中間人物不能太突出了（演得有些過火）。」[29] 可見，中間人物往往更具有生活的基礎，因而更容易產生鮮活的藝術效果。

第三節 「樣板戲」與領袖崇拜

「樣板戲」誕生於「文革」政治崇拜空前狂熱的特殊年代，它不僅深深浸染了這種激進的政治情緒，同時以文藝作為維護意識形態的工具參與了這場規模浩大的造神運動，甚至可以說，「樣板戲」成了宣揚領袖崇拜的重要的藝術性工具。「文革」時的宣傳口號「三忠於四無限」高度了濃縮了當時主流意識形態陣營中某些領導的政治導向，其目的在於強化對毛澤東的個人崇拜以及對其思想的絕對忠誠。如果說，正如胡喬木曾認為的「『文化大革命』是毛澤東的宗教和陷阱」的話[30]，那麼，「樣板戲」的領袖崇拜本質上所體現的則是，在當代中國制度框架和列寧主義式政黨思想的規訓下，通過把倫理提高到一個準宗教的信仰層次，從而為某種主流意識形態觀念的貫徹提供了深厚的精神根基。這種現象也可以成為理解「文革」之謎的關鍵。「文革」的領袖崇拜是主流政治意識形態對自身絕對權威的想像性再現，這體現在領袖與群眾之間相互神聖化的互動關係之中。

「樣板戲」作為宣揚領袖崇拜的重要的藝術載體，它具體體現為三個方面：「樣板戲」對領袖的神化與民眾崇聖

29 轉引自王年一，《大動亂的年代》（河南人民出版社，一九八四年），頁五。

30 李松編著，《「樣板戲」編年史・前篇：一九六三─一九六六年》（秀威資訊科技股份有限公司，二〇一一年），頁二九九。

心理互為依託；「樣板戲」的英雄崇拜與對領袖的極度崇敬彼此勾聯；「樣板戲」的劇場演出與劇場觀看中的偶像崇拜互相呼應。

一、「樣板戲」對領袖的神化與民眾崇聖心理互為依託

「文革」時期，革命政治在制度、政策、思維方式上實際具有強烈的主觀唯心主義與客觀唯心主義的色彩。通過以傳統文化為參照，我們可以看到「文革」政治思維的哲學本質。具體來說，從主觀唯心主義立場出發，政黨話語把毛澤東的領袖形象無限拔高、誇大為至尊的精神性存在。林彪說：「毛澤東思想是當代馬克思列寧主義的頂峰，是最高最活的馬克思列寧主義。又說，毛主席的書，是我們全軍各項工作的最高指示。毛主席的話，水準最高，威信最高，威力最大，句句是真理，一句頂一萬句。」[31] 從客觀唯心主義立場出發，政黨話語首先把領袖崇拜的倫理精神本體化或倫理道德宇宙化。如「東方紅，太陽升，中國出了個毛澤東」，毛澤東的出現被看成了具有宇宙本體意義，從而把對領袖崇拜的倫理道德普遍化、客觀化為獨立於現實生活之外的存在。領袖崇拜被權威意志視為獨立於社會和人類的精神性現象，它先於天地萬物和人類社會而存在。正如朱熹說過的：「宇宙之間，一理而已。」[32]「文革」期間的主流話語把階級鬥爭抽象化為萬物本源的「理」之後，認為這一階級鬥爭的革命之「理」又是萬物和人產生的本源，人稟受「理」之後產生人性，從這個意義上講，人性必須服從階級鬥爭的革命之「理」。無產階級的「階級性」被看成人性、道德的源泉。因此，可見當時社會的倫理道德原則和規範是秉承「階級鬥爭」的結果。正如朱熹指出「理」「其張之為三綱，其紀之為五

31 林彪，《在全軍政治工作會議上的報告中的重要指示》，《人民日報》一九六六年一月二十四日。

32 《朱文公文集・讀大紀》卷十七。

常，蓋皆此理之流行」[33]。這樣朱熹完成了理學本體倫理化的歷程。「文革」時革命倫理本體化和宇宙本體倫理化的實質是把倫理道德神聖化，把它無限誇大為自然和社會的最高準則，奉為外在的最高權威，為當時的革命政治服務。參照「二程」的說法：「下順乎上，陰承陽，天下之至理。」[34] 如果順應這種邏輯思路，那麼，任何以下犯上、僭越等級秩序的行為都是不允許的。概括地說，二十世紀四十年代中期延安政權對社會與個人的全面控制為「造神」提供了輿論準備，六十年代上半葉漸趨激進的革命狂熱為「造神」奠定了政治氛圍，「文革」肇始則全面確立了政治基調，「文革」路線的強力推行中出現了全民的頂禮膜拜。「樣板戲」產生於二十世紀六十年代初期，經過江青等人的推動，在領袖崇拜的熾烈氣焰上添柴澆油。

領袖崇拜的策略通過將領袖與國家政權同一化得以實現。國家是政治學研究的永恆主題。亞里斯多德的《政治學》的「政治」一詞，來源於希臘語polis，意指城邦，即城市國家。古希臘進入階級社會後建立了許多城市國家。城市國家的產生，標誌著政治生活領域的出現。正如馬克思、恩格斯在《德意志意識形態》一書中的看法，隨著城市的出現，必然要有行政機關、警察、賦稅等等。簡言之，必然要有公共的行政機構，也就是必然要有政治機構。《共產黨宣言》標誌著馬克思主義政治學的產生，在這之後的一系列經典著作都繼承並發展了《共產黨宣言》的思想，把國家問題作為政治學研究的中心問題。因此，如果把「樣板戲」放在國家政治生活之中去考察，我們可以看到，在「文革」的政治文化中，毛澤東即是國家政權的化身。有許多象徵性的頌歌對毛澤東進行神化的提升，如《敬愛的毛主席，我們心中的紅太陽》等等頌歌。準確地說，「樣板戲」的領袖崇拜風氣並非源自「樣板戲」的營造，可以溯源至延安時期中共的一元化領導模式，「樣板戲」以藝術手段將領袖崇拜推至極致並最終實現了領袖崇拜策略的完成。

有學者認為，「樣板戲」把領袖和政黨異化為神，是通過三個層面完成的。從自然生物層面來看，「樣板戲」首先是把毛澤東和黨異化為一切生命依賴的對象——太陽。因此，太陽及與太陽有關的自然現象——曙光、朝霞、黎明、春風、雨露等都成了毛與黨的象徵[35]。《智取威虎山》中的楊子榮「胸有朝陽」上威虎山會見土匪。《紅色娘子軍》裡，面對槍口的洪常青引吭高歌：「灑熱血迎黎明我無限歡暢，／望東方已見那光芒四射噴薄欲出的一輪朝陽。」找到了紅軍的吳清華以淚洗面：「想不到今天哪，春風引我到這裡，／找見了救星，看見了紅旗。」《白毛女》中的大春、白毛女報仇血恨後：「毛和黨是生命之神、造物之神、解放之神，是中國人民的上帝、佛陀和真主。在這一最高的自然神面前，革命幹部也罷，英雄模範也罷，人民群眾也罷，都僅僅是某種有意識的生物體。」[36]「樣板戲」竭力表現群眾對毛澤東的無限忠誠和無條件服從，其精神需要正如馬克思在《德意志意識形態》的序言中指出：「人們迄今總是為自己造出關於自己本身、關於自己是何物或應當成為何物的種種虛假的觀念。他們按照自己關於神、關於模範人等等觀念來建立自己的關係。他們頭腦的產物就統治著他們，他們這些創造者就屈從於自己的創造物。」[37]「樣板戲」集中體現了民眾對於領袖的忠孝觀念，並日益深入地化為了人們的政治無意識心理。

「樣板戲」把這些封建倫理情感與政治意識形態有機地揉在一起，並成為了具有隱喻色彩的象徵意象。

例如，《白毛女》中有兩組兩極鏡頭：「一組是送大春走，一組是迎大春來，前者又是後者的鋪墊，遙相呼應，使後者迎的涵義更為深刻和鮮明，鄉親們的迎，是在傾吐對恩人共產黨、八路軍的衷心感激，是在歡呼

35　吳迪，《從樣板戲看「文藝為政治服務」的造神功能》，《當代中國史研究》二○○一年第三期。

36　吳迪，《從樣板戲看「文藝為政治服務」的造神功能》，《當代中國史研究》二○○一年第三期。

37　《馬克思恩格斯全集》第三卷（人民出版社，一九五六年），頁五三七。

嚮往了多少年、多少代的翻身解放終於來臨。」影片的結尾是，感恩戴德的鄉親們決心永遠跟著毛主席，永遠跟著共產黨。在《智取威虎山》的第八場戲中，「當（楊子榮）唱到『抗嚴寒化冰雪我胸有朝陽』時，頓然間霞光四射，彩雲萬朵，一道燦爛的晨光，染紅高聳入雲的峭石之尖，與『東方紅，太陽升』的旋律相映生輝」[39]。《海港》中的《戰鬥動員》一場，「用兩個互相呼應的大唱段，揭示出方海珍對黨的八屆十中全會公報精神深刻理解和對毛澤東思想的無比忠誠」[40]。《紅色娘子軍》中，作為「無數革命先烈的代表」[41]，洪常青面對敵人的槍口「向毛主席、向黨、向人民表示：『我為你而生、為你而戰、我為你闖刀山踏火海壯志如鋼！』」[42]。洪常青以死殉節的對象是毛澤東這一「可以想像卻又無法具體感知的意識形態崇高客體。總之，「自然生物、人倫血緣、社會政治，這是『樣板戲』『造神』的三種途徑和三個層面。通過這樣一番改造，普通幹部群眾在社會政治生活中的角色就被定格為匍伏於政黨——領袖之下的低級生物、孝子賢孫和臣民奴僕；同時，這些失去了自我、失去了做人的資格的人們——無論他們是『樣板戲』的觀眾還是『樣板戲』的主創者，卻被引導著在想像中以獨立的個體自居，以國家的主人自命」[43]。

[38] 上海人民出版社編，《革命樣板戲評論集》（上海人民出版社，一九七六年），頁三三八。

[39] 上海人民出版社編，《革命樣板戲評論集》（上海人民出版社，一九七六年），頁六九。

[40] 上海人民出版社編，《革命樣板戲評論集》（上海人民出版社，一九七六年），頁三七二。

[41] 上海人民出版社編，《革命樣板戲評論集》（上海人民出版社，一九七六年），頁四五九。

[42] 上海人民出版社編，《革命樣板戲評論集》（上海人民出版社，一九七六年），頁六○。

[43] 吳迪，《從樣板戲看「文藝為政治服務」的造神功能》，《當代中國史研究》二○○一年第三期。

二、「樣板戲」的英雄崇拜與對領袖的極度崇敬彼此勾聯

對於「樣板戲」的創作思路，學者傅謹指出，以是否符合特定時代的意識形態作為至高無上的標準，而不是以歷史、現實、人性的邏輯與合理性作為標準，這是在「樣板戲」時代達到頂峰的、時刻想著如何以藝術手段「繼續革命」、為「階級鬥爭」服務的「無產階級革命文藝」的典型表徵。[44]

康德關於審美判斷的認識可以為我們解釋觀眾的「樣板戲」審美意識形態提供參照。他認為，一個審美對象之所以被感到是美的，是因為當審美主體在觀賞它時獲得了一種與自己的認識機能相一致的愉悅感，這種愉悅感是因客體具備與主體的各種認識機能相一致時，才會給主體帶來審美愉悅。審美鑑賞就是看審美對象是否能夠在想像力和悟性協調一致的條件下喚起審美主體的愉悅感。從這個角度看，革命「樣板戲」基本上與「文革」相始終，它浸透了「文革」的精神實質，其劇本創作、舞臺演出、影片拍攝的構思設計與當時激進、狂熱的政治氛圍以及渴望通過政治獻身獲得靈魂救贖的民眾之間有著精神上的彼此對應和同一性。毛澤東的語錄在「樣板戲」的劇本中，有的地方起到了承轉情節發展、彰顯思想主題的作用，他的話語與「樣板戲」的英雄形象一起無形中兩者互為烘托、相得益彰：英雄形象因為領袖話語的神聖權威而更為高大，領袖權威因為英雄形象的飽滿生動而進一步得到了隱喻性的神化。

「樣板戲」在強調階級、民族、國家、共產主義理想這些概念的同時，也在強調「毛澤東」這一概念。「樣板戲」通過把毛澤東有意神

44
傅謹，《樣板戲現象平議》，《大舞臺》二〇〇二年第三期。

在中國當代文學史上，還沒有任何人物像毛澤東這樣反覆在各種作品中出現。「樣板戲」通過把毛澤東有意神

化，而使現實中的毛澤東罩上了蠱惑性的光暈。例如，《沙家浜》中，阿慶嫂在身處窘境、徘徊無計的緊急關頭，突然耳邊彷彿聽到《東方紅》的樂曲，頓時信心倍增，唱道：「毛主席！有您的教導，有群眾的智慧，我定能戰勝頑敵度難關。」《奇襲白虎團》中嚴偉才在接到任務之後唱道：「毛澤東思想把我的心照亮。渾身是膽鬥志昂。出敵不意從天降，定教它白虎團馬翻人仰。」在「樣板戲」中，毛澤東是知識、理想、智慧、信念、光明的化身。這種對毛澤東的個人崇拜，其實也是「文革」意識形態的一個重要標誌。《智取威虎山》中參謀長在介紹故事的時代背景時，他說：「團黨委遵照毛主席《建立鞏固的東北根據地》的指示，組成追剿隊，在牡丹江一帶發動群眾，消滅土匪，鞏固後方，配合野戰軍，粉碎美蔣進攻，這是有偉大戰略意義的任務。座山雕這股頑匪，逃進了深山老林，我們在風雪裡行軍已經力好幾天了，到現在還沒有找到。我們一定要發揚連續作戰的精神，（斬釘截鐵地、有力地）「下定決心，不怕犧牲，排除萬難，（參謀長：）去爭取勝利。」[45]這段話中既有對毛澤東指示的直接介紹，也有對《毛主席語錄》的直接引用。類似的還有：「參謀長：『好哇！獵戶對我們的幫助很大。毛主席早就教導過我們：「革命戰爭是群眾的戰爭，只有動員群眾才能進行戰爭，只有依靠群眾才能進行戰爭。」咱們離開了群眾，就寸步難行啊！」[46]【快三眼】要大膽要謹慎切記心上，靠勇敢還要靠智謀高強。黨的話句句是勝利保障，毛澤東思想永放光芒。」[47]《紅色娘子軍》中有直接呼告：「敬愛的毛主席！敬愛的黨！親愛的人民！【垛板】我為你而生，為你而戰，我為你闖刀山踏火海壯志如鋼！生命不息，戰鬥不止，永遠衝鋒向前方！衝鋒向前方！」[48]《平原作戰》：「【原板】毛主席

[45]《革命樣板戲劇本彙編》（第一集）（人民文學出版社，一九七四年），頁一〇。
[46]《革命樣板戲劇本彙編》（第一集）（人民文學出版社，一九七四年），頁二四。
[47]《革命樣板戲劇本彙編》（第一集）（人民文學出版社，一九七四年），頁五三。
[48]《革命樣板戲劇本彙編》（第一集）（人民文學出版社，一九七四年），頁四六〇。

三、「樣板戲」的劇場演出與劇場觀看中的偶像崇拜互相呼應

霍布斯在《利維坦》中指出：「人的權勢，普遍地講，就是一個人取得某種未來的具體利益的現時的手段。……人類權勢中最大的一種是由大多數人根據自己的意願聯合起來，把各自的權勢總合於一個自然人或社會人的身上的權勢，如國家的權勢就是這樣的，即依據個人的意志而運用全體的權勢。有時是依據各部分的意志，如黨派與不同黨派之間的聯盟。因此，擁有僕人是一種權勢，擁有朋友是一種權勢，因為這些都是聯合起來的力量。」[50] 根據「文革」時期的實際政治情勢來看，如果說「人類權勢中最大的一種是由大多數人根據自己的意願合起來」的，那麼，「把各自的權勢總合」然後讓渡的對象是作為自然人的毛澤東。

「文革」時期的毛澤東至少有三種化身：第一，作為歷史上的革命家，以他過去的功績鼓舞著人們現實的行動。第二，作為當時的國家領袖，成為人民群眾心中的紅太陽。第三，作為抽象化的毛澤東思想的主體，以他的思想表現出巨大的人格力量。毛澤東形象成為了人們集體無意識的「原型」。而對領袖崇拜的思維模式在

的革命路線指引我永不迷航！連日來細偵察車站情況，看破他有隙可乘枉自設防，炸軍火絕不動搖揮兵前往，人民戰爭威力壯，迎來個新中國──燦爛輝煌。」[49]《智取威虎山》：「〔參謀長〕『過年的東西都夠了嗎？』李母：『夠啦，夾皮溝能過上這麼個年，可做夢也沒想到哇！要不是你們來了啊，咳，這年還不知道怎麼過哪！』〔參謀長〕『好日子還在後頭哪！』李母：『全託共產黨、毛主席的福哇！』」如此等等，不一而足。

「樣板戲」的領袖崇拜其崇敬的神並不是只是毛澤東，而且他所象徵的絕對性的神聖力量。

49 《革命樣板戲劇本彙編（第一集）》（人民文學出版社，一九七四年），頁五九一。

50 〔英〕霍布斯，黎思復等譯，《利維坦》（商務印書館，一九八五年），頁一○。

人的心理留下的痕跡，它構成了每個人的無意識和意識的基礎。「樣板戲」的藝術工作者通過自主情結，在一定的條件下發掘出代表原型的原始意象，通過一定的形式把這種原始意象表達出來。所以，當人們欣賞到藝術作品時，才會感到像他們自己所想表達、但又未能表達的感覺。「樣板戲」之所以會引起人們的快感，正是因為藝術家運用美的形式引導人們把積澱在內心深處的情緒解放了出來。藝術的共鳴來自基於原型的共同經驗。

在參與型政治文化中，自由、民主、平等觀念是主導觀念，公民具有參政的強烈願望和一定的能力，而政治體系也通過普遍選舉、政黨政治、社團政治向公民開放，為其參政提供比較暢通的管道。在參與型政治文化中，人們知道自己可以在某種程度上影響政治，積極參與各種政治活動。而「樣板戲」則置身於服從型政治文化中，等級觀念、服從觀念、義務本位觀念等是主導觀念。大多數社會成員參政意識強烈，但參政自主能力脆弱甚至被剝奪，成為被動接受少數人指導的政治客體。在這種臣屬型政治文化中，人們也知道自己是「公民」並關注政治，但是他們是以一種被動的方式捲入政治的[51]。

如果把戲劇看作是一種國家的儀式，那麼國家就變成了柯利弗德‧格爾茲所說的「劇場國家」。「若無劇場國家的戲劇，沉靜的神性的意象就不可能成形。不過，那些戲劇的頻次、華美和規模，還有它們為這個世界打上印記的程度，反過來依靠政治效忠的程度及其一如我們已經看到的，分化性如何，動員政治效忠的目的就是為了將這些戲劇搬上舞臺。」[52]「樣板戲」與日常生活中的偶像崇拜相融合，偶像崇拜又與社會化偶像崇拜運動產生互動。從戲劇作為生存與生活方式來看，個人既是看的主體，自我又成為無所遁形的被看的對象。一種居於絕對權威位置的文藝形式——「樣板戲」是八億人民唯一可供欣賞的；而「樣板戲」文藝模式在實踐中的推廣又使每一個人成為表演者。因此，觀眾與表演者合二為一。政治舞臺上的活劇和戲劇舞臺上的戲劇是同

51 參見〔美〕邁克爾‧羅斯金等，林震等譯，《政治科學》（第六版）（華夏出版社，二○○一年），頁一三三。

52 〔美〕柯利弗德‧格爾茲，趙丙祥譯，《尼加拉：十九世紀巴厘劇場國家》（上海人民出版社，一九九九年），頁一五九——一六○。

構的，從這個意義上說，「文革」時期的中國是真正意義上的「劇場國家」。在政治思維極端化的時代，政治「表態」、「作秀」成為了日常生活中的表演形式。一九六七年四月二十四日《人民日報》的《紅太陽照亮了芭蕾舞臺──我們偉大的領袖毛主席觀看革命現代芭蕾舞劇〈白毛女〉》報導了劇場演出的盛況，為我們提供了「樣板戲」偶像崇拜的典型案例。

一九六七年四月二十四晚上，由上海市舞蹈學校創作的大型革命現代芭蕾舞劇《白毛女》正在北京進行演出。演出到最後兩場，當慘遭地主階級迫害的喜兒終於獲得解放，一輪紅日冉冉升起的時候，一曲激情奔放的伴歌，動地而來，震人心弦：

太陽出來了，
太陽出來了，
太陽光芒萬丈，……
太陽就是毛澤東！
太陽就是共產黨！

報導評論說，芭蕾舞劇《白毛女》上演一百多場以來，舞姿從來沒有像今天這樣奔放，歌聲從來沒有像今天這樣激揚，太陽從來沒有像今天這樣明亮！原因是：

今天，我們最最敬愛的偉大領袖、全中國和全世界革命人民心中最紅最紅的紅太陽毛主席，在以他老人家為代表的無產階級革命路線節節勝利的凱歌聲中，在舉國聲討黨內頭號走資本主義道路當權

派的大好革命形勢下，前來觀看芭蕾舞劇《白毛女》的演出了！

毛澤東進入觀眾的視線中時，其實況是——

晚上七時五十三分，毛主席滿面紅光，神采奕奕，和他的親密戰友林彪同志以及周恩來同志等，走入劇場。剎那間，他老人家像一輪紅日，照亮了整個芭蕾舞臺，照耀著舞臺上、舞臺後、樂池裡一百多位投入芭蕾舞藝術革命的演員和工作人員，像朵朵葵花向太陽似地，緊緊圍攏在毛主席身旁。他們把沸騰澎湃的革命激情，把對偉大領袖無限崇拜、無限敬仰的真摯感情，化成最響亮的頌辭，一遍遍高呼：

「毛主席！我們心中最紅最紅的紅太陽！我們祝您萬壽無疆！」

毛澤東走到演員隊伍中和演員們握手。接著要合影了，但是，無法讓大家安靜下來。前面的演員合著毛主席的鼓掌的節拍與奮地拍手，後面的同志高舉紅彤彤的《毛主席語錄》熱情高呼：「毛主席萬歲！」

我們最最最敬愛的偉大領袖、我們心中最紅最紅的紅太陽毛主席，和演員們揮手告別以後，邁著雄勁的步伐，離開了舞臺，走下了舞臺，離開了劇場。

毛主席沒有走！毛主席永遠和我們在一起！這時候演員們完全沉醉在幸福的暖流之中。

演出結束後，毛澤東在《大海航行靠舵手》的樂曲聲中和「毛主席萬歲！萬歲！萬萬歲！」的歡呼聲中，同林彪登上舞臺，接見上海市舞蹈學校的革命師生和參加演出的其他文藝工作者。

這時，所有演員和工作人員，為偉大的領袖奏起最響亮的歌曲——《東方紅》！

等，走入劇場。剎那間，他老人家像一輪紅日，照亮了整個芭蕾舞臺，照耀著舞臺上、舞臺後、樂池裡一百多位投入芭蕾舞藝術革命的時刻，演員按住劇烈跳動的心，為偉大的領袖奏起最響亮的歌曲——

「你們看到了沒有，毛主席向我們點頭微笑了啊！」

「快來握我的手啊，我的手是和毛主席握過的啊！」

「大家快來啊，這是毛主席站過的地方啊！」

「毛主席萬歲！萬歲！」

「大海航行靠舵手，萬物生長靠太陽，⋯⋯」

這是一個不平常的夜晚！沸騰的夜晚！幸福的夜晚！難忘的夜晚！

有的人攤開日記本，一字一句地記下這有生以來最最重要的時刻。有的人拿起電話機，用激動的聲調向千里迢迢的戰友報告喜訊。有的人提筆寫信，為的是和日夜思念毛主席的遠方親人分享這最大的幸福。[53]

一九六八年二月一日，新華社報導了林彪、周恩來、陳伯達、康生、江青、姚文元、謝富治、楊成武、葉群、吳法憲、邱會作、張秀川、李天煥、劉錦平等人在一月三十一日晚，觀看了中國京劇院演出的革命京劇「樣板戲」《紅燈記》。當林彪、周恩來、陳伯達、康生、江青、姚文元等中央領導進入會場時，全場觀眾激動得高舉紅彤彤的《毛主席語錄》連連熱情歡呼：「毛主席萬歲！毛主席萬歲！萬萬歲！」中國人民解放軍各總部、各軍兵種以及在京的各軍區負責人也應邀觀看了演出。演出結束後，林彪、周恩來、陳伯達、康生、江青、姚文元、謝富治、楊成武、葉群、吳法憲等接見了演出《紅燈記》的全體演員。這時，臺上臺下放聲高唱《大海航行靠舵手》，再一次長時間熱烈歡呼：「毛主席萬歲！毛主席萬歲！萬萬歲！」[54]

53　新華社，《紅太陽照亮了芭蕾舞臺——我們偉大的領袖毛主席觀看革命現代芭蕾舞劇〈白毛女〉》，《人民日報》一九六七年四月二十六日。

54　參見新華社，《偉大領袖毛主席的親密戰友林彪副主席觀看革命京劇樣板戲〈紅燈記〉並接見演員》，《人民日報》一九六八年二

考察「文革」意識形態話語對民眾無孔不入的滲透，不僅僅可以研究「樣板戲」的語言，還可以通過關注「樣板戲」周邊的這種社會話語文本得以瞭解。「意識形態是一個話語問題，一個處於歷史情境中的主體間的實踐交往問題，而不只是一個語言問題（我們所敘說的命題問題）。意識形態也不只是一個偏向性的、偏見性的和黨派性的話語問題，儘管沒什麼人類話語不是這樣。」[55]上述這個社會文本對大眾領袖崇拜進行了生動、形象的描述，凸顯了狂熱的非理性崇拜主體精神的迷失與自我意識的奴化。柏拉圖認為道德來源於一種客觀精神的「善本體」，它不僅是道德的來源，也是世界萬物的來源。他還提出，人的靈魂中情欲是壞東西，使人墮落，必須清除人的欲望，再靠一種神祕的「愛的狂迷」，淨化靈魂，達到神人相通的最高道德境界。與柏拉圖的上述說法對比，革命政治則希望將政治信仰抽象提升為一種消除情欲的純淨境界，從而在神聖的領袖崇拜中實現美的滿足。新華社報導，在這歡騰的夜晚，更多的演員是在重溫毛澤東的偉大教導：「我們的文學藝術都是為人民大眾的，首先是為工農兵的，為工農兵而創作，為工農兵所利用的。」「要使文藝很好地成為整個革命機器的一個組成部分，作為團結人民、教育人民、打擊敵人、消滅敵人的有力的武器，幫助人民同心同德地和敵人作鬥爭。」[56]「樣板戲」的造神與現實生活中的崇拜心理互相激發，積澱而成為了觀眾的神聖體驗。從巴金「文革」後深刻的反省中可見一斑，他坦承：「這些年來，除了我對蕭珊的那份感情外，我的一切都讓『個人崇拜』榨取光了，沒有什麼『道德勇氣』，一紙『勒令』就使我使我甘心變牛，那裡有這樣的堅強戰士，難道這不是神信的結果？我並不

55　Terry Eagleton, "Ideology" in Stephen Regan, ed., *The EagletonReader*, Cambridge: Blackwell,1998, p.237.

56　新華社，《紅太陽照亮了芭蕾舞臺——我們偉大的領袖毛主席觀看革命現代芭蕾舞劇〈白毛女〉》，《人民日報》一九六七年四月二十六日。

讕言我多次給「造反派」揪到臺上表演過坐噴氣式飛機，低頭認罪的種種醜劇，這大約是我對「個人崇拜」的一種懲罰吧。」[57] 然而，像巴金這樣進行痛定思痛、披肝瀝膽地深刻反思的人並不多見。崇拜熱潮中的群眾並不是現實中實際情形的群眾，而是毛澤東心中渴望塑造的應該如此的群眾——具有大公無私的精神，具有疾惡如仇的品德，具有戰鬥到底的意志。毛澤東則是通過「樣板戲」建構起來的領袖形象——神聖、崇高、偉大、堅強。因而，領袖與群眾之間是一種相互神聖化的關係——與「毛主席萬歲」歡呼相回應的是「人民萬歲」。正如毛澤東說道：「我們應當相信群眾，我們應當相信黨，這是兩條根本的原理。如果我們懷疑這兩條原理，那麼就什麼事情也做不成了。」[58]

毛澤東作為具有獨特人格和巨大影響的「卡里斯馬」（Charisma）領袖，「權威使人懾服的能力是來自人本身的力量」。人格型權力也叫影響力。如果權威來自人們對制度與過程的尊敬，那麼影響力則來自人們對特殊類型的人的尊敬，這種人具有超凡的品質、個人魅力、啟示力。卡里斯馬原指古代的宗教先知、戰爭英雄，馬克斯‧韋伯把它引入政治學。韋伯把現代政治運動和宗教活動中的「最偉大的」英雄、領袖、先知、救星、救世主都納入卡里斯馬概念來考慮[59]。在現代政治中，卡里斯馬的範圍被大大拓寬了，具有人格魅力的政治家都被稱為卡里斯馬型的政治家。在現代政治中，來自機構中的權威與來自個人的人格魅力往往是結合在一起的。毛澤東的影響力首先來自機構所賦予的權威，然而，獲得這些權威又是因為他具有人格上的影響力。這樣，我們不能僅僅強調在那個令人難忘的年代裡，人們失去了「外在的自由」，而應當時刻牢記我們也曾主動

57 巴金，《講真話的書》（四川文藝出版社，一九九○年），頁九二七。

58 毛澤東，《關於農業合作化問題》，《毛澤東文集》第六卷（人民出版社，一九九九年），頁九。

59 參見〔德〕馬克斯‧韋伯，林榮遠譯，《經濟與社會》（商務印書館，一九九八年），頁二四一。

奉獻了以「依據生命自覺及對生命資源自知」為內容的「內在自由」。

「樣板戲」的文本、劇場演出以及電影為這種神聖化關係的鞏固起到了極為有效的凝聚作用，直到神聖化關係的拆解因素從自身爆裂。雖然領袖崇拜作為一種政治社會化現象走向了相對的消歇，但是卻在人類的精神長河中留下了深深的足跡，令人反思，給人啟示。通過對「樣板戲」崇拜心理的文化分析，我們可以看出「樣板戲」創作主體和觀眾主體性地位的嚴重缺席，以人文主義精神為本的啟蒙精神在「文革」的政治狂熱中消失殆盡。人文主義文化以人為中心提倡以人為本，它有別於中世紀神學以神為本，也迥異於「文革」非理性的領袖崇拜。以人為中心的世界觀反對以神為中心的崇拜心理；以人性反對神性；以人權反對神權；以個性解放反對禁欲主義；以理性反對蒙昧主義，這應該成為一種時代精神，也是我們反觀「文革」的價值立場。

本文最後想補充說明的是，毛澤東對於全國人民狂熱的領袖崇拜並沒有完全喪失理性，而是從政治權力手腕的角度進行策略性的調控。一九七〇年，毛澤東在與美國記者斯諾的對話中坦露的當時的複雜心態。斯諾問毛澤東：「你是不是在那時感到必須進行一場革命的？」毛澤東答曰：「嗯。一九六五年十月就批判《海瑞罷官》。一九六六年五月十六日中央政治局擴大會議就決定搞文化大革命，一九六六年八月召開了十一中全會，十六條搞出來了。」

斯：劉少奇是不是也反對十六條？

毛：他模模糊糊。因為那時候我已經出了那張大字報了，他就不得了了。他實際上是堅決反對。

斯：就是《炮打司令部》那張大字報嗎？

毛：就是那張。

斯：他也知道他是司令部了。

毛：那個時候的黨權、宣傳工作的權，各個省的黨權、各個地方的權，比如北京市委的權，我也管不了了。所以那個時候我說無所謂個人崇拜，倒是需要一點個人崇拜。現在就不同了，崇拜得過分了，搞許多形式主義。比如什麼「四個偉大」，「Great Teacher，Great Leader，Great Supreme Commander，Great Helmsman」（偉大導師、偉大領袖、偉大統帥、偉大舵手），討嫌！總有一天要統統去掉，只剩下一個Teacher，就是教員。因為我歷來是當教員的，現在還是當教員。其他的一概辭去。

斯：過去是不是有必要這樣搞啊？

毛：過去這幾年有必要搞點個人崇拜。現在沒有必要，要降溫了。

斯：我有時不知道那些搞得很過分的人是不是真心誠意。

毛：有三種，一種是真的，第二種是隨大流，「你們大家要叫萬歲嘛」，第三種是假的。你才不要相信那一套呢。[60]

斯：對於人們所說的對毛澤東的個人崇拜，我的理解是：必須由一位個人把國家的力量人格化。在這個時期，在文化大革命中間，必須由毛澤東和他的教導來作為這一切的標誌，直至鬥爭的終止。

毛：這是為了反對劉少奇。過去是為了反對蔣介石，後來是為了反對劉少奇。他們樹立蔣介石。我們這邊也總要樹立一個人啊。樹立陳獨秀，不行；樹立瞿秋白，不行；樹立李立三，不行；樹立王明，也不行。那怎麼辦啊？總要樹立一個人來打倒王明嘛。王明不打倒，中國革命不能勝

60 毛澤東，《會見斯諾的談話紀要》，一九七○年十二月十八日。宋永毅主編，美國《中國文化大革命文庫光碟》編委會編纂，《中國文化大革命文庫光碟》（香港中文大學‧中國研究服務中心製作及出版，二○○二年）。

利啊。多災多難啊，我們這個黨。[61] 我同林彪同志談過，他有些話說得不妥嘛。比如他說，全世界幾百年，中國幾千年才出現一個天才，不符合事實嘛！馬克思、恩格斯是同時代的人，到列寧、史達林一百年都不到，怎麼能說幾百年才出一個呢？中國有陳勝、吳廣，有洪秀全、孫中山，怎麼能說幾千年才出一個呢？什麼「頂峰」啦，「一句頂一萬句」啦，你說過頭了嘛。一句就是一句，怎麼能頂一萬句。不設國家主席，我不當國家主席，我講了六次，一次就算講了一句吧，就是六萬句，他們都不聽嘛，半句也不頂，等於零。陳伯達的話對他們才是一句頂一萬句。什麼「大樹特樹」，名曰樹我，不知樹誰人，說穿了是樹他自己。還有什麼人民解放軍是我締造和領導的，林親自指揮的，締造的就不能指揮呀！締造的，也不是我一個人嘛。[62]

上述談話紀錄，是另外一個側面的毛澤東。哪一個是真實的毛澤東？恐怕毛澤東本人未必能夠自圓其說。他就是這一個兼具「虎氣」與「猴氣」的複雜存在。

從宗教角度審視「樣板戲」，我們不是把宗教作為意識形態的認知工具，而是把它看成一個解釋和言說的體系，整合和動員社會的宣傳體系。意識形態既不是真理也不是學術更不是科學。意識形態作為一種公共意識，一種集體認知，公眾信仰、群體意識，任何組織、團體、社會、國家都離不開意識形態精神上的維繫。意

61 毛澤東，《會見斯諾的談話紀要》，一九七〇年十二月十八日。宋永毅主編，美國《中國文化大革命文庫光碟》編委會編纂，《中國文化大革命文庫光碟》（香港中文大學·中國研究服務中心製作及出版，二〇〇二年）。

62 毛澤東，《文化革命是觸及人們靈魂的革命》，一九六六年四月二十二日。宋永毅主編，美國《中國文化大革命文庫光碟》編委會編纂，《中國文化大革命文庫光碟》（香港中文大學·中國研究服務中心製作及出版，二〇〇二年）。

識形態提供一種集體認同的價值觀，它作為社會的精神力量，它通過輿論左右社會，可以製造出社會的精神偶像、集體信仰。而宗教就是一種極為強有力的社會意識形態，通過分析革命「樣板戲」的準宗教意識與美學形態，我們可以看出「樣板戲」與宗教之間異質同構的關係。

第四節　「樣板戲」的語言崇拜

如果說語言作為一種仲介因素形成主體的存在的話，那麼，就不能把語言視為一套同業已形成的主體純然是外在的符號了。維特根斯坦說：「我的語言的界限意味著我的世界的界限。世界是我的世界這個事實，表現於此：語言（我所理解的唯一的語言）意味著我的世界的界限。」[63] 必須如此基於人的語言來理解他的自我和世界。因為唯有人的語言活動體現了他的創造性和被創造的本質，他的自由與局限、他的宿命和使命，都被給定在他的語言裡。

古羅馬作為一個法制社會，制定的法律至今對中西方社會有著深刻的影響。而中國自古是一個禮治社會，漢代宣揚「以禮治天下」。通過以禮治天下把中國廣大的幅員形成了一個名教社會。以禮治文化形成的社會的特徵是名教盛行，以名為教，可以稱之為名教社會。名教這個詞來自孔子的正名思想。孔子曾對他的弟子說：「名不正則言不順，言不順則事不成。」[64] 君君臣臣，父父子子，按照一定的名分來處理政治、生活各個方面

63　〔德〕維特根斯坦，郭英譯，《邏輯哲學論》（商務印書館，一九九七年），頁八五。

64　《論語‧子路篇》。

的秩序，這是儒家一貫的思想。這個思想按照名分的規定帶有一定的等級性。這就把儒家的倫理道德思想灌輸進去了，然而，名教往往會產生異化，它最大的問題是，名不副實產生虛假。由於歷史悖論的發展，以名為教的社會經常會在意識形態領域發生難以避免的危機。如果從名教角度看待現代社會的「樣板戲」的話，可以發現「樣板戲」政治話語表達方式創造了政治語言的神話。「樣板戲」語言的創造者認為一切社會規範、價值觀念和行為準則都建立在語言是明晰、公正、不容歪曲而富有理性這種觀念之上。語言代表一種權力存在於歷史的、特定的敘述中，是政治鬥爭的一個場所。「樣板戲」的的經典話語是政治理性的產物，烙上了明顯的霸權歧視。在「樣板戲」的語言領域裡，以國家、民族、階級作為規範和標準，個人是從屬的；集體代表普遍性，個人僅具特殊性，只能相對集體而存在。在「文革」社會，政治理性擁有話語權，操縱整個語義系統，創造了關於國家的符號、政治的價值、階級形象和行為規範，而個體只為政治符號服務，以忠誠、馴服和絕對沉默表達了政治符號的意志。

從「樣板戲」流露出來的人與語言的關係中，可以看到人們已經被強勢語言所綁架，它雖然不是面目猙獰的，然而它潛在的威力已遠遠超過了暴力的範圍。「『文革』時期每個中國人都在講別人的話，不是我在說話，而是正在說和我無關的話題，像被操縱著的木偶一樣動嘴巴。」[65] 人們的說話內容以國家意識形態的宏大敘事為主體，以鄭重其事的方式表述非常重要的事情，而其重要性程度是以主流話語的標準作為衡量的依據。在「樣板戲」中意識形態僵硬的政治話語遮蔽了人們日常語言與感受的鮮活與生動。人們不是出於個人體驗與感覺來認識、表達對社會、人生的看法，而是以強制性的政治話語約束自己的思想和行為。在藝術作品中，文學語言為了實現最大的表達效率，除了以直白的方式表達意義以外，最具韻味的是通過創造語言的隱

[65] 〔韓〕卞敬淑，《樣板戲研究》（華東師範大學博士論文，一九九九年），頁七○。

喻與象徵的符號體系來實現。

「樣板戲」的言語行為是不以相互的交流與溝通作為目的，而是獨語式或排他性的。其語言暴力與權威體現在很多方面。「樣板戲」創作貫串著對毛澤東思想和毛澤東個人的崇拜，這可以從「樣板戲」的創作與毛澤東個人著述之間的關係體現出來。本文試圖以毛澤東作品與「樣板戲」創作的互文關係，來揭示創作者是如何盡其所能利用毛澤東的話語權力來為實現主題的政治意圖的。

一、「樣板戲」與領袖詩詞

「樣板戲」與毛澤東的詩詞徵引的關係，在表達效果上形成了政治思想與藝術觀念相互指涉的效果。

有的「樣板戲」作品的內容直接來自毛澤東的詩詞，例如，《海港》的《突擊搶運到江岸》第一場，方海珍唱：「稻種裝船是關鍵，五洲風雷緊相連。」[66]「五洲風雷」來自毛澤東的一九六三年一月九日的《滿江紅·和郭沫若同志》：

小小寰球，有幾個蒼蠅碰壁。嗡嗡叫，幾聲淒厲，幾聲抽泣。螞蟻緣槐誇大國，蚍蜉撼樹談何易。正西風落葉下長安，飛鳴鏑。多少事，從來急；天地轉，光陰迫。一萬年太久，只爭朝夕。四海翻騰雲水怒，五洲震盪風雷激。要掃除一切害人蟲，全無敵。

66
《京劇「樣板戲」短小唱段集萃》（人民音樂出版社，二〇〇二年），頁四九。

《海港》第四場，方海珍唱：「江山如畫宏圖展，怎容妖魔舞翩遷。」[67]「舞翩遷」化用了毛澤東的詩詞。柳亞子即席賦《浣溪沙》，毛澤東「步其韻奉和」寫下《浣溪沙‧和柳亞子先生》：

長夜難明赤縣天，百年魔怪舞翩遷，人民五億不團圓。一唱雄雞天下白，萬方樂奏有於闐，詩人興會更無前。

鬧革命靠的是階級力量。第四場洪常青唱：「要讓那天下工農齊解放，怎能夠光憑這一家仇恨、個人勇敢、孤舟獨槳、匹馬單槍？鬧革命靠的是階級力量，跟著黨，將萬里征途放眼望，四海風雲心內藏。只有解放全人類，才能最後解放無產階級自己。這真理我們要時刻牢記永不忘，心明眼亮不迷航！」[68]其中的「只有解放全人類才能最後解放我們自己」，是毛澤東對恩格斯著述的闡發。[69]

67 《京劇「樣板戲」短小唱段集萃》（人民音樂出版社，二〇〇二年），頁五七。

68 《京劇「樣板戲」短小唱段集萃》（人民音樂出版社，二〇〇二年），頁九八—九九。

69 恩格斯於一八八三年為《共產黨宣言》德文版寫的序言中指出：「《宣言》中始終貫徹的基本思想，即：每一歷史時代的經濟生活以及由此產生的社會結構，是該時代政治的精神的歷史基礎；因此（從原始土地公有制解體以來）全部歷史都是階級鬥爭的歷史，即社會發展各個階段被剝削和剝削階級之間、被剝削被壓迫的階級（無產階級）和剝削壓迫它的那個階級（資產階級）下解放出來——這個基本思想完全是屬於馬克思一個人的。」（《馬克思恩格斯選集》第一卷，人民出版社，一九七二年）毛澤東同志在一九五〇年接見參加第一次全國統戰工作會議的同志們時曾經說：「恩格斯的這段話概括起來就是：無產階級不但要解放自己，而且要解放全人類，如果不能解放全人類，無產階級就不能最後解放自己。」

二、「樣板戲」引文與領袖的著作、講話的關係

「樣板戲」有的唱詞來自毛澤東的著作與講話，《一輪紅日照胸間》第六場江水英唱：「毫不利己破私念，專門利人公在先。」[70]語出毛澤東一九三九年十二月二十一日所作《紀念白求恩》一文。毛澤東在這篇紀念文章中寫道：「白求恩同志毫不利己專門利人的精神，表現在他對工作的極端的負責任，對同志對人民的極端的熱誠。」

《沙家浜》第五場《堅持》，郭建光：「是可以吃呀！同志們，只要我們大家動腦筋想辦法，天大的困難也能夠克服！毛主席教導我們：『往往有這種情形，有利的情況和主動的恢復，產生於「再堅持一下」的努力之中。』同志們！」上段中的引文部分來自於《抗日游擊戰爭的戰略問題》[71]。

《奇襲白虎團》第一場《戰鬥友誼》，嚴偉才：「對！正像毛主席教導我們的那樣：『只要美帝國主義一天不放棄它那種橫蠻無理的要求和擴大侵略的陰謀，中國人民的決心就是只有同朝鮮人民一起，一直戰鬥下去。』同志們，敵人是不會自動放下武器的。我們必須用革命的兩手，對付美帝國主義反革命的兩手。這就叫做談談打打──」該段引文來自毛澤東《在中國人民政治協商會議第一屆全國委員會第四次會議上的講話》[72]（一九五三年二月七日）。

[70] 《京劇「樣板戲」短小唱段集萃》（人民音樂出版社，二〇〇二年），頁七三。

[71] 毛澤東，《毛澤東選集》第二卷（人民出版社，一九九一年頁四一二。

[72] 毛澤東，《在中國人民政治協商會議第一屆全國委員會第四次會議上的講話》，《人民日報》一九五三年二月八日。

《奇襲白虎團》第五場《宣誓出發》，嚴偉才：「敵人自以為配備最強、戒備最嚴的地方，我認為正是它最弱的地方。毛主席教導我們，要善於『發現敵人的薄弱部分』，它這一帶兵種多，番號複雜，正適合我們尖刀班化裝潛入。」引文來自毛澤東的《中國革命戰爭的戰略問題（五）》。

《杜鵑山》第三場《情深如海》，柯湘：「毛委員說過：『誰是我們的敵人？誰是我們的朋友？這個問題是革命的首要問題。』所以，白軍俘虜，要寬大處理；一般商人，應該爭取；豪紳列強，是我們的死敵；而勞苦大眾，乃是革命的主力！」引文源自一九二五年十二月一日《革命》半月刊第四期毛澤東的一篇文章——《社會各階級的分析》。

一九六四年八月十晚，在北戴河，毛澤東觀看了山東省京劇團演出的京劇現代戲《奇襲白虎團》，在整個演出中，毛澤東興致很高，當聽到劇中人嚴偉才說，「我們必須用革命的兩手對付反革命的兩手。這叫做談談打打、打打談談」時，毛澤東笑了，說：「這些話不都是我講的嗎？」73 毛澤東表達的是讚賞？玩笑？還是意味深長的責備？不得而知。目前的資料表明，毛澤東並不反對這樣做。

三、領袖話語引用的反思

引用作為一種修辭手法，是指作者在文章中有意識地徵引名言、格言、典故、俗語、詩句，以及其他人的著述等文字，從而形成一種文本內外的互文關係，達到加強論證、啟人深思、典雅博學的目的。正如上文所述，「樣板戲」中的引用方式屬於領袖話語與「樣板戲」文本在思想、藝術方面的深度耦合。結合當時威權主

73 韶山毛澤東同志紀念館編，《毛澤東遺物事典》（紅旗出版社，一九九六年）。

義的全面思想控制來看，幾乎一切出版物都以引用領袖話語作為嚴格的紀律，這種做法甚至壟斷了私人生活領域的情感表達和日常禮俗，尤其是二十世紀六十年代初的「紅寶書」——《毛主席語錄》以及毛主席語錄歌、革命頌歌等作品的傳播，形成了領袖精神全面灌輸的態勢。語錄、口號充斥報紙、雜誌以及一切書寫領域的時代，語言使用的約束導致思想自由的缺失，言語喪失了個人傳情達意的功能，而成為了沒有自由意志的傀儡行為。同時，這種引用方式又是一種鬥爭策略，通過援引領袖話語壯大自己的話語威力，並且作為攻擊對手的武器。「樣板戲」的這種引用現象可以視為文藝創作的「活學活用」。

「樣板戲」中領袖話語的引用分為如下幾種類型。

第一，明引。《杜鵑山》第三場《情深如海》：

柯湘　毛委員說過：

「誰是我們的敵人？

誰是我們的朋友？

這個問題是革命的首要問題。」

上面的引文來自毛澤東《中國社會各階級的分析》中的：「誰是我們的敵人?誰是我們的朋友？這個問題是革命的首要問題。」

《龍江頌》第六場《出外支援》中，編劇設置了江水英帶領群眾學習「老三篇」《紀念白求恩》。

江水英　「白求恩同志是加拿大共產黨員，……為了幫助中國的抗日戰爭，……不遠萬里，來到中國。……一個外國人，毫無利己的動機，把中國人民的解放事業當作他自己的事業，這是什麼精神？」

眾　　　「這是共產主義的精神」！

江水英　（唱）【西皮原板】

手捧寶書滿心暖，
一輪紅日照胸間。
毫不利己破私念，
專門利人公在先。
有私念近在咫尺人隔遠，
立公字遙距天涯心相連。
讀寶書耳邊如聞黨召喚，
似戰鼓催征人快馬加鞭。

此處的引用並不顯得突兀生硬，妙就妙在通過學習領袖著作的情節，自然引出其中的經典話語。並且，通過江水英的唱詞化入了「毫不利己」、「專門利人」這些名言，表達了對於領袖指示的尊奉與崇敬。

第二，暗引。《白毛女》的《序幕》：

（女獨唱）

看人間，往事幾千載，

窮苦的人兒受剝削遭迫害。

此處的「看人間，往事幾千載」，放眼人類社會革命鬥爭史，回顧了階級剝削的歷史過程。這種語境與語態令人想起毛澤東的《浪淘沙 北戴河》（一九五四年夏）：往事越千年，魏武揮鞭，東臨碣石有遺篇。蕭瑟秋風今又是，換了人間。

第三，正引。引用者對引用的對象語句持肯定的態度，引用文本與原文文本在語義上相一致，用來論證自己的觀點，表達自己的思想感情。如：

《杜鵑山》第二場《春催杜鵑》：

柯湘　（字字千斤，氣壯山河）

哪裡有壓迫，

哪裡就有鬥爭。

甘灑一腔血，喚起千萬人！

此處的「哪裡有壓迫，哪裡就有鬥爭」顯然來自毛澤東所說的：哪裡有壓迫，哪裡就有反抗；哪裡有剝削，哪裡就有鬥爭。用革命的戰爭消滅反革命的戰爭！

根據引用對象的性質，引用的類型除了有正引，還有一種是反引。引用者所表達的意義與引用文本是相左的，目的是對引用文本進行批判性否定。「樣板戲」中正引居多，而反引極少。一是由於「樣板戲」的唱詞中不易設置反引；二是避免反引過多，以免會為反面的思想擴大影響。

從上述「樣板戲」對領袖話語的引用，可以引發如下值得反思的問題。[74]

第一，領袖話語的引用作為一種政治崇拜的精神秩序。領袖話語的引用現象，是伴隨著建國後舉國上下的個人崇拜而逐漸形成習慣的，目的是建立整齊劃一的書寫秩序，製造萬眾同心的國家偶像。「樣板戲」中領袖話語的引用集中於毛澤東一人，正暗合了「文革」時期塑造超凡領袖的目的，塑造毛澤東話語的絕對權威和神聖地位，通過全國民眾反覆使用來形成思想的大一統、模式化和同質化。

第二，領袖話語的引用作為一種操控性的話語方式。思想控制與社會動員需要借助通俗易懂、形象生動的語言來溝通民眾心理，因而當政者需要考慮一種語言使用的方式實現話語實踐和社會實踐的結合。對於語言的控制是集權國家思想控制的重要途徑，領袖話語的引用是一種實現社會權力全面支配言語行為的形式。具體來說，就是通過設計言語使用的制度性規範來實施語言符號的命名、篩選、汰除以及純粹化。將領袖話語直接嵌入人們的日常語言、文藝語言與科學語言之中，從而形成霸權性的思想獨佔。

第三，領袖話語的引用作為一種文體。領袖話語的引用在毛澤東時代是一種慣常的話語修辭，根據作者寫作意圖形成了規範化的詞語系統。其功能是：藉權威話語確立自己觀點的天然合法性——因為是領袖旨意，因而天然具有神聖不可僭越、純粹不容辱沒、完美不容質疑的特點。通過話語和語言層面的控制，對言說和寫作進行有利於革命的改造和控制，也因此漢語發展的豐富性被認為取消了。

[74] 除此之外，還有化引的情況。化引是指並非原原本本摘抄對象文本，而是在思想、意境、情感等方面對引用對象進行一定程度的發揮和提升。

第四，領袖話語引用作為一種政治隱喻。領袖話語的引用，後來逐漸發展成為一種具有時代特色的文體，形成了意識形態色彩很濃的文風。引用型的文體形式與革命型的領袖話語理論話語之間建立了為民眾習以為常的固定關係，引用型的文體就成了一種政治隱喻。因而，是否遵從這種文體，是判斷是否革命的立場問題。

第五，領袖話語的引用和社會實踐的關係。「任何一種話語生產都不會沒有進入社會實踐的。」領袖話語的引用這種話語實踐通過「樣板戲」文本的傳播與接受，並不是處於激烈競爭和鬥爭中的各種話語都能進入社會實踐，能夠進入社會實踐的話語在影響社會變革的程度上也各不相同，情形是非常複雜的。」領袖話語的引用這種話語實踐通過「樣板戲」文本的傳播與接受從而轉化為社會實踐，並且使樣板文本與引用文本之間形成互相滲透、彼此說明的現象。

第六，領袖話語引用機制的影響。「樣板戲」的領袖話語引用機制成功地把語言、文體、寫作當作話語實踐向社會實踐轉化的媒介，並且使這種轉化有機地和毛澤東領導的革命成為一體。「知識份子的寫作已經不再是簡單地寫小說詩歌，寫新聞報導，寫歷史著作，或是寫學術文章，它獲得了另外一種意義，即經過一個語言的（文體的）訓練和習得過程，來建立寫作人在革命中的主體性。在這個過程中，千千萬萬個知識份子正是通過『寫作』，完成了從地主階級、資產階級或小資戶階級立場向工農兵立場的痛苦的轉化，投身入一場轟轟烈烈的革命，在其中體驗做一個『革命人』的喜悅，也感受『被改造』的痛苦；在這個過程中，也正是『寫作』使他們進入創造一個新社會和新文化的各種實踐活動，在其中享受『理論聯繫實際』的樂趣，也飽嘗意識形態領域中嚴峻的階級鬥爭的磨難。如果說正是毛文體的寫作使知識份子在革命中獲得主體性，那麼反過來，知識份子又正是通過這樣的寫作，使話語實踐和社會實踐在革命中實現了轉化和連結。」李陀上面的論述揭示了

75　李陀，〈汪曾祺與現代漢語寫作──兼談毛文體〉，《花城》，一九九八年第五期。

76　李陀，〈汪曾祺與現代漢語寫作──兼談毛文體〉，《花城》，一九九八年第五期。

「毛文體」對於知識份子通過寫作與語言之間的互動形成主體建構的影響。而「樣板戲」中的領袖話語的引用機制，則造成了編劇、演員、觀眾通過領袖話語建構革命理念的結果。

第五章　「樣板戲」政治美學的倫理內涵

「樣板戲」的誕生與「文革」特定的政治文化背景有著深刻的聯繫。「政治文化是一個民族在特定的時期內流行的一套政治態度、信仰和感情。」[1] 它是有關政治系統的信念、象徵、價值的總和，「也就是一個民族關於政治生活的心理學」[2]。「文革」的政治文化投射在民眾的政治心理與倫理觀念方面，是外界一定影響的結果。「文革」時期社會成員在政治社會化過程中所自發形成了對於當時政治體系、政治過程、政治行為等政治現象的認識、情感與態度，人們的情緒、興趣與願望既是對政治生活的一種自發的心理反映，也是外界一定影響的結果。從文化大革命對人們心理觸動的預期目的來看，毛澤東認為：「無產階級文化大革命是觸及人們靈魂的大革命。它觸動到人們的根本的政治立場，觸動到每一個人走過的道路和將要走的道路，觸動到整個中國革命的歷史。這是人類從未經歷過的最偉大的革命變革，它將鍛鍊出整整一代堅強的共產主義者。」[3] 因而他要求，廣大民眾在政治思想上必須脫胎換骨，接受共產主義的政治信念。群眾在日常的國家政治生活中

[1]〔美〕阿爾蒙德、鮑威爾，曹沛霖等譯，《比較政治學：體系、過程和政策》（上海譯文出版社，一九八七年），頁二九。

[2]〔美〕邁克爾・羅斯金、羅伯特・科德、詹姆斯・梅代羅斯、沃爾斯・鍾斯，林震、王鋒、閻恩高譯，《政治科學》（第六版）（華夏出版社，二〇〇一年），頁一三〇。

[3] 這段話是毛澤東為姚文元的文章《評反革命兩面派周揚》所加的批語。參見姚文元的文章《評反革命兩面派周揚》（《紅旗》）一九六七年第一期）。

對政治制度、政治決策和政治領袖形成了一種固化的內心體驗和直觀評價，表現為愛憎之感、好惡之感、美醜之感、信疑之感、親疏之感等不同感受。研究這一時期人的心靈的意志和情欲，需要從倫理學角度去探討。這種政治感情是知識和經驗的積澱，往往帶有一定的主觀成分，最後逐漸形成了一定的倫理取向，它對風起雲湧的政治行為的選擇有著極大的影響。總之，「樣板戲」作為「文革」時期的文藝經典，它產生於特定的政治文化，體現了鮮明的倫理價值觀念，具體表現為政治倫理和革命倫理。

第一節　「樣板戲」的政治倫理

倫，從「人」從「侖」，本意是「輩」和「類」的意思。現引申為不同輩份之間的道德關係。理，是條理、道理和規範的意思。《禮記·樂記》：「凡音者，生於人心者也；樂者，通倫理者也。」倫理是指一定社會的基本人際關係規範及相應的道德原則。政治與倫理具有不同的功能，政治比倫理更直接、更集中地反映經濟關係和階級利益，倫理往往是通過政治的折射反映經濟關係。社會制度變革要靠政治鬥爭，倫理只是輔助力量。然而，倫理貫串於人類社會的始終，政治只存在於階級社會之中。政治和倫理具有密切的關係，二者往往是相互作用的。一定階級的倫理反映一定階級的政治利益，並為政治服務。政治力量、政權機構的提倡，對倫理的形成和發展有巨大的作用。社會成員的政治覺悟和道德品質是密切聯繫的和相互影響的。

一、「文革」政治倫理的社會背景

「文革」時期的這種政治心理是社會成員在長期的政治社會化和政治實踐的過程中所形成的，從而直接影響人的政治行為，成為相對穩定的心理過程和心理特徵。政治倫理的形成是一定階級政治文化建構的產物。民眾的政治倫理主要是社會成員在日常政治實踐中自發形成的，同時一個國家的統治階級也會通過各種途徑來傳播、灌輸自己的意志，從而對人們政治倫理的形成產生一定的影響。政治倫理是一個意義複雜的綜合體，即社會成員的倫理活動既要受制於一定階級意志與利益的影響，也會受到傳統民族文化的影響。「三忠於四無限」強調對毛澤東的個人崇拜和對其思想的忠誠。而這些狂熱的政治崇拜在「樣板戲」中通過情節、主題、人物塑造得到了集中的體現。

二、「樣板戲」的政治倫理內涵

中國社會的政治與倫理具有密切的聯繫，儒家關注道德有道還是無道、天道還是人道，這種關注是一種倫理哲學。從政治倫理關係來看，「樣板戲」中中國共產黨或黨的軍隊被當作毛澤東的代稱來看待，作為「親人」和「恩人」，再由「親人」上升為「父母」、由「恩人」上升為「救星」。《平原作戰》中的張大娘為保護黨員李勝被日軍打死後，其女兒小英在紅高粱地邊舞邊歌：「下崗來修地道敢把山移，母親的熱血澆灌了戰鬥的土地，仇恨的種子開花結果定有期。共產黨是親娘將我培育，革命的軍和民紅心相依。立壯志做一個中華好兒女，樹雄心高舉起抗日紅旗。」這一情節典型地表現了將母親置換成黨的敘事策略。毛澤東和中國共產黨對於個體來講是救星，對於集體來講是「人民的大救星」，對於人民共同體來講則是「民族的大救星」。也就是

說：「一方面，『樣板戲』將領袖與群眾、執政黨與『選民』之間的政治關係詮釋為血緣關係；另一方面，將執政黨及其領袖為奪取政權（武裝鬥爭）、鞏固政權（階級鬥爭）所做的一切努力稱為對人民的恩賜。通過這種宣傳手段，執政黨與選民、領袖與民眾的政治關係，就被轉換成了拯救者與被拯救者的施恩——報恩關係。」[4]

「樣板戲」中的倫理感情力圖以塑造民眾對中國共產黨的恩情作為核心價值。從電影《紅色娘子軍》的劇情可以清晰看出。我們在銀幕上看到，吳清華用顫抖的雙手珍重地接過了洪常青送給她的兩枚銀毫子，將要奔向革命根據地時，鏡頭從兩人的中景搖成吳清華一人的近景。在這個似乎近在咫尺的畫面裡，她那熱淚盈眶的面孔、激情洶湧的唱腔，充分抒發了毛澤東思想給予她的極大鼓舞，和她對常青指路的滿腔感激，這些使我們強烈地感到，受盡壓迫、孤苦無依的奴隸，一旦找到了救星共產黨，找到了解放大道，是何等的喜悅和激動。接著出現在我們眼前的是，洪常青關切地目送她奔跑遠去，豪邁地唱道：「這樣的奴隸齊奮起，將沖決一切羅網，迎來朝霞滿天。」這時，鏡頭先隨著洪常青緩緩後退的幾步，徐徐變成開闊的全景，展示出天空吐露的彩霞，和他在霞光輝映中的軒昂氣宇，然後又隨著激昂奔放的快板旋律，急速推成近景。在這一拉一推間形成的強烈節奏中，洪常青的壯麗神采躍然於銀幕之上，他那炯炯目光，凝聚著他對階級姐妹的無限深情，表達了他對「槍桿子裡面出政權」這一真理的堅定信念。這兩個細膩刻畫人物精神面貌的近景鏡頭，前後銜接，相輔相成。洪常青和吳清華兩股感情激流交織匯合，增強了藝術感染力。主流媒體評價道：「這樣，就不僅直接揭示了洪常青理解、堅決執行毛主席無產階級革命路線的高度覺悟，而且也從吳清華身上展現了毛主席無產階級革命路線產生於群眾鬥爭實踐之中、代表著群眾的根本利益和革命意志，以及人民群眾必然熱切地接受和擁護這條正確路線這兩方面的本質聯繫，從而深刻地體現了毛主席無產階級革命路線武裝革命群眾、指引革命航向、保證革命勝利的根本意

4 吳迪，《從樣板戲看「文藝為政治服務」的造神功能》，《當代中國史研究》二○○一年第三期。

義。」⁵影片這種從揭示人物內心世界出發，在還原舞臺基礎上的大膽取捨、凝煉集中的鏡頭運用，更加鮮明地突出了洪常青的英雄形象，深化了凸顯政治領袖的主題思想。洪常青以個人光輝的英雄形象隱喻了黨對吳清華的拯救，二人之間的男女性別關係打破了長期以來英雄救美的文學母題，而置換為黨與勞動人民之間的倫理親情。

《海港》中的政治倫理是通過推動人物情感的邏輯發展而展示的。老工人唱道：「【二黃散板】／慘死在煤堆旁。／【反二黃原板】／我仇恨難……消，兄弟呀！（拭淚）／【韓小強禁不住淚下。／舊社會水深火熱向誰告，／血淚匯成浦江潮。」⁶有了上述情感的鋪墊之後，主人公情感的自然發展趨向是，喚起了對新社會、對改變這苦難歷史的共產黨、毛澤東發自肺腑的崇敬。「血淚匯成浦江潮。／新社會，／這新社會，咱們碼頭工，翻身作主多自豪，／生老病死有依靠，／共產黨毛主席恩比天高！」⁷

第二節 「樣板戲」的革命倫理

一定的倫理觀念包含著人類生活的一般價值原則和基本行為準則，倫理研究的目的在於建構一種合乎德性的生活方式和信仰形式使人們實現幸福的目標。在基督教教義裡，信仰神是最高的美德，也是達到最高道德境界

5 《屹立如山壯志如鋼——讚革命現代京劇〈紅色娘子軍〉——彩色影片中洪常青形象的塑造》，《北京日報》一九七二年六月十五日。

6 《海港》，上海京劇團《海港》劇組集體改編，一九七二年一月演出本，《革命樣板戲劇本彙編（第一集）》（人民文學出版社，一九七四年），頁三二六。

7 上海京劇團《海港》劇組集體改編，《海港》，一九七二年一月演出本，《革命樣板戲劇本彙編（第一集）》（人民文學出版社，一九七四年），頁三二七。

的唯一途徑。人為神而活，人的最高幸福和美德是皈依於神的崇拜。基督教倫理思想的出發點和歸宿點都是信仰神，它是教會倫理最根本的道德原則。相對基督信仰而言，「樣板戲」信仰的神是中國共產黨及其化身毛澤東，它宣揚的愛不是以對上帝的皈依為歸宿，而是以階級的友愛作為革命倫理。「樣板戲」中革命倫理主要體現在階級的情義和階級的仇恨兩個方面。

一、階級的情義

《紅燈記》第八場《刑場鬥爭》：

李玉和（唱）【二黃原板】

人說道世間只有骨肉的情義重，
依我看階級的情義重於泰山。
無產者一生奮戰求解放，
四海為家，窮苦的生活幾十年。
我只有紅燈一盞隨身帶，
你把它好好保留在身邊。」

階級情義重於骨肉親情，而紅燈則是聯結階級情義的信物，它象徵著黨的光輝照徹人心、催人奮進，黨的影響無處不在、無時不在。上述「樣板戲」對革命之愛的直接歌頌與抒發是一個方面，另一種表現方式是通過寫

階級對立來反襯革命之愛的堅定與珍貴。「樣板戲」劃分階級陣營，還嚴格地貫徹著階級路線，革命者都是根紅苗正好出身，例如楊子榮出身雇農，趙勇剛是貧農子弟，李玉和是鐵路工人，方海珍是碼頭工人，柯湘「三代挖煤做馬牛」，吳清華、白毛女更是底層的被侮辱者與被損害者。而個人的好出身一定具有苦大仇深的階級背景，柯湘這一背景使每個階級兄弟從經濟地位上建立起了政治同盟的情感基礎。楊子榮「從小在生死線上受煎熬」，柯湘「汗水流盡難糊口」，方海珍過去是碼頭上的苦力，雷剛為毒蛇膽扛過十幾年長活。由於每個正面人物的懷裡都揣著一本血淚帳，從而出身的「根正」必然會導致革命態度與信念的「苗紅」。「樣板戲」的英雄們之所以是英雄無一不以這一共同的階級屬性與革命信念作為基礎。與此相反的是，「樣板戲」裡的反面人物不但出身壞，而且無論長相還是思想、行為必定敗壞透頂，就連那些混在革命隊伍中的反面人物也沒有一個出身於草根的。正是因為革命英雄都是來自同一出身，因而彼此為了革命目標而形成牢固的階級之愛就有了一個合理、合情的倫理基礎。通過追溯出身來尋求心理情感的認同。《紅燈記》的李奶奶告訴李鐵梅：「爹不是你的親爹！奶奶也不是你的親奶奶！咱們祖孫三代本不是一家人哪！你姓陳，我姓李，你爹他姓張！」這種情節安排的方式反映了急於給人物政治定性的焦慮，從而使觀眾不至於對敵我陣營與階級屬性產生混淆。《智取威虎山》第三場《深山問苦》，楊子榮見到了化裝偵察時已經認識了的常獵戶，他為了與常獵戶建立階級情誼、確立同志情感，他激發受苦人將自己的苦難說出來：「老常，說吧！」《沙家浜》也不乏「訴苦」的情節，為了把「訴苦」的戲演出來，傷病員小王和衛生員小凌誘導沙奶奶，懇求沙奶奶講述自己的痛苦往事，這一往事感動了說話人與聽話人，還有廣大的「樣板戲」觀眾。

二、「家」的寓言

「家」是中西文化和文學中的一種寓言與原型。家在《聖經》中體現為伊甸園原型，即亞當夏娃居住的樂園淨土，象徵天堂樂園，世外桃源。中國古代社會通過宗法制度來實現家國同構，因而中國古代的倫理道德特別重視以「孝悌」為中心的家庭、家族道德，並以之為核心發散到全部社會道德之中。「樣板戲」恰恰通過各種象徵方式建構了一個「家」的寓言和神話。

弗萊認為「象徵」既是一個原型單位，也指作為一個系統的文學原型。凱西爾的藝術符號理論影響最大，他認為包括藝術在內的一切文化形式都是符號（象徵）活動的結果。凱西爾的符號（象徵）屬於廣義認識論的範疇，蘇珊・朗格則在純粹藝術領域系統闡發了凱西爾的思想，認為符號（象徵）既是藝術的本質，也是人類情感的表現形式。我們可以從「樣板戲」的語言與故事情節解讀中發現一個隱祕的「家」的童話與寓言。

美國文論家詹姆遜在布洛赫、阿多諾和薩特之後進行的寓言式的閱讀，認為在「統治階級意識」核心中存在著烏托邦潛能或激進潛能。「任何一種類型的階級意識在其表述一個集體的統一性時都是烏托邦式的；但同時必須指出這一陳述只是寓言式的。不論達成的是何種集體或有機群體——壓迫者或被壓迫者——其本身並非烏托邦式的，只有當所有這些集體本身作為一個成功建起的烏托邦或無產階級社會裡的那種最終的具體集體生活的修辭形象時才具有烏托邦意義。」如果某一陳述「正確」的意識隱藏在另一歪曲變形的「錯誤」意識之下，那些構成後者的形象化過程，同時要求、規定對前者的壓抑，這樣，如果「錯誤」的意識形態之後尚有一正確的意

識，這種正確的意識必然是被壓抑的意識，從而需要做重要的批評和解釋工作來使其得以表達。換言之：「我們似乎在表面上可以放棄中國傳統社會『家國同構』的意義來理解這裡所指的『家』，但又可以從『社會主義大家庭』、『人民當家作主人』這樣的表述裡清晰地發現，『家』確實扮演了『具體集體生活的修辭形象』的角色。」[8] 在「樣板戲」中，「家」的重要性在於它為人們提供一個群體自覺的潛能，它為滿足集體主義夢想提供了一個比資本主義更優越的策略。從這個意義上說，新的政權的建立意味著「家」的寓言使所有的政治共同體的參與者獲得一種「幻象」的主人地位，它因為揭示了某種「同一的群體需求」，在表面上也就使新的國家成員得到了「均化」，因此，這一修辭形式就具備了充分的政治動員的潛能。「樣板戲」中，通過「家」（家庭或國家）的意象，《紅色娘子軍》、《智取威虎山》、《杜鵑山》、《奇襲白虎團》等故事主題建構了一個所有無產階級心理與情感認同的意識形態基礎。象徵主義的「家」的構建作為總體性符號體系的美學工具，同時也就具有社會規範、動員的力量和在感性上的吸引力。「樣板戲」以美學的感性形式擔當著建立民族國家政治寓言的重任，從而我們也就可以理解為什麼這一戲劇形式可以成為國際國內的階級鬥爭的「原子彈」。

「樣板戲」的政治美學實際上體現為一種家族政治。《紅燈記》的題旨，無疑是以民族寓言形式投射的政治觀念。值得注意的是，這種寓言的性質既是第三世界國家現代性的隱喻，又根植於悠長的歷史文化傳統——家國同構。五四之後從封建宗法社會的網絡中解放出來的個體，中共建政之後又重新被整合進了大一統的民族國家中。

《紅燈記》有一個祖孫三代的小家庭，實際上象徵一個無產階級骨肉相連的大家庭。正如《紅燈記》第二場《接受任務》，鐵梅所唱的：「我家的表叔數不清，沒有大事不登門。雖說是，雖說是親眷又不相認，可他比親眷還要親。爹爹和奶奶齊聲喚親人，這裡的奧妙我也能猜出幾分。他們和爹爹都一樣，都有一顆紅亮的心。」小

8 金鵬，《符號化政治——並以文革時期符號象徵秩序為例》（復旦大學博士論文，二〇〇二年），頁一九九。

命家史》：

　慧　蓮　（接面）您待我們太好啦！

　李奶奶　別說這個。有堵牆是兩家，拆了牆咱們就是一家子。

　鐵　梅　奶奶，不拆牆咱們也是一家子。

《紅燈記》將李玉和的一家視作中國無產階級的一個縮影。中國無產階級革命，把三代異姓骨肉組成一個生死同心的革命家庭。「從此以後，我就是您的親兒子，這孩子就是您的親孫女。」一切為了無產階級革命利益，無產階級革命利益高於一切。「人說世間只有骨肉的情義重，依我看階級的情義重於泰山。」《人民日報》評論道：在人類文學藝術史上，曾經出現過多少以描寫家庭為題材的作品，但是，那些對在私有制基礎上產生的小家庭的頌歌或哀歌，在李玉和一家這個光輝典型面前，顯得何等卑微渺小啊！李玉和的一家，是無產階級的一家，是真正革命的一家，是「全世界無產者，聯合起來！」的光輝象徵[9]。

如果說意識形態是「想像性關係的再現」的話，那麼，在「樣板戲」中，「家」在成為了體現革命倫理的核心意識形態。「家」的寓言使所有的政治共同體的參與者獲得一種「幻象」的主人地位，因此，在此「幻象」的召喚下，所有成員就被注入強烈的責任意識，當歷史被設想成為以新主人替換舊主人的持續的過程：那麼，每一個成員都將必須在他的時代扮演一個「進步者的角色」，至於其行為是否「進步」的標準則體現在一

9　丁學雷，《中國無產階級的光輝典型──讚李玉和的形象塑造》，《人民日報》一九七〇年五月八日。

家庭和大家庭都有一個共同點：因為「都有一顆紅亮的心」而互相友愛、關懷。再看《紅燈記》第五場《痛說革

個總體的歷史目的論的基礎之上，由於此一歷史發展目標並不存在於現實的世界裡，所以體現其「進步性」的依據就被落實在行為的動機裡面。這樣，政治的鬥爭也就不僅僅是現實的權力的鬥爭，同樣牽涉到思想的鬥爭，必須進行「靈魂深處的革命」，思想審查成為政治運動的必然結果。也正是在這一層面上，文化與革命之間就獲得了某種必然性的聯繫。

《龍江頌》第八場《閘上風雲》：

江水英　（面對掉隊的戰友，十分痛心；誠摯地）志田，幾年來，我的工作距離黨的要求、群眾的期望，相差很遠，做得很不夠。咱們是同一崗位上的戰友，是同根相連的階級親人。

《杜鵑山》第一場《長夜待曉》：

雷　剛　（沉痛地）您的好兒子，咱窮人的親骨肉，他、他、他……英勇就義啦！

〔杜媽媽身子一晃，柴斧落地，復咬牙挺住。

〔雷剛扶杜媽媽坐於磐石上。

杜媽媽　（唱）【西皮散板】

數不盡斑斑血淚帳，

想不到他父仇未報身先亡。

雷剛（唱）【慢二六】

莫道是烈士的鮮血空流淌，

點點滴滴化杜鵑紅遍家鄉。

老人家，莫悲傷，

討血債，有雷剛，

從今後您就是我的白髮親娘。

娘！（倒身一跪）

「樣板戲」的倫理取向本質上所體現的是，在當代中國制度框架和列寧主義式政黨思想的約束下，通過把倫理提高到一個準宗教的信仰層次，從而為某種主流意識形態的貫徹提供深厚的精神根基。這種現象也可以成為理解「文革」之謎的關鍵。通過對上述文本的分析，我們可以看出，由人民與政黨之間的恩情形成了政治倫理，由階級內部的友愛與階級之間的仇恨形成了革命倫理。政治倫理的性質決定了革命倫理的特點，而革命倫理的內在關係反過來證明了政治倫理的合法性。

第六章　「樣板戲」政治美學的性／性別問題

性（sex）與性別（Gender）的涵義是有區別的。性是身體的本能，由於人的身體有別於動物身體，它既是自然的、生理的、物質的存在，服從生老病死的自然規律；又是文化的、社會的、精神的存在，受到文化觀念、社會機制的左右。因而，性也不僅僅是一種生理本能，它還被打上了社會、歷史、文化、倫理等等方面的烙印。生理意義上的性受到社會身體的制約和塑造，它是傳達社會意義的載體，它受到個體所處的社會情境施加的壓力，從而不得不符合特定的社會規範。

性別既是自然的生理特徵區分，也是文化和社會的印記。從歷史發展過程來看，男女性別的等級關係是社會文化建構的產物。亞當與夏娃偷吃智慧果後，發現自己赤身裸體，羞愧難當。這個故事反映了一種原罪原型。因為亞當、夏娃偷吃禁果，犯了原罪，因此人生來就有罪。為了贖罪，首先要向上帝承認有罪，要認罪、服罪，不可違背上帝的意志。原罪作為一種宗教觀念與意識，意味著人還沒有出生就註定在上帝面前有罪。耶和華對女人說：「我必增加你懷胎的苦楚，你生產兒女必多受苦楚。你必戀慕你丈夫，你丈夫必管轄你。」《聖經》中的故事是對這一權力關係的隱喻。「對女性來說，向男性屈從是上帝的絕對律令。男性觀察女性，女性注意自己被別人觀察。這不僅決定了大多數的男女關係，還決定了女性自己的內在關係，女性自身的觀察

者是男性，而被觀察者為女性。因此，她把自己變作物件——而且是一個極特殊的視覺物件：景觀。」[1] 在男女不平等的性別關係中，女性不僅默認了自身「被看」的處境，而且將這種境遇自動本質化，視為一種客觀的存在。

第一節 「樣板戲」的性禁忌

熟悉「樣板戲」的人都知道，性在「樣板戲」中是一種特別的禁忌。性意味著身體欲望，而「樣板戲」恰恰是要抑制欲望的，因為革命的純粹的理想與道德、情操會因為性欲、物欲的氾濫而遭到玷污。因而，「樣板戲」中人物的關係、身體的裝束、戲劇的主題、角色的臺詞等等地方對性的避諱隨處可見。「樣板戲」的英雄雖然來自於現實生活，但是通過「典型化」創作手法，最後塑造出的是不食人間煙火、斷絕七情六欲的神靈。對性的迴避，有很多不同的說法。我想追問的是，這種性壓抑與極權政體之間有無直接關係？[2] 畢竟一定時期

1 〔英〕約翰‧伯格，戴行鉞譯，《觀看之道》（廣西師範大學出版社，二○○五年），頁四七。

2 關於這一問題劉紀蕙有專文進行過精彩的闡釋，本書不嫌繁冗，下面進行長篇引述：
一九三三年五月十四日《京報》副刊刊登德國納粹黨「燒性書」的新聞，該報導陳述德國學生在德國法西斯主義之鼓動下，於一九三三年五月十日燒Dr. Magnus Hirchfield的性書，並高歌《德國婦女今後已被保護》。周作人寫了一篇談論德國法西斯主義公開焚燒性書的文章。周作人認為極右傾的德國法西斯主義強調德國國家之地位提高、種族意識高張、嚴定優生律，以及要求焚燒性書，都如同反猶太運動一般，是「畏懼忌妒與虛弱」的表現。周作人同時指出當天報紙並列「燒性書」與「張競生大談性事」二則新聞的內在矛盾。德國大燒性書之同年，藹理斯的《性心理學》出版，張競生的性學也在中國引起軒然大波。然而，周作人引述同年八月十三日《獨立評論》六十三期的《政府與娛樂》一文來指出：「因為我們的人生觀是違反人生的，所以我們更加做出許多醜事情、虛偽事情、矛盾事情。拉丁及斯拉夫民族比

的佔據主導地位的道德觀念是服從於一定時期的政治理念的。而「文革」時期這種狀況恰恰有過之而無不及。

今天反思這段歷史，我們無疑會獲得新的啟示，可以發現政治權力與性之間矛盾糾纏的張力關係。

一、禁欲主義

禁欲主義原本是宗教恪守的教義，具有濃厚的道德內涵。以馴服人心為目的的政治道德觀也蘊含著禁欲主義的倫理訴求。道德政治觀認為政治作為一種社會價值追求，是一種規範性的政治訴求。這種政治觀在中西方政治哲學中都有所體現，中國儒家哲學有政治即「公正」的闡釋，亞里斯多德認為政治就是最大的「善」。道德政治觀反映了社會生活中人們對政治價值的期望，體現了特定歷史時期人們對於政治生活和活動的價值標準，它從「應該如此」出發，並不能真實地反映政治社會的本質，它以抽象的倫理價值掩蓋了社會利益和權力的衝突與角逐。「文革」時的倫理思想以政治理性為基礎，提出人的道德必須符合政治，一切符合無產階級政治目的的就是道德，反之就是不道德。這種倫理思想主要是繼承和發展了毛澤東的倫理觀，在批判西方資產階級倫理思想的鬥爭中，形成了代表無產階級的道德觀。

較最少，蓋格魯撒克遜較多，而孔孟文化後裔要算最多了。」周作人當時注意到性的壓抑正好與極權統治的政權是一起發展的，而認為國家主義與種族主義高張的納粹黨徒之吶喊，正反映出他們「壓抑」後之「歇斯底里征狀」。阿多諾（Theoder Adorno）在《佛洛依德理論和法西斯主義宣傳的程式》（一九五一）一文中指出，法西斯心態對於等級以及內外群的區分，有其原始施虐／受虐雙重欲望的性格。阿多諾根據佛洛依德的《集團心理和自我分析》對於極權政體與群眾心理的討論，指出透過對領袖的認同，「等級制度的結構和施虐狂性格的願望一起完全保留了下來」。強制壓抑自身的立即欲望，排除自我原初的愛戀對象，推離、清除自身內在的不潔與病態，亦會產生主動的受虐快感。而將自身內部的不潔向外投射，構築出妄想的外界敵人，以施虐的方式排除，則是法西斯妄想下的實踐行動。參見劉紀蕙，《三十年代中國文化論述中的法西斯妄想以及壓抑：從幾個文本徵狀談起》，《中國文哲研究集刊》第十六期（中研院文哲所，二〇〇〇年），頁九五─一四九。

「文革」期間，人作為政治建構的產物，人的政治性、階級性被當作人的本性。政治目的支配人的一切思想、感性和行動，其中階級性又是最核心的性質，任何人為的力量都無法約束和取消它。人文主義者的總口號是：「我是人，凡是人的一切特性，我無不具有。」無產階級倫理觀念則認為，人性論是最不道德的，因而也是最虛偽的。道德是以善惡和榮辱觀念來評價人們的社會行為，調節人與人之間關係的規範。中國為禮義之邦，長期形成的主要道德規範有忠、孝、三綱（君為臣綱，父為子綱，夫為妻綱）、三綱領（明德、親民、至善）、四維（禮、義、廉、恥）、五常（仁、義、禮、智、信）、六紀（知、仁、聖、義、忠、和）、八德目（格物、致知、誠意、正心、修身、齊家、治國、平天下）。專門約束婦女的還有三從（在家從父，出嫁從夫，夫死從子）、四德（婦德、婦言、婦容、婦功）。「三從四德」作為反道德的要求是封建禮教對婦女的歧視。中國傳統的道德倫理觀念經過了無產階級思想文化的汰選、過濾，剩下的是符合無產階級道德的觀念和看法。禁欲往往是以美學的方式溫柔地實行，審美關注的是人類最日常的、通常接觸的方面。美學對身體的無微不至的關注正符合國家機體的需要，從道德意識形態來說就產生了道德美學化的過程，同時這也是政治美學化的過程。在「文革」特定的歷史時期，中國面臨人口龐大、資源短缺、資本匱乏和國際「冷戰」封鎖等嚴重問題，革命、政治以及理想道德因而成為國家成本最低而收益最大的社會改造工具，因而成為最重要的資源替代。

基督教宣揚人的靈魂是肉體的主宰：「叫人活著的乃是靈，肉體是無益的。」[3] 靈魂引導人服從神的誡命從善，肉體則引導人從惡。肉體死後，靈魂將受基督的審判，信神禁欲的人可以上天堂，反之則下地獄。因此在世須禁絕一切欲望和現實的物質享受，來世才有幸福。禁欲主義是教會倫理極其重要的道德原則。相對而言，「文革」時期對集體的愛、對國家的愛、對領袖的愛是現代盡忠盡孝的最高境界，它的意識形態依據是

「與一切個人的私心雜念實行最徹底的決裂」。「樣板戲」與法西斯意識形態在某種意義上具有吻合之處。墨索里尼在《法西斯主義學說》中認為：「法西斯主義的精神上的基本態度是樹立忘私的生活準則，把鬥爭視作積極生活的標誌。」[4]「樣板戲」主題宣揚革命者的標誌是：

「公而忘私，高舉集體主義、國家主義的大旗。」電影《紅色娘子軍》中吳瓊花與洪常青只有放棄愛情，才能確保影片的思想主題。《海港》中高中畢業生韓小強只有放棄當海員的理想，與裝卸工為伍，高高興興地一輩子扛大個，《海港》才具備樣板的資格。「樣板戲」中正面人物的情感世界，尤其是婚姻愛情狀態幾近零度的表現，這正是禁欲主義的世俗化表現。

在中國古代，程朱倫理思想是提倡封建的禁欲主義的。程朱之禁欲是禁止過分的貪欲。他們把先秦就有的「義利」之辨納入以「天理」為依據的倫理體系之中，更為明確地把義利對立起來和割裂開來，二程主張：「不論利害，唯看義當為與不當為。」[5]朱熹則乾脆提出：「明天理，滅人欲。」[6]「革盡人欲，復盡天理。」[7]有人問寡婦在生活無依靠的時候能否出嫁？程頤答道：「餓死事極小，失節事極大。」[8]同時，程、朱還非常重視道德修養，主張「窮理」──「復性」才能達到「理想人格」。而「文革」時期禁止與忌諱的是情欲等感性的因素。革命「樣板戲」的政治路線以一定階級的世界觀作思想基礎，從而能夠成為宣傳毛澤東革命路線的有力的思想武器，這是因為它堅持按照無產階級世界現來改造世界，同傳統觀念實行最徹底的決裂。寫作組認為：「舞臺佔領，既是政治佔領，也是思想佔領。工農兵英雄形象佔領舞臺，也就是用馬克思主義、列

4 杜美，《歐洲法西斯史》（學林出版社，二○○○年），頁一八。

5 《二程遺書》卷十七。

6 《朱子語類》卷十二。

7 《朱子語類》卷十三。

8 《二程遺書》卷二十二。

寧主義、毛澤東思想佔領舞臺。」「封、資、修舊文藝是地主資產階級維護和傳播孔孟之道和資產階級思想的

輿論陣地，裡面塞滿了忠孝節義、三綱五常、因果報應、投降賣國等等反動透頂的貨色。」，革命「樣板戲」

用馬克思主義、列寧主義、毛澤東思想，對千百年來統治文藝舞臺的反動沒落階級的意識形態進行了一番空前

未有的大掃蕩，「揭露了孔孟之道的虛偽性和反動性，迎頭痛擊了林彪反黨集團的復辟活動。它是討伐孔孟之

道的一篇篇富有戰鬥力的檄文，又是共產主義世界觀的一曲響徹雲霄的凱歌」。

由於中世紀宗教神學佔絕對統治地位，一切社會科學包括倫理學都是神學的婢女，因而，基督教道德也

佔統治地位，其核心是神道主義和禁欲主義。奧古斯丁把《聖經》中的倫理思想概括為基督教道德的三主德：

信仰、仁愛和希望，使基督教道德理論化和系統化。基督教道德的集大成者湯瑪斯·阿奎那（西元一二二五—

一二七四）使基督教道德更為完善，把基督教三主德擴充為七德，即信仰、仁愛、希望、智慧、公正、勇敢和

節制，建立了一個龐大的系統的基督教倫理思想體系。相對而言，「樣板戲」的禁欲主義以實現共產主義的

「大同」理想作為終極目的和動力，一切身體的欲望、情感都必須接受政治目的的檢驗。「樣板戲」以及「文

革」後期的作品，諸如《龍江頌》裡的江水英、《杜鵑山》、《平原作戰》、《閃閃的紅星》之類，也由於那

個特殊的歲月不可避免地自身有著嚴重的缺陷。「樣板戲」人物的信仰和仁愛不是針對世俗感情而言的，它指

向的終極價值是革命政治神聖的信仰與崇拜。「樣板戲」裡面的「三突出」原則，高大全的人物形象自不必

說。所有的正面人物都不食人間煙火，所有人的男女之愛、正常的婚姻都被遮蔽了。《紅燈記》裡的李奶奶、

9 北京大學·清華大學寫作組，《反映新的人物新的世界的革命新文藝——談革命樣板戲的歷史意義和戰鬥作用》，《革命樣板戲創作經驗選輯》（江蘇人民出版社，一九七四年），頁二十六。原載一九七四年七月十六日的《人民日報》。

10 北京大學·清華大學寫作組，《反映新的人物新的世界的革命新文藝——談革命樣板戲的歷史意義和戰鬥作用》，《革命樣板戲創作經驗選輯》（江蘇人民出版社，一九七四年），頁二十六。

李玉和，《杜鵑山》裡的柯湘，《海港》裡的方海珍和《龍江頌》。「文革」文學的禁欲主義、風化主義與中世紀禁欲主義的基督教有相通之處。

二、去除性感

「樣板戲」的舞蹈表演技法方面，《紅色娘子軍》保留了芭蕾舞的「足尖」、「跳」、「轉」等基本技巧及腳法的「外開性」等特點，吸收了我國戲曲舞蹈的「手式」、「身段」、「步法」、「把子」、「工架性」的造型特點和「亮相」等手法，「創造了既有鮮明的芭蕾舞的特點，又有濃郁的時代氣息和獨特的民族風格的舞蹈程式」[11]。例如，第一場又清華從椰樹後面閃出來的「足尖弓箭步亮相」，就是糅合了芭蕾的「足尖」和京劇舞蹈的「弓箭步」、「亮相」等因素，準確、鮮明地揭示出吳清華拚命也要衝出虎口的反抗精神和鬥爭決心。

革命現代舞劇《紅色娘子軍》掃除的是資產階級舞劇的形式主義、唯美主義、自然主義的「腐朽藝術」[12]，開闢的無產階級舞劇藝術發展新道路的鮮明特色是去除性感特徵，凸顯階級仇恨。舞劇徹底地批判了舊芭蕾舞中用來表現男女愛情的「雙人舞」和舊京劇中「開打」，把它們來個徹底的改造，推陳出新，「創造出表現我軍戰鬥生活中英雄人物的搏鬥舞蹈」。吳清華在戰鬥中鍛鍊得更加剛武粗獷，更加勇敢機智。當她抓住狼狽逃命的南霸天，將他一腳摺倒在地，隨著她強烈的「倒踢紫金冠」大跳和疾風掃落葉般的「平轉」，用

11 山華，《為無產階級的英雄人物塑象——學習革命現代舞劇〈紅色娘子軍〉運用舞蹈塑造英雄形象的體會》，本社編《讚革命樣板戲舞蹈設計》（上海人民出版社，一九七四年），頁二五。

12 山華，《為無產階級的英雄人物塑象——學習革命現代舞劇〈紅色娘子軍〉運用舞蹈塑造英雄形象的體會》，本社編《讚革命樣板戲舞蹈設計》（上海人民出版社，一九七四年），頁二五。原載《人民日報》一九七〇年十一月二十一日。

槍抵住了南霸天。她仇恨滿胸膛，威武逼人。舞蹈兩次運用了這樣一個急驟的動作和一個靜止的造型，深刻表現了清華的堅定與南霸天的陰險狡猾。當南霸天頑抗不降繼續逃竄時，清華用了「變身跳落臥魚」這一強烈的、斬釘截鐵的大幅度動作，打出了充滿仇恨的兩槍，打死了南霸天，為千千萬萬被壓迫的階級弟兄報了仇，雪了恨[13]。這種藝術改造的動力何在呢？當時舞臺藝術的創作者坦露過真實的心態，從事芭蕾舞教育的老師說：「我們是芭蕾舞蹈學校的青年教師，我們讀了毛主席的書，聽了毛主席的話，才認清了芭蕾舞革命化、民族化、群眾化是一條寬廣的光明大道，決心要把芭蕾舞改造成為階級鬥爭的有力工具。」[14]關於芭蕾舞蹈的現代的得失問題，著名戲劇家歐陽予倩的理論總結可以給予我們一些有益的啟示。他在一九五七年針對京劇的現代改造進行過可貴的經驗總結，著重從藝術的角度對戲劇現代化提出了一些建議和主張。[15]

《人民日報》評論道，為了塑造高大的無產階級英雄形象，革命現代舞劇《紅色娘子軍》對舊芭蕾藝術進行了一場徹底的革命。舊芭蕾藝術是以女演員為主的，男演員只是起一種扶扶托托的「活把桿」的作用，動作單調貧乏。江青要求「把洪常青作為全劇的第一主人公，打破了芭蕾藝術必須以女演員為主的陳規舊例，成功地塑造了這個高大的無產階級英雄形象」[16]。

[13] 頌清，〈強烈粗獷 愛恨分明——讚美清華的舞蹈語彙和造型〉，本社編《讚革命樣板戲舞蹈設計》（上海人民出版社，一九七四），頁三四。原載一九七〇年八月二十六日的《解放日報》。

[14] 唐秀文、王家鴻，〈我們堅決聽毛主席的話〉，《舞蹈》一九六六年第三期。

[15] 第一，文戲與武戲的區別。歐陽予倩指出，戲曲分文戲和武戲，這也可以說是健舞與軟舞之別。文戲不能用武戲的身段，如果《三岔口》的身段那一定不行。第二，舞蹈動作的改造必須遵循藝術表現的目的。「講究手到眼到心到。既是手到眼到，腰和步必須跟隨著，所以手眼身法步互相配合成為一個整體，以人物的性格和感情為貫串，為著達到一個戲劇的目的來靈活地有機地組織運用，這樣每個動作才都能起到它應有的作用（歐陽予倩，〈我們要發揚中國舞蹈藝術的優良傳統〉，《人民日報》一九五七年二月二十日）。

[16] 武紅，〈大義凜然 威武不屈——讚革命現代舞劇〈紅色娘子軍〉中的洪常青〈就義〉一場〉，《人民日報》一九七〇年一月十七日。

芭蕾舞的美學特色是優美，優美是指審美主體與審美客體之間的和諧統一的關係。它表現為和諧、安靜、秀雅、溫柔、纖細、綺麗、典雅、含蓄、婉約、光滑、玲瓏等。在形式上體現出單純、整齊、對稱、均衡、多樣統一的特點。從審美感受上來說，優美給人以輕鬆、愉快、心曠神怡的感受。芭蕾長於表現優美的美學風格，然而主流話語認為：「芭蕾舊有的一些舞蹈手段要表現無產階級的革命的內容，不僅遠遠不夠用了，而且那種在表現洋才子佳人的生活中所形成的什麼『典雅、輕盈』的藝術風格，只能有損於無產階級的英雄形象，必須徹底地加以改造」[17]。在「樣板戲」中，禁欲是一種普遍的現象。這是階級性壓抑性別的標誌。禁欲更重要的是一種道德理想國的需要，是一種烏托邦式的宗教儀式的需要。從一般來看，宗教需要禁欲，這不僅表現在中國傳統文化中的理學的「存天理，滅人欲」中，也表現在西方的天主教中的清教氣息中。作為國家的儀式的「樣板戲」更是如此。總之，這是欲望道德化的過程。

「樣板戲」的身體不僅是一種形象，而且是政治權力爭奪的場所，身體編碼顯示了社會內部的權力關係。

「文革」時期激進思想將身體與精神之間的對立看成社會權力的一個方面，社會權力出於專制控制的目的，使欲望屈從於理性。洪子誠說道：「在『樣板』作品中，可以看到人類的追求『精神淨化』的衝動，一種將人從物質的禁錮、拘束中解脫的欲望。這種拒絕物質主義的道德理想，是開展革命運動的意識形態。與此同時，在這種禁欲式的道德信仰和行為規範中，在自覺地忍受（通過外來力量）施加的折磨，和自虐式的自我完善（通過內心衝突）中，也能看到『無產階級文藝』的『樣板』創造者本來所要『徹底否定』的思想觀念和情感模式。」[18] 洪子誠的這段話揭示了「樣板戲」作品中欲望與理性、情欲與革命、身體與精神的二元對立關係。

17 武紅，《大義凜然 威武不屈——讚革命現代舞劇〈紅色娘子軍〉中的洪常青〈就義〉一場》，《人民日報》一九七〇年一月十七日。

18 洪子誠，《中國當代文學史》（北京大學出版社，一九九九年），頁二〇三。

「樣板戲」中女性形象的非性徵化與當時社會普遍的女性審美觀有密切的關係。毛澤東時代女性最典型的兩種形象是戰爭形象和勞動形象。這些形象都要求女性表現強悍的體魄、堅強的毅力、頑強的性格以及疾惡如仇的階級情感。因此，簡短灑脫的頭髮、怒目圓睜的雙眼、堅實有力的拳頭、堅挺繃直的腰桿、迅即麻利的動作都體現了一種運動的美、力量的美。自然，這種形態的審美觀念中帶有社會文化印記的身體力量凸顯了，而帶有女性特殊性徵的陰柔之美退隱了。

第二節　「樣板戲」女性形象的歷史反思

建國後男女平等、女性解放是中國共產黨進行社會改造的時代主題，這種主導觀念也進入到了文學藝術的話語生產與形象建構之中。二十世紀五十到七十年代的中國社會，婦女既是當代中國人口生產的主體，也是社會物質生產的重要力量。「文革」期間「樣板戲」中出現了大量個性鮮明、英姿颯爽的時代女性，這是一個重要的文學現象，體現了時代潮流的投影。目前學術界從女性主義的批判視角對戲劇中的女性地位進行了深入審視[19]。他們總的看法是，「樣板戲」中的女性人物雖然翻身做了主人，但是在階級、政治的話語遮蔽之下仍然

[19] 據筆者整理，大致持有這種觀點的論文如下：王墨林，《沒有身體的戲劇——漫談樣板戲》，《二十一世紀》一九九二年第二期；李祥林，《政治意念和女性意識的雙重變奏——對「樣板戲」女角塑造的檢討反思》，《四川戲劇》一九九八年第四期；陳吉德，《樣板戲：女性意識的迷失與遮蔽》，《上海戲劇》二〇〇一年第九期；彭松喬，《樣板戲敘事：他者觀照下的女性革命神話》，《江漢大學學報》二〇〇四年第一期；范玲娜，《作為符號的女性——論「樣板戲」中革命女性的異化》，《涪陵師範學院學報》二〇〇四年四十四期；邱海珍，《「文革」文學女性語言研究》（復旦大學碩士學位論文，二〇〇五年）；宋光瑛，《革命樣板戲電影的敘事策略與性別》，《中

無法發出作為女性獨立的聲音，因而對女性解放的意義持有限認同的態度。的確，我們基於女權主義性別研究的立場可以揭示被革命意識形態幻象所遮蔽的問題，從而以女性為本位尋找自由、獨立的話語表達的可能。

但是，筆者的寫作目的並不想通過「樣板戲」文本分析繼續為女權主義性別批評提供經典案例，而是想深入歷史語境去重新認識「樣板戲」文本中女性自立、自主的社會歷史意義。

一、「樣板戲」女性性別形象溯源

從性別氣質的角度來看，「樣板戲」中女性人物的性別氣質呈現出明顯的氣質雜糅狀態。「樣板戲」中女性的陰性氣質（Femininity）原本是由社會文化建構的諸如溫柔、依賴、被動、柔弱、慈祥等等特質，融合了男性的陽性氣質（Masculinity）的強壯、勇猛、剛強、堅毅等等品質。從而出現了「樣板戲」作品中一系列女性氣質男性化的女性英雄形象。通常的形象是齊耳短髮、濃眉大眼、臉色紅亮、寬肩粗腰、身體矯健、嗓門響亮、快言快語。

其實，這種具有左翼革命色彩的英雄主義女性文化可以追溯至延安時期。一九三六年十二月三十日，毛澤東贈給丁玲一首詞《臨江仙·給丁玲同志》：「壁上紅旗飄落照，西風漫捲孤城。保安人物一時新。洞中開宴會，招待出牢人。纖筆一支誰與似？三千毛瑟精兵。陣圖開向隴山東。昨天文小姐，今日武將軍。」他勉勵剛剛在國統區出獄、奔赴延安的女作家丁玲為投身抗日事業貢獻自己的力量。戰爭時代的延安，武裝鬥爭是最大的政治。人力、財力、物力與意識形態生產都必須服務於這一戰爭機器的統一分配，那麼，無論是群體還是

國女性主義》二〇〇七年九月總第九期；宋光瑛，《銀幕中心的他者：「革命樣板戲電影」中的女性形象》，《文藝研究》二〇〇七年第四期；周夏奏，《樣模造的身體——樣板戲〈智取威虎山〉的身體生成及其他》（浙江大學碩士論文，二〇〇七年）；林雅萩，《現代革命京劇（樣板戲）女性角色塑造與唱腔分析》（臺灣清華大學中國文學系碩士論文，二〇〇八年）。

個體的人都必須成為這一機器最標準合格、最高效節能的螺絲釘。具體情形可以從一九四四年重慶《新民報》記者趙超構的系列通訊《延安一月》中略見一斑。趙超構以記者的嚴謹與求實記敘過延安女性的精神和生活。延安的女性幾乎已完全融入高度「革命化」、「一致化」的男性社會。「由於黨性，同志愛必然超過對黨外人的友誼；由於黨性，個人的行動必須服從黨的支配；由於黨性，個人的認識與思想必須以黨策為依歸；由於黨性，絕不容許黨員的『個人主義』、『英雄主義』、『獨立主義』、『分散主義』、『宗派主義』。」[20]在延安高度軍事組織化的戰爭環境裡，黨性高於人性，尤其是「從那些『女同志』身上，我們最可以看出一種政治環境，怎樣改換了一個人的氣質品性」[21]。「所有這些『女同志』都在極力克服自己的女兒態。聽她們討論黨國大事，侃侃而談，旁若無人，比我們男人還要認真。戀愛與結婚，雖然是免不了的事情，可是她們似乎很不願意談起。至於修飾、服裝、時髦……這些問題，更不在理會之列。」[22]她們以「不像女人」為榮，反而提出「為什麼一定要像女人」的問題。「政治生活粉碎了她們愛美的本能，作為女性特徵的羞澀嬌柔之態，也被工作上的交際來往沖淡了。因此，原始母權中心時代女性所有的粗糙面目，便逐漸在她們身上復活了。而我們也可以從她們身上直感到思想宣傳對於一個人的氣質具有何等深刻的意義！」[23]個人氣質的變化還不僅如此，趙超構發現黨性觀念規範了男女婚姻關係。「至於女黨員的丈夫，那就一定是有黨籍的人；女黨員嫁給非共產黨的男人，可以說絕對沒有。」[24]個性細膩敏感的丁玲在延安的政治社會化氣氛中也出現了風格的突變。趙超構寫道，在文藝界座談會後的午餐上，「她豪飲、健談，難於令人相信她是女性。……當甜食上桌時，她揀了兩

[20] 趙超構，《趙超構文集》第二卷（文匯出版社，一九九九年），頁六六一。

[21] 趙超構，《趙超構文集》第二卷（文匯出版社，一九九九年），頁六六一。

[22] 趙超構，《趙超構文集》第二卷（文匯出版社，一九九九年），頁六六二。

[23] 趙超構，《趙超構文集》第二卷（文匯出版社，一九九九年），頁六六二。

[24] 趙超構，《趙超構文集》第二卷（文匯出版社，一九九九年），頁六六三。

件點心，鄭重地用紙包起來，似乎有點不好意思，解釋道：「帶給我的孩子。」然後非常親切地講了一陣孩子的事情。只有在這時，丁玲露出了她母性的原形」[25]。延安時期，高度規整的軍事化組織方式試圖抹平性別差異，從而凝聚群體力量，激發個體融入群體之後的最大潛能。這一社會整合思路在建國之後並未根本改變，只是由服務戰爭目標轉向了服務社會主義革命與建設。

二十世紀五十至七十年代中國政治意識形態觀念對社會性別的形塑與延安傳統是有直接關係的。女性被認為是能夠與男性平起平坐、擔負天下使命的「半邊天」，女性身上寄託著社會主義新文化對男女平等、婦女解放等理想價值的表達。正如毛澤東所說的：「時代不同了，男女都一樣。男同志能辦到的事情，女同志也能辦得到。」[26] 毛澤東為江青攝影作品《為女民兵題照》題詩道：「中華兒女多奇志，不愛紅裝愛武裝。」該詩句在當時極大地鼓舞了女性獻身於社會主義建設的自豪感和自信心。毛澤東對女性性別形象的期待，反映在個人藝術趣味，也影響了建國後文學形象的氣質類型。據《毛澤東遺物事典》一書的記載，在毛澤東喜愛的京劇作品中，他對《穆桂英掛帥》情有獨鍾。一九四五年八月重慶談判期間，毛澤東第一次看到該劇，建國後又多次提到。一九五七年十一月十七日，毛澤東在天津的一次談話中說：我們應該做戰爭的準備，要武裝起來，全民皆兵。前天你們唱的《泗州城》的戲，要學唱，多唱打仗的戲，少唱點《梁山伯與祝英台》。一九五八年八月十七日，在北戴河的一次會議上，毛澤東又說：「全民皆兵，有壯氣壯膽的作用。我就贊成唱點《穆桂英》，《泗州城》那些講打的戲。《梁山伯與祝英台》也可以唱，要少一點，祝英台太斯文了。女將穆桂英比較好，還有花木蘭。」為進一步擴大穆桂英的影響，一九五九年四月二十四日，毛澤東特意給周恩來一信，說：「曾在鄭州看

25 趙超構，《趙超構文集》第二卷（文匯出版社，一九九九年），頁六七〇。

26 這是毛澤東在十三陵水庫游泳時同青年談話的一部分，輯錄自一九六五年五月二十七日《人民日報》通訊《毛主席劉主席暢遊十三陵水庫》。

過河南豫劇《破洪州》頗好，說穆桂英掛帥的事，是一個改造過的戲。主角常香玉，扮穆桂英。可謂這個班子來京為人民代表演出一次。」[27] 而「樣板戲」中的沙奶奶、鐵梅、阿慶嫂、喜兒、吳瓊花、江水英、方海珍等等形象系列，與傳統戲曲中女性氣質的剛健清新有著自古而今的延續。尤其是《海港》中方海珍的扮演者李麗芳，她曾是軍旅演員，在部隊劇團經過了多年的摸爬滾打，因而軍人氣質鮮明。而且李麗芳擅長以小生反串而聞名。她寬大的肩膀、高大的身材、濃黑的眉毛，加上唱腔、聲情與形象的內外統一，體現了豪氣沖天的革命氣質。

「樣板戲」中女性的男性氣質與當代中國社會的「鐵姑娘」價值導向有著互文性關係。「鐵姑娘」[28] 是建國後對女性的特有描述，這一詞語是二十世紀五十年代到七十年代中國社會主義戰線上女性英模的代稱。例如知青邢燕子、侯雋，大寨鐵姑娘郭鳳蓮等人。「文革」時，河南輝縣修渠的農民中有一個青年女子組成「石姑娘隊」。這些信仰堅定、意志堅強的女性從事著最苦、最累，甚至最危險的工作，以此證明他們絲毫不比男性差。墾荒隊[29]、打井隊[30]、架線隊[31]、煉鋼爐[32]、採油隊[33]等等各種艱苦行業都出現了社會主義女性激情滿

[27] 韶山毛澤東同志紀念館編，《毛澤東遺物事典》（紅旗出版社，一九九六年）。

[28] 據筆者對一九四五至一九七九年的《人民日報》檢索後發現，最早出現「鐵姑娘」一詞是在一篇通訊《鐵姑娘大戰荒砂》。該文記敍了山東壽張人民公社夾河洪峰大隊的五位鐵姑娘：趙鳳嶺、趙繼榮、盧煥嶺、程鳳雲、趙玉梅。趙繼榮十六歲，其餘四人都是十七歲的女孩。「是因為我們五人和沙荒打了三年的交手仗，終於取得了勝利，使百餘畝土地來了個大翻身，並且在沙荒地上創造了高產衛星。」她們為了開墾荒地腿酸不嫌累，冰天不嫌冷，下雪不停工，骨斷不哼聲，流血不叫疼（趙鳳嶺，《鐵姑娘大戰荒砂》，《人民日報》第八版，一九五八年十一月十一日）。

[29] 「鐵姑娘」打井隊，《人民日報》第八版，一九五八年十一月十一日。

[30] 「鐵姑娘」，《人民日報》第四版，一九七〇年三月五日。

[31] 《鐵姑娘》，《人民日報》第三版，一九七五年三月七日。

[32] 《爐前新歌——記北京鐵合金廠「三八爐」》，《人民日報》第四版，一九七五年三月八日。

[33] 「鐵人精神」開新花——記大慶油田第一個青年女子採油隊》，《人民日報》第四版，一九七二年三月八日。

前進、鄭健、天兵，《毛主席教導我們：「時代不同了，男女都一樣。男同志能辦到的事情，女同志也能辦得到。」》，《解放軍報》一九七五年三月八日。

懷、忙碌不停的身影。漢學家費正清以西方人的視角解讀了「解放」前後女性地位的變化給家庭倫理關係帶來的影響，他認為：「中國傳統的尊祖、家族一體和孝道等觀念早已受到侵蝕。共產黨的『解放』加速了這一過程。根據一九五〇年五月一日的新婚姻法，婦女在結婚、離婚和享有財產方面獲得完全與男子平等的權利。這一擺脫家庭專制的解放，給予自古相傳的家族和氏族制度以沉重的打擊。在五十年代的各項運動中，檢舉父母的孩子受到表揚，這樣就把自古以來強調的百善孝為先的教導完全顛倒過來了。延續的家庭關係被貶稱為封建關係，談情說愛被認為是資產階級情調。新政府以其無所不在的分支機構力圖取代父系家族制度，使一夫一妻的簡單家庭變為規範化，使個人失去家族的支持，而只能聽任當局的安排」。[34] 他揭示的一個更為深刻的變化是，政治意識形態在家庭關係中取代了傳統的宗法制父權話語。族權、夫權、父權退場了，一種新的政權話語上場了。後來的人們看到，「樣板戲」女主角們大都根據英武、健壯的標準來塑造。

「樣板戲」作為文藝形式在特定的時代，具有非常強烈的宣傳性質。我們不能離創作者所要達到的觀眾效果去理解「樣板戲」中的人物塑造。「樣板戲」中的女性形象固然顯得不食人間煙火，但是，這恰恰是政治宣傳中的一種偶像化的做法。塑造性格鮮明的甚至模式化的人物形象，這其實也是好萊塢電影的通常手法。既然如此，也不得不接受的事實是，由於單一個性的人物形象缺少複雜、深廣的人性深度，往往不能帶來解讀上的廣闊空間。而且，以通俗文藝的模式化方式塑造程式化的人物想像必然會出現的結果是，觀眾多次接受之後往往出現審美疲勞。甚至還會編出順口溜來諷刺這種人物塑造模式。我們不能完全脫離社會歷史語境來理解「樣板戲」中的女性英雄。從當時的性別觀念來看，這些女性英雄無疑是追求男女平等、擺脫家庭束縛的榜樣。也許現在我們覺得這些女性英雄如同神明或修女，但是在當時，這些女性形象卻是社會公認的一種理想追

34
〔美〕費正清，張理京譯，《美國與中國》（世界知識出版社，一九九九年），頁三五八。

求。它反映了一百多年以來，中國女性對於自由、民主、平等、解放的渴求，雖然在現實生活中具體的做法顯得有些矯枉過正（例如安排女性承擔顯然不與其體能匹配的繁重勞動）。然而，這一筆女性解放的思想遺產是值得去珍視、反思的。

二、文學社會學視角中的性別問題

我並不否認運用西方的理論和方法可以為文本解讀帶來別開生面的結論，如果這種研究思路並不牽強附會、張冠李戴的話。甚至可以從不同視野的解讀中獲得陌生化的啟發。但是，國內性別研究的問題是，有的學者簡單套用西方的女性主義思想，從中國文學中尋找可資證明理論正確的案例，而忽視了當代中國社會的性別觀念的形成與變遷是有具體複雜的歷史背景的。站在理論角度去否定歷史現象很容易，因為研究者可以自認為真理在握，同時卻不得不冒著架空歷史的風險。

從文學社會學視角來看，我們有必要重新反思今天的性別研究立場。對於當代中國研究的性別視角，社會學家黃平從社會學角度進行過深度反思，他認為對於西方的性別詩學理論，「我們中國的研究者應該比較客觀和冷靜的來看待這些新的理論和新的方法。因為我們中國婦女解放運動，從秋瑾她們開始經過一代又一代的努力才走到今天，也就是說我們中國自己近代以來的歷史一開始就和女性解放有關係。像辛亥革命，一開始有個很重要的問題就是婦女的纏足問題。『五四』以後，不但是解開了足，而且很快，女性也可以穿裙子了，可以上學了，至少在大城市的知識女性，比較有地位的家庭的女孩子是這樣，她們甚至也可以參與政治，這個在所謂的『發展中國家』是獨一無二的。中國又是一個幾千年的男權—父權—夫權的社會，其實女性是被壓迫得最深的，因此從一開始起也是一個非常獨特的反抗形式，它通過革命的形式，甚至女孩子參軍的形式，用一種

暴力革命的形式來解放自己。我們中國近代這段歷史和中國這段婦女通過參加革命來獲得解放的運動，本來應該作為世界闡釋二十世紀的整個女性主義或者性別平等主義的一個很重要的歷史和理論資源，但這樣一個資源直到現在我覺得還沒有進入到社會科學的基本敘述裡，這是非常可惜的」[35]。因而，中國社會學理論應該立足於中國的語境、歷史與問題，建構中國自己的解釋框架和理論，提出中國自己的解決策略和辦法。在對二十世紀五十年代以來革命政治的認識上，黃平並不像某些自由主義知識份子一樣片面否定，他認為：「從一九五〇年代到一九七〇年代，我們有很多很多問題，但另一方面還有一個比較寶貴的遺產，即使這個遺產也有很多不盡人意之處。有些板子打在這場革命上，為了這場革命女性也付出了極大的犧牲，甚至包括當初有人寫文章也說女性似乎是被利用了，成了革命的工具，後來非性化的社會就形成了，這個平等是拉平，叫什麼揠苗助長。

但是我覺得，當然這可能是事後諸葛亮了，過三十年，從一九七九年到現在，三十年過去了，再來看，其實一九四九年到被一九七九年這三十年有相當多的性別問題上的不盡人意之處，與其打在急風暴雨的革命上，還不如打在幾千年的父權、夫權、男權上，幾千年的男女不平等，想通過三十年的革命就把它徹底改變，怎麼可能呢？你不能因為三十年沒有徹底改變，就說你的革命是虛偽的，被愚弄、欺騙了。通過這個就宣佈整個都搞錯了，然後又回到把女性商品化、包裝化、被玩弄的狀態，好像也有一種『地位』，但這個地位其實是非常屈辱的。當她被商品化、被欣賞，我覺得是非常屈辱的。你可以說鐵娘子、鐵姑娘，女子鑽井隊搞得不男不女，但是那是一種對幾千年壓迫的一種反抗，通過那種反叛。你可以說鐵娘子、鐵姑娘，女子鑽井隊搞得不男不女，但是那是一種對幾千年壓迫的一種反抗，通過那種反抗，包括所謂女性男性化也好，中性化也好，其實她是把自己的地位提升了。」[36] 黃平在歷史的長河中犀利地看

35 黃平，《性別研究的幾個「陷阱」》，譚琳、孟憲范主編，《他們眼中的性別問題：婦女／性別研究的多學科視野》（社會科學文獻出版社，二〇〇九年），頁四〇。

36 黃平，《性別研究的幾個「陷阱」》，譚琳、孟憲範主編，《他們眼中的性別問題：婦女／性別研究的多學科視野》（社會科學文獻出版

到了性別問題的癥結所在，尤其是通過今昔女性地位的對比——即革命的女性與商品的女性——反觀革命歷史階段女性地位的現實進步[37]。更加值得注意的是，黃平認為，革命年代激進的性別觀念帶來的客觀的現實結果是：「鐵姑娘」們通過自己不讓鬚眉的勞動能力提高了自身地位。「樣板戲」女性恰恰是對這一歷史現實的藝術再現。可見，新中國這種矯枉過正的女性解放運動並非完全沒有歷史成就的。在介紹、運用西方理論的時候，我們往往更多注意的是話語表層的實用性，而沒有對異域話語的產生語境、價值系統與具體所指進行細緻的考辨。其結果往往是用中國案例為西方理論提供佐證的依據而已。

三、「樣板戲」女性的歷史原型

從「樣板戲」《紅色娘子軍》的故事原型來看，最早是沒有洪常青這個歷史人物的。為什麼要設置呢？首先，有人從審美人類學的角度認為，「洪常青」背後隱藏著民族集體無意識心理。中國傳統戲曲的觀眾心理需要一個男女搭配的故事模式，如果缺乏兩性平衡，則會十分乏味。其次，有人為，兩性關係經過了傳統父權制的思維的改造。電影中的女性吳瓊花原來只為個人仇恨燃燒，只有在男性洪常青的帶領下，最終才發展到為全國人民的階級利益而燃燒，為了全人類的利益而燃燒。也就是說，女性只有依附於男性才能獲得發聲的可能。

37　金丹元、許蘇通過分析「文革」電影中的女性形象，也得出了與黃平一致的看法。他們認為：「文革」電影中出現了對女性形象的扭曲和異化，很顯然政治霸權要比男權更為致命，而現代影像中的女性形象又往往表現為被「男性看的客體」，強化了對男性色情眼光的迎合，同樣是另一種否定現代女性主體意識的極端。藝術不應成為政治的附庸，女性形象也應能反映真實的生活和人性；唯其如此，女性的主體意識、人格尊嚴和獨立精神，才會得以真正的認同，並顯現其現代性價值（參見金丹元、許蘇，《重識「文革」電影中的女性形象——兼涉對兩種極端女性意識的反思》，《當代電影》二〇一〇年第四期）。社，二〇〇九年），頁四一。

上述第二種看法如果脫離歷史的實際語境是可以自圓其說的。然而，實際的情況是，《紅色娘子軍》的故事原型並沒有黨代表洪常青，而為了凸顯黨的領導生硬添加的男性領導，這個文學作品實際上恰恰低估了女性在革命歷史中的地位和作用。

「樣板戲」《紅色娘子軍》的前身是報告文學，據該作者劉文韶[38]介紹，一九五六年，廣州軍區政治部發出開展建軍三十周年徵文活動的通知，當時在海南軍區政治部做宣傳工作的劉文韶受命到海南負責徵文事項。一次在查資料的時候，劉文韶正巧從一本油印的關於瓊崖縱隊戰史的小冊子中發現有這樣一句：「在中國工農紅軍瓊崖獨立師師部屬下有一個女兵連，全連有一百二十二人。」這三十個字給了他很大的震撼，因為在中國工農紅軍的歷史上，女指揮員和女英雄有很多，可是作為成建制的完整的女兵戰鬥連隊，過去還很少聽說過。劉文韶憑當兵十幾年的經驗覺得這是一個重大題材，於是就到她們活動過的樂會縣採訪。劉文韶回憶：「女兵連的老同志很多犧牲了，革命材料保存得很少，有關資料就是瓊崖縱隊戰史小冊子上這一句話。很幸運我找到了女兵連的連長馮增敏，採訪了她四次，後來又找到了十來個女兵連的女戰士，還專門拜訪了瓊崖縱隊的負責人馮白駒將軍，當時他是廣東省副省長，記憶力很強，提供了很多材料。如果當時沒有去挖掘這些材料，我想以後恐怕就更難挖掘了。」[39]《紅色娘子軍》的名稱怎麼來的呢？劉文韶說：「我想應該從更大的主題和背景來考慮，把它作為解放軍的一個建制連隊的代表來定位。我考慮到中國歷史上從花木蘭到楊家將，一直以來就有『娘子軍』的說法，為了說明現在是在中國共產黨領導下的紅軍，所以就加了『紅色』兩個字，當時

38 劉文韶一九三四年生，一九五〇年參加解放海南島的渡海作戰，一九五六年在海南軍區政治部做宣傳工作，創作了報告文學《紅色娘子軍》；後任《紅旗》雜誌駐深圳記者站站長，深圳市委政策研究室主任，一九九六年從深圳市委副秘書長的位置上離休。

39 賀敏潔，《歷史上沒有洪常青？》，《晚報文萃》二〇〇三年第六期。

都喜歡用『紅色』兩個字來代表革命。」[40]從歷史真實情形來看，劉文韶說：「洪常青和南霸天，都是虛構歷史。」據當時娘子軍連長馮增敏介紹，當時娘子軍連裡根本沒有一個男性黨代表，唯一的指導員是女的，叫王時香。多年後的今天，劉文韶從文學創作的藝術角度反思添加男性人物的得失道：「這樣寫是敗筆。第一，它不符合歷史真實；第二，洪常青的戲一多，瓊花和女戰士們就無法給人留下那麼深刻的印象。本來是寫瓊花從一個受苦的女奴翻身成長為一個革命者，但是後來電影和芭蕾舞劇都沒有把主題擺在中國婦女的英雄形象突出，所以在中國現代文學史上，瓊花的形象遠遠沒有我們所熟知的諸如花木蘭、穆桂英這些古代女英雄突出。」劉文韶不滿的是，並不僅僅是吳清華等紅色娘子軍在後來的言說中已經成了洪常青這一男性英雄的陪襯。從文學再現歷史的社會價值來看，劉文韶認為：「電影和『樣板戲』中宣傳最多的還是男性，如果從宣傳娘子軍的角度來說，我認為是不成功的。女性在特定歷史時期的覺醒、精神和力量，在這二本子中很難看到。」[41]京劇版的《紅色娘子軍》同樣存在主角倒置的問題。為了突出洪常青作為黨代表的一號人物地位，吳瓊花被相應地壓低影響。雖然為洪常青設置了很多唱段，但是藝術效果始終無法有效凸顯。對照「樣板戲」文本和歷史事實，我們就會發現，虛構了男性英雄洪常青是為了突出黨對無產階級革命的領導，而客觀歷史告訴我們，女性在戰爭中的卓越貢獻是不可否認和埋沒的。從實際的藝術效果看，《沙家浜》的核心場次應該是阿慶嫂的「智鬥」，核心唱段應該是《風聲緊》。但是為了凸顯正面武裝鬥爭，郭建光的《堅持》一場作為中心唱段得到強化。這也就說明，上述作品不僅違背了真實的歷史狀況，而且刻意拔高中心人物的做法，在藝術效果上也並不見佳。

「樣板戲」中大量角色的家庭關係被不斷純化，避免兒女情長這些倫理與情感對人物政治觀念的侵襲。文學研究者通常喜歡從文學形象的豐富性、複雜性或者「圓形人物」的標準去指責：英雄人物李玉和沒有老

40 賀敏潔，《歷史上沒有洪常青？》，《晚報文革》二○○三年第六期。

41 賀敏潔，《歷史上沒有洪常青？》，《晚報文革》二○○三年第六期。

婆，成年女子方海珍、江水英等人沒有丈夫，而阿慶嫂的丈夫去外地跑單幫去了，柯湘的丈夫犧牲了，洪常青與吳清華的關係始終只是同志關係。從人性的標準來看，上述人物形象的確顯得單調、乾癟。據此，我們可以批判「文革」時期政治意識形態對人性的擠壓與控制。但是我們不可否認的是，「樣板戲」塑造的是一種英雄神話：通過這幕神話再現了革命歷史年代無數為了理想而拋家棄子、奉獻生命的烈士。而先烈們的革命道義和獻身精神是不應該被誤解的、不應該被批判的。當我們今天在享用革命成果的時候，卻以人性論、人道主義為名橫加指責革命者不夠兒女情長、不夠仁慈憐憫，我們是不是顯得不夠厚道？「整體上看，文革作品確實存在著拔高人物形象和泛階級鬥爭等左傾幼稚病，但在性別問題上，那個時期的女性，不是作為供男性觀賞的意淫對象來塑造的，而是作為至少與男性一樣的『不失聲的人』來塑造的，那樣的女性，可以敬，可以愛，但是不可以褻瀆，更不可以買賣。正是在這樣一大批文藝作品高揚的女性價值觀基礎上，才產生了新時期之初舒婷的《致橡樹》。這首要求兩性在極高的精神境界上完全平等但又各領風騷的愛情詩，在思想上更屬於『文革』，而與『男人不壞女人不愛』的改革開放美學，是風馬牛不相及的。」[42] 綜上所述，對「樣板戲」女性人物形象的認識，我認為應該注意如下三條原則：第一，「樣板戲」女性人物陰性氣質陽性化的歷史緣由。第二，「樣板戲」女性人物形象作為社會歷史的再現產物，她們所烙上的時代印記。第三，從「樣板戲」女性的歷史原型出發去理解客觀的歷史真實。以上述三條原則作為前提，女權主義批判視角的「樣板戲」研究才會更有歷史感、更有說服力。

42 孔慶東，《四十五歲風滿樓》（文化藝術出版社，二○○九年），頁一二七。

第七章 「樣板戲」政治美學的儀式表徵

本文以儀式作為「樣板戲」政治美學的闡釋視角，因而首先我們有必要對與論說主題相關的概念——儀式進行辨析。儀式（ritual）是指在婚喪嫁娶、節日慶典、宗教場合等特定時空條件下出現的一種社會活動，儀式具有準則、規格、禮節和禮儀的涵義，它是指按一定的文化傳統將一系列具有象徵意義的行為集中起來的設置或程序。它具有形式性、程序性、神聖性、象徵性、制度性、穩定性等多重特性。任何具有象徵意義的行為、安排或程序都具有儀式意味。「文革」時期「以階級鬥爭為綱」的政治文化往往把道德與政治價值觀結合在一起，認為最高政治領袖具有實現共產主義社會的神聖力量。當政者為了最大程度整合社會力量極力推崇類似宗教意義上的領袖崇拜。「文革」時期的個人崇拜、宗教式狂熱體現了政治信仰的超越性力量。戲劇的產生與古代儀式有著密切的關係，古希臘的戲劇起源於對酒神狄奧尼索斯的祭典儀式。儀式是戲劇的起源，反過來，戲劇中的儀式化元素又象徵、暗示著某種精神寄託與文化意味。儀式的意義在於通過隱喻或轉喻來陳述心靈體驗。人類社會生活的許多重要場合都是以儀式作為標誌的。正如涂爾幹所說，儀式意味著「懲誡、凝聚、賦予生命及歡娛」[1]。通過儀式，可以調整人與自然、個人與個人、群體與群體之間的關係。戲劇原本源自於古希

1 轉引自約翰・R・霍爾、瑪麗・喬・尼茲，周曉虹、徐彬譯，《文化：社會學的視野》（商務印書館，二〇〇二年），頁九〇。

臘世俗的祭禮儀式，而自從戲劇獨立成為一種藝術門類之後，它依然保留著儀式的內涵。儀式在時空中生成，戲劇儀式亦不例外。戲劇作為一種綜合藝術，是時間（音樂）和空間（舞蹈、繪畫）的結合。「樣板戲」作為綜合藝術，通過演員的形體動作、舞蹈、造型等都是直接訴諸觀眾視覺的具體形象，以及音樂的聽覺形象，從而揭示人物的內心世界，具有形象強烈、集中的優勢，能給觀眾鮮明、深刻的感受。在諸多儀式類型中，我認為「樣板戲」藝術與宗教儀式最為接近，表達了對於超越性存在，即新時代最完美人物與最完美社會的信仰。

第一節 「樣板戲」與「文革」儀式

中國傳統政治文化是與自然經濟基礎和簡單社會結構相適應的一整套政治態度、情感和價值觀。其中，專制主義、等級觀念是這種文化的核心。國家最高統治者不僅擁有至高無上的政治權力，而且擁有精神壟斷權；集權制度下的廣大社會成員實際上很難保持自己的獨立人格和尊嚴。「文革」時期的政治文化依然保留著傳統的影響，階級鬥爭的政治文化往往實際上把道德、宗教與政治價值觀結合在一起。無產階級、中國共產黨被奉為實現國家和人類共同幸福的社會力量。當政者為了強化社會動員極力推崇國家與領袖崇拜，而儀式是強化崇拜的手段。勃貝·亞歷山大（Bobby Alexander）認為人類學視野中的宗教「儀式」是指：「儀式是按計畫進行的或者即興創作的一種表演，通過這種表演形成了一種轉換，即將日常生活轉變到另一種關聯中。而在這種關聯中，日常的東西被改變了。」[2]

2　Bobby C. Alexander (1997), Ritual and current of ritual: overview. In Stephen D. Glazier(ed), *Anthropology of Religion: a Handbook*, Westport: Greenwood Press, p.139.

而且，「傳統的宗教信仰向日常生活展現了終極實體或某種超越的存在或力量，以便得到它的轉變力量」[3]。從這一意義出發，我們認為，「文革」時期的個人崇拜、宗教式狂熱體現了「政治信仰」超越性力量。而「樣板戲」是「文革」一種形象生動的美學儀式。

一、「樣板戲」作為「文革儀式」

在《政治無意識——作為社會象徵行為的敘述》中，詹姆遜借用佛洛德和拉康的精神分析學說提出「政治無意識」概念，指出意識形態就是對人們的深層無意識的壓抑。正如結構主義者列維・斯特勞斯所認為的，結構主義所要研究的中心課題，就是從混亂的現象背後找出秩序來。在「樣板戲」的儀式化表演中，幾乎每一件道具、每一種色彩設計、每一束燈光、每一句歌詞、每一處空間安排都蘊含著比本身更深刻的涵義。而本文試圖通過「文革」儀式揭示人們的深層無意識。

從人類學的角度看，審美活動與圖騰崇拜、巫術儀式並未分離的。圖騰崇拜、巫術儀式首先是與勞動實踐過程結合在一起，是人們為了達到勞動的目的而進行的活動。這些精神性的活動與物質活動的密切聯繫表現在它們的共同的功利目的上，但卻有著獨立的精神活動的形式。在無數次的重複中，這類精神活動的形式取得了獨立的審美意義。人們會為了獲得心理、情感上的快感去進行這種活動，形成獨立的審美活動。在人類的精神活動中，人與自然的關係在繼續發展，自然現象從精神象徵物中分離出來。人們有可能在對自然的崇拜、祝祀活動中發展出對自然本身的欣賞。在對人自身的直觀和直觀引起的快感中，自然現象與自然物本身的形式特點

3 Bobby C. Alexander (1997) ,Ritual and current of ritual: overview, In Stephen D. Glazier(ed), Anthropology of Religion: a Handbook, Westport: Greenwood Press, p.139.

逐步對人產生了獨立的意義，或者說，人類逐步感受到了自然本身的魅力，開始脫離自然的象徵意義而把自然界作為整體和獨立的欣賞對象，標誌著審美活動的獨立。儀式是上古時期生產生活各領域的仲介環節，也是社會秩序的表徵性符號和各種文化事象的聯結點。各類儀式所喚起的一方面是範圍頗廣的情緒與動機，另一方面是形而上方面的觀念。它們構成了一個民族的精神意識。儀式在社會生活中的功能是使生產生活的各方面有秩序地開展。儀式承載著集體意識如生命觀、死亡觀、倫理觀、禁忌觀等民族文化的深層心理內涵。對某些人來說，生活本身並不重要，生活的儀式才更重要，儀式所帶來的眩暈和與膨脹、滿足和尊嚴感才更真切。人類歷史的社會生活到處都充斥著儀式化的生活。儀式的象徵意義永遠大於實際意義。

儀式的作用在成熟的戲劇形態中也體現得十分明顯。文化學家坦姆比亞（S. J. Tambiah）從文化學的角度闡釋儀式：儀式是一種在文化過程中建構起來的象徵交流系統。它由一系列模式化和序列化的言語和行為組成，多是借助多重媒介表現出來，其內容和排列特徵在不同程度上表現出儀式性的（習俗），具有立體的特性，凝聚的和重複的特徵[4]。在坦姆比亞看來，儀式的形成是一種文化的過程，它主要通過各種媒介、特別是裝扮和表演——亦即言語和行為——表現出來，而且這種裝扮和表演是模式化的、序列化的。儀式不僅有言語和行為，而且還需要音樂和外在的裝飾以增強氛圍，具有一定的綜合性和立體性。每一次儀式都有嚴格的例行規範和要求，均是歷次儀式的「重複」。從坦姆比亞的觀點來看，「儀式」與戲劇具有很大的相似性，不僅表現在內在結構上，也體現在外在呈現形式上。

艾麗卡・菲斯克—里克特的《戲劇，犧牲，儀式》一書對二十世紀的戲劇和表演文化進行了開創性的、令人矚目的研究。她將這一個世紀中無法擺脫的思想難題與犧牲及其烏托邦意識形態聯繫在一起，通過細節分析上述

[4] S. J. Tambiah (1979), *A Performative Approach to Ritual*, London: The British Academy and Oxford University Press, p.119.

問題如何通過萊因哈特的觀眾、蘇聯早期的革命街頭劇、納粹的Tingspiels與美國猶太復國主義的遊行得以體現與發展，並且對一九六〇年代以來戲劇的解放力量進行了富有吸引力的分析。該書通過對如下豐富的主題進行表演分析，例如，馬克斯‧萊因哈特的新人戲劇、俄國後革命的觀眾、美國猶太復國主義遊行以及奧林匹克會，對儀式戲劇進行了基本的重新界定。探討了政治戲劇對觀眾的宣傳與操控的複雜性，對戲劇表演史進行了革命性的拓展。艾麗卡‧菲斯克—里克特目前是德國柏林自由大學戲劇研究所的教授，也曾是德國戲劇研究協會（一九九一年至一九九六年）與國際劇劇研究聯合會（一九九五年至一九九九年）的主席。著作主要有《戲劇符號學》（一九九二年）表演與戲劇的凝視（一九九八年）以及《歐洲戲劇文學與劇場史》（二〇〇一年）等。《戲劇，犧牲，儀式》一書致力於研究二十世紀理論與劇場方面的犧牲主題。雖然作者會觸及到一定語境中大量觀眾表演的「宗教的」劇本，但是並不會涉及到世俗的宗教。既不解釋社會與政治生活中犧牲的角色與意義，也不會分析二十世紀西方文化語境中的相關活動。但是，會將考察的對象限定於不同的理論與精心選擇的戲劇表演。她希望能夠揭示「一戰」之前、「一戰」與「二戰」之間一九六〇年代晚期為「文化革命」而奮鬥的大多數知識份子的希望、信念、期盼與願望。[5] 在廓清戲劇與儀式研究的現有成果之後，下面分析「樣板戲」的儀式表徵。

第一，「樣板戲」儀式的社會化。「樣板戲」的偶像崇拜與社會化偶像崇拜通常是互聯互動的，是以文化儀式的方式得以反映的。「文革」可被理解為現代中國的一場「造神」運動。「早請示」與「晚彙報」的對於「救星」的忠心不二，飯前會前上課前對於「救星」的祈禱式祝福等，都是「文革」的準宗教儀式。在「文革」中，人們把毛澤東視為神明，凡是與毛澤東有關的一切事物，都是神聖的和絕對不可懷疑的。不僅如此，對於毛澤東的信仰，還具備了偶像與一神崇拜的屬性。毛澤東的巨型塑像遍及中國各個城市的中心廣場上。在

5

Erika Fischer-Lichte, Theatre, Sacrifice, Ritual：Exploring Forms of Political Theatre, London and New York：Routledge Chapman & Hall, 2005.

幾乎所有的機關禮堂或會議室裡，無一例外的佈置著毛澤東的全身或半身塑像。毛澤東以符號的形式參與人們的一切政治的和社會的活動，在各種禮儀中接受人們的頂禮膜拜。與運動相伴隨的社會政治空間動員一直深入到每個家庭，觸及到每一個人的心靈。毛澤東全身或半身塑像也被請進了每個家庭，在民居的神聖空間裡佔據了至高無上的地位，以家庭、會議室或禮堂裡的毛澤東塑像為核心，分別形成了各自的禮儀空間，人們在這裡進行各種禮拜和表敬儀式，如高唱頌歌和語錄歌，做語錄操，跳「忠字舞」，跳「早請示，晚彙報」等等。「忠字舞」是當時流行的集體向毛澤東表忠的一種群眾舞蹈。人們佩帶毛主席像章，手捧《毛主席語錄》，圍繞成象徵紅心的圓圈，然後，一起邊歌邊舞，做出許多與歌詞內容相應的動作。

第二，「樣板戲」儀式的表現原則：「三突出」。

「三突出」是一種文學形象的塑造方法，它對高大全英雄蘊含著「文革」個人崇拜的精神基因。「三突出」其實是對江青《談京劇革命》中一段話的理論提升。一九六四年七月在京劇現代戲觀摩演出人員的座談會上，江青講了話在談到具體的創作問題時，她強調道：

劇本還是要主題明確，結構嚴謹，人物突出，不要為了幾個主要演員每人來一段戲而把整個戲搞得稀稀拉拉的。京劇藝術是誇張的，同時，一向又是表現舊時代舊人物的，因此，表現反面人物比較容易也有人對此很欣賞。要樹立正面人物卻是很不容易，但是，我們還是一定要樹立起先進的革命英雄人物來。上海的《智取威虎山》，原來劇中的反面人物很囂張，正面人物則乾癟癟。領導上親自抓，……把楊子榮和少劍波突出起來了反面人物相形失色了。[6]

于會泳是是江青文藝思想的立論總結者，他在《讓文藝舞臺永遠成為宣傳毛澤東思想的陣地》中提出了「三個突出」的說法[7]。上海京劇團《智取威虎山》劇組發表的《努力塑造無產階級英雄人物的光輝形象》結合「三突出」理論進行了文本闡釋：「用反面人物的陪襯、其他正面人物的烘托和環境的渲染以突出主要英雄人物，是無產階級文藝創作必須遵循的一條原則。」在這條總的原則的前提下，具體的做法是：「我們的經驗是需要注意『三突出』：在所有人物中突出正面人物；在正面人物中突出英雄人物；在英雄人物中突出主要英雄人物。」[三突出]實際上最後走向了「一突出」，即「突出主要英雄人物」。「三突出」理論再細分的話，體現在如下三個方面：「用反面人物陪襯主要英雄人物」、「用其他正面人物烘托主要英雄人物」、「運用環境渲染突出主要英雄人物」。從《智取威虎山》的人物塑造目的來說，歸根到底是如何突出「一號英雄人物楊子榮」的問題[8]。

《白毛女》用鏡頭達到了「突出大春」所達到的儀式效果。一九六四年上海市舞蹈學校出於教學和實習的需要，根據歌劇《白毛女》[9]的情節和音樂改編出小型芭蕾舞劇《白毛女》。隨後這部小型舞劇又被大幅度地增加了內容，擴大成大型舞劇。舞劇保留了原作中的基本人物關係和戲劇衝突，成功地濃縮了情節，並保留了歌劇的唱段和音樂，同時大量運用中國民間舞蹈、古典舞蹈的動作，使之與芭蕾舞藝術相結合，深受觀眾喜愛，一經演出便在全國上下引起轟動。一九七〇年底，被「首長」冷落的上影廠終於接到拍攝「樣板戲」影片的任務，這就是現代芭蕾舞劇《白毛女》。上影廠選派了資深導演桑弧擔任攝製組的首席導演。桑弧導演雖然

7　于會泳，《讓文藝舞臺永遠成為宣傳毛澤東思想的陣地》，《文匯報》一九六八年五月二十三日。

8　上海京劇團《智取威虎山》劇組，《努力塑造無產階級英雄人物的光輝形象》，《紅旗》一九六九年第十一期。

9　一九四五年四月二十八日，五幕歌劇《白毛女》在延安中央黨校會堂舉行首場演出，觀眾反應非常強烈。不久，這齣根據觀眾反應修改過的歌劇，又為全體「七大」代表進行演出，毛澤東、朱德、劉少奇、周恩來等中央領導都來到現場觀看。隨後，他們在延安演出了三十多場，受到空前熱烈的歡迎。一時間《白毛女》旋風席捲了延安，席捲了陝北，席捲了解放區，最終席捲了全國。一九五〇年，東北電影製片廠將這部歌劇改編為電影劇本搬上銀幕。

在解放前就奠定了自己在電影界的地位，解放後又成功地拍攝了新中國第一部彩色戲曲片《梁山伯與祝英台》和故事片《祝福》，但這一回執導畢竟是剛剛從「黑幫」堆裡解放出來之後的第一次，心中的志忑自然是不言而喻的。為了保險起見，導演專門到北京《智取威虎山》劇組取經，切身領會「三突出」原則和「還原舞臺、高於舞臺」的精髓。在拍攝過程中，一個不該成為問題的問題一直困擾著攝製組，即這部戲的主角到底應該是誰。顧名思義，《白毛女》的主角自然應該是「白毛女」喜兒了，但是江青在拍攝前提出了要求：「要盡力突出大春。」「首長」留下了一句話倒是簡單，攝製組卻為難了。這段故事從起源到創作，從歌劇到電影再到芭蕾舞劇，喜兒一直都是無可爭議的一號人物，現在要在故事框架不能改變的前提下，將二號人物大春提升到一號人物的位置上，如何才能通過鏡頭體現這一變化，攝製組真是大傷腦筋。《雄姿英發倔強崢嶸——讚革命現代舞劇《白毛女》彩色影片》對影片成功地刻畫了「大春」這一英雄人物形象大加讚賞。文章特別提到大春離開楊各莊的第一場戲和大春回到楊各莊的第五場戲拍攝時鏡頭的運用。兩場戲都使用了近景與大全景結合的兩極鏡頭。第一場戲表現大春投奔八路軍的情景：先是一個大全景，鄉親們與大春揮手告別；然後是大春站在土坡上，左手握拳，右手高擎八路軍袖章的近景。第五場戲表現的是大春帶領八路軍回到了楊各莊：先是一個大全景，兒童團員告訴鄉親們大春回來的喜訊，緊接著出現的是臂佩八路軍袖章英姿勃勃的大春的近景。兩組兩極鏡頭遙相呼應地使用，突出了大春成長的過程。特別是用大全景表現鄉親們的活動，而將近景留給了大春，這樣運用鏡頭，符合「三突出」的原則，很成功地突出了大春高大英武的英雄形象。[10]《白毛女》的拍攝用了十三個月的時間，其中有八個月的時間耽擱在最後一場戲的拍攝上。這場戲名為《將革命進行到底》，在影片快結束時，大春帶領鄉親們鎮壓了惡霸地主黃世仁和穆仁智，喜兒和男女青年們參加了八路軍，大家奔向

10 《雄姿英發倔強崢嶸——讚革命現代舞劇〈白毛女〉彩色影片》，《人民日報》一九七二年二月二十四日。

東方冉冉升起的紅太陽，高呼：「毛主席萬歲！」「共產黨萬歲！」太陽如何出，怎樣才能出得美，攝製組想了多種方案。他們別出心裁，設計讓人群在光照下變成剪影，這樣不僅可以突出太陽，鏡頭也很美，而且在太陽升起之前，被紅霞映照的萬物確實有剪影的感覺。送審時江青對這場戲非常不滿意，以「天不夠亮、樹不夠綠、太陽不真實」等為由命令重拍。攝製組前後返工了三次，最後出現在銀幕上的是這樣的畫面：霞雲絢爛，碧野蔥翠，喜兒和鄉親們簇擁著奔向群山的主峰。主峰背後，一輪紅日正冉冉升起，光芒四射。太陽就是毛主席！緊接著，喜兒歡笑著轉過身來，燦爛的陽光灑在她的臉上，與她頭上的紅頭巾交相輝映，形成了頌歌的高潮。

二、「文革」儀式的文化根源

傳統政治文化與現代政治文化是涇渭分明的兩種不同政治文化。前者以自然經濟為基礎，以等級觀念、迷信盲從、缺乏主體意識和權利意識，國家至上和個人崇拜為主要特徵。中國傳統文化重視倫理、重人治輕法治、強調個人修養和個人追求、民本取向等六個方面是中國傳統政治文化的特徵。後者則以商品經濟為內容的社會化大生產為基礎，以民主、平等、自由和權利本位觀為主要特徵。我們明確了傳統政治文化與現代政治文化的涵義，二者的關係也會不言自明，即由於二者所賴以存在的自然環境、社會經濟基礎以及政治制度等完全不同，因而是兩種性質不同的政治文化。而「文革」時期的政治文化與中國傳統的政治文化之間依然保持某種意義上的血脈相通。儀式，以革命政治的面目與文化大革命一起出現在國民面前，適應了普遍的社會心理需求，便輕易地轉化為億萬人民的自覺行為，終於造成了「文革儀式」普及持久的基本格局。

第一，「文革」儀式的形成先決條件是擁有相信迷信的民眾。神話似乎有力量喚醒民眾最深層的自我或引

起共鳴。這些神話或儀式中隱含的宗教儀式也一定與最深層的自我之間有某種和諧一致。正是由於「文革」儀式暗合了當時中國人的深層自我心理，才有了八億人民共同參與的局面，直到少數掌權者的陰謀敗露之後，才覺得自己的純潔感情和善良願望被人利用，而驚呼上當、甚為不平。

第二，對現實巨變的深深恐懼、對社會幸福的真誠祈求，以及參與國事的角色錯覺，是文化大革命中中國民眾的普遍心理。而由陰謀家炮製推行的「文革」儀式概括了人類活動中作為慣例的行為方式。

第三，從毛澤東崇拜的群眾心理分析來看，從封建威權之下獲得了平等、民主、身體的解放和思想的自由，出於對這種解放的過分依賴，以及民主經驗、觀念和習慣的欠缺，客觀上又需要有偉大的崇拜對象來填補精神的真空。

在亞歷山大看來，宗教儀式本身是一種「表演」，而且這種「表演」是以日常的、現實存在的人的世界為基礎的。其目的是向現實存在的主體展示「終極實體或某種超越現實存在的力量」亦即「神」或「上帝」的力量，從而實現使現實主體的行為和活動達到與宗教信仰一致或融合，並能借助它的力量以達到自身的目的。英國著名學者特納‧維克托爾（Turner Victor）則認為，宗教儀式是「用於特定場合的一套規定好了的正式行為，它們雖然沒有放棄技術慣例，但卻是對神祕的（或非經驗的）存在或力量的信仰，這些存在和力量被看作所有結果的第一位的和終極的原因」[11]。由於傳統觀念總是在各種文化中起到作用，不管是採取何種方式或達到何種程度的「批判與斷裂」，傳統總是不死的魂靈。有時候，越是激進的斷裂，傳統魔力還越是強大。中國的文化大革命是一個徹底與傳統決裂的時代，但中國傳統的某種魂靈反倒是真正被復活了。林彪發明手持小紅書，口喊「敬祝毛主席萬壽無疆！」群眾做出「敬祝林副主席永遠健康！」的呼應。江青的儀式是她呼喚「同志們

11 Turner Victor (1982), From Ritual to Theater and Back: the Human Seriousness of Play, New York: PAJ Publications, p.79.

好」，群眾呼應「向江青同志致敬！向江青同志學習！」。

具體到政治領域，政治生存與普遍的人類生存一樣，也時時面臨著非存在的威脅。這便少不了政治中的焦慮，少不了在焦慮之中對於未來理想國的期望。保羅‧蒂里希發現：「每一種烏托邦都在過去之中為自己創造了一個基礎，既有向前看的烏托邦，同樣也有向後看的烏托邦。換言之，被想像為未來理想的事物同時也被投射為過去的『往昔時光』──或者被當成人們從中而來並企圖復歸到其中的事物。」「為什麼大多數的烏托邦都投向過去？一個可能的理由是，『過去』，既然業已發生過的眾多的已經事實，那麼，將理想國定位在過去，理想國便會被確認為曾經是現實，因而獲得其存在的合理性和實現的可能性。很多學者都像保羅‧蒂里希一樣注意到了烏托邦的這種投射過去的取向，正如社會學家希爾斯所說，這乃是「思想史上的一個常見主題」：「一個遙遠的歷史時代能夠成為人們憧憬和崇敬的對象，並能夠示範和評斷當前將會流行的行為範型、藝術範型和信仰範型。相信人類曾經生活於一個『黃金時代』，比人們現在的生活更為淳樸和單純，是思想史上的一個常見主題。」[12]

第四，儀式成為了生活方式的一部分。

卡西爾認為：「在極權主義國家裡，沒有私人的領域，沒有政治生活的獨立，人類的整個生活突然間被新儀式的高潮淹沒了。它們就像我們在原始社會裡所看到的儀式一樣固定、嚴厲和不可抗拒。每一個階級、每一個性別、各個年齡，都沒有自己的意志。不表演一種政治儀式，誰都不敢在大街上行走，誰都不能招呼自己的鄰居或朋友。就與原始社會一樣，忽略一個規定的儀式就意味著痛苦和死亡。甚至在年幼的孩子那裡，這也不能僅僅看作是一種疏忽罪，它成了反對領袖和極權國家威嚴的罪行。」「這些新儀式的效果是很明顯的。沒有

[12] 〔美〕保羅‧蒂里希，徐均堯譯，《政治期望》（四川人民出版社，一九八九年），頁一七一──一七二。

什麼東西能比該儀式的不變的、統一的、單調的表演更能消蝕我們的全部活動力、判斷力和批判的識別力，並攫走我們人的情感和個人的責任感了。」[13] 卡西爾的論述與「文革」狀況十分吻合。

《決議》對文化大革命的錯誤理論和實踐進行了徹底的否定，從而為引導全黨全國人民解放思想、實事求是、團結一致向前看清除了嚴重的思想障礙。不徹底否定文化大革命，就不能徹底打破「兩個凡是」的思想禁錮，就談不上了結過去、撥亂反正，就談不上解放思想、實事求是、團結一致向前看。鄧小平明確指出：「『文化大革命』同以前十七年中的錯誤相比是嚴重的、全域性的錯誤。它的後果極其嚴重，直到現在還在發生影響。」[14]

《決議》明確指出：文化大革命的歷史，證明毛澤東同志發動的文化大革命的主要論點，即「無產階級專政下繼續革命的理論」，既不符合馬克思列寧主義，也不符合中國實際。這些論點對當時我國階級形勢以及黨和國家政治狀況的估計，是完全錯誤的。文化大革命被說成是同修正主義路線或資本主義道路的鬥爭，這個說法根本沒有事實根據，並且在一系列重大理論和政策問題上混淆了是非；文化大革命所打倒的「走資派」，是黨和國家各級組織中的領導幹部，即社會主義事業的骨幹力量，文化大革命名義上是直接依靠群眾，實際上既脫離了黨的組織，又脫離了廣大群眾。文化大革命不是也不可能是任何意義上的革命或社會進步。歷史已經證明，文化大革命是一場由領導者錯誤發動，被反革命集團利用，給黨、國家和各族人民帶來嚴重災難的內亂。「這樣一些看法可以提醒我們，北京新政權不像我們設想的那樣鐵板一塊，也不像它自稱那樣是純粹馬克思列寧主義的產物。它的成就並不是創造了新秩序的所有部分，而是以只有共產黨的理論和實踐才能做到的空前集中的指導方式，把各個部分綜合起來，無論如何，其所得的結果是中國人以前完全沒有體驗到的。」[15]

13 〔德〕恩斯特‧凱西爾，范進、楊君游、柯錦華譯，《國家的神話》（華夏出版社，一九九九年），頁三〇二—三〇三。

14 鄧小平，《鄧小平文選》第二卷（人民出版社，一九九四年），頁三〇二。

15 〔美〕費正清，張理京譯，《美國與中國》（世界知識出版社，一九九九年），頁三四四。

第二節 「樣板戲」的儀式內涵

每一個政權都致力於政治合法性的追求，合法性是促使人們自願服從命令的動機。實現政治合法性權力的途徑，一是憑藉強制力量，二是通過信仰體系來實現。所謂信仰體系，是指人們所服從的某種統治性的理論或意識形態，它為統治的合法性提供理論依據。合法性權力得以確立、鞏固之後，人們將會主動接受統治者的權威。那麼如何建構一種可以被廣泛自動接受的權威呢？文學藝術是一種重要的宣傳和說服的工具，也是確立政治合法性權威的有效手段。「文革」期間，「樣板戲」作為政治社會化的產物，承擔了意識形態的訓導滲透功能。

如果進一步探索「樣板戲」藝術魅力的根源，我們發現，「樣板戲」這種藝術形式與儀式之間具有某種同構關係。

第一，儀式對於戲劇的啟示作用。英國人類學者菲奧納‧鮑伊（Fiona Bowie）直接把「儀式」看作一種「表演」，「儀式在某種意義上是一種表演或文化戲劇」[16]，並認為儀式與戲劇的主要區別僅在於「儀式的表演不僅僅是在重複一個公認的腳本，而是一種行為模式，它是由現實的、我們熟悉的人模仿另一些現實的、我們熟悉的人的生活。參與儀式的人可以在行動，但是並非必然地只是假裝在行動」[17]。並引用特納‧維克托爾（Turner Victor）的觀點，力圖揭示出不同種類表演之間的聯繫，指出：「遊戲、體育、戲劇藝術和儀式，共

[16] 〔英〕菲奧納‧鮑伊，金澤、何其敏譯，《宗教人類學導論》（中國人民大學出版社，二〇〇四年），頁一八二。

[17] 〔英〕菲奧納‧鮑伊，金澤、何其敏譯，《宗教人類學導論》（中國人民大學出版社，二〇〇四年），頁一八二。

有某些基本的品性。它們都需要有一種特殊的時間秩序，一種附屬於物體的特殊的、非多產的價值，以及經常是在一個特殊的地點進行表演。」並進一步指出「表演」在「戲劇」與「儀式」之間的歸屬問題：「一個表演究竟是歸屬於儀式，還是歸屬於戲劇，有賴於它的背景和功能。在一個連續體的兩端，一端是「功效」（能夠產生轉變的效果），另一端是「娛樂」。假如表演的目的在於功效，那麼它就是儀式；假如它的目的在於娛樂，那麼它就是戲劇。」[18] 雅典的酒神祭祀儀式是希臘戲劇的雛形。婦女們頭戴面具，手舉陽物模型，載歌載舞，如醉如癡。在這樣的儀式情境之中，她們認為所戴的面具不是一種道具，而是一種「神物」。這面具賦予她們以角色，從而每個人的言行都具有了一定的表演性。「祭祀儀式對戲劇的起源所提供的最重要的東西並不是構成戲劇形式上的東西……而是它教給創造『角色』，一個和自己不同的人，並進入到角色的內心世界中去，用角色的言詞代替自己的言詞，用角色的行動代替自己的行動，而這一些都是在祭祀儀式中所要解決的心理要素[19]。」

第二，戲劇反過來成為一種儀式。酒神祭祀儀式孕育了希臘戲劇，反過來，希臘戲劇誕生之後依然具有儀式的內涵。戲劇中的宇宙觀念、價值觀念、倫理規範由於具有一定的儀式意味而能夠更好地起到教化的作用，即寓教於樂。

結合「樣板戲」文本進行細讀，我們發現有三種儀式：語言儀式、動作儀式、音樂儀式。鑑於「樣板戲」音樂有著更為突出的藝術價值，本節將重點探討音樂儀式這一問題。

[18]〔英〕菲奧納·鮑伊，金澤、何其敏譯，《宗教人類學導論》（中國人民大學出版社，二〇〇四年），頁一八二。

[19] 朱狄，《原始文化研究》（三聯書店，一九八八年），頁五一七。

一、語言儀式

語言以及語言以外的許多符號形式，潛伏於人的精神深處。在很多時候，神話、圖騰和儀式等一些符號行為將事物或事實變成符號和象徵，通過這類符號化的組合把某種基本的秩序和意義引入自然世界，並進而將這種秩序和意義引入人類社會及其生活形式之中。類似的現象不勝枚舉，政治生活裡始終存在著這類突出的現象，只是一直沒有受到研究者的足夠的重視而已。語言也是統治與社會權力的工具，它能使社會團體力量之間的關係合法化。

語言的儀式最突出地體現在政治口號，最典型的是「無產階級文化大革命萬歲」，「打倒某某」、「油炸某某」、「萬歲、萬歲、萬萬歲」、「反擊」、「某某反動堡壘」等等。這些政治符號把它攜帶的具有濃厚個人崇拜色彩和戰爭鼓動性的政治資訊快捷地通過直接刺激人們的聽覺、視覺傳遞給接受者的大腦，形成特定政治心理與政治意識等。「樣板戲」中語言的儀式化場景隨處可見，例如，《紅燈記》第八場《刑場鬥爭》：

〔靜場。幕內李玉和高呼：「打倒日本帝國主義！」「中國共產黨萬歲！」三代人振臂齊呼：「毛主席萬歲！」〕

〔日寇憲兵跟下。〕

《沙家浜》第七場《斥敵》：

王福根：漢奸！走狗！打倒日本帝國主義！打倒漢奸、走狗！

〔王福根被押下。〕

〔內王福根高呼口號：「中國共產黨萬歲！」「毛主席萬歲！」〕

一般語言已被權力機制嚴重侵蝕，完全淪為權力機構控制與操縱個人的工具，以致於早在你使用的語言之中，你不得不表明你的不妥協態度，因此，個體要在使用的句法、語法與詞彙中表達這種不妥協實際上是相當艱難的。

二、動作儀式

在西方，戲劇文學是繼史詩和抒情詩之後形成的第三類文學體裁。在西方，它雖然脫胎於史詩，但從誕生之日起，就具有了自己的特性，並逐漸和史詩劃清界限。它們之間的界限是，作為戲劇，劇本必須戲劇化。所謂戲劇化，性格、情節、情感等化為人物直觀的動作，通過人物直觀的動作，把事件程序再現於觀眾面前。動作說提出者亞里斯多德。動作（act）也就是行動、情節，通過人物動作來表演故事，模仿在行動中的人。他認為：「悲劇是對於一個嚴肅、完整、有一定長度的行動的模仿。」「悲劇是行動的模仿，而行動是由某些人物來表達的。」

狄德羅提出情境說。情境指形成人物性格的環境。人們一般要找出顯出人物性格的周圍情況，把這些情境互相緊密聯結。黑格爾、法國戲劇批評家布倫退爾（一八四九—一九〇六）、美國現代戲劇和電影理論家勞遜提出衝突說。黑格爾認為：「戲劇動作在本質上須是引起衝突的。」布倫退斯認為戲劇所表現的是人的意志與神祕力量或自然力量之間的衝突。勞遜認為戲劇的基本特徵是社會性的衝突。英國戲劇理論家威廉：阿契爾提

出激變說，他認為戲劇是一種激變的藝術。

動作與衝突在戲劇中特別重要。沒有衝突就沒有戲劇，動作是戲劇藝術的主要表現手段。戲劇性存在於人的動作之中，戲劇性就是動作性。亞里斯多德的《詩學》認為，戲劇是對人物行為的模仿，劇情應該盡可能付諸動作。中外許多戲劇家大都認為，為了使舞臺上的表情、動作在劇場的空間內得到傳播，使每一個觀眾得以感知，演員對話、獨白的聲音與手勢、表情的幅度都要加大、誇張。某種感情與聲音的強化也能夠更好體現戲劇舞臺的表演性特點。

《紅燈記》第五場《痛說革命家史》：

李奶奶　呵……窮人喝慣了自己的酒，點點滴滴在心頭。（接過鐵梅拿來的酒，對著李玉和，莊嚴、深情地為李玉和壯別）孩子，這碗酒，你，你把它喝下去！

李玉和　（莊重接酒）媽，有您這碗酒墊底，什麼樣的酒我全能對付！（一飲而盡）謝，謝，媽！

　　　　（雄偉地）（唱）【西皮二六】

　　　　臨行喝媽一碗酒，

　　　　渾身是膽雄赳赳。

　　　　鳩山設宴和我交「朋友」，

　　　　千杯萬盞會應酬。

　　　　時令不好風雪來得驟，

　　　　媽要把冷暖時刻記心頭。

這一場寫李玉和被捕時送行的一段戲，劇本原稿上注明：「玉和睜眼看著母親，再用全身的勁握緊酒碗，把肩膀動了一下，一飲而盡。」導演阿甲和該劇最初的主演者李少春經反覆揣摩，做了誇張的處理，李少春表演李玉和的飲酒動作是：他站在舞臺中心，莊重地接過酒來，對母親深情地看了一眼，把臉轉向觀眾，兩膀平抬，捧著酒碗，在胸前轉著晃動一下，猛地端起，仰脖一飲而盡。

接下來，李奶奶講家史這段戲，為了激起鐵梅的革命壯志，需要強調悲壯的感情。劉長瑜和高玉倩走著臺，重新進入了角色。當演到鐵梅舉起紅燈時，她的激情已完全調動起來，高叫一聲「爹」，隨著【急急風】的鑼鼓，向臺後碎步跑半個圓場，轉身退進臺的最裡面，再斜刺裡衝出來，至臺口，一個急轉身，驀地「亮」住，鑼鼓轉【望家鄉】「大大大　倉才倉倉　倉倉才倉倉」，接唱【快板】：「我爹爹像松柏意志堅強，頂天立地是英勇的共產黨。我跟你前進絕不彷徨。」……最後，她與老奶奶一同高舉紅燈，在紅光聚照中落幕。在這裡導演大膽地運用京劇藝術的大幅度變化的動作，使人物的崇高感情給觀眾留下了深刻的印象。

阿甲考慮到在這樣的情景下表現悲哀的情緒較容易，使舞臺氣氛雄壯起來比較困難。因而在舞臺調度上，他把老奶奶安排坐在臺中央，讓鐵梅搬個小板凳放在較遠的地方，她們之間拉開一段距離。老奶奶在敘述中，她們可以有互相走動的餘地，特別是在講到最激烈處，鐵梅可以從較遠的地方撲過去，撲跪在奶奶懷裡，兩人再靠在一起講、一起哭。最後，當奶奶在強烈的節奏中如江河澎湃回環跌宕一瀉千里地說道：「那時候，我就把你緊緊地抱在懷裡！——」鐵梅一聲：「奶——奶！」聲淚俱下地由遠處撲向奶奶，跪倒在奶奶懷裡，將這段戲推向高潮產生感人至深的劇場效果。阿甲對飾李奶奶的高玉倩和飾李鐵梅的劉長瑜說：「舞臺位置的安排，就是要能更好地幫助人物發揮出情緒來。這裡突出了悲壯之情，下邊就會高強度地展現鐵梅接過紅燈的動作，完全衝開了悲，突出了壯。」

三、音樂儀式

在某些儀式活動中，例如檢閱三軍儀仗隊、升國旗、運動會開幕、追悼會、婚禮慶典、宗教祭祀等等，為了達到渲染氣氛、烘托主題、暗示心理的目的，人們往往會使用特製的音樂，我們稱之為儀式音樂。而本書論述的「樣板戲」音樂雖然並非某種特定場合與功能的儀式音樂，但是包含著儀式的某些特徵與內涵，其核心指向是領袖崇拜和英雄崇拜。在「樣板戲」所有的藝術門類的突破中，音樂的成就是最高的。目前學界關於「樣板戲」對傳統戲曲和西洋音樂的吸收、改造等音樂本體問題方面取得了很多成果。[20] 而本文試圖從儀式文化角度對「樣板戲」音樂的英雄塑造效果進行探究，探討「樣板戲」音樂與儀式之間的關係，音樂的儀式感及其內涵，即認為「樣板戲」音樂具有儀式的特性和功能，它是「文革」一種形象生動的美學儀式。

（一）「樣板戲」音樂儀式的特點

「樣板戲」音樂的儀式特點主要體現在神聖性和象徵性兩個方面。如果說人類社會的發展經歷了從神、

[20] 具體學術成果可以參見下列論文：汪人元，《失敗的模式——京劇「樣板戲」音樂評析》，《戲曲藝術》一九九七年第二期；張澤倫，《京劇音樂的里程碑——論「樣板戲」的音樂創作成就》，《人民音樂》一九九八年第十一期；戴嘉枋，《論京劇「樣板戲」的音樂改革（上）》，《黃鐘（武漢音樂學院學報）》二〇〇二年第三期；戴嘉枋，《論京劇「樣板戲」的音樂改革（下）》，秦萌，《黃鐘（武漢音樂學院學報）》二〇〇二年第四期；戴嘉枋，《鋼琴伴唱〈紅燈記〉及其音樂分析》，《音樂研究》二〇〇七年第一期；《革命交響音樂〈智取威虎山〉音樂研究》（中國音樂學院碩士論文，二〇〇七年）；林雅萩，《現代革命京劇（樣板戲）女性角色塑造與唱腔分析》（臺灣清華大學中國文學系碩士論文，二〇〇八年）；蔡振家，《從政治宣傳到戲劇妝點——一九五八—一九七六京劇現代戲的詠歎與歧出》，《戲劇學刊》二〇〇九年第十期；楊為茜、蔡振家，《西樂教說紅色神話——音樂基模轉換在京劇樣板戲中的功能與實踐》，《戲劇學刊》二〇一一年第十三期。

英雄到人的過程，那麼，從巫術祭祀、宗教儀式到世俗儀式的變遷，標誌著戲劇作為藝術門類的獨立。反過來說，既然戲劇依舊包含有儀式成分，因此戲劇具有塑造神聖性人物、主題、氛圍的功能便不足為奇了。

儀式的神聖性與象徵性是通過表演性以體現的。勃貝‧亞歷山大（Bobby Alexander）認為人類學視野中的宗教「儀式」是指：「儀式是按計畫進行的或者即興創作的一種表演，通過這種表演形成了一種轉換，即將日常生活轉變到另一種關聯中。而在這種關聯中，日常的東西被改變了。」[21] 而且，「傳統的宗教信仰向日常生活展現了終極實體或某種超越的存在或力量，以便得到它的轉變力量」[22]。儘管儀式行為在日常生活中司空見慣，但是儀式這一程式性、慣例性的形式所包含的意義卻是異常非凡的，它包含著人們對於神祕性存在，或者某種敬畏的力量、習俗的信仰，因而具有神聖性的意義。也就是說世俗化的日常行為在儀式行為者的創作中被賦予了超越性的神聖性意義。

「樣板戲」音樂創作的最主要的目的是塑造無產階級英雄人物的音樂形象。正如上海京劇團《智取威虎山》劇組所說：「在革命現代戲中，戲曲音樂（包括唱腔和器樂）的具體任務是多方面的，但它最根本的任務是塑造無產階級英雄形象，即：用革命現實主義和革命浪漫主義相結合的方法，通過著重揭示人物內心世界的途徑，塑造無產階級英雄人物的音樂形象。」[23] 為了完成這一課題，創作人員帶動了整個戲曲音樂領域的音樂結構、音樂語言、作曲技法等等方面的徹底變革。「文革」時期的評論者左覃輝撰文高度評價了「樣板戲」《智取威虎山》

21　Bobby C. Alexander (1997) ,Ritual and current of ritual: overview, In Stephen D. Glazier(ed), Anthropology of Religion: a Handbook, Westport: Greenwood Press, p.139.

22　Bobby C. Alexander (1997) ,Ritual and current of ritual: overview,In Stephen D. Glazier(ed), Anthropology of Religion: a Handbook, Westport: Greenwood Press, p.139.

23　上海京劇團《智取威虎山》劇組，《滿腔熱情　千方百計——關於塑造無產階級英雄人物音樂形象的幾點體會》，《人民日報》一九七〇年二月七日。

的音樂成就。他認為：「革命樣板戲《智取威虎山》在音樂方面最突出的成就，是塑造了人類藝術史上前所未有的無產階級英雄人物的音樂形象，特別是主要英雄人物楊子榮的高大、光輝的形象。」[24] 因而所有的音樂改革都以此目標為中心。洪聲以鋼琴伴唱《紅燈記》為例具體指出「樣板戲」音樂的突出貢獻是：「從塑造無產階級英雄人物的光輝形象出發，以京劇唱腔為基礎，既保留和突出了京劇唱腔的基本特點，又充分發揮了鋼琴音域寬廣、氣勢雄偉、富於表現力的特點。」[25] 紅纓認為音樂作品的題材和主題從來都是藝術作品一個重大的政治問題：「即一個階級對另一個階級在意識形態領域實行專政的問題。任何階級的音樂藝術，都要選擇對於自己階級最有意義的題材和主題，以創作最能為本階級服務的作品。」而革命交響音樂《沙家浜》恰恰「以飽滿的政治熱情和磅礡的革命氣勢，表現了人民革命戰爭這一重大政治主題，熱情地歌頌了英雄的革命人民和人民軍隊，歌頌了毛主席人民戰爭思想的偉大勝利」。例如，革命交響音樂《沙家浜》遵照毛澤東對於革命現代京劇《沙家浜》「要突出武裝鬥爭的作用，強調武裝的革命消滅武裝的反革命」的指示，在「序曲」合唱中唱出了「紅旗飄，軍號響，……中華兒女慷慨高歌上戰場」的英雄氣概，生動地表現了抗日烽火燃遍祖國大地，英武矯健的人民武裝「將敵寇埋葬在大海汪洋」的壯麗圖景。在《勝利》終曲合唱中，又以宏偉磅礡的氣勢，突出地讚頌了「毛主席共產黨指引方向，鬧革命求解放要憑武裝」的人民戰爭思想。[26] 如此等等的肯定與讚揚在「文革」時期的評論界連篇累牘，不勝枚舉。

　　由上述對「樣板戲」音樂藝術成就的高度評價可以看出，「樣板戲」工作者精益求精的藝術創造其根本目的是塑造無產階級英雄人物，凸顯武裝鬥爭的政治主題，擁護最高領袖的指示等等。而這些嚴肅莊重的內容在當時都包含著令人敬畏的神聖情感。本雅明對法西斯藝術的分析可以為我們提供某種對比研究的啟示。他認

24　左覃輝，《人類藝術史上前所未有的光輝典型──讚〈智取威虎山〉中楊子榮的音樂形象》，《人民日報》一九六九年十一月十一日。

25　洪聲，《無產階級文藝的新品種──讚鋼琴伴唱〈紅燈記〉》，《人民日報》一九七〇年一月八日。

26　參見紅纓，《人民戰爭的壯麗頌歌──讚革命交響音樂〈沙家浜〉》，《人民日報》一九七〇年一月八日。

為：「法西斯的藝術具有紀念碑性質，正是緣於它向群眾所宣傳的東西。可是這兩個特點之間不存在什麼直接

聯繫。任何群眾藝術也不賦有那樣紀念碑性質。赫貝爾的故事是為農民的曆書寫的，可不比勒哈爾的小歌劇更

富於紀念碑的性質。法西斯藝術所以如同紀念碑，那正是因為它在文學風格方面貫串著紀念碑性質，就是說應

當賦予這個事實以一種特殊意義。」紀念碑是指為了紀念偉大人物和重要事件而建立的人工建築物。本雅明在此

使用「紀念碑」一詞的隱喻涵義是指它具有特別深刻的內涵，銘記某種奉獻、犧牲、崇高的精神，值得歡慶的歷史

時刻，或野蠻、殘酷、慘烈的歷史事件。總之，以碑銘的方式保持一種值得永恆珍視的歷史記憶和文化價值。本雅

明所指的「紀念碑」式的特殊意義在「樣板戲」音樂中則是通過儀式的神聖性內涵的賦予而獲得的。

（二）「樣板戲」音樂儀式的表達手段

儀式一詞在中國古代就已經出現，《三國志‧魏志‧張既傳》：「令既之武都。」裴松之注引晉魚豢《魏

略》：「楚為人短小而大聲，自為吏，初不朝觀，被詔登階，不知儀式。」唐韓愈《南海神廟碑》：「水陸之

品，狼藉邊豆；薦裸興俯，不中儀式。」宋歐陽修《歸田錄》卷二：「〔劉嶽〕不暇講求三王之制度，苟取一時

世俗所用吉凶儀式，略整齊之，固不足為後世法矣。」上述的「儀式」都含有某種典禮的秩序形式意味。「樣板

戲」音樂的程式性儀式內涵體現在成套唱腔、主旋律、音樂造型以及主調貫串、三對頭、特性音樂六個方面。

1. 成套唱腔

成套唱腔是「樣板戲」藝術創作中很突出的成就。為了塑造革命「樣板戲」《智取威虎山》中無產階級

英雄人物的音樂形象，特別是主要英雄人物楊子榮的高大、光輝的形象。《智取威虎山》劇組首先抓住了最重

27 葉汝璉譯自《本雅明文集》（法文本），頁一六〇─一六一。一九七三年十一月二十日。

要、最根本的一環深刻地揭示楊子榮這個英雄人物崇高的精神世界。左覃輝的《人類藝術史上前所未有的光輝典型——讚〈智取威虎山〉中楊子榮的音樂形象》對楊子榮的音樂形象的創造方法進行了細緻的分析。具體的做法，主要是靠唱腔的設計、安排來完成的。首先，在音樂佈局全面安排的前提下做到重點突出。「全面安排，就是根據戲的主題、人物關係、矛盾衝突發展，對全劇的音樂哪些地方是鋪墊，哪些地方是高潮，做通盤考慮；突出重點，就是突出主要英雄人物的唱段，特別是他的主要唱腔，哪些地方是發展，哪些地方的唱腔，要為烘托主要英雄人物楊子榮服務，必要時應當讓路。」[28] 全面安排音樂佈局保證通篇先後有序。重點突出關鍵唱段則試圖集中地刻畫英雄人物的精神世界。其次，以成套唱腔作為塑造英雄人物音樂形象的重要結構措施。楊子榮的音樂形象，主要是由第三場的《管叫山河換新裝》、第四場的《共產黨員》、第五場的《迎來春色換人間》、第八場的《胸有朝陽》等四個成套唱腔所完成的。這些成套唱腔，從不同的角度，揭示了楊子榮這個無產階級英雄戰士愛恨分明的本質特徵。第五場、第八場的兩段板式豐富的大套唱腔，淋漓盡致地表現了楊子榮上山時和上山後的思想感情，表現了他勇敢豪邁的英雄氣概和「胸懷祖國，放眼世界」的崇高品質，成為全劇音樂佈局中的兩個高潮。設計成套的唱腔目的在於使英雄人物的音樂形象集中、完整而強烈。第三，唱腔組織方面，既豐富連貫，又嚴密緊湊。唱腔成套後，還有一個唱腔本身的內部組織問題。組織得嚴密緊湊，層次鮮明，才能使英雄人物的思想感情得到酣暢淋漓的抒發。第八場的《胸有朝陽》一段，是楊子榮的核心唱段。它用了【二黃導板】—【回龍】—【二黃慢板】—【快三眼】—【原板】—【垛板】的結構，形成一種步步趨緊、層層深入的局面。【原板】以前，著重抒發楊子榮戰鬥在敵人心臟裡對黨對戰友的深厚的感情；【原板】以後，則著重刻畫他在威虎山上的偵察活動和排除萬難送出情報的堅強決心。由於唱腔的結構嚴密而緊

28 左覃輝，《人類藝術史上前所未有的光輝典型——讚〈智取威虎山〉中楊子榮的音樂形象》，《人民日報》一九六九年十一月十一日。

湊，板式的選用適當，就有力地反映了人物感情的發展，對於促成高潮和加強高潮起了重要作用。通過這段唱腔，表現了楊子榮既大膽又謹慎的性格特點，表現了他無限忠於毛主席的崇高品質。[29]

劉吉典、李金泉總結了《紅燈記》運用唱腔進行英雄塑造的方法。在第八場《刑場鬥爭》中，為充實李玉和的形象安排了大段成套的唱詞。為了讓英雄人物能盡情抒發革命感情，反映此情此境英雄人物的精神狀態，他們便使用了【二黃導板、碰板回龍、原板、三眼、原板、散板】成套的綜合板式。在曲調設計上，也注意了大段唱腔的結構、層次，運用了二黃在曲調、節奏、唱法、伴奏各方面的表現特點，如「但等那，風雨過，百花吐豔」一句，為了適應抒情的需要，他們就借鑑了像傳統戲《逍遙津》那樣的轉板方法，唱腔由【原板】轉入【三眼】：「新中國，似朝陽，光照人間」一句，為了表現李玉和對新中國的嚮往，使得曲調清新優美一些，他們便把此句處理成有些【反二黃】的色彩。在「步刑場，氣昂昂，抬頭遠看」和「但等那，風雨過」的唱腔後面，為了渲染人物對革命遠景憧憬的意境，他們還改編了兩個比較新鮮的二黃過門，[30] 這一大段唱腔，是劇本修改後補充進來的，屬於內心獨白性質的一個很重要的唱段。有了它，再與李玉和前後所有的唱段結合起來看，李玉和的音樂形象顯然要比以前深刻、完整多了。

除此之外，對其他各場的李玉和，他們也進行了加工修改。如第五場，李玉和被捕時，飲過母親壯別酒所唱的一段【二六】「臨行喝媽一碗酒」，這段唱腔是表現李玉和臨危不懼、從容鎮定、英雄氣概的重要環節。一開始「臨行喝媽一碗酒，渾身是膽雄赳赳」，唱腔比前稿雄壯有力得多，基本上能把英雄人物敢於鬥爭、敢於勝利、敢於藐視敵人的大無畏精神表現出來了。[31]

29 參見劉吉典、李金泉，《努力塑造英雄人物的音樂形象——京劇〈紅燈記〉音樂創作的體會》，《人民日報》一九六五年八月六日。

30 參見劉吉典、李金泉，《努力塑造英雄人物的音樂形象——京劇〈紅燈記〉音樂創作的體會》，《人民日報》一九六五年八月六日。

31 左覃輝，《人類藝術史上前所未有的光輝典型——讚〈智取威虎山〉中楊子榮的音樂形象》，《人民日報》一九六九年十一月十一日。

2. 主旋律

主旋律作為主題音樂，它在交響樂中司空見慣，奏鳴曲中的呈示部首先呈示主旋律，再在展開部重複變奏主旋律，然後在結尾部分還要強調主旋律。「樣板戲」充分發揮了主旋律的儀式功能。它借鑑了歌劇創作的一個常用手法，設計一個富有特徵的樂句或用一兩個樂彙，構成劇中主要人物（包括正、反面人物）的主題音樂，又稱特性音調，貫串全劇，結合劇情和人物性格發展的需要，運用不同的變奏手法，塑造人物鮮明而豐富的音樂形象。

錢浩梁、劉長瑜的文章《為創造光輝燦爛的無產階級新文藝而奮鬥》從專業角度分析了《紅燈記》的音樂形象。李玉和在《刑場鬥爭》中唱的《雄心壯志沖雲天》這一段，本來是完整的成套的唱腔，在創作鋼琴伴唱的時候，他們做了重點試驗。頭裡加了前奏曲，利用鋼琴雄壯奔放的旋律，描寫李玉和與敵人頑強鬥爭、英勇不屈的革命英雄氣概和革命樂觀主義精神，形象地表現了李玉和受刑後鎖著腳鐐一步一步由遠而近邁步出監的情景，在觀眾的心目中形成了李玉和的高大形象。而演員也被這旋律帶進了角色，醞釀了飽滿的情緒。當演員唱到「獄警傳似狼嚎邁步出監」時，李玉和崇高的精神境界就立刻被觀眾理解了。這時臺上臺下的情緒交融在一起，效果非常好。當演員唱到「赴刑場、氣昂昂抬頭遠看」的地方，鋼琴在從前的過門的基礎上加以發揮，成為一大段鋼琴獨奏，淋漓盡致地抒寫了李玉和身在監牢、放眼世界的革命豪情。他站得很高，看得很遠，看到了在毛主席領導之下抗日烽火遍地燃燒，看到了革命浪潮一浪高過一浪，看到了革命勝利萬眾歡騰的偉大場面。這一大段獨奏給觀眾非常強烈的感受，使觀眾彷彿看到了李玉和眼中所看到的這一切。當演員再唱到「我看到革命的紅旗高舉起，抗日的烽火已燎原，日寇，看你橫行霸道能有幾天」時，李玉和的英雄形象就更高大、更完美地屹然屹立在觀眾面前。這套唱腔唱完以後，鋼琴還有一段結束曲，把李玉和的豪情盡量抒發，有餘音不盡、耐人尋味的效果。這樣的鋼琴伴唱，開頭用鋪墊，中間用烘托，末尾用革命的抒情，就使這段完整

成套的唱腔顯得特別完美特別動人了[32]。上述類似的例子還很多。

3. 音樂造型

根據音樂就能判斷誰會上場，《杜鵑山》也採用了這一表現方式。劉吉典和李金泉介紹說：

京劇《紅燈記》，在塑造英雄人物的音樂形象上，是做了一些嘗試的，抓住重要環節完成形象塑造。《紅燈記》中，李玉和是一位優秀的無產階級先鋒戰士的形象。但是，在《紅燈記》初稿中，聽來李玉和的音樂形象太薄弱了。他在舞臺上雖然也有不少對敵鬥爭的行動，而在音樂上卻沒給觀眾以深刻完整的形象感受。從數量來說，李玉和的唱腔並不算少，但過於分散，並且只有敘述性的或對敵怒斥性的唱段，卻沒有一段描繪人物精神狀態的內心獨白性的唱段；節奏也比較單調，只有【快板】、【二六】之類的板式，卻沒有一段完整成套的綜合板式。唱腔曲調低徊有餘，強度不足。這樣，李玉和的形象就不可能高大突出了。修改的結果，首先添寫了一場《粥棚脫險》（第三場），把李玉和機智勇敢的具體行動用明場表現出來。在這裡，劇本還為李玉和在喝粥時聽到老百姓對日本侵略者的控訴後，安排了一段「有多少苦同胞怨聲載道……」的唱詞。這段唱詞的增添，不但反映了李玉和對人民群眾深厚的階級感情，同時，還能把以李玉和為代表的工人階級要求徹底解放、堅決消滅侵略者的根本思想反映出來。因此，我們對這段唱腔的處理，便選用了適合表達激動語言的【西皮快二六】的板式，為了使全段的主要思想突出，我們還特別在「春雷爆發等待時機到」、「英勇的中國人民豈能俯首對屠刀」等處，配合了相當堅實有力的唱腔。[33]

32 參見錢浩梁、劉長瑜，《為創造光輝燦爛的無產階級新文藝而奮鬥》，《人民日報》一九六八年七月十二日。

33 參見劉吉典、李金泉，《努力塑造英雄人物的音樂形象——京劇〈紅燈記〉音樂創作的體會》，《人民日報》一九六五年八月六日。

4.主調貫串

根據戲劇矛盾的展開，在重要場合下貫串運用這一歌曲音調，才能不斷起到深化戲劇主題的作用。在這方面，革命現代京劇運用了多種貫串手法，如配合英雄群像、英雄典型的舞蹈、亮相等的運用。《智取威虎山》中的《中國人民解放軍進行曲》分別出現在第一場追剿隊上場時、楊子榮多次上場時，第九場的《滑雪戰鬥》時，都有力地配合了舞臺場面，烘托出楊子榮和追剿隊戰士《向前，向前》的英武氣概。在「幕間曲」這一沒有舞臺場面，而又需要提示主題，推動戲劇矛盾展開時的運用。《紅燈記》的《伏擊殲敵》一場的「幕間曲」，氣勢磅礴地奏出了《大刀進行曲》音調，「先聲奪人」地顯示了革命武裝勢如破竹的英勇氣概。

《智取威虎山》也借鑑了西洋音樂中常用的主調貫串的手法，但主調的設計，都根據無產階級英雄人物的思想和性格，用簡單明確的音樂語言，使英雄人物一上場，就給觀眾留下強烈的印象。楊子榮有兩個主調，在不同環境中交替使用，對塑造英雄人物的音樂形象有很大說明。革命交響音樂《沙家浜》，為了揭示人民戰爭的主題思想，用《三大紀律，八項注意》這一從紅軍時代就代表人民軍隊的軍歌，和以代表沙家浜人民群眾的音樂主題，作為交響音樂的兩個簡單、明確的主調，交替出現，貫串全曲。《三大紀律，八項注意》這首軍歌深刻的思想內容和樸素的音樂語言，強烈地反映了人民軍隊的無產階級本色。採用這樣鮮明的軍歌作為中心主調，就突出了武裝鬥爭，就體現了我人民軍隊的革命英雄主義和革命樂觀主義精神。在《奔襲》一段郭建光的獨唱和合唱之後，衝擊性的進軍號聲，引出了高亢嘹亮的《三大紀律，八項注意》軍歌，步步趨緊，層層深入，在急驟明快的旋律音型和鏗鏘有力的和聲背景上，譜出了我人民軍隊《飛兵奇襲沙家浜》的一曲威武雄壯的戰歌。最後，發展到高潮，引出了氣宇軒昂的「乘東風，蕩烏雲，紅霞萬丈！」「勝利凱歌縱情歌唱」的《勝利》終曲合唱，輝煌瑰麗，光彩奪目。革命交響音樂《沙家浜》，在革命現代京劇《沙家浜》成功地塑造了郭建光等無產階級英雄形象的基礎上，以幾個特定生活情節和京劇中的幾段主要唱腔為構思，運用交響音樂藝術中獨唱、合唱、交響樂等

藝術形式的有機配合，集中地揭示了郭建光、阿慶嫂、沙奶奶等無產階級英雄人物的內心世界，塑造了英雄的光輝形象。在突出刻畫郭建光的音樂形象上，京劇成套唱腔的深刻性和完整性，提供了極好的音樂基礎。交響音樂《沙家浜》，通過郭建光的三次出場和三段主要唱腔，揭示了他的階級素質和內心世界的共產主義光輝，典型地概括了郭建光的音樂形象。[34]

適當地運用特性音調的貫串和發展，是達到深度的有效手法之一。因為一定材料的反覆出現和貫串發展，可以加深觀眾對所表現內容的感受。

「樣板戲」主調貫串音樂來自於兩個方面：

第一，從戲劇主題出發，選用和戲劇主題有內在聯繫的革命歌曲貫串全劇，為進一步突出戲劇主題服務。許多「樣板戲」，都從戲的主題出發，選用了一首革命歌曲作為貫串的音調。為了貫徹毛澤東關於「加強正面人物的音樂形象」的指示，革命現代京劇《智取威虎山》、《紅燈記》、《海港》等的音樂創作中運用了《東方紅》、《國際歌》和《三大紀律，八項注意》等革命歌曲。這些歌曲，以醒目的政治內容，強烈的戰鬥氣息，典型的時代音調，服務於戲劇主題，有助於塑造無產階級英雄人物的音樂形象。例如，《海港》在「序曲」中莊嚴地奏出了《國際歌》音調，開門見山，提示了戲所表現的無產階級國際主義主題。幕後，配合舞臺上「機械列隊江邊排」，碼頭工人熱火朝天的勞動場面，《國際歌》音調又與歡快的「勞動曲」交織一起。《國際歌》在這裡，為全劇奠定了基調，使觀眾在戲一開始，就對戲所表現的無產階級國際主義主題有了一個概括明確的印象。《智取威虎山》中，次第出現《東方紅》、《中國人民解放軍進行曲》和《三大紀律，八項注意》的樂句，形成了這個劇碼及其主人公楊子榮的主題音樂；《海港》一劇的主題音樂，則是擷取《咱們工人有力量》的部分樂句

34 紅纓，《人民戰爭的壯麗頌歌——革命交響音樂〈沙家浜〉》，《人民日報》一九七〇年一月八日。

而成；《奇襲白虎團》一劇，為展現中朝兩國人民的戰鬥情誼，塑造國際主義戰士嚴偉才的音樂形象，採用了《國際歌》和《中國人民志願軍戰歌》中的旋律，以多種變奏手法貫串全劇；《龍江頌》和《杜鵑山》等劇的音樂設計者各自為劇中的女主人公江水英和柯湘新創了一組特性鮮明的主題音樂。

第二，革命歌曲與京劇音樂相結合譜寫出主調貫串的音樂。一九六四年的京劇現代戲觀摩演出中，阿甲、林默涵、張東川認為《紅燈記》所表現的是無產階級戰士徹底革命的精神，舞臺表演應該是一首悲壯的頌歌。「從藝術角度說，就是要用藝術的手段表現出壯美的詩情來！」《赴宴都鳩山》、《痛說革命史》、《刑場鬥爭》等關鍵性情節和場次，濃筆重彩，著力渲染。「樣板戲」中經常出現《國際歌》音樂。這次演出的現代戲中，許多唱腔和曲牌和諧地「化」進了《東方紅》、《三大紀律，八項注意》以及救火、匍匐行進、臥倒、滑雪、舞辮子等新的動作和身段，都取得了「自然而不生僻」的效果。《奇襲白虎團》一劇中，飾演志願軍排長的演員在表述反帝鬥志的一段【西皮流水】中，巧妙地把志願軍戰歌中的末句：「打敗美帝野心狼」「化」了進去。由於演員唱得感情充沛連貫，行腔自然流暢，所以效果很好。[35]

《螺號聲聲頌英雄》一文介紹革命現代京劇《磐石灣》的音樂設計。「為了表現深刻的主題，塑造英雄的音樂形象，《磐石灣》音樂設計又從生活中提煉了富有個性的全劇音樂主題。其音調似螺號聲聲，嘹亮堅定，富有我國東南沿海的漁家特色。同音反覆、旋律廣闊，描繪祖國海疆無比遼闊，點明全劇將描繪戰鬥在海防前哨民兵的雄姿。」[36]這一音樂主題開始提綱挈領地在「序曲」中出現，以後不斷發展貫串，體現了「全民皆兵」的主題。《磐石灣》的音樂具有生動、鮮明、普及等特點，從而較好地塑造了陸長海等英雄人物的音樂形

35 參見新華社記者綜述，《京劇現代戲觀摩演出大會重大成就社會主義的新京劇誕生了》，《人民日報》一九六四年八月二日。

36 許國華，《螺號聲聲頌英雄——談革命現代京劇〈磐石灣〉的音樂》，《人民日報》一九七六年二月二十二日。

象，深化了全民皆兵、常備不懈的主題[37]。

5.三對頭

「三對頭」是「樣板戲」音樂創作中總結出來的一種方法，即感情、性格、時代感都對頭的音樂創作原則。具體做法是，運用革命歌曲音調，努力揭示英雄人物的思想境界，加強英雄形象的性格特徵。在革命現代京劇中，當英雄人物英勇就義時，或面臨重困難時，或接受光榮任務莊嚴宣誓時，運用《東方紅》這首時代的莊嚴頌歌，往往「以一目盡傳精神」，使英雄崇高的內心世界更顯光輝。如《智取威虎山》第八場楊子榮的《胸有朝陽》這一核心唱段中，最後「朝陽」二字，就是以《東方紅》音調譜寫的；配合英雄屹立於威虎山巔的高大形象，隨著英雄忠於領袖、忠於人民的內心抒情層層推進，《東方紅》音調由英雄直接抒唱，極為成功地揭示出英雄「胸有朝陽」的崇高思想境界，為塑造楊子榮音樂形象增添了「點睛」一筆。

6.特性音樂

特性音樂是指在唱腔設計中運用特性音調刻畫人物個性的方法。特性音調是根據劇中人物的思想感情、性格氣質和時代氣息等方面的特點所設計的一種音調。它作為人物特有的音樂語言，在唱腔中貫串和發展，用以突出和有力地揭示人物形象的某些側面，深刻地體現人物性格氣質方面的某些特點；由於一定音調的反覆出現，又可以加深觀眾對所表現內容的感受；此外，特性音調在唱腔中貫串發展，也能加強人物音樂語言的內在聯繫，使之更具有嚴密的邏輯結構。所以，特性音調的運用，就能使人物的音樂形象更富有鮮明的個性和強烈的藝術感染力，這也是使音樂形象的塑造達到進一步深化的一種有效手法。宿燕的《音樂語言個性化的一種藝術方法》總結了革命現代京劇音樂中運用特性音調的創作經驗。特性音調的功能非常明顯地體現在革命現代京

[37] 許國華，《螺號聲聲頌英雄——談革命現代京劇〈磐石灣〉的音樂》，《人民日報》一九七六年二月二十二日。

劇《海港》和《龍江頌》中方海珍和江水英的音樂形象中方海珍和江水英都是社會主義建設時期的無產階級英雄人物。她們的思想、工作、鬥爭以及音樂形象的時代感等方面，都有著許多共同的特點。但是，她們在不同的典型環境中又有著不同的性格特點。因此，在她們的唱腔中，貫串使用不同的特性音調，就能體現出她們音樂形象各自的個性特徵。例如方海珍唱的《細讀了全會的公報》和江水英唱的《一輪紅日照胸間》這兩個唱段，用的都是激昂高亢的西皮腔，以刻畫她們用毛澤東思想武裝起來的精神境界。但由於採用了不同的特性音調，就使她們的唱腔各自體現出明確的個性：方海珍的唱腔，寬廣深邃，果斷堅定；江水英的唱腔，剛健清新，挺拔大方。兩者有著明顯的區別。方海珍和江水英的特性音調，在創作和表現方法上，首先是從生活、內容和人物出發，設計某種旋律音型，在全劇貫串發展過程中，經過各種變奏，從多方面來揭示人物性格氣質的某些特點。方海珍特性音調的旋律音型，其骨幹音它貫串於《海港》全劇的方海珍的唱腔和器樂中。所以，這一旋律音型，既是方海珍唱腔中的特性音調，也是器樂中的貫串主調，它經過旋律、節奏、速度等方面的多種變奏，刻畫了方海珍的性格氣質特點。如《突擊搶運到江岸》、《完成任務，搶在雷雨前》和《堅決徹底把倉翻》這三個唱段的引奏，以簡煉的音樂語言，表現了方海珍雷厲風行的戰鬥作風。《想起黨眼明心亮》唱段中「明燈給我們照亮了萬里航程」和《毛澤東思想東風傳送》唱段中「覺醒的人民心連著心」這兩個唱句的拖腔中，特性音調以「加花」的變奏方法，使之成為華彩旋律，體現了她奔放的戰鬥熱情。在「怎容妖魔舞翩躚」、「壁壘森嚴」、「暗礁險灘」等唱腔中，特性音調以頓挫有力、稜角鮮明的節奏，表達了她堅定的革命意志。「突擊搶運到江岸」、「燦爛青春」等唱腔，則以節奏自由的【導板】和【散板】，表現她豪邁的英雄氣概。《暴風雨更增添戰鬥豪情》唱段中的「港口喧騰」、「戰鬥豪情」等唱腔，特性音調由慢速─漸慢─再慢─回原速這樣的速度變化，揭示了她內心洶湧澎湃的感情思潮，又刻畫了她細膩的性格氣質特點。[38]

38 參見宿燕，《音樂語言個性化的一種藝術方法──學習革命現代京劇音樂中運用特性音調的創作經驗》，《光明日報》一九七二年十二月二日。

（三）「樣板戲」音樂儀式的象徵內涵

如果我們把儀式的意義僅僅理解為嚴格的程序、繁縟的細節這些表層形式的話，那麼，它的寓意還相當有限。儀式設計的目的，儀式功能的放大在於它的文化修辭意義，即通過表層形式象徵背後的深層內涵。儀式通過自身的象徵功能將生活世界與想像世界融合在一起。如果戲劇本身可以被當成一種儀式系統來理解，那麼，戲劇儀式的象徵修辭則貫串於戲劇再現的過程和儀式的運行機制。就象徵與儀式的一般關係而言，象徵是儀式的靈魂，它構造了儀式體系，並將人們帶入他們所期待的生活形式；儀式是象徵的實現方式之一，它豐富了象徵詩學的意義。「樣板戲」音樂儀式的象徵作用體現在通過革命意象的營構抒發激越、高昂的情感。

第一，「樣板戲」在唱腔設計上善於利用唱詞字面上所提示的具體形象作為媒介，加以發揮，藉以抒情。這種內容和形式統一程度越高，藝術感染力便越大。楊子榮在第五場的【二黃導板】就是一例。在這裡我們就是藉唱詞字面所提示的「林海」、「雪原」、「霄漢」等的空間態和「穿」、「跨」、「衝」等的動態和聲態，在旋律上加以發揮，從而更有力地表現了楊子榮「下定決心，不怕犧牲，排除萬難，去爭取勝利」的革命英雄主義精神和氣吞山河、頂天立地的豪邁氣概。當然，上述典型字詞所營造的意象不宜濫用，否則容易流於平庸和模式化。

第二，戲曲音樂的儀式設計緊密圍繞人物形象的塑造。《人民戰爭的壯麗頌歌——讚革命交響音樂〈沙家浜〉》一文認為，在戲曲音樂中，器樂擔負著描寫環境氣氛和刻畫人物內心世界的任務。這兩者總是同時結合出現的。在這個結合過程中，應以人物為主，景物為輔，寫景物要為寫人物服務。這叫做「藉景抒情」、「情景交融」。如果孤立地寫景，見物不見人，見景不見情，就會跌入唯美主義、形式主義的泥坑。例如：第五場的幕前曲，其中有描繪風、雪、馬等景物形象的音調，也有刻畫楊子榮勇敢豪邁英雄形象的音調，但自始至終是以後者為主體的（即一開始奏出的楊子榮副「主調」和中間用圓號奏出的根據「氣沖霄漢」唱腔演化而來的

旋律）。描繪駿馬奔馳的音樂形象，只是作為襯托這一主體的節奏背景，描繪風、雪的形象，只是作為陪托這一主體的穿插；而這些描繪風、雪、馬的音樂材料本身，也不單純是寫景的，它們都以「藉景抒情」的方法體現了楊子榮革命的豪情壯志[39]。

第三，交響樂隊除了以伴奏的形式烘托唱腔以外，中間還增加了幾段新的過門或間奏，從而豐富了刻畫英雄人物內心世界的藝術表現力。革命交響音樂《沙家浜》《堅持》一段【二黃】成套唱腔，是集中刻畫郭建光英雄形象的重點唱段。深刻地揭示了這個指揮員在複雜情況下沉著、冷靜、臨危不懼的英雄性格。比如，當郭建光在分析、判斷敵情，唱到「不由我心潮起伏似長江」時，樂隊緊接著就奏出情緒激昂的「大青松」主題，挺拔堅實，剛勁有力，進而引出郭建光對沙家浜人民「要遭禍殃」的關切，對戰士們要求殺敵的心情「不難體諒」，以及他和戰士們一樣「階級仇、民族恨，燃燒在胸膛」的種種內心活動的唱段。對這幾句扣人心弦的唱腔，樂隊給予了飽滿的烘托與鋪墊，一直推向高潮，郭建光激動人心地唱出了「毛主席、黨中央指引方向，鼓舞我們奮戰在水鄉」，深刻地揭示了郭建光對黨對人民的赤膽忠心，對偉大領袖毛主席的無限忠誠。接著，以合唱呼應，表現了新四軍十八個傷病員「堅守待命緊握手中槍」的英雄氣概。而後，定音鼓奏出了隆隆的雷聲，引出交響樂隊對暴風雨的描寫，與京劇打擊樂的【急急風】有機地組成一體，繪聲繪色地描繪出無邊無際的蘆蕩，風狂雨驟，雷電交加，閃電裏著驚雷轟鳴，狂風捲著驟雨怒號，在這大自然背景的烘托下，郭建光引吭高歌「要學那泰山頂上一青松」，引出氣壯山河的《青松》合唱。這段合唱的複調手法，好似層層茂密的松林，此起彼伏，巍峨屹立，把新四軍戰士「八千里風暴吹不倒，九千個雷霆也難轟」的無產階級革命豪情抒發得淋漓盡致[40]。

[39] 參見紅纓，《人民戰爭的壯麗頌歌──讚革命交響音樂〈沙家浜〉》，《人民日報》一九七〇年一月八日。

[40] 參見紅纓，《人民戰爭的壯麗頌歌──讚革命交響音樂〈沙家浜〉》，《人民日報》一九七〇年一月八日。

（四）「樣板戲」音樂的儀式功能

涂爾幹在《宗教生活的基本形式》一書中說：「儀式是在集合群體中產生的行為方式，它們必定要激發、維持或重塑群體中的某些心理狀態。」[41] 儀式可以調整人與自然、個人與個人，群體與群體之間的關係。戲劇這種藝術形式與儀式之間具有某種同構關係。菲奧納‧鮑伊（Fiona Bowie）認為「儀式」具有「表演」意味，「儀式在某種意義上是一種表演或文化戲劇」。二者的區別是：「儀式的表演不僅僅是在重複一個公認的腳本，而是『一種行為模式，它是由現實的、我們熟悉的人模仿另一些現實的、我們熟悉的人的生活。參與儀式的人可以在行動，但是並非必然地只是假裝在行動。』[42] 不僅是儀式與表演具有這種內在溝通的特點，「遊戲、體育、戲劇藝術和儀式，共有某些基本的品性。它們都需要有一種特殊的時間秩序，一種附屬於物體的特殊的、非多產的價值，以及經常是在一個特殊的地點進行表演」。在「樣板戲」的音樂儀式中，儀式不僅需要通過群體才能發揮效用，而群體也需要通過儀式這一仲介形式來產生作用，兩者之間是一種雙向互動的選擇。

音樂、音響、效果雖然不屬於造型藝術，但也常常被作曲家用來渲染氣氛、解釋劇情。京劇「樣板戲」的序曲音樂大都旋律激昂，令人振奮，歌曲元素的直接使用反映了時代背景和內容主題，其中《智取威虎山》中的《中國人民解放軍進行曲》，《紅燈記》中的《大刀進行曲》，《沙家浜》中的《三大紀律，八項注意》，《海港》、《奇襲白虎團》都引入了《國際歌》，《平原作戰》引入了《保衛黃河》，《杜鵑山》引入了《東方紅》，《紅色娘子軍》引入了《娘子軍連歌》。

戲劇的儀式具有交流功能，即參與者通過儀式與神靈溝通。其次是儀式教育參與者的功能。此外，儀式參

41 〔法〕愛彌爾‧涂爾幹，渠東、汲喆譯，《宗教生活的基本形式》（上海人民出版社，一九九九年），頁一一。
42 參見〔英〕菲奧納‧鮑伊，金澤、何其敏譯，《宗教人類學導論》（中國人民大學出版社，二〇〇四年），頁一八二。

與者在儀式過程中，快樂、悲痛、憤怒、崇敬等等的情感得到宣洩和表達。通過「樣板戲」的音樂的薰陶與感化，觀眾得以強化對於英雄的崇拜，並藉此音樂與對象進行心靈和情感交流。「樣板戲」通過持續性的、程式性的儀式行為還意在宣揚對於革命事業犧牲、獻祭、忠誠、堅貞的膜拜意義。

第一，烘托情境的功能。

《紅燈記》第八場《刑場鬥爭》：

李玉和（內唱）【二黃導板】

獄警傳似狼嗥我邁步——（上場，亮相）出監。

〔二日寇憲兵上前推搡，李玉和大義凜然，堅韌不拔。「雙腿橫蹉步」，變「單腿後蹉」，停；「單腿轉身」，「騙腿亮相」。無畏向前，逼退二日寇憲兵。〕

〔李玉和撫摸胸傷，蹬石揉膝。藐視鐵鏈，浩氣凌雲。〕

在上述場景中，「樣板戲」音樂設計充分發揮了鋼琴的性能，音樂形象非常飽滿。在李玉和走上刑場，唱完了「邁步出監」時，緊跟著唱腔的尾聲，鋼琴伴奏出激越雄偉的曲調，造出強烈的氣氛，在下面大段唱詞演唱之前，鋼琴演奏已經烘托出李玉和的英雄形象。李玉和說：「別這麼張牙舞爪的！鐵梅，咱們攙著奶奶一塊走！」這時，《國際歌》樂起。三人挽臂向前，勇敢堅定，昂首登上高坡。在雄壯的《國際歌》樂聲中，三代人視死如歸，挺胸走下。

鋼琴藝術在烘托環境、製造氣氛方面確實有獨到之處，它能夠把人物的內心世界通過音樂形象再現出來。還有，鋼琴伴唱的前奏可以把人物的心情和環境這樣也會喚起演員的想像和激情，更好地抒發人物的思想感情。

境烘托出來，在演員演唱之前，鋼琴演奏的音樂形象已經感染了聽眾。而後奏又能擴展京劇唱腔中所表現的人物思想感情，使之淋漓盡致，大大有助於人物音樂形象的塑造。而《杜鵑山》的題材暗示毛澤東領導的秋收起義，因而序曲中出現了一段很短的《東方紅》旋律。雖然《杜鵑山》整個序曲很短，可以發現其旋律包含了色彩濃郁的湖南民間音樂元素，聽眾似乎看到了杜鵑花怒放的美景。再如，《杜鵑山》第七場《飛渡雲塹》：

〔一聲槍響，田大江中彈。〕

柯湘

鄭老萬（驚呼）田大江！（急扶）

羅成虎

〔田大江右手按胸，頑強地抬起頭來，怒視敵人，熱血湧出指縫。〕

幕後男女聲（氣勢磅礴地）

（合唱）

光華照河山！

光華照河山！

「樣板戲」的音樂、唱腔和念白方面從劇本主題和人物需要出發進行相應的設計，它的音樂基調和劇本的主題思想相適應。在《奇襲白虎團》的序幕音樂中，融進了《國際歌》的曲調，目的在通過音樂形象加強這個戲的主題思想和時代精神，渲染和強調全劇雄壯、堅定、豪邁的戰鬥氣氛。與此呼應把《中國人民志願軍戰

歌》，融化作為全劇的主題曲，力求把這齣戲的雄赳赳、氣昂昂的火熱的戰鬥氣息充分地表現出來。同時，還吸收了《東方紅》、《金日成將軍之歌》等樂曲，來表達規定情境和人物思想感情。

《龍江頌》和《磐石灣》的序曲也很美，原創性很強。前者使用了江南農村民間音樂素材，還運用了嗩吶伴奏，增強了地域色彩，同時抒發了農民耕作於地頭的熱烈歡快的情緒，序曲以後馬上連接創新的【西皮】合唱，銜接十分自然妥帖。而《磐石灣》序曲以雙簧管奏出漁歌旋律，接著是陸長海主調，最後接入曾阿婆的漁歌演唱，音樂形象清新動人。

第二，暗示主題的功能。

洪工軍的《讚革命歌曲登上京劇舞臺》一文細緻分析了《紅燈記》中音樂對於暗示主題的功能。在《紅燈記》《刑場就義》一場，李玉和祖孫三人在一束火紅的追光照耀下，以無產階級的英雄氣概，昂首闊步向高臺。就在這時，樂隊奏起了雄渾悲壯的《國際歌》樂曲。「國際悲歌歌一曲，狂飆為我從天落。」在鮮血和火焰中誕生的《國際歌》，此時此刻在舞臺上響起，真如驚雷撼天，威震萬里！它深刻地展示出無產階級英雄甘灑熱血，誓為共產主義事業獻身的崇高的精神世界，它響亮地召喚著全世界無產階級和革命人民「要為真理而鬥爭！」它以高昂雄壯的旋律，預告了「英特納雄耐爾一定要實現」的光明未來。聽著這無產階級革命的最強音，聽著這召喚全世界英勇奮鬥的戰鬥號角，無產階級和革命人民怎能不心潮澎湃、熱血沸騰！而鳩山之流又怎能不膽戰心驚、恐慌萬狀！革命歌曲伴隨著無產階級的革命英雄人物登上京劇舞臺，和京劇的唱腔、伴奏水乳交融地結合在一起，顯得那樣地熨貼自然、天衣無縫，使人感到恰到好處、毫不牽強。革命歌曲登上京劇舞臺，豐富了京劇音樂，成了革命現代京劇塑造無產階級英雄人物的音樂形象，反映時代精神有力的藝術手段。[43]

43
洪工軍，《讚革命歌曲登上京劇舞臺》，《人民日報》一九六九年十一月十一日。

革命「樣板戲」裡時常奏出《東方紅》、《國際歌》等激動人心的革命歌曲。這雄壯的曲調，有力地烘托了無產階級英雄人物的高大形象。譬如，在《智取威虎山》的第三場，楊子榮以明快的【流水】唱到「翻身作主人，深山見太陽」時，偏僻的山坳裡忽然響起了雄偉莊嚴的《東方紅》樂曲。

《沙家浜》[44] 播放時，以《向前進，向前進》作為片頭曲，緊接著一個嘹亮而堅定的聲音朗讀《毛主席語錄》：「革命戰爭是群眾的戰爭，只有動員群眾才能進行戰爭，只有依靠群眾才能進行戰爭。」該劇播放的時候，以低徊、昂揚的主題曲。播放演員表時，《中國人民解放軍軍歌》響起來了。在熱烈的政治氣氛中，觀眾經過了具有精神導向意義的靈魂洗禮儀式以後，開始正式進入劇情。該劇片頭的音樂設計為觀眾的藝術接受做了明確的暗示和鋪墊。

《奇襲白虎團》序幕《並肩前進》開始時奏《國際歌》。戰鼓聲中幕啟：戰火瀰漫，中、朝戰士各一人，高舉中華人民共和國國旗和朝鮮民主主義人民共和國國旗，分別由舞臺兩側同時上場，舞蹈。戰鼓愈驟。嚴偉才、韓大年英姿煥發，持槍上場。舞蹈，「亮相」。轉身揮手。眾中、朝戰士全副武裝，分別由舞臺兩側列隊上場。國旗招展下，嚴偉才、韓大年登上高坡。舞蹈，「亮相」，表現出並肩戰鬥所向無敵的英雄氣概。這時，雄壯的《國際歌》樂曲再起。舞臺兩側各出兩面紅旗。嚴偉才、韓大年分別率中、朝戰士，迎著戰火，並肩前進。尾聲《乘勝追擊》在《國際歌》樂曲聲中，中國人民志願軍和朝鮮群眾踏著偽白虎團旗乘勝前進。《奇襲白虎團》第五場《宣誓出發》開始時，奏宣誓音樂，嚴偉才、韓大年和眾戰士宣誓。嚴偉才和韓大年向毛主席、金首相宣誓：「我們堅決以實際行動保衛社會主義東方前哨，為中朝（朝中）人民的勝利而戰鬥！為祖國爭光！」[45]

44 洪工軍，《讚革命歌曲登上京劇舞臺》，《人民日報》一九六九年十一月十一日。

45 可以參見北京京劇團集體改編演出，長春電影製片廠《沙家浜》電影攝製組攝製的作品。

《杜鵑山》裡的主題音樂，在序曲的開頭部分就交代了主要旋律，而且滲透到了柯湘的所有唱段和間奏。它烘托和深化了戲劇矛盾的衝突和主人公內心世界。該劇音樂上的成就離不開于會泳，他專門為《杜鵑山》創作了主題音樂，他運用了德國作曲家瓦格納在歌劇中創造的主導動機手法，在全劇的音樂佈局上，突出一個主人公象徵性的音樂符號。

第三，詮釋心理的功能。

武紅的《大義凜然 威武不屈——讚革命現代舞劇〈紅色娘子軍〉中的洪常青〈就義〉一場》分析了音樂詮釋心理的功能。《紅色娘子軍》中，洪常青在就義前的一大段具有舞劇特色的「內心獨白」，這是利用音樂詮釋人物心理的傑出的例子。這一段慢板在藝術上是很感人的。它除了出色地運用了舞蹈造型和默劇表現手法以外，音樂起了很大的作用。它十分形象、深刻地揭示了無產階級英雄人物豐富的內心世界，產生了語言所不能表達的效果。面對著南霸天的威逼利誘，洪常青憤怒地甩開了架他上場的團丁。這時，他浮想聯翩。在小提琴深沉的低音區和大提琴豎琴的單音重複著固定的節奏，在空曠、深遠的音樂背景中，幾種不同的木管樂器交替演奏著《娘子軍連歌》的旋律。洪常青伸出雙手，邁著緩慢的步子，進入了戰鬥的回憶。這時，弦樂的撥弦和豎琴的高音區同度演奏的主調中，洪常青側耳細聽著輕輕傳來的這一熟悉的音調，臉上現出興奮的笑容，右手微微顫抖，表現了他內心按捺不住的激動。就像李玉和在刑場看到了「革命的紅旗高舉起」、「新中國似朝陽光照人間」一樣，他看到了革命根據地紅旗招展，娘子軍連在成長壯大，敵人在倉皇潰逃，紅軍正在勝利前進。這時，音樂中出現了有力的小鼓聲，由低到高，由弱到強，扣人心弦。洪常青像戰士聽到戰鼓的召喚，做出端槍的姿勢，邁著堅定、沉著的步伐，向戰鬥的行列走去 。從上述分析看出，「樣板戲」充當了英雄的頌

46 參見武紅，《大義凜然 威武不屈——讚革命現代舞劇〈紅色娘子軍〉中的洪常青〈就義〉一場》，《人民日報》一九七○年一月十七日。

歌、無產階級的戰歌的任務。

儀式存在於任何一種文化之中，它是人類普遍的集體無意識的遺存。「樣板戲」語言儀式、動作儀式與音樂中的儀式既有人類普遍的意義，又有民族精神意識的獨特性。前者的意義在於通過文化表演的方式整合群體精神，在日常生活中建立一種具有超越性的社會秩序。後者的意義在於通過京劇這種民族戲曲形式結合交響樂以及鋼琴等西洋樂器創造了一種莊嚴輝煌的視覺與聽覺效果。

第四，推進戲劇矛盾。

《磐石灣》的唱腔具有強烈的戲劇性。由於唱詞本身能充分體現出劇情的矛盾衝突，以及把唱段設置在矛盾衝突的關鍵處，從而起到了推進戲劇矛盾的作用。

許國華的《螺號聲聲頌英雄——談革命現代京劇〈磐石灣〉的音樂》分析了音樂對於推進戲劇矛盾的功能。第一場《螺號鳴》，項武伯發現刀鞘，報告陸長海。刀鞘無刀，刻有暗語，白頭巾繡有海匪標記，勾起了項武伯對當年血淚仇的回憶。重要的敵情，遽然形成了戲劇矛盾，在這關鍵時刻，安排了項武伯與陸長海的對唱《原以為石沉大海》。項武伯的唱詞概括而凝煉地從當年的階級鬥爭，聯繫到今日的敵情，而陸長海接唱的「與黑頭鯊必有關聯」、「定是海匪『烏賊魚』潛伏在港灣」，既是分析的結果，又是劇情的進展。表現了陸長海高度的警惕性及分析判斷能力[47]。唱腔的戲劇性還在於唱段裡音樂安排的層次性。它可以推波助瀾、激化矛盾，推動劇情的發展。如第一場結尾曾阿婆、陸長海與群眾的一段「要做到人自為戰、島自為戰」唱腔，一領眾和、層次分明，節奏逐層遞進、果斷有力，再加上音色、力度、節奏上的鮮明對比，使唱腔顯得氣勢浩大，把這場戲推向高潮，生動地展示了磐石灣廣大漁民誓把銅牆鐵壁築遍萬里關山的豪邁氣概[48]。

[47] 許國華，《螺號聲聲頌英雄——談革命現代京劇〈磐石灣〉的音樂》，《人民日報》一九七六年二月二十二日。

[48] 許國華，《螺號聲聲頌英雄——談革命現代京劇〈磐石灣〉的音樂》，《人民日報》一九七六年二月二十二日。

第八章 「樣板戲」政治美學的符號表徵

人類世界是符號建構的產物。人們通過符號理解世界，也以符號的方式做出自己的解釋。符號並非只是一種傳達資訊的工具，它還包含著一定的意識形態內涵與美學意味。當政治意識形態需要與美學符號聯姻，或者說，美學符號成為政治意識形態的表徵方式的時候，政治美學的表意形式就出現了。每一種政治權力都千方百計通過話語權力製造符號美學，顯示權力的威嚴。

由於政治意識形態的符號往往具有一定的操縱性，當它從一種外在形式的標識，成為藝術虛構的力量參與對人們的勸導與說服的時候，我們既要客觀分析它的實際效果，也要從一定的政治立場出發，警惕美學符號背後所掩蓋的假象所生產的謊言。

「樣板戲」作為一種綜合藝術，它融化了多種藝術的表現手段。例如造型方面包括布景、燈光、道具、服裝、化妝。音樂方面包括音響、插曲、配樂等，在戲曲、歌劇中還包括曲調、演唱等。舞蹈主要指舞劇、戲曲藝術中包含的舞蹈成分。上述這些舞臺藝術都體現了「樣板戲」的符號特徵。「樣板戲」體現了現代性的訴求，如民族國家的總體化意志、階級鬥爭概念、歷史理性、歷史烏托邦（目的論）、政黨政治觀念等等。我們可以從符號的隱喻化的轉換去理解戲劇語言、動作、道具、造型作為藝術符號的政治寓意。

第一節 「樣板戲」符號的特點

從符號學的角度看，政治符號是意識形態表意化的結果，它是意識形態的崇高客體。任何意義的生成都離不開語境，「樣板戲」的符號意義則是「文革」特殊歷史情境的產物。舞臺意義的能指部分包括語言、形體、動作，以及布景、道具、燈光、音響之類物質手段。上述舞臺元素形象直觀，變化多端，表意豐富。符號和意義之間的關聯是約定俗稱的，受時代局限，又有民族特性。京劇中的舞臺美術是人物造型與景物造型的統稱。京劇「樣板戲」的舞臺美術設計，根據劇本、導演構思和演員創造的要求，調動舞美範圍內各技術門類，適當地綜合運用了天幕、平臺、聲、光、效果等藝術表現手段，為烘托劇情內容，塑造劇中人物服務。造型藝術符號是具象性的書寫符號的表意系統。「樣板戲」在象形符號的基礎上進一步強化視覺直觀的感受，更加逼真模擬並細化多種多樣風格的造型藝術。「樣板戲」主要的圖像符號系統和視覺造型藝術語言包括舞臺藝術、攝影藝術、電影藝術等。

一、「樣板戲」符號的體系性

單個的符號並不表達深刻的涵義，只有在文化、習俗、制度、慣例等規範的特定語境中才形成一定的符號系統，符號才會呈現它的意義。查理斯‧桑德斯‧皮爾士將符號分為三個類型：第一種叫做「圖形符號」（diagrammatic sign）或「類象符號」（icon），它與話題之間有某種相似或類似；第二種叫做「引得符號」

（index），它將注意力引向被呈現的客體，但不給定義；第三種是普適的名稱或定義，它通過名稱與所指的特徵之間的概念性聯想或慣常的聯繫來指稱其客體。[1]索緒爾認為能指與所指之間的關係是任意的，它的意義是通過解釋者來傳達的。索緒爾認為語言的形成是以選擇和組合過程為基礎的，雅各森接受了這一理論並對它有所發展，他認為可以把選擇和組合看成是隱喻與轉喻的基本原則。象徵具有隱喻性，或隱喻是象徵的基礎；象徵高於隱喻，是隱喻的提升，比隱喻更深刻、完美和動人。這就是說，形式與感情之間存在著對應的象徵關係。一方面，形式通過象徵能喚起對應的感情；另一方面，感情也需要尋找對應的形式才能得到表現，獲得生氣灌注。

政治統治真正的落足點自然是放在社會現實的層面，但也可以通過對符號體系有意識地施加影響來達成這一目標。所以，社會現實與符號之間的關係就顯得至關重要。金鵬以「文革」時期符號象徵秩序為例分析了符號化政治現象。他認為：「政治權力在控制符號意義的形成方面有得天獨厚的優勢，出於某種政治統治的需要，他們傾向於創造或控制符號意義的生成，來維護自身的統治。那麼，這時候，符號也就成了政治符號。在特殊的歷史時期和政治背景下，甚至會形成這樣一種局面，符號體系所標示的意義體系開始反向覆蓋社會現實本身，社會現實與符號體系之間的對應性關係根本就不存在，而政治統治者也並不是從社會現實的角度出發來解決政治問題，相反，他們的統治很大程度上依靠著政治符號的建構和運作。這種情況，我們可以稱之為符號宰制，政治符號左右現實政治，這是政治生活中一種特殊的面相。」[2]「樣板戲」則是「文革」政治權力通過藝術符號主宰日常生活的一種重要手段。且看下頁表：

「文革」時期，日常社會生活展示了一個符號象徵的海洋。「樣板戲」集語言、文字、體態、圖像符號於一體，是「文革」期間政治社會化的舞臺藝術具有很強的綜合性，不同的舞臺符號有機綜合，從而具象與抽象不斷轉換，視覺與聽覺互相生成，靜態與動態互為參照。

1　胡普斯主編：《皮爾士論符號》（Peirce on Signs）（查普爾山（Chapel Hill）：北卡羅來納大學出版社，一九九一年），頁一八一。

2　金鵬，《符號化政治——並以文革時期符號象徵秩序為例》，（復旦大學博士論文，二〇〇二年），頁三一一。

特有形式。它極片面地突出革命時代的家庭政治化、為服務於特定階級鬥爭和政治目的的集體主義等政治文化，依靠自己的宣傳職能去推行一種嚴格的行為法則，構築完整的社會政治理想秩序。「樣板戲」的符號可以分為人物、物品、顏色、構圖等等方面。每種符號系列內部有著潛在的聯繫，共同組成了象徵的體系。下圖展示「樣板戲」的符號系統的構成元素與寓意。

符號類型	現象	功能
語言符號	主要包括政治語言：政論文、標語、口號、大字報等。文學語言：「樣板戲」；小說和詩歌語言；革命歌曲等。社會語言：紅衛兵語言；知青語言；「文革」流行語。	攜帶與傳遞政治資訊，塑造政治文化，特別是政治心理。
聽覺符號	「樣板戲」；毛主席語錄歌曲。	它不需要細緻、精深的邏輯理解能力，只需直觀的體認，就可以將其中蘊含的政治文化內化於心。
視覺符號	一、宣傳畫。二、帶有特殊政治涵義的政治圖像。例如毛澤東的塑像、畫像、頭像像章等。	它更強調感性認知過程，更緊密地與人們的情感相聯繫。圖像型的政治符號對當時廣大文化層次較低的接受者具有強大的同化作用。

符號類別	符號本體	符號寓意
人物	工農兵	革命歷史的推動者，國家的主人。
主題	抗日戰爭和國內革命戰爭以及社會主義建設	中國共產黨領導全國人民走過的艱苦卓越、頑強不屈的奮鬥歷程。
結構	從挫折走向勝利	革命和建設勝利的來之不易。
情節	突轉	英雄人物在歷史關頭方顯英雄本色
衝突	敵我矛盾的絕對對立	社會發展遵循鬥爭哲學。
顏色	顏色之間具有體系性和分層性	以顏色符號區別敵我、正邪。
構圖	敵小我大，敵遠我近	通過構圖暗示人物、情節、主題的意識形態內涵。

二、「樣板戲」符號的等級性

（一）革命領袖作為原型符號

「樣板戲」諸多的象徵和隱喻、諷諭、影射這些修辭方法都是服務於文藝作為推進政治運動、發動政治鬥爭的工具這一需要的。

領袖崇拜符號時「樣板戲」中的原型符號，居於「樣板戲」等級符號的頂端。革命領袖是政治崇拜的原型。加拿大批評家弗萊吸收了榮格的心理學和弗雷澤的人類學理論創立了原型理論。他認為原型概念有四層涵義：原型是文學中可以獨立交際的單位，如同語言的交際單位一樣。原型是作品中反覆出現的意象，具有約定性的語義聯想。原型體現了文學傳統的力量，它把孤立的作品連接起來，使文學成為一種社會交際的特殊形態。原型的根源既是社會心理的，又是歷史文化的，它把文學同生活聯繫起來，成為二者相互作用的媒介。概括起來，原型具有符號性、歷史性、社會性的特點。原型具有象徵意義，原型理論中的神話意象是特指具有原始性、象徵性特點的人類最初的文化符號，它把古代人類對自然、社會的原始理解用象徵的敘述表現出來，就形成了一些具有特定涵義的神話意象。人們在讀解文學作品中，通過想像、聯繫、類比，常能夠發現某些原始的神話因素和神話組織，從而對作品得到神話的理解和啟示。如果從原型的角度對「樣板戲」進行解讀的話，革命領袖的崇拜是「文革」時期廣大民眾的一種文化原型，作為政治心理它是一種深層次的難以把握的文化形式，具有隱蔽性。作為一種長期的文化積澱，一經形成就有著與政治制度、政治思想不完全同步變化的相對穩定性。

原型具有符號性、歷史性和社會性的特點，原型的類型有神話原型、心理原型和社會文化原型。《聖經》文學的原型主要是神話原型，它包括故事主題的原型、審美形式的原型、人物特徵的原型、審美意識的原型。文學原型在文學史的傳承中形成跨文化的符號，觸發作家的創作靈感，有的作家在文學創作中廣泛運用《聖經》原型來構思作品和表達既定的思想意識。「樣板戲」中，中國共產黨和毛澤東作為神聖力量的化身，從一種心理與文化的原型上升到了神話意義的原型。例如，《平原作戰》第十場《平原殲敵》，人們歡呼：「毛主席萬歲！中國共產黨萬歲！」在「樣板戲」創作中毛澤東形象成了一個佔有統馭地位的卡里斯瑪原型形象，他左右著作家的藝術創造的方向。

（二）藝術符號的等級性

1. 色彩的等級性

英雄人物所處的空間環境總是「紅、光、亮」的暖色調，空間構圖總是均衡和對稱的，拍攝角度總是仰視，以突出英雄人物高大光輝的革命形象和正義凜然的革命氣節，如《紅燈記》中李玉和家，構圖對稱中正，色調溫暖如火；《沙家浜》中沙奶奶的院子，構圖均衡，色調明麗，霞光普照等。反面人物的空間環境總是陰暗灰冷的，不對稱的，甚至是歪斜的，以顯示與革命階級對立的階級敵人的陰險兇殘和渺小愚蠢。如《紅燈記》中鳩山客廳，構圖歪斜，色調陰冷，多用俯視角度拍攝；《智取威虎山》中坐山雕的匪巢同樣如此。

2. 空間的等級性

戲劇舞臺這一物理空間同時也是一個儀式空間。通過儀式元素的設計，舞臺物理空間和它所表徵的觀念空間二者有機結合，從而賦予儀式空間以豐富的內涵。當舞臺儀式通過動作、語言、舞美等要素進行整合之後，與儀式相關的戲劇主題、人物、情感都成為了儀式結構的一部分，形成了舞臺儀式的意義。在場面調度上，要

求英雄永遠在前景，要呈正面，居中心，敵人永遠在後景，呈側面，靠邊站；如《紅燈記》中李玉和與鳩山，《智取威虎山》中楊子榮與眾匪徒，《海港》中方海珍與錢守維等。《紅燈記》第八場以最好的舞臺位置，最挺拔的舞蹈，最雄偉的造型，出色地塑造了李玉和頂天立地、光彩照人的英雄形象。《紅燈記》《刑場鬥爭》表演上的藝術處理，體現了鮮明的無產階級黨性原則。在舞臺上，是無產階級英雄人物佔主導地位，還是剝削階級代表人物佔主導地位，這是區別無產階級表演藝術和資產階級表演藝術的分水嶺。在《紅燈記》中，李玉和始終主宰著舞臺，反面人物則處於陪襯的地位。《刑場鬥爭》一場尤為突出。在莊嚴的《國際歌》聲中，李玉和與李奶奶、李鐵梅三人挽臂而行，昂首闊步地登上高坡。鳩山象幽靈一樣從臺邊溜出，發出了色厲內荏的噪叫：「再給你們最後一分鐘，請你們再想一想！」面對敵人的威脅利誘，李玉和鐵錚錚、光閃閃，巍然如山。他居高臨下，對鳩山一指，力重千鈞，斬釘截鐵地說：「鳩山！中國人民，中國共產黨人，是殺不完的！我要你，仔細想一想你們的下場！」這一字一句如金石擲地，表現了李玉和驚天動地的氣概。這裡，李玉和屹立高臺，頂天立地，英姿勃發；而鳩山蜷縮一角，心膽俱裂，狼狽不堪[3]。

上海電影製片廠于洋洪在《滿腔熱情千方百計——讚彩色影片〈智取威虎山〉》一文中，細緻分析了拍攝彩色影片《智取威虎山》時，藝術工作者利用鏡頭的空間語言塑造主要英雄人物楊子榮的經驗和體會。即：「發揮電影鏡頭角度變化的特長，在處理楊子榮與其他正面人物關係、楊子榮與反面人物的關係時，始終把主要英雄人物放在最中心的位置，充分調動了電影在表現空間、時間以及鏡頭調度等各種手段的豐富表現力，使無產階級英雄楊子榮更加高大、壯美。」[4]在處理英雄人物與其他正面人物的關係時，既表現了他們是血肉相連、並肩戰鬥的戰友，又處處以其他正面人物來烘托英雄人物。例如影片的結尾，鏡頭從會師百雞宴宏偉的勝

3　洪新，《雄心壯志沖雲天——讚革命現代京劇〈紅燈記〉第八場〈刑場鬥爭〉》，《人民日報》一九〇〇年五月十六日。

4　于洲洪，《滿腔熱情　千方百計——讚彩色影片〈智取威虎山〉》，《人民日報》一九七〇年十一月四日。

利場面的大全景，推近到楊子榮、參謀長、李勇奇、常寶四個英雄人物的中景。最後，鏡頭推成楊子榮的特寫。這一鏡頭推進的變化，很好地體現了在正面人物中突出英雄人物、在英雄人物中突出主要英雄人物的原則。[5]影片在處理英雄人物與反面人物的關係時，「始終讓英雄人物居於主宰的、支配的地位，讓反面人物圍著英雄人物轉。在整部影片中，反面人物沒有一個近景和特寫，凡是反面人物同楊子榮在同一景裡時，敵人始終龜縮一角或在後景，光線慘澹，面無人色，深刻地揭露了他們腐朽、兇殘和必然滅亡的本質；而無產階級英雄楊子榮則處於中心或前景，英姿勃勃，紅光四射。這種鮮明、強烈的對比，讓觀眾真切地看到楊子榮對敵鬥爭中機智、勇敢的英雄性格和鄙視、蔑視敵人的大無畏氣概；表現敵人，則多用俯攝的全景，如座山雕拂衣整袖前去接圖的場景，充分暴露了匪徒們的猥瑣、愚蠢。再如，在楊子榮與座山雕格鬥時，楊子榮子彈打光了。這時，拍了一個俯攝鏡頭的座山雕中景，他手舉大刀，獰笑著準備衝上來；緊接著，拍了一個楊子榮的仰拍近景。這時，他睞眼冷笑，把手槍拋括了一下，鎮定自若地待機生擒座山雕。鏡頭拉開後，開打，又以一個中景，表現了楊子榮抓住座山雕的手腕，把刀奪了過來。這裡的一組鏡頭很好地顯示了無產階級英雄的無堅不摧的革命精神力量。對座山雕俯拍的中景，對楊子榮仰拍的近景，這兩個鏡頭，一高一低，一明一暗，一動一靜，一張一弛，既揭露了敵人張牙舞爪、垂死掙扎的反動本質，更顯示了英雄楊子榮高屋建瓴、威懾頑敵的英雄本色。」[6]

北京舞劇團智彤的《革命的舞臺調度——學習《智取威虎山》〈打進匪窟〉一場的一點體會》，《打進匪窟》是楊子榮的重點場子之一。幕一拉開，展現在觀眾眼前的是頑匪座山雕盤踞的匪巢中心——威虎廳。面臨傾巢覆滅之危的座山雕等一夥匪徒，龜縮在舞臺右側的陰暗角落裡，個個驚恐萬分，心神不定。一陣鏗鏘的鑼

5　于洲洪，《滿腔熱情　千方百計──讚彩色影片〈智取威虎山〉》，《人民日報》一九七〇年十一月四日。

6　于洲洪，《滿腔熱情　千方百計──讚彩色影片〈智取威虎山〉》，《人民日報》一九七〇年十一月四日。

鼓聲伴隨著楊子榮激昂雄壯的主題音樂，一束燈光照在用毛澤東思想武裝起來的中國人民解放軍戰士的臉上，我們的英雄健步登場了。「雖然是隻身把龍潭虎穴闖，千百萬階級弟兄猶如在身旁。任憑那座山雕兇焰萬丈，為人民戰惡魔我志壯力強。」楊子榮從容地環視了一下威虎廳，顯得何等的威武！接著，楊子榮以一個甩大衣、踢腿的矯健動作，位居於舞臺的正中心亮相。他以「要壓倒一切敵人」的英雄氣概，像一棵巨松屹立在威虎廳的正中心，而座山雕和八大金剛則左歪右斜一片混亂。舞臺上構成了一幅英雄壓群魔的氣勢磅礴的畫面。

這是一個革命的舞臺調度[7]！在這場戲裡，為楊子榮安排了一段【西皮導板】轉【原板】、【流水】的唱段，在舞臺調度上，用了大幅度的變化。但是，楊子榮卻始終居於舞臺的中心，舞臺的大部分空間完全由英雄人物佔領。他邊念，邊唱，邊舞，處處主動進攻，整個舞臺任英雄馳騁。而反面人物的一言一行、一舉一動，都完全是為了襯托英雄人物。[8]

舞臺上的實物、色彩、燈光既是道具、舞美工具，也是儀式元素。布景設計也必須為無產階級英雄人物服務，絕不能以景奪人；即使英雄人物出現在反面人物環境中，也必須調動一切造型手段來突出英雄形象。《海港》裝卸隊黨支部辦公室正面懸掛著毛主席像，方海珍坐在桌前閱讀中共八屆十中全會公報。桌上放著《毛澤東選集》。一幅紅色的語錄牌上，寫著「將革命進行到底」。豎立著「毛主席萬歲」的霓虹燈標語，《龍江頌》中李志田家門口，門框上貼著對聯：「翻身不忘共產黨」、「幸福全靠毛主席」。

江青指示「樣板戲」「要用最好的色彩、角度、光線來塑造英雄人物。只要有利於突出主要英雄人物，都可以改」。這一指示得到了貫徹，例如，《智取威虎山》中《打進匪窟》一場英雄人物楊子榮在威虎山的匪窟裡與坐山雕等眾匪徒一起周旋時，正是通過「敵遠我近，敵暗我明，敵小我大，敵俯我仰，敵寒我暖，敵側我

7 智彤，《革命的舞臺調度——學習〈智取威虎山〉〈打進匪窟〉一場的一點體會》，《人民日報》一九七○年二月六日。

8 智彤，《革命的舞臺調度——學習〈智取威虎山〉〈打進匪窟〉一場的一點體會》，《人民日報》一九七○年二月六日。

正」的造型方法，把個英雄楊子榮表現得一人就可以戰勝所有匪徒；所以對待敵人的造型在景別、構圖和色彩一概都要「遠、小、黑」，而在塑造英雄人物的光輝形象時在景別、構圖和色彩上都要「近、大、亮」。

涂爾幹說：「一個群體的神話乃是這個群體共同的信仰體系。它永久保存的傳統記憶把社會用以表現人類和世界的方式表達了出來；它是一個道德體系，一種宇宙論，一部歷史。」[9]文革的「神話」原型是毛澤東內心想像的中國式烏托邦社會理想，實現這一理想的方式是激進的無產階級意識形態領域的革命。「樣板戲」正是再現這一「神話」的藝術形式。也許採取什麼樣的象徵符號則與共同體的具體歷史情境和文化傳統相關，帶有一定的偶然因素。但是，一旦符號的能指被賦予了確定的政治價值，那麼，符號的藝術特性也因此被固化。

第二節 「樣板戲」符號的類型

「樣板戲」特別注意以相應的藝術形式來表現悲壯慷慨、宏大雄偉的氛圍。其舞臺造型以鮮明的形式化模式來表達政治理念。舞臺形象的塑造遵循的是「三突出」的策略。江青在《談京劇革命》一文中說過：「要考慮是坐在哪一邊？是坐在正面人物一邊，還是坐在反面人物一邊？」[10]正確處理正反面人物的關係，是一個立場問題，是一個大是大非的問題。這是關係到社會主義的文藝舞臺上由哪一個階級專政的問題。雖然舞臺美術包含著構圖、形狀、體積、色彩、光線等各種美術成分，但它畢竟不是繪畫，也不是雕塑，而是舞臺藝術的一

9 〔法〕愛彌爾‧涂爾幹，渠敬東、汲喆譯，《宗教生活的基本形式》（上海人民出版社，一九九九年），頁四九五。

10 江青，《談京劇革命》，《紅旗》一九六七年第六期和五月十日的《人民日報》、《解放軍報》同時發表。

部分，屬於戲劇範疇。其獨特的藝術魅力，是在跟特定劇情、特定表演相結合時展現出來。京劇「樣板戲」作為綜合藝術，本書除了在前面一章提到過音樂的表意功能以外，舞臺上演員的舞蹈、動作、造型也是塑造人物形象、揭示內心世界的重要手段。

一、舞蹈造型

一九六五年一月十七日，江青曾經對芭蕾舞劇《紅色娘子軍》做出指示說：「對舞的問題覺得很亂，不洗煉，構思很死板。有些獨舞比較突出，但也有問題。集體舞都是四方塊，太多了就使人感到不美，隊形變化不是很好。集體舞不過硬，手腳不一致，沒有要求規格。」[11] 她認為雖然《紅色娘子軍》「吸收了民族舞蹈，有一定成績，但不過硬。所有集體舞都要摸摸。瓊花訴苦要重新弄一下，一亂就不洗煉了。迎面也要講究簡潔，如《就義》一場我是非常欣賞的，但後來看出了毛病，最後跳躍的情緒是什麼？要研究。要就義了，『你們要拿我一條命，我不怕死，你們是渺小的』。應對敵人蔑視，是大無畏的。現在伸出手好像求救兵快來的樣子，人物不夠高大，就義時兩手擺得不好，應向雕塑學習，找個好的姿態，要有蔑視一切反革命的氣概」[12]。江青對舞臺造型形式感的要求，吸收了雕塑造型具有意蘊豐富的典型性特點。

根據「樣板戲」舞臺演出、劇照和電影形象的分析，「樣板戲」的舞臺造型主要可以分為四種類型。

11 李松編著，《「樣板戲」編年史·前篇：一九六三—一九六六年》（秀威資訊科技股份有限公司，二〇一一年），頁三一一。

12 李松編著，《「樣板戲」編年史·前篇：一九六三—一九六六年》（秀威資訊科技股份有限公司，二〇一一年），頁三一一。

（一）誇張對比型

第一，景別設計。

在電影中，導演和攝影師利用複雜多變的場面調度和鏡頭調度，交替地使用各種不同的景別，可以使影片劇情的敘述、人物思想感情的表達、人物關係的處理更具有表現力，從而增強影片的藝術感染力。「樣板戲」最引人注意的舞臺調度方式是英雄與敵人的強烈對比，這當然也是在「三突出」原則的指導下進行的。舒浩晴從彩色影片《智取威虎山》的影像分析出發，總結了拍攝角度、景別處理。「在鏡頭方面，對反面人物，較多地用俯拍，用全景或遠景；對無產階級英雄人物，則較多地用正拍或仰拍，用近景和特寫。這樣，反面人物就顯得渺小，而無產階級英雄人物則顯得高大。如第八場開始，座山雕和匪副官長在拂曉前策畫著試探楊子榮的陰謀，這兒用了俯拍，使這兩個土匪頭目就像見不得太陽的幽靈一樣；而楊子榮出場，則用全景，並以高聳的山巒襯托，顯得無比威武雄壯。第六場結尾，鏡頭的焦點升高，畫面的主要部位是楊子榮居高臨下，舉著酒杯露出勝利的微笑；而座山雕及匪八大金剛一夥則躬腰捧圖，居於畫面的左下方，兩相對照，有力地烘托了楊子榮。」[13]

第二，色調設計。

在色調方面，對反面人物，用的是冷調子，偏暗；對無產階級英雄人物則用暖調子，光彩奪目。楊子榮英氣勃勃，容光煥發；匪參謀長率匪徒上場，則用冷調子，一個個面無人色，猥瑣不堪。其他有正面人物和反面人物同時出場的地方無不如此。色彩本身是沒有階級性的，但在電影藝術中如何運用色彩，卻受著階級立場的支配，體現著鮮明的階級的愛憎[14]。

13 舒浩晴，《還原舞臺高於舞臺——學習彩色影片〈智取威虎山〉箚記》，《人民日報》一九七〇年十月十日。

14 《智取威虎山》攝製組，《還原舞臺，高於舞臺》，《紅旗》一九七一年第三期，頁七十六。

第三，舞臺調度。

舞臺調度也稱作場面調度。「樣板戲」通過演員與演員以及演員與舞臺景物之間的組合，通過演員在舞臺上活動位置的安排與轉換，或通過一組形體動作過程，使舞臺的視覺表達體現人物的相互關係。

《紅色娘子軍》、《就義》一場的舞臺調度突出了英雄形象洪常青。從地位來看，洪常青位於舞臺的中心，他駕馭著整個舞臺，縱橫於舞臺的各個空間，而南霸天和眾匪徒則始終靠邊站，在舞臺上英雄人物一直處於壓倒的優勢。從畫面上看，洪常青的獨舞運用了舞蹈構圖的多種樣式，幾乎包括了舞臺上常用的各個角度、線路，而南霸天等人物沒有一個完整的畫面，他們在各種場合都是起陪襯的作用。從高度來看，洪常青是越來越高，反面人物卻越來越低：在洪常青傲然挺立時，匪徒們跪在兩邊；洪常青凌空跳躍時，南霸天等眾匪龜縮一團；當洪常青慷慨就義走上高臺時，眾匪徒則完全趴在地下[15]。強烈的對比表現了洪常青壓倒一切敵人的英雄氣概。

（二）眾星拱月型

《沙家浜》第五場《堅持》的構圖是：戰士們右手持槍，左手握拳，跨弓步站立，身子重心一律朝右方微傾做運動進行的樣子，他們如眾星拱月圍繞在指導員郭建光的周圍。郭建光在人群中高出半個身子，右手持槍，左手伸直，堅定地斜指天空，指示著革命勝利的方向。在《堅持》一場中，面對著閃電雷鳴，急風驟雨，郭建光縱身躍上土臺，戰士們整齊地排列成三行，站在土臺下面，面向前方起舞。鏡頭採取遠景拍攝，使高低、遠近，一動一靜，相反相成。郭建光居於畫面最顯著的位置，領唱《要學那泰山頂上一青松》，當唱到「一青松」這個第五場音樂的最高點時，影片急跳成他的半身鏡頭：英勇豪邁，鬥志昂揚，給人以蒼柏勁松的

[15] 武紅，《大義凜然 威武不屈——革命現代舞劇〈紅色娘子軍〉中的洪常青〈就義〉一場》，《人民日報》，一九七〇年一月十七日。

強烈感受，有力地突出了人物的革命激情。

調動一切藝術手段，塑造了無產階級的英雄人物，這是「樣板戲」的根本任務。革命現代舞劇《紅色娘子軍》用群舞的形式，塑造了一系列有主角的英雄群象，非常成功地處理了塑造英雄群象和突出主要英雄人物的辯證統一的關係。在《紅色娘子軍》第二場吳清華訴苦的獨舞和最後的大型群舞之間，有一段洪常青走出群眾行列的領舞。他以緊握雙拳的昂揚的跳躍，用極有號召力的手勢，向群眾進行政治動員，用吳清華的血淚史為教材，啟發紅軍戰士和群眾的階級覺悟。這裡用群舞與主要英雄人物的獨舞相呼應的手法，使洪常青這個紅軍優秀政治工作幹部的英雄形象顯得非常突出。在這一場最後的造型畫面中，洪常青站在戰士行列的最前面，揮手遠眺，準備率領群眾去進行艱苦卓絕的鬥爭。在英雄群象的烘托下，洪常青這個代表著黨的領導的無產階級英雄形象顯得更加高大。[16]

（三）多樣統一。

山華在《絢麗多彩魚水情深》一文中分析了革命現代舞劇《紅色娘子軍》中表現軍民關係的群舞。《紅色娘子軍》中的革命軍民的群舞表現宏偉的主題等方面起了很重要的作用。特別是表現軍民關係的群舞，在舞劇中佔有相當大的篇幅。這些群舞，充分發揮了抒情性、造型性、多樣性統一的藝術特點，從各個側面表現了革命根據地軍民愛民、民擁軍的革命情誼，展示了在黨的領導下「百萬工農齊踴躍」的壯麗圖景，有力地烘托了主要英雄人物洪常青、吳清華的光輝形象。《紅色娘子軍》的第四場，通過豐富多彩的群舞，酣暢淋漓地抒寫了革命根據地軍民的魚水深情，描繪了一幅軍民聯歡的生動熱烈的場景。在《我編斗笠送紅軍》的明亮而深情的歌聲中，婦女們手捧斗笠，身著富有海南特色的剪衣，跳著優美的舞蹈，把自己精心編織的斗笠送給紅軍。她們時

而從舞臺中心向兩側散開，時而形成一個橫貫舞臺的行列，時而從臺的一角向另一端斜線下行，千變萬化的隊形配合著優美而開朗的動作，盡情地抒發了她們對紅軍的深情厚意。提著滿籃荔枝的孩子們穿插在婦女們中間，用靈巧的動作與斗笠舞相呼應，使這段舞蹈增加了一種新鮮、活潑的色調。接著，孩子們喧鬧著要黨代表洪常青表演，洪常青親切地告訴她們應該讓娘子軍的女戰士跳舞。音樂極為風趣地表現了這個「對話」。於是，連長和吳清華跳起舞來了，分成三個組，女戰士和婦女們也一起跳起舞來了。這段舞蹈，風格灑脫、剛健，構圖新穎。軍和民緊緊地挽著手臂，用幅度很大、線條清晰而對稱的動作，把軍民親密無間的感情生動地表現了出來。接著，一隊男紅軍戰士在洪常青帶領下，從舞臺深處用雄勁、粗獷、充滿朝氣的動作開始舞蹈。他們大步向臺前行進，不分男女老幼，不分戰士、群眾，一起縱情歡跳。在這段群舞中，精雕細刻的成段舞蹈與充滿著生活氣息的場面渲染交替出現，婦女的優美、深情，孩子的活潑、靈巧，女戰士的颯爽、剛健，男戰士的豪壯、矯健，互相調配，互相輝映，和諧而有層次、有對比地交織一體，達到了深刻的思想內容和完美的藝術形式的統一。

（四）動靜結合型

造型性是舞劇藝術的重要特點。革命現代舞劇《紅色娘子軍》中的群舞不僅在運動著的舞蹈過程中蘊含著豐富的造型因素，而且還通過更加概括的相對靜止的畫面，把所要表達的內容在一瞬間的停頓中強烈地、集中地表現了出來。它的許多表現有主角的英雄群象的造型，以其和諧而優美的構圖，揭示了深刻的政治內容。第二場的結尾部分，苦大仇深的女奴吳清華的血淚控訴，激起了紅軍戰士及根據地群眾的強烈階級仇恨。於是，軍民一起跳了一段氣勢雄渾的群舞。紅軍戰士緊握大刀、長槍，赤衛隊員們手執匕首，環繞著吳清華，列成一個緊密的半圓圈，在短促、激烈的節奏中，用線條遒勁而分明的動作，表現了對反動派的深仇大恨，表現了決

心把苦難中的階級兄弟從火坑中拯救出來的堅定意志。畫面逐漸伸展，動作更加強烈，在群情激昂的強健舞蹈及吳清華旋風般圍繞著舞臺的連續旋轉之後，驟然靜止在一個富有雕塑感的畫面上：在「紅色娘子軍」連旗的前導下，一列斜貫整個舞臺面的紅軍戰士，昂首挺胸，臉上閃耀著無畏的光彩，高舉武器，屹然不動。赤衛隊員、民兵戰士和群眾排成與紅軍平行的、稍偏舞臺後側的方陣，手中緊握著各種武器，由高及低、微微前傾的身姿，像隨時都要離弦的利箭，嚴陣以待[17]。

（五）單向放射型

《沙家浜》中的《堅持》一場的舞蹈設計，體現了「有主角的英雄群像」這一重要原則。十八個傷病員與暴風雨搏鬥的一節舞蹈，則勁有力，氣壯山河。舞臺上雷聲隆隆，電光閃閃，狂風呼嘯，暴雨滂沱，但以郭建光為首的十八個傷病員風雨不動，巍然挺立。這套舞蹈以前弓後箭步為基本語彙，以進退、起伏、動靜對比的手法，極為生動地表現了十八個傷病員頑強戰鬥、勇往直前的英雄氣概。我們看到，一棵棵青松在暴風雨中崢嶸挺立，一隻隻雄鷹在長空搏擊翱翔。這組舞蹈，既塑造了英雄群像，又突出了郭建光的英姿勃發的形象，在這段群舞中，郭建光或在佇列前面，或在佇列中間，始終居於中心的位置。最後的亮相，郭建光站在土臺，右手握拳高舉，戰士們簇擁四周，組成一個眾星托月的畫面，以郭建光為首的十八個傷病員，就像十八棵青松，挺然屹立傲蒼穹，成功地揭示了毛主席親手締造的人民軍隊的崇高精神面貌。

《奇襲白虎團》中主角揮手亮相做定點式前進狀。主角嚴偉才和韓大年的出場依然按照京劇原有的一般流程，在各種氛圍充分醞釀和烘托之後閃亮登場。高坡亮相之後，隨即又由主角帶領做定點式的前進狀。《白毛

17　山華，《絢麗多彩　魚水情深──讚革命現代舞劇〈紅色娘子軍〉中表現軍民關係的群舞》，《人民日報》一九七〇年二月十三日。

女》中的常青指路，大春引導喜兒一步步走向陽光滿天的洞口等等，這些也是單向放射型造型的典型。還有一種造型方式是中心放射式，代表作品是《海港》、《奇襲白虎團》、《龍江頌》的結尾的造型，本書不再一一詳述。

二、亮相造型

「亮相」是戲曲的表演性動作，通常主要角色上場伊始、下場離開的時候，一段重要的舞蹈動作結束後，或者一段武打完畢，敵對雙方也都各自亮相，總之，舞臺人物以短時間定型的雕塑式造型集中而突出地顯示出人物的精神狀態。「亮相」是形體藝術、舞蹈與造型藝術、美術的結合。它是戲曲揭示人物精神面貌、刻畫人物內心世界的一種表現手法。

江青對「樣板戲」的亮相有具體的指導，她的戲曲藝術觀念與她對油畫的理解有一定的關係。江青說：「我平常油畫看得多，很喜歡油畫，它表現力很豐富。」[18] 一九六四年五月二十九日，江青對《紅燈記》的指示道：「最後上山像一幅油畫，李玉和、老祖母像塑像，算作謝幕也可以。」[19] 油畫的表現力與戲曲的亮相程式的共同點是，二者通過高度典型化的形象塑造人物性格，揭示精神面貌。「樣板戲」的「亮相」抓住姿態和構圖，構建極富雕塑感[20]的藝術造型，以高度誇張的造型，在短短的相對靜止中強烈而集中地展現英雄人物

18 江青，《同中央美術學院教員的談話》，一九六四年十月二十五日。

19 李松編著，《「樣板戲」編年史‧前篇：一九六三——一九六六年》（秀威資訊科技股份有限公司，二〇一一年），頁一六五。

20 著名的戲劇、電影藝術家、導演佐臨認為，我國的戲曲傳統有著下列四大特徵：一、流暢性：它不像話劇那樣換幕換景，而是連續不斷的，有速度、節奏和蒙太奇。二、伸縮性：非常靈活，不受空間時間限制，可做任何表現。三、雕塑性：話劇是把人擺在鏡框裡呈平面感，我國傳統戲曲卻突出人的立體感。四、規範性（通常稱「程式化」）…意思是約定俗成，大家公認，這是戲曲傳統最根本的特徵。

「光輝的精神世界」。

（一）「樣板戲」亮相的功能

革命「樣板戲」《智取威虎山》為主要英雄人物和其他正面人物設計了不少的重要的「亮相」。但是，把舞臺劇搬上銀幕時，能不能把舞臺上這些對塑造無產階級英雄具有重要意義的藝術處理忠實地再現出來。這確實是關係到電影能不能還原舞臺劇的高昂革命激情的大問題，也是運用電影藝術手段塑造京劇革命現代戲中的無產階級英雄形象的新課題。彩色影片《智取威虎山》在拍攝中，對此做了非常成功的嘗試，取得了不少寶貴的經驗。做到了還原舞臺，又高於舞臺。比如，在《乘勝進軍》一場的末尾，參謀長聽了楊子榮的偵察報告後，決定緊緊跟蹤敵人，繼續向前方偵察。這時，舞臺上出現了參謀長率眾戰士列隊向下場門「出發」的塑像，同時，在舞臺右上角出現場子榮等四戰士待命出發行進的集體「亮相」。[21]

（二）「樣板戲」亮相的特點

洪常英的文章《獨有英雄驅虎豹——讚彩色影片〈沙家浜〉塑造英雄人物的藝術成就》指出：「樣板戲」發揮京劇塑造人物的「亮相」手法，突出英雄人物的高大形象。彩色影片《沙家浜》發揮了京劇塑造人物的亮相手法，把舞臺上角的大功架「亮相」與電影中細微的人物「特寫」有機地結合起來，突出了英雄人物的高大形象。如第一

我認為把生活原封不動地搬上舞臺如若不是可厭也是不可能的。坦白告訴觀眾，演戲便是演戲。為此我們創造了一整套規範，打破了時間、空間的限制，使生活可以更崇高、更馳騁自由地呈現在舞臺上（佐臨，《梅蘭芳、斯坦尼斯拉夫斯基、布萊希特戲劇觀比較》，《百花洲》一九八二年第一期）。

21 紅輝，《喜看銀幕展紅旗——學習彩色影片〈智取威虎山〉箚記》，《還原舞臺 高於舞臺——革命樣板戲影片評論集（第一輯）》（人民文學出版社，一九七六年），頁一五。原載《光明日報》一九七〇年十月二十九日。

場《接應》，在深遠的延伸景和充滿光照氣氛中，郭建光英姿英姿颯爽地從竹叢走來，灑脫地撥開竹枝，警惕地緊握駁殼槍，目光炯炯地探視四周。他展示了久經革命戰爭鍛鍊、有著豐富戰鬥經驗的優秀指揮員的光輝形象。[22]

舒浩晴的《讓無產階級英雄人物牢固地佔領舞臺》認為，《智取威虎山》中英雄人物的「亮相」，主要有以下幾個特點：

第一，有高度的概括力，有深刻的思想內容。

「亮相」的姿態、構圖等，都服從於人物的性格和劇本的主題思想，同時又是經過提煉加工的。它捨棄了一些非本質方面的成分，對體現人物本質的方面則加以突出、強調和合理的誇張。請看第三場結尾的「亮相」：常獵戶和常寶一前一後簇擁在楊子榮的身旁，一人拿斧頭，一人持獵槍，楊子榮氣宇軒昂地挺立在他們之間，他的戰友申德華和鍾志城立在身旁。看他們，肩並肩，心連心，目光炯炯地朝著一個方向，好像築起一座攻不破的堅強堡壘，好像組成一道摧不毀的鋼鐵長城，整個造型是那樣的嚴密、雄偉！這個「亮相」，把《深山問苦》這場膾炙人口、感人肺腑的戲推向高潮，對這場戲做了生動的總結。[23]

楊子榮單人的「亮相」，也都生動地表現了勇敢豪邁、精細機智的英雄性格和無限廣闊的胸懷。如第五場他唱到「哪怕是火海刀山也撲上前」時，右手將馬鞭迅速地轉兩圈，倒背在後，如持利劍，左手有力地伸向左前方，使我們感到，楊子榮好像一把鋒利的紅色尖刀直插入敵人心臟。在唱到「搗匪巢定叫它地覆天翻」時，先是雙手持鞭兩頭一擰「亮相」，接著右手持鞭由左向右揮動，抖轉鞭鞘，猛指地面，左手敞衣「亮相」，使人感到楊子榮對面前即將開始的一場鬥爭有著必勝的信念；同時，像把人帶到了勝利到來的時刻，我們彷彿看到了楊子榮與追剿隊、民兵裡應外合殲滅了頑匪，搗毀了匪巢，鮮豔的紅旗高高飄揚在威虎山

22 洪常英，《獨有英雄驅虎豹——讚彩色影片〈沙家浜〉塑造英雄人物的藝術成就》，《光明日報》一九七一年九月二十二日。

23 舒浩晴，《讓無產階級英雄人物牢固地佔領舞臺——學習革命樣板戲〈智取威虎山〉中「亮相」的體會》，《人民日報》一九七〇年一月二日。

巔。這些優美、凝煉的造型所包含的深刻的思想內容，給觀眾以深刻的印象和巨大的鼓舞[24]。

第三，生動新穎，豐富多彩。

《智取威虎山》中的「亮相」一方面在全劇中為楊子榮等英雄人物安排了各不相同的多種「亮相」。楊子榮在全劇中有二十餘處「亮相」，內容和形式都互相區別。譬如同是幕閉前的敞懷「亮相」，第五場與第八場就不一樣：第五場是雙手向兩邊展開衣襟，然後放大衣，展臂整裝，向左轉身；第八場則是左手撩起衣襟，接著投之以強烈的追光，好似一座塑像。另一方面，每個「亮相」本身都是生動的，是來自生活的，是到少劍波的面前報告。這裡如果單從形式考慮，安排一個長時間的「亮相」，就不合理，如果直接走過去，接著就絲毫不給人以僵化、為「亮相」而「亮相」的感覺。第一場楊子榮首次出場時，先有一個短暫的停頓，接著也不能給觀眾以深刻的印象。現在這種處理，既符合特定的生活環境，又鮮明地表現了楊子榮的性格。生動新穎、豐富多彩，體現了多樣性統一的規律。各個「亮相」的具體形式和內容各不相同，但有著內在的一致性，即統一在英雄人物的思想性格上[25]。

（一）「樣板戲」亮相的主要類型

第一，人物群像。

這種「亮相」的藝術手法，在第五場《堅持》和第八場《奔襲》中表現得尤為突出。洪常英的《獨有英雄驅虎豹──讚彩色影片〈沙家浜〉塑造英雄人物的藝術成就》在如下進行了細緻分析。

24 舒浩晴，《讓無產階級英雄人物牢固地佔領舞臺──學習革命樣板戲〈智取威虎山〉中「亮相」的體會》，《人民日報》一九七〇年一月二日。

25 舒浩晴，《讓無產階級英雄人物牢固地佔領舞臺──學習革命樣板戲〈智取威虎山〉中「亮相」的體會》，《人民日報》一九七〇年一月二日。

郭建光等十八名傷病員轉移進蘆葦蕩堅持鬥爭，在《要學那泰山頂上一青松》的唱段中，影片以廣闊無邊的蘆葦蕩和烏雲翻滾、狂風暴雨為背景，把舞蹈形象和音樂形象完美地統一起來，影片由大全景跳成郭建光「亮相」的特寫鏡頭，突出了英雄人物傲如青松的雄姿，表現了用毛澤東思想武裝起來的英雄郭建光能征服千難萬險的革命英雄主義氣概。當郭建光等十八名傷病員組成突擊排，配合主力部隊飛兵奇襲沙家浜時，影片依據舞臺演出中靜中求動的集體舞蹈「亮相」造型，運用變焦距鏡頭推成郭建光的「特寫」。他英姿煥發，奮臂向前，鮮紅的「新四軍」臂章在烏藍的夜色和銀灰的軍裝映襯下更加耀眼奪目，顯示出一派所向無敵、勢不可擋的豪邁氣概[26]。

第二，造型穩重、勻稱，突出了主要英雄人物。

一定的藝術形式為一定的思想內容服務。文藝復興繪畫強調構圖的對稱與均衡。它源於對教堂建築的認識。中世紀繪畫大都採用對稱的構圖形式，以對稱強調穩定，導致呆板。文藝復興在對稱基礎上發展出均衡，在保持穩定的前提下，尋求變化，打破呆滯和死板，使畫面活潑。如拉斐爾的《雅典學派》。「樣板戲」的許多構圖也採用了二元對稱的方式，顯示出穩定、均衡的美感。《奇襲白虎團》中人民志願軍與朝鮮人民軍雙手挎槍、肩並肩，目光凝視同一方向，現實了同仇敵愾、同心同德的情感。

舒浩晴的《讓無產階級英雄人物牢固地佔領舞臺》認為：：英雄人物「亮相」的造型要穩，搖搖擺擺不行，東倒西歪也不行。「亮相」是在「動」中取「靜」，它是連續的、有節奏的一系列動作中的一個重要環節，也可以說是「畫龍點睛」的一筆。《智取威虎山》中楊子榮的每一「亮相」，都像一株頂天立地的棟樑松，高高地、牢牢地畫立在社會主義的舞臺上。主要英雄人物「亮相」時，本身造型的平衡與和諧是最基本的一環，其

26
洪常英，《獨有英雄驅虎豹——讚彩色影片〈沙家浜〉塑造英雄人物的藝術成就》，《光明日報》一九七一年九月二十二日。

他人物的形態要依據人物關係的性質做不同的變化，並為突出主要英雄人物服務。但是，整個舞臺構圖要與稱。烘托和陪襯是勻稱的兩種基本形式，表現著不同的人物關係。第一場結尾的「亮相」，楊子榮和申德華、鍾志誠、呂宏業在舞臺左前方，楊子榮挺立，其他三人在他左方做較低的姿式；少劍波和追剿隊其他戰士在臺右後側做有前高後低坡度的隊形，目光都向著楊子榮。整個造型有氣勢，很均衡，楊子榮的形象與追剿隊集體的關係。第五場結尾前，楊子榮在臺中心前側敞懷「亮相」，顯得更加高大；同時，生動地表現了楊子榮與追剿隊集體的關係。通過匪參謀長在位置、高低、姿態、表情等方面鮮明的陪襯，使得楊子榮的形象煥發出更加奪目的光彩。通過匪參謀長在右後側，雙手把大衣緊縮在懷裡，疑惑不安地打量著他。

「樣板戲」劇終的亮相造型是對整個作品主題的集中揭示，通常以中心放射式作為典型規範。畫面中心突出中國共產黨的核心領導，周邊則是工農兵的緊密團結。舞臺背景霞光滿天，光芒萬丈，一輪旭日，冉冉升起。在朝陽的映照下，紅旗獵獵，鮮紅如血。舞臺的左角通常是參天的青松、蔥鬱的大樹。

「樣板戲」英雄人物出場或離開時，都有一個光彩奪目的亮相式造型，如《紅燈記》中李玉和、《海港》中方海珍、《智取威虎山》中少劍波和楊子榮的出場亮相等，都給觀眾留下了深刻印象。有人批評這些形象都顯得那麼生硬、虛假而富有革命的英雄主義氣概，應該看到，「樣板戲」人物亮相的造型具有一定的模式化，例如英雄人物的形象往往都是高大魁梧、濃眉高挑、雙目圓瞪、紅光滿面，任何時候雙眼都是炯炯有神，在面對階級敵人並與之進行針鋒相對的鬥爭時，更是橫眉立目、咄咄逼人。這一點頗為人們詬病。筆者認為，亮相作為程式化動作本身就具有模式化，它的妙處在於典型性，不應該以人物形象的模式化批評「樣板戲」亮相千篇一律。

27 舒浩時，《讓無產階級英雄人物牢固地佔領舞臺——學習革命樣板戲〈智取威虎山〉中「亮相」的體會》，《人民日報》一九七○年一月二日。

總之，在舊京劇中「亮相」形式上程式化了。在革命現代京劇中，「亮相」是塑造無產階級英雄形象的一種藝術手段。各個劇組創作人員設計和安排了一系列優美的、嶄新的、生氣勃勃的「亮相」，生動地展現出無產階級英雄人物精神世界。

「樣板戲」通過人物塑造、情節設計體現「革命浪漫主義」，還通過舞臺設計、音響、服裝、化妝、動作設計表現出來。就像當時對「樣板戲」的評論所說的那樣：「革命樣板戲在塑造英雄典型時，還調動了一切藝術手段，用最瑰麗的色彩和最高亢的基調加以熱烈的謳歌出現在戲裡的英雄典型，都是胸有朝陽，氣貫長虹，大智大勇，高瞻遠矚，既是按照共產主義理想標準熔鑄出來的，又是現實主義中工農兵優秀品質的高度昇華。」[28]

後期「樣板戲」的創造在舞臺表演的綜合性方面取得了一定的突破，正如《磐石灣》劇組在介紹創作經驗時說：「表演規範性是京劇革命中產生的由實踐經驗總結的成果。」「表演規範化，主要包括著相互協調統一的四個組成部分。這就是：念白的韻律性、身段動作的舞蹈性、舞臺節奏的規整性。」[29] 四個部分在人物塑造和情節發展上，達到協調統一，構成聽覺因素和視覺因素的完美和諧，內容和形式的辯證統一。《磐石灣》將韻白的使用，昇華為「新的韻白體制」。創作者把韻白當作唱段，利用韻白的音樂性因素為塑造英雄人物服務。

「樣板戲」的藝術創作方面既存在缺陷，又有突破，簡單的肯定與否定都不是歷史主義的態度，需要從表達目的與表達效果之間去尋找文藝思想的裂隙。

28　尚曦文，《革命現實主義和革命浪漫主義相結合的光輝典範——學習革命樣板戲的一些體會》，《學習革命樣板戲文章選輯》（上海戲劇學院，一九七五年）。

29　上海京劇團《磐石灣》劇組，《努力歌頌人民戰爭，塑造民兵英雄形象——革命現代京劇〈磐石灣〉創作體會》，《人民文學》一九七六年二期。

第三節 「樣板戲」符號的意象分析

意象是中國文藝創作的核心範疇，也是藝術家苦心經營的表意方式。意象作為情景交融、意蘊豐富的情感載體，不能脫離具體的物象作為表意對象。戲曲藝術也不例外，布景、燈光、色彩等舞臺美術都可以成為舞臺意象的重要內容。舞臺意象的塑造和設計具有一定的綜合性，不同元素各有分工、互相配合，形成完整有機的藝術整體。布景、燈光擔負著表現戲劇環境、表現人物的作用。意象符號是一種物態審美客體，以物的自然形態的形式存在。意象符號作為人類感覺，它與人的視覺、聽覺、觸覺、嗅覺等感官功能直接相通。

一、青松意象

符號的主要表徵方式是作為一種象徵型藝術，理念借用客觀事物「隱約暗示出它自己的抽象概念，或是把普遍意義勉強納入一個具體事物。」黑格爾解釋說：「是一種在外表形狀上就可以暗示出要表達的思想內容的符號。」它使人意識到的不是事物本身，而是那個事物所暗示的普遍意義。象徵就是一種暗示，以具體事物暗示普遍意義。所以「象徵在本質上是雙關的、模棱兩可的」，形式與內容不完全吻合的，形式和內容僅僅是一種象徵關係，形式壓倒內容，物質壓倒（大於）精神。

《紅燈記》的《刑場鬥爭》一場的舞臺美術設計中，特地在舞臺中心最引人注目的地方設計了一座高坡，讓李玉和就義時，居高臨下，怒斥鳩山。在高坡上巍然屹立著一棵參天入雲，挺拔崢嶸的青松。遠處是高聳險峻、連綿不斷的崇嶺。《沙家浜》[30] 的青松意象——「眾戰士邊舞邊齊唱：『要學那泰山頂上一青松，挺然屹立傲蒼穹。八千里風暴吹不倒，九千個雷霆也難轟。烈日噴炎曬不死，嚴寒冰雪鬱鬱蔥。那青松逢災受難，俺十八個傷病員，要成為十八棵青松！』」《奇襲白虎團》第一場《戰鬥友誼》的青松意象——「山村一角。安平山巍然屹立，山頂紅旗飄揚，稻田綠秧如茵，蒼松剛勁挺拔，雨後的景色更加清新、明朗。」《奇襲白虎團》第五場《宣誓出發》的青松意象——「山坡上棟樑松參天聳立，生氣勃勃；山坡下是我軍某部團指揮所。」《智取威虎山》第五場《打虎上山》的青松意象——「威虎山麓，雪深林密」，「一株株挺直的棟樑松，高聳入雲；縷縷陽光，穿入林中」。《杜鵑山》第一場《長夜待曉》的青松意象——「他是一棵永不枯朽的青松，屹立在杜鵑山上！」《杜鵑山》第五場《砥柱中流》的青松意象——「林深路隘，峭石刺天；鵑花似火，勁松迎風。」《海港》的青松意象——「革命者怕什麼風狂雨猛，風狂紅旗舞，雨猛青松挺，海燕穿雲飛，征帆破霧行，暴風雨更增添戰鬥豪情！」總之，上述景物造型設計了青松這種符號意象，從而實現千方百計塑造英雄人物的目的。

「樣板戲」最典型的造型意象是一柱擎天型。單峰獨立的建築造型是哥特式教堂的鮮明特點，巍峨險峻、崇高莊嚴，這是中世紀的獨特創造，充分體現了天主教的宗教意識，它以尖頂拱卷和垂直線為主，高聳、輕盈、富麗、精緻，以努力向上飛升的氣勢為基本的審美特徵。與哥特式建築體現宗教的超脫塵世，引起人飄渺虛幻、嚮往天堂的情緒不同，「樣板戲」試圖以「三突出」的形式規則將人的精神引向對於革命烏托邦的嚮往。

30
北京京劇團集體改編演出，長春電影製片廠《沙家浜》電影攝製組攝製。

正如舒浩晴在《一切為了塑造無產階級英雄形象》一文中所寫的《智取威虎山》舞臺美術箚記所述：

第五場的遠景是披著厚雪的高山，近景是一株株挺拔雄偉的棟樑松和一些蓬勃崢嶸的小樹，它們衝破冰雪嚴寒，巍然屹立，顯示出無窮的生命力。幾縷陽光從枝葉間隙射下，氣象萬千，雄偉壯麗。楊子榮在這樣的環境中縱馬上場，抒豪情，寄壯志，從中國革命想到世界革命。人們感到，楊子榮就像那一株株聳入雲霄的棟樑松一樣，頂天立地，剛毅堅強，風狂雪暴不能使他彎腰，冰凍霜打不能使他低頭，他是笑迎著千難萬險衝上前的英雄；而座山雕匪幫，不過是幾根行將死滅的枯草。這樣的布景，不僅標明了楊子榮上山的特定環境，而且有力地烘托了楊子榮「氣沖霄漢」的豪邁氣概和「迎來春色換人間」的廣闊胸懷。

第八場是在威虎山上，布景突出了寒冷和險峻，遠處山巒起伏，周圍地堡成群，陡壁懸崖高聳，遍地冰雪覆蓋，形象地表現出「威虎山果然是層層屏障，明碉堡暗地道處處設防」的環境，為楊子榮的偵察活動提供了具體的對象，同時又襯托出楊子榮大膽謹慎、大智大勇的性格特徵。楊子榮出場後，高瞻遠矚，「一覽眾山小」，群山都在他腳下，生動地襯托了他那高大的形象和寬闊的胸襟。布景在畫面上是「景」，然而景中有情，情景交融，景是為人——為無產階級英雄人物服務的。31

舞臺美術除形象地表現一定的物質環境和社會環境外，更主要的是創造相應的氣氛和情調。這樣才能充分地發揮舞臺美術的作用，達到以藝術形象感染觀眾的目的。「樣板戲」力圖使思想內涵須融會於、貫串於舞臺美術的多項功能之中，而不是游離於藝術整體之外。

31 舒浩晴，《一切為了塑造無產階級英雄形象——學習〈智取威虎山〉舞臺美術箚記》，《人民日報》一九六九年十月二十八日。

二、紅燈意象

符號的社會功能是指用具體物質表達抽象精神，以熟悉的形象傳達難言的感情，藉「可見的物質」象徵「不可見的精神」，使「複雜的倫理」變為「簡單的約束」。這樣，用intimate指代obscure，在二者之間建立起symbol的聯繫，這正是涂爾幹給其重要概念「集體表象」（collective representation）所下的定義。「在這種對立的系統中，我們發現了符號的二重性，以及定義這種二重性的依據。符號是一種想像，因此，它使不可見的變得可見；符號是一種簡單的想像，因此，它使複雜變得可以理喻；符號具備具體的特性，所以，感情可以在它上面固定；符號表現存在的狀態（thing），因為，沒有外在形式，社會就將化為烏有。」[32]

《紅燈記》戲劇舞臺中的道具具有符號的政治寓意，該劇是一個寓意豐富的符號系統，最典型的符號元素是紅燈。其他如密碼、酒、祖孫三代深含寓意。祖孫三代作為組合家庭意味著革命家庭與革命歷史同構。《紅燈記》裡的紅燈貫串革命家庭的歷史。下面我略具幾例分析紅燈的象徵意蘊。

三、色彩意象

「象徵」包括兩個方面，一是事物本身，一是暗示事物意義的觀念。黑格爾認為：「象徵」一般是直接呈現於感性觀照的一種現成的外在事物，對這種外在事物並不直接就它本身來看，而是就它所暗示的一種較廣泛較

[32] 參看 N. J. Allen, W. S. F. Pickering and W. Watts Miller, Ed., *On Durkheim's Elementary Forms of Religious Life,*Published in Conjunction with the British Center for Duekheimian Studies, 1998, p.85.

紅燈的戲劇情節	寓意
開幕，李玉和「手提紅燈四下看」。磨刀人見到紅燈，接頭。	此處的「紅燈」作為暗號領導著革命鬥爭的隊伍。
李奶奶手撫紅燈講家史，「這盞紅燈，多少年來照著咱們窮人的腳步走，它照著咱們工人的腳步走哇！過去、你爺爺舉著它；現在是你爹舉著它，……」	這裡的「紅燈」象徵中國共產黨及其革命傳統。
李奶奶講述，李玉和手提紅燈繼續革命。	「紅燈」象徵著革命傳統。
鐵梅聽完家史，手持紅燈誓報血仇。	「紅燈」象徵革命先烈的遺志。
李奶奶和鐵梅祖孫倆高舉紅燈。	此處的「紅燈」象徵永不熄滅的革命鬥爭意志。
第五場《痛說革命家史》：「他誓死繼先烈紅燈再亮。」第九場《前赴後繼》：「我要繼承你們的遺志，我要做紅燈的繼承人！」	「紅燈」象徵著中國共產黨以及革命傳統。

普遍的意義看。」[33]

初瀾的《中國革命歷史的壯麗畫卷——談革命樣板戲的成就和意義》一文回顧說，樣板戲「經過了多少艱難曲折的鬥爭，往往為了一句臺詞，一句唱腔，都得鬥爭好幾個回合」[34]。如果去除這段話裡所說的創作方針上的鬥爭以外，也包含有創作者千錘百錬、精益求精的意思。

（一）兩種尖銳對立的極端性色彩

在「樣板戲」中，顏色具有特定的政治內涵。從顏色政治的角度來看，色彩在「樣板戲」中由於具有等級、性質的政治分野，因此，便於對人物形象、政治立場、階級身份進行簡明扼要的分層，這種做法具有強烈的戰爭文化色彩。「樣板戲」是這種宣傳品中的極品，極品的標誌就是把自己變成階級鬥爭教科書。影片的顏

33 〔德〕黑格爾，朱光潛譯，《美學》第二卷（商務印書館，一九七九年），頁一〇。

34 初瀾，《中國革命歷史的壯麗畫卷——談革命樣板戲的成就和意義》，《革命樣板戲創作經驗選輯》（江蘇人民出版社，一九七四年），頁一八。

色上就足以區別敵我，革命的一方總與紅色、白色等明亮的色彩相聯繫，反革命的一方永遠與黑色、灰色、深青色等暗色調相始終。

「樣板戲」中有大量的火的意象，而火的顏色是紅色為主要基調的。火在《聖經》中的描寫具有如下涵義，它與祭祀、懲罰有關，象徵淨化、火洗、真理之光、災難、懲罰、新生。「耶和華降下火來，燒盡燔祭、木柴、石頭、塵土，又燒乾溝裡的水。」[35]「使你們好像火中抽出來的一根柴。」[36]「樣板戲」中英雄人物如洪常青在烈烈火焰中的犧牲也體現了革命獻祭的內涵。

舒浩晴的《一切為了塑造無產階級英雄形象》介紹：楊子榮改扮土匪後的造型，是對設計者創作思想的很大考驗。資產階級藝術「權威」曾喋喋不休地鼓吹，楊子榮的造型要「流露著『綠林好漢』的霸氣」，他們曾

色彩	一般意義	「文革」時期的特殊意義	「樣板戲」中的舞臺意義
紅色	紅意味著平安、吉祥、喜慶、福祿、康壽、尊貴、和諧、團圓、成功、忠誠、勇敢、興旺、性感、熱烈、濃郁。	「紅色江山」、「紅太陽」、「紅寶書」、「紅海洋」，「文革」時強調政治性，主要從革命、合法、正義、崇高等意義上來使用，潛伏著較多的對抗性、攻擊性甚至殺機（非此即彼的政治判斷）。	「樣板戲」中的「紅色」意象有「紅旗」、《紅燈記》中紅亮、紅色娘子軍、「紅亮的心」等。《紅燈記》中的紅燈，杜鵑山上的紅花，李鐵梅身上的紅花襖，江水英、紅嫂、吳清華的紅上衣，擁戴柯湘的自衛軍紮的紅腰帶，在階級教育展覽會上，連碼頭工人用的槓棒也飾以紅綢。
黑色	黑色意味著死亡、恐懼、邪惡、絕望、威嚴等意味。	「文革」中與黑色有關的詞語有「黑幫」、「黑線」、「黑旗」、黑幫、黑黨、黑店、黑黨委、黑田、黑幕、黑牌子、黑旗、黑將、黑高參、黑話、黑風、黑幹手、黑司令、黑頭目、黑窩等等。	「樣板戲」中錢守維、溫其久、座山雕、毒蛇膽、龜田、南霸天、賴金福、皮德貴和白虎團的官兵們，一律黑色調的服裝。

35 《舊約‧列王紀上》十八章。

36 《舊約‧阿摩司書》四章。

經在化妝和服裝兩方面對楊子榮的形象進行歪曲和醜化。而現在《智取威虎山》中楊子榮的造型卻與此相反，它沒有去渲染什麼「匪氣」，而是努力表現楊子榮的英雄氣概和壓倒一切敵人的精神面貌：他頭戴毛短而挺的皮帽，頸繫一條雪白的圍巾，腰紮一條寬帶，上身是橫紋的虎皮坎肩，外穿一件深咖啡色面、白短毛裡的皮大衣，構成一個英武的完整的外部形象，豐富了演員的角色創造。在第十場，又為楊子榮設計了一條紅底金邊金穗的「值星帶」，光彩耀目，和一群齷齪的土匪形成強烈的對比，使人感到楊子榮正氣逼人，雄壯威武，一顆火紅的心在為革命跳動[37]。

（二）中性色彩

在「樣板戲」的色彩體系中，綠色、白色、黃色、灰色是中性意義的顏色。其中，綠色的使用非常廣泛，它包含褒貶兩種不同的涵義。

1. 綠色

綠色象徵著蓬勃旺盛的生命力，「樣板戲」的綠色物象有軍裝、青松、翠竹、野草、蒼苔、碧蘚等等。《杜鵑山》的《青竹吐翠》一場氣氛明朗清新，遠山梯田綠秧如茵，近處坪場上青竹、山茶青翠欲滴，一派鬱鬱蔥蔥的興旺景象，生動地襯托農民自衛軍在毛澤東思想陽光撫育下不斷提高覺悟，擴大武裝，蓬勃向上的嶄新面貌。《沙家浜》：「要學那泰山頂上一青松。」「青松」的意象也是綠色。

江青在一九七三年一月一日在電影戲劇音樂工作者座談會上的講話中強調色彩設計上要注意「出綠」。她要求《紅燈記》「在門簾上給你們安排一點綠」。配色上，她在破門簾上配了一塊黃、一塊綠的，但是整個不出

[37] 舒浩晴，《一切為了塑造無產階級英雄形象——學習〈智取威虎山〉舞臺美術劄記》，《人民日報》一九六九年十月二十八日。

綠。她認為《紅色娘子軍》舞臺上用閃電，一用閃電就可以使葉子的綠色有層次。《奇襲白虎團》劇組在拍六

場時，為烘托偵察英雄嚴偉才，他們用分區照明的方法，使景物有明暗對比。把松樹、草皮的綠色分為深、淺、

嫩不同層次，並在樹、草、鐵絲網、木椿上灑了水，以閃電的光效使樹、草產生綠色光斑，烘托英雄人物。

綠色也象徵著詭祕、邪惡。《紅色娘子軍》中的洪常青《就義》一場中，紅軍攻進椰林寨時天幕上出現了

萬道霞光，表現烈士的鮮血換取了被壓迫人民的解放；給洪常青的追光用的是紅光，尤其是洪常青就義時，全

部紅光都集中在他身上，熊熊火光映照出革命先烈大義凜然的崇高形象，象徵著英雄在烈火中永生。然而，對

南霸天和眾匪徒則打的是綠光。

2. 藍色

《杜鵑山》第四場《青竹吐翠》也通過不同的追光效果揭示了不同的情感愛憎：

溫其久　走？往哪兒走！

逃不出我的手！（向前幾步，詭祕地）

剛才，毒蛇膽通過劉二豹暗地裡與我聯繫，

掃平杜鵑山，叫我助他一臂之力。

事成之後，歸還我的風水寶地，

靖衛團給我坐把金交椅。

到那時，再不受共產黨的窩囊氣。

38 李松編著，《樣板戲編年史‧後篇：一九六七—一九七六》（秀威資訊科技股份有限公司，二○一二年），頁三五九。

這束映照標語的「金黃色的光」象徵著正義、光明的意蘊，而射向溫其久的「一束藍光」則象徵著詭祕、邪惡與陰險。

（三）顏色的搭配

舞臺美術構思的顏色之間的搭配也寄寓了一定的美學目的。以綠映紅就是以色彩寄寓一定的思想哲理。具體體現在如《奇襲白虎團》第一場和第二場是同一場景：「安平里，山村一角。」但第一場是表現偵察英雄嚴偉才等志願軍戰士和朝鮮人民魚水之情，劇本寫道：「安平山巍然屹立，山頂紅旗飄揚，稻田綠秧如茵，蒼松剛勁挺拔，雨後的景色更加清新、明朗。」

《紅色娘子軍》中的洪常青《就義》一場的舞臺美術的設計為了烘托洪常青頂天立地的英雄形象。從服裝來看，所有反面人物都身著黑衣，而洪常青卻是一身灰軍裝，襯托出鮮紅的領章。臨刑前他從容整理衣領，那紅領章顯得越發鮮豔奪目。從燈光來看，灰暗的天幕表現了敵人的末日即將來到，紅軍攻進椰林寨時天幕上出現了萬道霞光，表現烈士的鮮血換取了被壓迫人民的解放；給洪常青的追光用的是紅光，與之相反，以綠色追

柯湘啊！雷剛！

叫你們死無葬身之地！

（得意獰笑，回身突然看見標語）

「嚴防奸細！」

（疑懼地）「嗯！」

〔收光，一束金黃色的光映出標語，一束藍光射向溫其久。〕

光照射著南霸天和眾匪徒。

（四）「紅光亮」：紅色衍化而成的視覺符號

「紅光亮」是「樣板戲」符號象徵的形象表達，也是「三突出」理論激進實踐的物化形態。在具體實踐中，極端美化英雄人物，特別是主要的英雄人物。英雄人物出場亮相時，要求「紅光亮」。所謂紅，就是英雄人物要紅光滿面，精神抖擻；所謂光，英雄人物要光彩照人，熠熠生輝；所謂亮，舞臺燈光運用時英雄人物要處處正光，亮麗俊美。

「紅光亮」是對「文革」藝術視覺趣味、美學風格的概括。批判者認為體現了虛假煽情、誇張虛妄的政治狂熱，支持者則認為體現了真情實感、樸素無華。為了神化和美化英雄人物和醜化反面人物，服飾、化裝的樣式和色彩也都成為這些三不同人物的符號化標籤。對英雄人物的服裝和化裝造型要健美、英俊，而對反面人物要醜化，揭露他們的兇殘、虛弱等等。同一個場景，根據不同人物的出現，也會有不同的色調和拍攝角度，如《奇襲白虎團》第一場和第二場是同一場景。同一個場景，根據不同人物的出現，也會有不同的色調和拍攝角度，如《奇襲白虎團》第一場和第二場是同一場景。《奇襲白虎團》劇本寫道：「安平山巍然屹立，山村一角。」但第一場是表現偵察英雄嚴偉才等志願軍戰士和朝鮮人民魚水之情，劇本寫道：「安平里，山村一角。」稻田綠秧如茵，蒼松剛勁挺拔，雨後的景色更加清新、明朗。」拍攝角度為平視。而到第二場，卻由於是美李頑軍「佔領後的安平里村頭。由於敵人炮火摧殘，安平里變成了一片焦土。炸彈坑、斷樹幹，遍地皆是。遠處可見安平山上被凝固汽油彈燒毀的焦枯樹木」（《奇襲白虎團》劇本）。色調變為昏暗灰冷、陰森可怖，拍攝角度多為俯視。這些極端概念化的造型方法是「樣板戲」電影美術設計最顯著的標誌。

「紅光亮」也是「文革」時期的「樣板」攝影的基本要求，也是體現政治愛憎的藝術修辭。「樣板戲」劇照片的英雄人物，光影柔和、畫面潔淨，人物堅定、真誠、專注，色彩和劇中人物一樣飽滿。「樣板戲」劇照

四、燈光意象

在舞臺美術中，燈光的表現能力非常重要。舞臺環境中的燈光不僅僅是作為照明作用，它還能夠以光色及其變化創造虛擬環境、突出人物、製造氛圍、揭示劇情。借助於現代燈具和調控手段，導演可以把五顏六色的光，投射到舞臺的每一個角落。光、色並用又可以製造出不同的強弱、冷暖效果。光的色彩、亮度、落點、配合不同，效果也大相逕庭。同樣一束綠光，打在植物身上顯得生機盎然，打在人物身上就有一種怪異詭祕的感覺。根據舞臺燈光的不同運用方法，「樣板戲」出現了形態各異的燈光意象。

江青對「樣板戲」拍攝的燈光要求是相當有講究的。曾經參與多部「樣板戲」拍攝的著名電影攝影師李文化雖然在「文革」中曾經遭到江青種種責難，但是他對江青的藝術水準有自己的評價。他說：「不能說她是毛主席夫人，拍過電影，就是電影頂尖專家，我不認為她是頂尖專家，但我認為她是懂電影的，她真懂。三十年代她當過電影明星，當然要懂這些東西。她給我看過兩張照片，一張是毛主席坐在躺椅上，一張是林彪的照片。她專門給我講，這些照片她在什麼情況下拍的，怎麼用光，逆光、側光、正面光。她希望我拍出的電影跟她所要求的一樣，石少華、吳印咸都是她的老師，這些人都是大師。」[39] 江青關於「樣板戲」的指示中大量涉及燈光的具體運用。「樣板戲」舞臺燈光的高超運用不能完全歸功於江青，但是無疑也有江青的影響。

（一）燈光隱喻

燈光的運用在「樣板戲」中經常可見，其中一個重要的功能是塑造英雄與領袖主題，為了將這一問題的闡述更為明確，下面將引入《聖經》中光的意象作為參照。如果將《聖經》視作文學文本的話，我們發現其中有一些反覆出現的自然意象，例如本書提到的水、火、光，具有原型的象徵意義。《聖經》中光的內涵包括多個方面，它與上帝的關聯是其中重要的話題。自然之光隱喻著上帝之光，例如：「我們中間誰是敬畏耶和華聽從他僕人之話的，這人行在暗中，沒有亮光，當倚靠耶和華的名，仗賴自己的上主。」[40]「我們若在光明中行，如同上主在光明中，就彼此相交。」[41]「興起，發光！因為你的光已經來到，耶和華的榮耀發現照耀你，看哪，黑暗遮蓋大地，幽暗遮蓋萬民，耶和華卻要顯現照耀你，他的榮耀要現在你身上。萬國要來就你的光，君王要來就你發現的光輝。」[42]光是萬物生命的來源，意味著希望、信念、勇氣、溫暖、光明等等多重意義。「他必像日出的晨光，如無雲的清晨。」[43]「你們是世上的光。你們的光也當這樣照在人前。」[44]「那光是真光，照亮一切生在世上的人。」[45]燈是光的載體，燈光是人工的產物，它在《聖經》隱喻著上帝之光，即上帝的存在。「你必點著我的燈，耶和華我的上主必照明我的黑暗。」[46]

[40]《舊約・以賽亞書》五十章十節。
[41]《新約・約翰一書》一章七節。
[42]《以賽亞書》六十章。
[43]《舊約・撒母耳記》二三章四節。
[44]《新約・馬太福音》五章十四節、十六節。
[45]《新約・約翰福音》一章。
[46]《詩篇》十八章二十八節。

「樣板戲」舞臺調度的成功得益於燈光的運用。燈光在場次交替時的轉暗使布景的更換、人物的上下場都可以在暗中進行而不影響表演。但燈光效果主要是用於營造氣氛和表達象徵性的意識。燈光的巧妙運用使「樣板戲」的整體效果大大增強。《智取威虎山》中，日寇統治下的東三省風聲鶴唳、雞犬不寧，匪徒肆虐的夾皮溝燈光慘澹、陰森可怖。與之形成鮮明對比的是，每當唱詞中出現「共產黨」、「毛主席」等意象的時候，燈光立即製造出光芒萬丈、溫暖幸福的場景，燈光效果的光明與暗淡意味著兩個新舊社會、兩種人間生活的天壤之別。

（二）領袖意象

追光來自觀眾席或其他位置需用的光位，主要用於跟蹤演員表演或突出某一特定光線，它屬於舞臺藝術，起到畫龍點睛的作用。「樣板戲」大量使用「追光」技術。「追光」是指以一束光芒自舞臺上方照射舞臺上人物的動態。舒浩晴的《一切為了塑造無產階級英雄形象——學習〈智取威虎山〉舞臺美術箚記》認為：《智取威虎山》不僅運用燈光來突出無產階級英雄人物在舞臺上的地位，而且創造性地用以揭示英雄人物的精神世界，豐富和加強了劇本、音樂和表演的思想內容。「第三場楊子榮唱到『消滅座山雕，人民得解放，翻身作主人，深山見太陽』時，隨著『東方紅，太陽升』的雄壯旋律的出現，燈光漸強，滿臺生輝，使人深深感到，是毛澤東思想的萬丈光芒」，照亮了屢遭劫難的深山老林，照亮了億萬被壓迫人民的心，照亮了革命鬥爭的前進道路。第八場楊子榮上場的音樂剛起時，天幕上的光就開始亮起來，好似晨曦初現，驅散黑暗；楊子榮上場後，燈光越來越亮，呈現出朝霞四射，彩雲繽紛的景象；楊子榮唱到『抗嚴寒化冰雪我胸有朝陽』時，遠處的群山披滿彩霞，聳立在臺左側的山岩上，楊子榮的臉上，都閃耀著紅光，使人覺著一輪朝陽正從東方噴薄而出，這樣，比天幕上真正升起太陽更有意境，更有感染力。它象徵著：朝陽就是毛主席，就是毛澤東思想，楊子榮正

因為『胸有朝陽』，所以有無窮的智慧和無窮的力量。」[47]

（三）英雄意象

洪新的《雄心壯志沖雲天》重點分析了《紅燈記》第八場《刑場鬥爭》。《紅燈記》的《刑場鬥爭》的燈光設計也是緊密地為塑造無產階級英雄形象，突出主要英雄人物李玉和而服務的。追光照射著李玉和衣服的補釘，既表現了舊社會勞動人民的窮苦，又突出了他的壯美。一件潔白的衣衫，幾抹殷紅的血跡，在舞臺的灰暗色調中，李玉和的形象尤為鮮明突出，光彩奪目。李玉和就義時，一道穩定的紅光投在他身上，烘托他的高昂鬥志，豪邁情懷；而鳩山卻始終被置於冷暗調子的光暈之中。這樣用位置上高低的對比，燈光強弱、色彩的對比，鮮明地表現了李玉和代表的無產階級「正以排山倒海之勢、雷霆萬鈞之力，磅礴於全世界，而葆其美妙之青春」；而鳩山所代表的反動勢力，已經是日薄西山，氣息奄奄，人命危淺，朝不慮夕了。[48]

洪英斌在《嶄新的無產階級舞劇影片——讚革命現代舞劇〈紅色娘子軍〉彩色影片》中分析了該影片的燈光藝術。「在光線處理上，影片使用追光、色光等手段，對英雄人物進行了熱情的歌頌，對階級敵人進行了無情的專政。最為突出的是影片在各個場次，從不同側面，以火熱而明亮的紅光來刻畫洪常青。在《常青指路》一場戲中，銀幕上朝著洪常青手指的方向，出現了一線紅色透明的燦爛光輝。當洪常青與戰士們裡應外合打進南匪老巢，領導勞苦群眾開倉分糧時，影片隨著洪常青擺開的雙手，射進了滿場的紅光。當洪常青就義的地方，在根深葉茂的成後，洪常青雖然身負重傷，但他臉上充滿了勝利的紅光。英雄犧牲了，戰士們在悼念。但是英雄不死，英雄永生！在洪常青就義的地方，在根深葉茂的

當洪常青昂首鋌腦，英勇就義時，影片又賦予他滿身濃郁的紅光。英雄犧牲了，戰士們在悼念。但是英雄不死，英雄永生！在洪常青就義的地方，在根深葉茂的

[47] 舒浩晴，《一切為了塑造無產階級英雄形象——學習〈智取威虎山〉舞臺美術劄記》，《人民日報》一九六九年十月二十八日。

[48] 洪新，《雄心壯志沖雲天——讚革命現代京劇〈紅燈記〉第八場〈刑場鬥爭〉》，《人民日報》一九七〇年五月十六日。

大榕樹上，又映出了一團火一樣的紅光。隨之，銀幕上紅光四放，朝霞滿天，紅旗下，鐵流滾滾，洶湧澎湃，繪出了一幅人民戰爭的壯麗圖景。」[49]紅光的貫串使用，不只是對環境氣氛的渲染，而更重要的是寓意深邃地揭示了英雄人物的崇高精神境界。紅光造就了一種精神隱喻，隱喻「他有一顆忠於毛主席革命路線的赤膽紅心」；在紅光的照耀下，「英雄洪常青就像一面鮮豔的紅旗」。

49　洪英斌，《嶄新的無產階級舞劇影片——讚革命現代舞劇〈紅色娘子軍〉彩色影片》，《還原舞臺　高於舞臺——革命樣板戲影片評論集（第一輯）》（人民文學出版社，一九七六年），頁五十八，《文匯報》一九七一年二月二十六日。

結　語

政治美學的內涵可以分為形而上和形而下兩個層面。形而上層面包括政治美學的基本思想範疇。本書的寫作落實在政治美學的形而下層面，即藝術文本如何體現政治美學的運作機制。「在研究方法、研究主旨上，政治美學不同於自然科學與社會科學。社會科學通過對社會秩序、經濟規律、法律典章、政治體制等的研究，關注人類行為價值的分析、預見和控制，探討文明對人類限制的一面。政治美學則研究政治生活中陶冶人的性情、淨化人的心靈的藝術和審美活動，以及在人際間起溝通交際作用的各種情感符號等等是如何建構的，又是如何實施的。政治美學反思的問題是，文明與人的精神實踐的關係以及人在精神上尋求自由的可能性。」[1]也就是說，本文的研究不僅僅試圖考察「樣板戲」政治美學的構成情況，尋找一種政治美學建構的可能路徑，還進一步試圖對「樣板戲」自身的政治美學邏輯與實踐進行理性反思。

駱冬青認為：「在『政治的審美化』的用法中，美學是邪惡的象徵；而在『美學的政治化』中，政治則成了罪魁禍首。所以，要將『政治美學』作為嚴肅的學術概念來使用，而不是當作形容詞，就需要對於『政治』、『美學』都採取一種『價值中立』的態度，排除先入為主的情感傾向，回到「實事」，直接面對政治與

[1] 李松，《政治美學研究》（武漢大學博士後出站報告，二〇一〇年），頁一六四。

美學密切關聯的現象，進行『實事求是』的研究。」[2] 而事實上，任何絕對中立的價值立場都是不存在的，那麼，應該站在什麼樣的立場看待政治美學？我們認為：「在政治審美活動中，主體不是消極地反映客觀對象，而是以自己的情感和想像力在體悟對象的過程中重新塑造了對象。政治美學追求與建構人類價值體系，這是它與其他人文學科相一致的本性。人類審美活動根本上是一種旨在超越有限人生，以求獲得終極意義和價值的活動。在政治審美活動中，人作為一個完整的生命體出現，不僅超越了有限的經驗世界，而且超越了有限人生；政治審美使片面的、不完整的人成為全面、完整的人。這恰恰是人文活動的指歸。政治美學以審美活動為對象，就是要通過審美這一人文活動的特殊領域，追蹤、建構人類審美的價值體系。」[3] 基於上述對政治美學的理解，本書的「樣板戲」研究無疑暗含著對於文學政治化生存境遇的批判和反思。

從藝術譜系來看，「樣板戲」的誕生是「文革」政治意識形態美學實踐的產物。同時，從結果來看，「樣板戲」這一文本顯示了政治意識形態的性質與特徵。人們通常認為政治是政客進行權力鬥爭的產物，或者是進行財產分配的一種手段。總之，他們認為政治意味著權力、陰謀、策略等等權術運作。從這一角度來看的話，政治美學無疑就是值得批判、質疑的對象。對政治美學的價值判斷涉及到政治哲學，政治哲學思考社會資源與權力進行分配的正義問題。既然有正義，也有非正義。那麼，要簡單地認為政治美學是好的，還是壞的，這一提問方式本身就是有問題的。政治美學無所謂好壞，因為不同的利益群體會有不同的正義判斷的原則和結果。那麼，是不是我們在研究「樣板戲」的時候也不涉及正義原則呢？我想答案是否定的。實際上價值判斷從敘述方式上即可看出。

2 駱冬青，《政治美學的意蘊》，《南京師範大學文學院學報》二〇〇四年第一期。

3 李松，《政治美學研究》（武漢大學博士後出站報告，二〇一〇年），頁一六四—一六五。

「樣板戲」的戲曲現代戲改革革命思路具有一定的藝術革命的先鋒性質，然而，經過革命政治的體制化規範之後，尤其是當它完全成為政治的傳聲筒和附庸之後，它的創造力和生命力也就隨之不斷衰減。正如洪子誠指出：「左翼革命文學從二十年代末開始，從『邊緣』不斷地走到『中心』，而且成為一種不可質疑的『中心』，那麼它的『革命性』和創新力量，正是在這種『正典化』、制度化的過程中，逐漸耗盡的。」然而，由於政治與美學之間的僵硬關係不斷走向凝固和制度化，二者之間張力完全爆破，文學的活力也就喪失了。洪子誠從美學對政治的顛覆功能的角度看到了「樣板戲」政治美學無法彌合的罅隙與自相矛盾的悖論。「這是一個『中世紀式』的悖論：政治、宗教教諭需要借助文藝來『形象地』、『感情地』表現，但『審美』也會轉而對政治和宗教產生『消解』、『破壞』的作用。另外，在『樣板戲』等作品中，也許能看到人類追求精神淨化的崇高衝動，一種將人從物質欲望的禁錮中解脫的渴望。但與此同時，在這種宗教色彩的信仰和禁欲式的道德規範中，在忍受（自覺地）施加的折磨（通過意識形態。但與此同時，在這種宗教色彩的信仰和禁欲式的道德規範中，在忍受（自覺地）施加的折磨（通過內心衝突）中，也能看到激進派本來所要「徹底否定」的思想觀念、感外來力量）和自虐式的自我完善（通過內心衝突）中，也能看到激進派本來所要「徹底否定」的思想觀念、感情模式。」[4] 而且，從表面看，「樣板戲」宣揚革命造反的精神，但是這種造反是在一種更大的權力話語──領袖意志的制約之下進行的。它的藝術形式與思想內容都必須服從一種強制性的政治美學的約束。

從文學本位的意義上來看，一方面，「樣板戲」形成了自身的一系列文學規則，這些規則凝結了二十世紀中國革命文學探索的藝術經驗，在一定的歷史時期也不乏生命的活力，顯示出革命文學的類型特徵。正如《林彪同志委託江青同志召開的部隊文藝工作座談會紀要》所說的：「近三年來，社會主義的文化大革命已經出現了新的形勢，革命現代京劇的興起就是最突出的代表。從事京劇革命的文藝工作者，在以毛主席為首的黨

4 洪子誠，《關於五十至七十年代的中國文學》，《文學評論》一九九六年第二期。

中央的領導下，以馬克思列寧主義和毛澤東思想為武器，向封建階級、資產階級和現代修正主義文藝展開了英勇頑強的進攻，鋒芒所向，使京劇這個最頑固的堡壘，從思想到形式，都發生了極大的革命，並且帶動文藝界發生著革命性的變化。」上述講話體現了江青對京劇革命成就的自得與樂觀。代表性的作品是革命現代京劇《紅燈記》、《沙家浜》、《智取威虎山》、《奇襲白虎團》和芭蕾舞劇《紅色娘子軍》、交響音樂《沙家浜》、泥塑《收租院》等。京劇革命的階段性成就極大鼓舞了文學藝術的整體革命。初瀾在《京劇革命十年》中總結道：「京劇這個最頑固的堡壘也是可以攻破的，可以革命的；芭蕾舞、交響樂這種外來的古典藝術形式，也是可以加以改造，來為我們所用的，對其他藝術的革命就更應該有信心了。」[5] 實際上，在寫作這篇文章的一九七四年，「文革」激進派正面臨「樣板戲」數量、質量、觀眾喜好等危機四伏的局面。

「樣板戲」的發展過程並非一帆風順，始終遭遇到危機和挫折。這從「文革」時期的許多大批判文章可以看出當時錯綜複雜的權力鬥爭和思想分歧。瞭解這些「不和諧」的聲音，有助於更清晰認識到當時文藝思想的複雜生態。初瀾的《京劇革命十年》裡提到：有人認為「『根本任務』欠妥當」，這是「把文藝手段和文藝目的混為一談」。「樣板戲標準太高，頂了臺。」要「突破樣板戲的框框」[6]。戚本禹提到的「反動」言論有：「黨內最大的一小撮走資本主義道路的當權派和他們的支持者，極力宣揚一種『無害』的謬論」，認為「不管什麼戲只要看了『能得到休息，使人高興，就很好』。」「黨內最大的走資本主義道路的當權派和一小撮反革命修正主義份子還打著「百花齊放、百家爭鳴」的幌子來抵制文藝批評，他們大肆叫嚷說「要放」，「要有放的自由」，要「相容並包」，「自由競賽」，「審查要寬」，「不要干涉過多」，「不要粗暴」[7]。

5 《林彪同志委託江青同志召開的部隊文藝工作座談會紀要》，《人民日報》一九六七年五月二十九日。

6 初瀾，《京劇革命十年》，《紅旗》一九七四年第七期。

7 戚本禹，《毛主席〈在延安文藝座談會上的講話〉是無產階級文化大革命大軍的建軍綱領》，《人民日報》一九六七年五月二十四日。

「文革」激進派所追求的「樣板戲」政治美學效果，首先是藝術作品本身的精湛、藝術傳達的感染力，但是最終的目的是實現整個國家在思想上的高度同一性。從實際的美學效果來說，「樣板戲」在很大程度是已經達到了預期的目標。雖說樣板戲並非完全無懈可擊、毫無敗筆，但是，可以肯定地說，文藝工作者在藝術追求上精益求精、千錘百鍊，的確留下了一批藝術精品。「樣板戲」成功啟動了文藝領域文化大革命的意識形態革命。

「樣板戲」有效實現了「文革」激進主義的思想控制。「樣板戲」實現了高度整合生活、組織生活的功能，對京劇現代化做出了嘗試，取得了一定的成就。上述是「樣板戲」主創者的設計和理想所產生的效果。

然而，如果從價值批判立場來看，上述政治美學效果客觀上造成了一定的社會後果，這是我們今天必須深思的問題。第一，文藝與政治的過度耦合。在江青開始插手「樣板戲」的創作之後，「樣板戲」已經完全蛻化為「文革」革命政治的工具，並且在「文革」後期成為政治權力鬥爭的武器。因而，無論「樣板戲」的藝術成就有多高，都不能忽視它造成的社會混亂與思想專利這一政治後果。「樣板戲」作為藝術作品在文化場域中獲得了壓制性的權力，在樣板路線面前，順之者昌逆之者亡。文藝界很多人士飽受摧殘，甚至死於非命。文藝領域的思想控制。「樣板戲」作為貫串於「文革」始終的一個最主要的精神產品和精神支柱，它顯然是「文革」理論和「文革」思維的一個集大成者，包含著專制性的精神毒素。第二，京劇激進革命的後果。「樣板戲」虛構歷史，脫離了作為現實主義文學應有的創作原則。「樣板戲」存在題材和內容的單一化，唱腔和音樂的交響化，唱詞和對白的口號化等。正如傅謹所說：「一方面我們確實可以有保留地視其為藝術，將它們置於藝術的平臺上欣賞與評價，另一方面也可以視其為一個時代的投影，從中汲取歷史的教訓。」[8]

8 傅謹，《樣板戲現象平議》，《大舞臺》二〇〇二年第三期。

總之，「樣板戲」並沒有自身的自由發展空間，它肩負抵制資產階級和平演變、消除封建意識餘毒、掌控無產階級文化領導權的政治職能。「樣板戲」是二十世紀左翼革命文學在無產階級「不斷革命」思想的指引下生成的激進形態。其藝術生命的枯萎與短暫，為「文革」激進革命日益走向封閉與極端的特點所註定。

參考文獻

一、影像文本

北京京劇團集體改編，長春電影製片廠攝製組攝製，北京京劇團《沙家浜》劇組演出，譚元壽〔等〕，《沙家浜》，北京：中國唱片總公司，一九九八年。

山東省京劇團《奇襲白虎團》集體創作，長春電影製片廠《奇襲白虎團》攝製組攝製，山東省京劇團《奇襲白虎團》劇組演出，宋玉慶等主演，《奇襲白虎團》，北京：中央新影音像出版社，二〇〇一年。

中國京劇團集體創作，執筆張永枚，中國京劇團《平原作戰》劇組演出，李光等主演，《平原作戰》，北京：中國唱片總公司，一九九八年。

編劇王樹元等，北京京劇團《杜鵑山》劇組演出，楊春霞等主演，北京電影製片廠《杜鵑山》攝製組攝製，《杜鵑山》，北京：中國唱片總公司，一九九八年。

導演謝鐵驪、謝晉，上海市《海港》劇組集體改編演出，《海港》，天津：天津市文化藝術音像出版社，二〇〇〇年。

導演謝鐵驪，上海市《龍江頌》劇組集體改編演出，《龍江頌》，天津：天津市文化藝術音像出版社，二〇〇〇年。

電影《紅燈記》，中國人民解放軍八一電影製片廠一九七〇年拍攝。

電影《沙家浜》，長春電影製片廠一九七一年拍攝。

電影《智取威虎山》，北京電影製片廠一九六九年拍攝。

電影《海港》，北京電影製片廠一九七二年拍攝。

電影《龍江頌》，北京電影製片廠一九七二年拍攝。

電影《杜鵑山》，北京電影製片廠一九七四年拍攝。

二、作品

上海京劇團《智取威虎山》劇組改編，《革命現代京劇：智取威虎山（一九七〇年七月演出本）》，北京：人民出版社，一九七〇年。

上海京劇團該劇組劇組集體改編，《革命現代京劇：智取威虎山（總譜）》，北京：人民出版社，一九七〇年。

上海京劇團本劇劇組集體改編，《革命現代京劇：智取威虎山》，北京：人民出版社，一九七一年。

上海京劇團該劇組集體改編，《革命現代京劇：海港》，北京：人民文學出版社，一九七二年。

上海京劇團《海港》劇組集體改編，《革命現代京劇：海港（主旋律樂譜）》，北京：人民文學出版社，一九七二年。

上海京劇團《海港》劇組集體改編，《革命現代京劇：海港（總譜）》，北京：人民音樂出版社，一九七七年。

上海市《龍江頌》劇組改編，《革命現代京劇：龍江頌（主旋律樂譜）》，北京：人民文學出版社，一九七二年。

上海市該劇組集體改編，《革命現代京劇：龍江頌》，北京：人民文學出版社，一九七二年。

上海人民出版社編，《革命現代京劇：杜鵑山（主要唱段京胡伴奏譜）》，上海：上海人民出版社，一九七五年。

上海人民出版社編輯，《革命現代京劇：智取威虎山（主要唱段京胡伴奏譜）》，上海：上海人民出版社，一九七五年。

上海人民出版社編輯，《革命現代京劇：智取威虎山（主要唱段·京胡伴奏譜）》，上海：上海人民出版社，一九七五年。

中國京劇團編選，《革命現代京劇：紅燈記（選曲）》，上海：上海文化出版社出版，一九六八年。

中國京劇院集體創作，《革命現代京劇：紅燈記（總譜）》，北京：人民出版社，一九七一年。

中國京劇團集體移植創作，《革命現代京劇：紅色娘子軍》，北京：人民文學出版社，一九七二年。

中國京劇團集體創作，執筆張永枚，《革命現代京劇：平原作戰（一九七三年七月演出本）》，北京：人民文學出版社，一九七四年。

中國京劇團集體創作，《革命現代京劇：平原作戰（主旋律樂譜）》，北京：人民音樂出版社，一九七四年。

中國京劇團集體創作，《革命現代京劇樣板戲：奇襲白虎團》，北京：人民文學出版社，一九六七年。

山東省京劇團集體創作，殷誠忠改編，《革命現代京劇：紅燈記（選段·鋼琴獨奏曲）》，北京：人民音樂出版社，一九七六年。

山東省京劇團《奇襲白虎團》劇組，《革命現代京劇：奇襲白虎團（主旋律樂譜）》，北京：人民文學出版社，一九七三年。

北京京劇團集體改編，《革命現代京劇：沙家浜》，北京：人民出版社，一九七〇年。

吉林師大革委會政工組編，《革命現代京劇：智取威虎山·紅燈記·沙家浜（主要唱腔選）》，長春：吉林師大革委會，一九七一年。

國務院文化組文藝創作領導小組編，《革命現代京劇主要唱段選集》，北京：人民音樂出版社，一九七四年。

三、著作

于會泳，《腔詞關係研究》，北京：中央音樂學院出版社，二〇〇八年。

毛澤東，《毛澤東選集》（一—五卷），北京：人民出版社，一九六六—一九七七年。

毛澤東，《建國以來毛澤東文稿》（一—十三卷），北京：中央文獻出版社，一九八七—一九九八年。

田漢，《田漢文集》，北京：中國戲劇出版社，一九八五年。

宋永毅主編，美國《中國文化大革命文庫光碟》編委會編纂，《中國文化大革命文庫光碟》，香港中文大學·中國研究服務中心製作及出版，二〇〇二年。

宋永毅主編，美國《中國文化大革命文庫光碟》編委會編纂，《中國文化大革命文庫光碟》編委會編纂，《中國文化大革命文庫光碟》，香港中文大學·中國研究服務中心製作及出版，二〇〇六年。

《革命現代京劇：智取威虎山（主要唱段）》，瀋陽：遼寧人民出版社，一九七五年。

《革命現代京劇主要唱段選》，北京：人民文學出版社，一九七三年。

《革命現代京劇：海港（劇本·主旋律樂譜·打擊樂）》，武漢：湖北人民出版社，一九七二年。

《革命現代京劇：紅燈記（主旋律樂譜）》，北京：北京人民出版社，一九七〇年。

《革命現代京劇：智取威虎山（一九六九年十月演出本）》，武漢：湖北人民出版社，一九六九年。

南京大學中文系現代文學教研組編，《革命現代京劇》，南京：南京大學中文系現代文學教研組，一九七三年。

國務院文化組文藝創作領導小組編，《革命現代京劇主要唱段選集》，北京：人民音樂出版社，一九七四年。

李松編著，《「樣板戲」編年史·前篇：一九六三—一九六六年》，臺北：秀威資訊科技股份有限公司，二〇一一年。

李松編著，《「樣板戲」編年史・後篇：一九六七—一九七六年》，臺北：秀威資訊科技股份有限公司，二〇一二年。

汪曾祺，《汪曾祺文集》（戲曲劇本卷），南京：江蘇文藝出版社，一九九四年。

汪人元，《京劇「樣板戲」音樂論綱》，北京：人民音樂出版社，一九九九年。

胡志毅，《神話與儀式》，北京：學林出版社，二〇〇一年。

周寧，《想像與權力：戲劇意識形態研究》，廈門：廈門大學出版社，二〇〇三年。

金春明，《文化大革命史稿》，成都：四川人民出版社，一九九五年。

祝克懿，《語言學視野中的「樣板戲」》，開封：河南大學出版社，二〇〇四年。

高義龍、李曉主編，《中國戲曲現代戲史》，上海：上海文化出版社，一九九九年。

張庚、郭漢城主編，《中國戲曲通論》，上海：上海文藝出版社，一九八九年。

張庚、郭漢城主編，《中國戲曲通史》，北京：中國戲劇出版社，一九九二年。

張庚，《當代中國戲曲》，北京：當代中國出版社，一九九四年。

許國華，《革命現代京劇音樂介紹》，石家莊：河北人民出版社，一九七五年。

費正清等編，《劍橋中華人民共和國史》，北京：中國社會科學出版社，一九九〇年。

傅謹，《新中國戲劇史（一九四九—二〇〇〇）》，長沙：湖南美術出版社，二〇〇二年。

傅謹，《二十世紀中國戲劇導論》，北京：中國社會科學出版社，二〇〇四年。

翟建農，《紅色往事——一九六六—一九七六年的中國電影》，北京：臺海出版社，二〇〇一年。

廖奔，《中華文化通志・戲曲志》，上海：上海人民出版社，一九九八年。

董健主編，《中國現代戲劇總目提要》，南京：南京大學出版社，二〇〇三年。

劉嘉陵，《記憶鮮紅：關於紅色戲劇、紅色電影和文藝宣傳隊的往事》，北京：中國青年出版社，二〇〇二年。

歐陽予倩，《歐陽予倩文集》，上海：上海文藝出版社，一九九〇年。

謝柏梁，《中國當代戲曲文學史》，北京：高等教育出版社，二〇〇六年。

戴嘉枋，《樣板戲的風風雨雨》，北京：知識出版社，一九九五年。

顧保孜，《實話實說紅舞臺》，北京：中國青年出版社，二〇〇五年。

《第一屆全國戲曲觀摩演出大會戲曲劇本選集》（上、下），北京：人民文學出版社，一九五三年。

《上海十年文學選集戲曲劇本選（一九四九—一九五九）》，上海：上海文藝出版社，一九六〇年。

《京劇談往錄》，北京：北京出版社，一九八五年。

《京劇談往錄續編》，北京：北京出版社，一九八八年。

《京劇談往錄三編》，北京：北京出版社，一九九〇年。

《京劇談往錄四編》，北京：北京出版社，一九九七年。

四、外文譯著

[古希臘]亞里斯多德，賀拉斯，《詩學 詩藝》，北京：人民文學出版社，一九六二年。

[古希臘]柏拉圖，朱光潛譯，《柏拉圖文藝對話集》，北京：人民文學出版社，一九八〇年。

[法]狄德羅，《狄德羅美學論文選》，北京：人民文學出版社，一九八四年。

[法]雨果，《論文學》，上海：上海譯文出版社，一九八〇年。

[法]福柯，劉北成、楊遠嬰譯，《規訓與懲罰》，北京：三聯書店，一九九九年。

［德］弗里德里希・席勒，《審美教育書簡》，上海：上海人民出版社，二〇〇三年。

［德］黑格爾，朱光潛譯，《美學》第一卷，北京：商務印書館，一九七九年。

［德］黑格爾，賀麟、王玖興譯，《精神現象學》，上卷，北京：商務印書館，一九七九年。

［德］沃爾夫岡・韋爾施，陸揚、張岩冰譯，《重構美學》，上海：上海譯文出版社，二〇〇二年。

［德］恩斯特・凱西爾，范進、楊君游、柯錦華譯，《國家的神話》，北京：華夏出版社，一九九九年。

［俄］巴赫金，李兆林、夏忠憲等譯，《巴赫金全集》（第六卷），石家莊：河北教育出版社，一九九八年。

［英］華茲華斯，《〈抒情歌謠集〉第二版序言》，見《十九世紀英國詩人論詩》，北京：人民文學出版社，一九八四年。

［英］霍布斯，黎思復等譯，《利維坦》，北京：商務印書館，一九八五年。

［英］特里・伊格爾頓，王傑等譯，《美學意識形態》，桂林：廣西師範大學出版社，一九九七年。

［英］菲奧納・鮑伊，金澤、何其敏譯，《宗教人類學導論》，北京：中國人民大學出版社，二〇〇四年。

［美］丹尼爾・貝爾，趙一凡、蒲隆、任曉晉譯，《資本主義文化矛盾》，北京：三聯書店，一九八九年。

［美］詹明信，張旭東譯，《晚期資本主義的文化邏輯》，三聯書店、牛津大學出版社，一九九七年。

［美］阿爾蒙德、鮑威爾，曹沛霖等譯，《比較政治學：體系、過程和政策》，上海：上海譯文出版社，一九八七年。

［美］邁克爾・羅斯金、羅伯特・科德、詹姆斯・梅代羅斯、沃爾斯、鐘斯、林震等譯，《政治科學》（第六版），北京：華夏出版社，二〇〇一年。

［美］柯利弗德・格爾茲，趙內祥譯，《尼加拉：十九世紀巴厘劇場國家》，上海：上海人民出版社，一九九九年。

［美］費正清，張理京譯，《美國與中國》，北京：世界知識出版社，一九九九年。

［美］保羅・蒂里希，徐均堯譯，《政治期望》，成都：四川人民出版社，一九八九年。

《馬克思恩格斯選集》，第一卷，北京：人民出版社，一九七二年。

五、外文原著

Fischer-Lichte, Erika.*Theatre, Sacrifice*, Ritual. Routledge, 2005.

Terry Eagleton, *Literary Theory*, Minneapolis: University of Minnesota Press, 1983.

Alexander, Bobby C. (1997) Ritual and Current of Ritual: Overview. In Stephen D. Glazier(ed), *Anthropology of Religion: a Handbook*. Westport, Greenwood Press.

Tambiah. S.J.(1979), *A Performative Approach to Ritual*. London: The British Academy and Oxford University Press.

Alexander, Bobby C. (1997), Ritual and Current of Ritual: Overview. In Stephen D. Glazier(ed), *Anthropology of Religion: a Handbook*. Westport, Greenwood Press.Walter Benjamin, "Theories of German Fascism: On the Collection of Essays War and Warrior Edited by Ernst Junger." *Trans. Jerolf Wikoff. New German Critique*17 (spring 1979).

Turner Victor (1982), *From Ritual to Theater and Back: the Human Seriousness of Play*. New York: PAJ Publications.

Ankersmit,F.R.(1996), *Aesthetic Politics: Political Philosophy Beyond Fact and Value*. Stanford, California: Stanford University Press.

Ronald Taylor (ED.), *Aesthetics and Politics*. New York : Verso, 1997.

Hewitt, Andrew. *Fascist Modernism: Aesthetics, Politics, and the Avant-Garde*. Stanford, California: Stanford University Press, 1993. "Murder and Melancholy: Homosexual Allegory in the Postwar Novel" in *Political Inversions:*

六、論文

Homosexuality, Fascism, & the Modernist Imaginary.

王鍾陵，《粗暴與保守之爭及其合題：京劇革命——樣板戲興起的歷史邏輯及其得失之考察》，上海：《學術月刊》二〇〇二年第十期。

汪人元，《失敗的模式——京劇「樣板戲」音樂評析》，北京：《戲曲藝術》一九九七年第二期。

金鵬，《符號化政治——並以文革時期符號象徵秩序為例》，復旦大學博士論文，二〇〇二年。

吳迪，《從樣板戲看「文藝為政治服務」的造神功能》，普林斯頓：《當代中國研究》二〇〇一年第三期。

吳迪，《敘事學分析：樣板戲電影的機制／模式／代碼與功能》，北京：《當代電影》二〇〇一年第四期。

洪忠煌，《現代戲劇中的人物形象問題反思》，北京：《首都師範大學學報》（社會科學版）二〇〇七年第三期。

高波，《平心而論「樣板戲」》，廣州：《粵海風》二〇〇四年第一期。

祝克懿，《「樣板戲」話語對傳統戲曲話語的傳承與偏離》，上海：《復旦學報》（社會科學版）二〇〇三年第三期。

傅謹，《樣板戲現象平議》，石家莊：《大舞臺》二〇〇二年第三期。

劉豔，《「樣板戲」與二十世紀中國文化語境》，南京大學博士論文，一九九九年。

駱冬青，《二十世紀中國政治美學與文藝美學》，南京師範大學博士論文，二〇〇二年。

駱冬青，《論政治美學》，南京：《南京師範大學學報》（社會科學版）二〇〇三第三期。

駱冬青，《政治美學的意蘊》，南京：《南京師範大學文學院學報》二〇〇四年第一期。

閻立峰，《載體的選擇與樣板戲的神話》，杭州：《浙江學刊》二〇〇四年第一期。

閻立峰，《「京劇姓京」與「新程式」——對樣板戲的深層解讀》，上海：《戲劇藝術》二〇〇四年第三期。

戴嘉枋，《論京劇「樣板戲」的音樂改革（下）》，武漢：《黃鐘》二〇〇二年第四期。

〔新西蘭〕孫玫，《「三突出」與「立主腦」——「革命樣板戲」中傳統審美意識的基因探析》，上海：《戲劇藝術》二〇〇六年第一期。

七、報紙期刊

《人民日報》（一九四六—一九七六年）。

《文藝報》（一九四九—一九六六年）。

《紅旗》（一九五八—一九六九年）。

《解放日報》（一九四二—一九七六年）。

《解放軍報》（一九五七—一九七六年）。

《劇本》（一九五二—一九六六年）。

《戲劇報》（中國戲劇出版社，一九五四—一九六六年）。

《戲曲報》（華東人民出版社，一九五〇—一九五一年）。

後　記

在鍵盤上敲下「後記」二字的時候，我不免心懷惴惴。在向讀者交卷之前難免自我質疑：本書的觀點是否穩妥？論證是否充分？思路是否清晰？史料是否翔實？分析是否嚴謹？語言是否曉暢？這本書的價值在哪裡？心裡七上八下，等候讀者的批評吧。

一本專著如果在文獻實證、藝術感悟和理論建構中，任何一個方面能做得出色，就已非易事。如果三種研究方式能夠有機融合，就非常了不起了。而本書其中任何一種研究方法的運用都並不圓熟自如，更不用說三種方法高水準的完美配合。而我之所以很在乎研究方法的運用，是因為包括「樣板戲」在內的「文革」史至今都隱藏著無法說破的歷史晦暗，糾纏著多重複雜矛盾的衝突，集中了眾說紛紜的價值判斷。

因此，當書稿完成之後，我為自己在行文中所做出的歷史結論與價值判斷感到有些擔心。我擔心的是，在多大的真實程度、多深的客觀層面發現了、揭示了歷史的真相？或者反問自己：何謂「真實」、何謂「客觀」？歷史有無「真實」與「客觀」？「真實」與「客觀」是可以不言自明的，還是一種敘述或者話語權力建構的產物？畢竟歷史是沉默的，但沉默並不意味不存在。沉默也許意味著意義不可窮盡、不可洞穿。作為歷史的敘述者，作為可以通觀全景的研究者，我們似乎把握了暢所欲言的話語權力，可以肆意駕馭史料、馳騁才情。其實，並非如此。「樣板戲」這種藝術作品濃縮了革命時代人們太多的激情、願望和理想，它作為一種歷

史的集體記憶在今天的視野中必然會激起不同的理解。自從「樣板戲」誕生以來，這種戲曲現代戲的新型作品積聚了太多太多的爭論，這些爭論告訴我們，「樣板戲」是什麼和「樣板戲」何以如此，遠遠不是我們本書的敘述所得出的結論。我一次次提醒自己，走近「樣板戲」，是一件好玩的事情，應該保持遊戲心態。這裡的「遊戲」並非對歷史的輕慢、對研究的馬虎，而是指保持平和心態與史料對話，遵循學理依據與觀點碰撞。以遊戲的悠然、從容神遊昔日時空，從而更貼近對象，心物契合。我出生的時候並不為了反對而反對，也不為了支持而支持。我也並不是帶著猶疑的態度全盤否定本書的觀點。只是認為，我們應該對沉默的歷史中的那些人、那些事，保持一點應有的溫情和敬畏。本書畢竟只是文學史研究中的一個小小的接力點。「樣板戲」研究不會終止，因為思想的追問之路還剛剛開始。

本文的部分章節曾經有幸刊發在《戲劇》、《長江學術》、《貴州大學學報》《海南大學學報》《長江師範學院學報》等刊物，感謝諸位編輯的支持；此時提及，也是表達內心對於昔日跋涉歷程的一種感念。

張榮翼教授對拙作提出了高屋建瓴的指點，衷心感謝先生的指導與支持。特別要提及的是，筱澧老師撰寫了本書部份章節的初稿，對於本書的完成有巨大的貢獻。我們在本書修改過程中反覆切磋、互通有無，收益頗多。中國文化大學宋如珊教授長期對我的研究工作給予了極大支持，拙著能夠忝列她主持的學術叢書，幸莫大焉。秀威的編輯王奕文女士嚴謹細緻、精益求精的編校工作為本書增色許多。

我與毛主席是同鄉，距他誕生的「聖地」韶山村約七十公里。我出生的時候，已近「文革」尾聲。和小夥伴們唱了兩三年《打倒劉少奇》之類的童謠之後，農村聯產承包責任制開始了。對「樣板戲」唯一的印象是，堂伯家牆壁上那張高高在上的楊子榮畫報。這位楊叔叔滿臉紅光發亮，氣宇軒昂，英姿颯爽，我每次都會似懂非懂凝視許久。心裡想，他活在一個什麼樣的世界里呢？不知道。可以肯定的是，一定不是活在我們這個只能

穿粗布、吃紅薯、看到豬肉流口水的世界。沒想到童年生活中這段無意識的記憶，會成為今天刻意審視的課題。與這段特殊時期那些親歷者刻骨銘心的現場感相比，我難免有些隔膜；由於水準有限，也難免淺嘗輒止，因而對於本書存在的錯謬之處，懇請方家批評教正。

二〇一二年八月二日於武漢大學

李松

現當代華文文學研究叢書07　AH0041

「樣板戲」的政治美學

作　　者/李　松
主　　編/宋如珊
責任編輯/王奕文
圖文排版/彭君如
封面設計/秦禎翊

發 行 人/宋政坤
法律顧問/毛國樑　律師
出版發行/秀威資訊科技股份有限公司
　　　　　114台北市內湖區瑞光路76巷65號1樓
　　　　　電話:+886-2-2796-3638　傳真:+886-2-2796-1377
　　　　　http://www.showwe.com.tw
劃撥帳號/19563868　戶名:秀威資訊科技股份有限公司
　　　　　讀者服務信箱:service@showwe.com.tw
展售門市/國家書店(松江門市)
　　　　　104台北市中山區松江路209號1樓
　　　　　電話:+886-2-2518-0207　傳真:+886-2-2518-0778
網路訂購/秀威網路書店:http://www.bodbooks.com.tw
　　　　　國家網路書店:http://www.govbooks.com.tw

2013年4月BOD一版
定價:500元
版權所有　翻印必究
本書如有缺頁、破損或裝訂錯誤,請寄回更換

國家圖書館出版品預行編目

「樣板戲」的政治美學 / 李松著. -- 初版. --
臺北市 : 秀威資訊科技, 2013. 04
　　面；　公分
　　ISBN 978-986-326-074-5 (平裝)

　　1. 中國戲劇　2. 戲劇美學

982.665　　　　　　　　　102002251

讀者回函卡

感謝您購買本書，為提升服務品質，請填妥以下資料，將讀者回函卡直接寄回或傳真本公司，收到您的寶貴意見後，我們會收藏記錄及檢討，謝謝！如您需要了解本公司最新出版書目、購書優惠或企劃活動，歡迎您上網查詢或下載相關資料：http:// www.showwe.com.tw

您購買的書名：_____

出生日期：_____年_____月_____日

學歷：□高中 (含) 以下　　□大專　　□研究所 (含) 以上

職業：□製造業　□金融業　□資訊業　□軍警　□傳播業　□自由業
　　　□服務業　□公務員　□教職　　□學生　□家管　　□其它_____

購書地點：□網路書店　□實體書店　□書展　□郵購　□贈閱　□其他

您從何得知本書的消息？

　□網路書店　□實體書店　□網路搜尋　□電子報　□書訊　□雜誌
　□傳播媒體　□親友推薦　□網站推薦　□部落格　□其他_____

您對本書的評價：(請填代號　1.非常滿意　2.滿意　3.尚可　4.再改進)

　封面設計____　版面編排____　內容____　文／譯筆____　價格____

讀完書後您覺得：

　□很有收穫　□有收穫　□收穫不多　□沒收穫

對我們的建議：_____

11466
台北市內湖區瑞光路 76 巷 65 號 1 樓

秀威資訊科技股份有限公司　　　收

BOD 數位出版事業部

..

（請沿線對折寄回，謝謝！）

姓　　名：＿＿＿＿＿＿＿＿　年齡：＿＿＿＿　性別：□女　□男

郵遞區號：□□□□□

地　　址：＿＿＿＿＿＿＿＿＿＿＿＿＿＿＿＿＿＿＿＿

聯絡電話：(日)＿＿＿＿＿＿＿＿＿　(夜)＿＿＿＿＿＿＿＿＿

E-mail：＿＿＿＿＿＿＿＿＿＿＿＿＿＿＿＿＿＿＿＿